미디어 아트와 함께한 나의 20년

노소영
아트센터 나비 관장

2000년 아트센터 나비를 설립해 국내 뉴미디어 아트 현장을 개척한 선구자로, 1993년 대전 엑스포 미래 예술제 기획팀장으로 재직하며 국내 미디어 아트 현장의 포문을 열었다. 우리의 삶을 근본적으로 변화시키는 디지털 기술의 가능성을 보고, 기술을 사용해 인류를 향상시킬 수 있는 방법을 지속적으로 모색해왔고, 그 일환으로 수많은 전시, 작품 제작, 교육 및 학술 프로그램, 창업 지원 등을 진행하고 있다. 2004년부터 2007년까지 중국 칭화대학교 커뮤니케이션학부 아트앤테크놀로지미디어랩 초빙교수를, 2010년부터 2012년까지 서울대학교 융합기술대학원 디지털정보융합학과 겸임교수를 지냈으며, 현재는 서강대학교 지식융합학부 아트앤테크놀로지전공 초빙교수와 서울대학교 공학전문대학원 객원교수를 역임하고 있다.

미디어 아트와 함께한 나의 20년

2022년 12월 1일 초판 인쇄
2022년 12월 5일 초판 발행

지은이 | 노소영
책임편집 | 김수진
펴낸이 | 이찬규
펴낸곳 | 북코리아
등록번호 | 제03-01240호
주소 | 13209 경기도 성남시 중원구 사기막골로 45번길 14
　　　우림2차 A동 1007호
전화 | 02-704-7840
팩스 | 02-704-7848
이메일 | ibookorea@naver.com
홈페이지 | www.북코리아.kr
ISBN | 978-89-6324-979-7 (93600)

값 29,000원

MEDIA ARTS 20YEARS WITH

노소영 지음

미디어 아트와
함께한
나의 20년

북코리아

'기술 시대의 휴머니티'를 찾아가는 여정

지나간 것을 돌아보지 않는 시대이다. 끊임없는 '현재의 폭격'으로 멈추어 바라볼 시간이 없다. 기술 시대의 후유증인데, 인간이 기술을 주도하기보다는 종속되어 끌려간다. 인류 대부분이 처한 현실이다. 2020년부터 시작된 팬데믹이 없었다면 이 책도 나오기 힘들었을지 모른다. 다람쥐가 쳇바퀴 돌듯, 나는 지금쯤 세계 어느 곳에서 열리는 기술 콘퍼런스에서 신기술을 구경하고 있거나, 신기술로 만든 작품들을 전시하며 다니고 있었을 것이다. 지난 20년 대체로 그래왔다.

멈출 수 있어 다행이다. 왜냐하면 과학기술과 그 밖의 모든 것들이 융합하는 소위 '융복합 시대'로 접어든 근래에 사람들은 오히려 생각을 잘 하지 않기 때문이다. 사고나 반성, 반추 없이 모두가 쫓기듯 무한 질주해왔다. 2010년 이후로는 더욱 심해져 여기저기서 새로운 작품이나 콘텐츠들이 상시로 쏟아지는데, 실제 내용적으로 새로운 것들은 많지 않았다. 오히려 개념적으로는 10여 년 전 그들의 선배들이 했던 작업들보다 못한 경우가 많다. 새로운 작업들은 단지 진보된 기술을 썼다는 점에서 새로울 뿐이다.

문제는 작가들도 관계자도 이를 잘 모르고 있다는 것이다. 심지어 알아도 별 상관없다는 태도다. 유행하는 기술로 무엇인가 만들어내면 되는 것이지, 그것의 과거나 미래는 알 바 아닌, 이른바 '현재주의'가 팽배하다. 이는 기술에 대한 무비판적인 태도를 낳고 있다. 기술주의 제국에서는 기술로 무엇이든 남보다 빨리 만들어내는 사람이 유리한 고지를 차지한다. 기술에 대해 생각하거나 비판하는 것은 제국 내에서 입지를 강화하는 데 도움이 되지 않는다.

나도 그런 사람이었다. 무비판적인 수용자. 아트센터 나비를 설립하고 처음 10년은 새로운 기술에 매료되어 이런저런 시도들을 해보던 시기였다. 새로운 것들은 많이 했지만 '오리지널'한 것은 별로 없었다. 문화예술에서 오리지널한 것은 기술만 습득해서 되는 것이 아니다. 작가의 관점과 세계관을 바탕에 두고 자신만의 표현 방식을 찾아내야 한다. 그렇게 하기엔 작가들도 아트센터 나비도 너무 어렸다.

설립한 지 10년이 지나면서 조금 달라졌다. 2010년 이후 융복합의 유행이 만발한 외적인 환경과는 별도로 아트센터 나비는 기술의 본질을 파고들었다. 로보틱스, 인공지능, 데이터 사이언스, 블록체인 등 소위 말하는 제4차 산업혁명과 관련된 기술들이다. 미래연구소와 랩을 세워 연구하고 개발했다. 베일을 벗은 이 기술들은 한편으로는 효율성을 증대해 편리한 세상을 가져오지만, 다른 한편으로는 양극화를 확대하는 주범으로 드러났다. 그리고 기술이 발달할수록 사회는 오히려 더 불투명해진다. 우리는 일상적인 결정마저 인공지능 알고리즘에 의지하지만, 어떻게 해서 특정한 결론이 나왔는지 알 길이 없다.

아트센터 나비의 지난 20여 년은 디지털 혁명의 태동기에 시작해 그 궤적을 함께해왔다. 이제 한 세대가 지났고, 뒤를 돌아볼 때가 되었다. 처음 10년은 새로운 기술이 가능케 하는 것에 집중했다면, 두 번째 10년은 기술 자체에, 그리고 기술로 인한 인간과 사회의 변화에 질문을 던지는 일에 치중했다. 질문은 질문을 낳고 그 끝에 가서는 결국 오래된 질문, 즉 인류 문명의 태동기에서부터 해오고 있는 질문이지만 아직도 해답을 찾지 못한 질문, 그럼에도 이 물음을 통해 인간성이 형성되는 '정체성'에 관한 질문에 다다르게 되었다. "나(인간)는 누구(무엇)인가?"

융복합 시대의 끝은 인간과 기계의 완벽한 통합이다. 인간이 스스로 만든 기술과 이음새 없이 결합될 때 진화의 과업이 완수된다. 그때까지 인간과 기계는 서로 영향을 주고받으며 공진화할 것이다. 그런데 기술 발전은 완전히 외부적인 것이 아니다. 인간의 의도와 기획이 다분히 들어간다. 가공할 기술을 만들어내는 인간이 스스로 존재 이유와 목적을 모른다고 하면 좀 위험스러운 상황이 아닐까?

정체성 질문을 끊임없이 하는 사람들이 아티스트다. 이성과 논리로 무장한 철학자들이 다가갈 수 없는 감성과 영성의 영역까지 자유로이 오가며 이들은 '나(인간)는 누구(무엇)인지' 추구한다. 한편 자아 정체성과 세계관은 동전의 양면과도 같다. 정체성이 생기면서 그에 맞는 세계관이 형성되고 또한 세계관이 형성되면서 정체성이 더욱 정련된다. 주의할 것은, 정체성과 세계관이 고정된 것이 아니라는 점이다. 지성, 감성, 영성 등 인간이 지닌 모든 능력을 총동원해서 스스로 만들어가는 것이자 인간이 만들 수 있는 최고의 '작품'이다. "기술 시대의 휴머니티"라고 부르며 초지일관 강조한 아트센터 나비의 사명이기도 하다.

미디어 아티스트는 기술을 사용해 작업하므로 기술 시대가 가져오는 인간의 정체성 변화에 민감하다. 우리가 미디어 아트에 주목하는 이유이다. 미디어 아티스트는 작업하면서 손끝으로 오는 어떤 진동을 감지하는 것인지, 다가올 미래의 인간상과 사회상에 대한 예지적 작품들을 내놓는 경우가 종종 있다. 이런 작품들은 꿈과 현실, 그리고 은유와 환유가 겹쳐진 두터운 직조물이기에 관객에게 일정한 시간과 그에 걸맞은 태도를 요구한다. 안타깝게도 전시장에서 대부분의 관객은 버튼 몇 개 눌러보고 지나친다.

한편 '나(개인)'에 관한 질문은 곧 '우리(공동체)'로 옮겨간다. '나'들이 모인 '우리'는 어떤 모습이 바람직한가? '나'에 관한 좋은 생각이 있는 사람이면 곧 그것을 전파해 더 큰 '나', 즉 '우리'를 이루려 한다. 디지털 미디어는 쉽게 소통을 확장해 공동체 형성에 유리한 면도 있지만, 작금의 SNS들은 진지하고 진실한 소통에 한계를 보이기도 한다. 다른 모든 미디어와 마찬가지로 약이 될 수도, 독이 될 수도 있다. 그 양면을 대표적으로 《네오토피아: 데이터와 휴머니티》와 블록체인 관련 전시 및 이벤트를 통해 살펴보았다.

이 책은 예술에 관해 무지했고 기술에 관해 무비판적인 수용자였던 필자가 지난 20여 년간 미디어 아트를 통해 기술 시대의 휴머니티, 즉 인간의 정체성에 눈을 뜨는 과정을 엮은 것이다. 아무 생각 없었던 초기부터 정제되지 않은 거친 생각들이 난무하는 중간 페이지들, 그리고 지루하게 같은 질문을 반복하는 장들 등 부끄러움을 넘어서는 글이다. 그럼에도 출판을 하게 된 이유는, 첫째로 혹여라도 비슷한 여정에 계시는 분들에게 참고가 될까 싶어서고, 둘째로 이 과정을 통해 앞으로 20년간 무엇을 해

야 할지 알게 되었기 때문이다.

앞으로 아트센터 나비가 해야 할 일은 명백하다. 지난 20년간 어영부영해왔던 기술 시대의 인간 정체성을 더욱 정교하고 깊게 파고드는 것이다. 미디어 아트의 발전과 담론의 형성에 기여할 것이다. 두 번째는 새로운 세계관 구축에 일익을 담당하는 것이다. 근대 이후 학문도 예술도 서양의 지배적인 헤게모니 아래서 존속 발전되어 왔다. 효율성을 추구하며 인류 문명을 발전시킨 면도 분명하지만, 이제는 그 한계가 더 크게 다가온다. 기후재앙과 양극화의 심화는 삶을 지속 불가능하게 만들고 있다. 인류 전체는 지금 새로운 가치와 대안적인 세계관이 필요하다. 아트센터 나비는 우리의 전통사상을 비롯한 다른 가치들과 세계관을 탐구하고 계발하면서 그 예술적 실천에 앞장설 것이다.

개인적인 여정

아트센터 나비의 20년은 나 자신을 찾고 발견하는 과정이기도 했다. 아내와 며느리로서 해야 할 일이라 생각하고 2000년 새로운 미술관을 설립했다. 초기에는 '관장 대리'라는 딱지를 달고 적절한 분이 나타날 때까지만 관장직을 수행하려 했다. 결국 그 '적절한 분'을 찾지 못하고 이럭저럭 세월이 흘러 이제는 천직이 되고 말았다. 뒤돌아보니 인생은 늘 계획대로 가는 것은 아니었다. 젊었을 때는 경제학자로 이름을 날리고도 싶었고 이후에는 교육현장에 투신하고도 싶었지만, 주변 환경이 나를 문화예술로 이끌었다.

9

어리바리한 초창기를 지나니 창작과 예술의 의미에 물음이 생겼다. 자고 나면 새로운 것들이 쌓여가고, 철 지난 것들을 아무도 기억하지 않는 시대에 창작을 하는 의미가 무엇인지 회의도 들었다. 창작의 의미는 결국은 삶의 의미를 묻는 것으로, 인간 정체성에 관한 질문으로 나를 이끌었다. 삶에 관한 총체적 질문을 하던 이때 두 분의 훌륭한 선생님을 만났다. 한 분은 전헌 선생님이고 다른 한 분은 이기동 선생님이다. 전헌 선생님께는 서양철학을, 그리고 이기동 선생님께는 성리학의 배움을 입었다.

"모든 철학은 가정사에서 시작한다"라는 말이 있듯 내게도 개인적인 어려움이 있었다. 삶의 부조리와 모순, 고통과 외로움을 마주하면서 나는 동서양의 고전을 읽어 내려갔다. 그중 가장 큰 울림을 준 저작은 스피노자의 『에티카Ethica』였다. 인간-자연-세계-신을 하나의 총체적 논리 구조로 꿰어낸 대작을 읽고 난 감동은 벅참 그 자체였다. 높은 산을 낑낑대고 올라가 그 봉우리에서 내려다보니, 삶이 그 모든 부조리와 모순과 함께 "말이 되었다!" 나는 마치 성령 세례라도 받은 듯 흐느껴 울었다.

예술과 창작의 의미를 풀어준 분도 스피노자였다. 스피노자에 의하면 창작은 존재자들의 자연스러운 작동이다. 인간도 자연도 자꾸 뭔가를 낳고 만드는 존재들인 것이다. 그것은 또한 신의 속성이기도 하다. 이렇게 본다면 창작이야말로 인간의 본성에 충실한 활동이고, 순수 예술은 인간이 할 수 있는 매우 고귀한 행위이다. 기독교의 가르침도 이와 비슷하다. 창조자 하나님의 속성은 인간의 창조적 행위를 통해 표현된다.

이렇게 '창조하는 존재'로서 인간의 정체성에 닻을 내리면서 나는 열정적으로 창작의 세계에 입문할 수 있었다. 예컨대 '반려 로봇'과 같이 개인적 여망을 자신 있게 창작 과정에 풀어낼 수 있었던 것도 어두운 터

널을 지나면서 획득한 자아 정체성이 뒷받침되어서였다. 주위의 예술가들이 귀한 존재로 느껴졌고 그들과 함께 창조적인 작업을 했던 지난 시간들은 이 세상 무엇과도 비교할 수 없을 만큼 값진 것이었다. 미디어 아트라는 작은 입구로 들어가서 헤매다가 정체성, 특히 기술 시대의 인간 정체성이라는 광활한 출구로 나온 것 같다. 이제는 가야 할 곳이 좀 더 뚜렷이 보인다.

지난 20여 년간 수많은 사람의 은혜를 입고 신세를 졌다. 먼저 아트센터 나비의 탄생에는 시어머니 고故 박계희 여사가 설립하고 운영하신 '워커힐 미술관'이라는 훌륭한 유산이 있었다. 1980년대 중반, 한국에 동시대 예술을 소개하고 국내 젊은 작가들의 양성에 이바지했던 최초의 사립 미술관이었다. 서구의 앞서가는 동시대 미술을 소개함은 물론, 당시 교류가 없던 동유럽의 예술, 사진, 섬유 예술, 공예품 등 변방의 예술을 후원하며 미술 애호가들의 사랑을 받던 미술관이었다. 현실에 안주하지 않고 언제나 한발 앞서가신 어머님의 지성과 기상이 내게 귀감이 되어 아무도 가지 않은 융복합 예술의 길을 헤쳐갈 수 있었다.

마지막으로 아트센터 나비를 통해 함께 배우고 성장한 큐레이터들, 작가들, 그리고 관계자 여러분께 이 기회를 빌려 심심한 감사의 마음을 전하고 싶다. 200여 명의 기획자들과 수천 명의 작가들을 일일이 다 호명할 수 없지만, 아트센터 나비는 지난 20여 년간 많은 작가들과 젊은 기획자들에게 배움터와 놀이터를 제공했다. 바야흐로 융복합 시대를 맞아 사회 곳곳에서 일익을 담당하고 있는 이들을 볼 때면 나의 지난 세월이 마냥 헛된 것만은 아니지 않았나 싶다. 이 책이 나오기까지 수고를 아끼지

11

않으신 북코리아 이찬규 대표님과 김수진 편집인님께도 깊은 감사의 마음을 전한다.

이제 나와 아트센터 나비는 다음 20년을 향해 또 다른 날갯짓을 시작한다.

2022년 늦가을에

노소영

1 휴머니티(Humanity)는 '인간다움의 가치'를 말한다. 인간성의 자각적인 추구는 근세 초 르네상스기의 인문주의를 거쳐 근대 전체에 걸친 하나의 지도이념으로 존속되어왔으나, 20세기에 들어와 니체, 하이데거, 푸코 등에 의해 전통적인 의미의 휴머니즘은 해체되고 있다. 오늘날 기술시대의 휴머니티 또한 기술환경 속에 변화하는 존재이자, 기존 인간의 한계를 극복한 존재로서 새롭게 정의되어 가고 있다.

CONTENTS

미디어 아트와 함께한 나의 20년

CONTENTS

미디어 아트와 함께한 나의 20년

CONTENTS

MEIDA
ARTS
20YEARS
WITH

MEDIA ARTS 20 YEARS WITH

01

디지털과 함께

막을 열다

+

MEIDA
ARTS
20YEARS
WITH

'미래 뮤지엄'을 꿈꾸다

"지금 보는 많은 멀티미디어 작품 있지요? 앞으로 이삼십 년 후
에는 과거의 유물을 전시하는 뮤지엄에 가 있을 겁니다."

2000년, 새로운 밀레니엄이 막 시작될 즈음이었다. 세계 최대의 컴
퓨터 그래픽스 행사인 '시그라프SIGGRAPH'[1]에서 리치 골드Rich Gold를 만
났다. 엔지니어, 예술가, 발명가, 작가 등 다양한 역할을 수행하는 그는 퍼
스널 컴퓨터 역사의 발전소 구실을 한 제록스 파크Xerox PARC[2] 연구소의
임원으로 예술과 기술의 접점에서 새로운 발명을 하는 책임자였다. 수많
은 발명과 새로운 솔루션, 아이디어를 설파하는 사람들로 도떼기시장을
이룬 시그라프에서 나눈 대화와 만남 중에서 유독 미래 미술관에 관한
그의 말이 강한 인상을 남겼다. 리치 골드에 따르면 세 가지 종류의 뮤지
엄이 존재한다고 한다. 과거의 유물을 보여주는 과거 뮤지엄, 현재의 정
신적 · 물적 소산을 보여주는 현재 뮤지엄, 당대에서 그리는 미래의 모습
을 보여주는 미래 뮤지엄이다. 아마도 당시 그가 말한 미래는 2030년쯤
인 것 같다.

"그럼 미래의 현재 뮤지엄에는 뭐가 있는데요?"

"내 생각에는 유전자가 변형된 온갖 종류의 생물로 동물원 같을 겁니다."

"그럼 미래에서 더욱 미래를 보여주는 미래 뮤지엄에는요?"

"흠... 잘은 모르겠지만, 내 생각엔 오히려 아무것도 없을 것 같은데. 물건으론 말이지요."

미래 뮤지엄에서는 관람객이 눈을 지그시 감고 텅 빈 공간에서 텔레파시로 소통할까? 그런데 미래는 리치 골드의 생각보다 빨리 다가온 것 같다. 스마트폰은 카메라 인식이나 공간 좌표 인식을 통해 빈 공간에 심어놓은 콘텐츠를 끄집어내 볼 수 있게 한다. 루브르 박물관에서는 관람객이 모바일폰으로 작품 설명을 보고 들을 수 있다. 물론 아직 뇌를 통한 완전한 텔레파시 통신으로 가기엔 거리가 있다. 예컨대 내가 어느 장소에 가서 허공에 이야기를 심어놓고 오면, 친구가 가서 모바일폰으로 이야기를 찾아내고, 거기에 또 자신의 이야기를 첨가하는 것이 기술적으로 가능하다. 바야흐로 시간과 공간이 이리저리 변형되어 우리 손안에서 노는 세상이 열렸다. 증강현실AR, Augmented Reality은 미래 뮤지엄의 최신 버전이다.

작달막한 키에 긴 머리, 불뚝 튀어나온 배에 한없이 친절해 보이는 눈을 가진 리치 골드는 안타깝게도 2002년 세상을 떠났다. 한 사람 안에 너무 많은 재능을 지닌 탓일까. 자신의 재능을 아낌없이 내준 그가 마지막으로 세상을 향해 던진 질문은 "우리는 이렇게 많은 물건stuffs을 다 갖고 살아야 하나? 이것 봐. 물건의 필요에 의해 또 물건을 만들고, 기술이

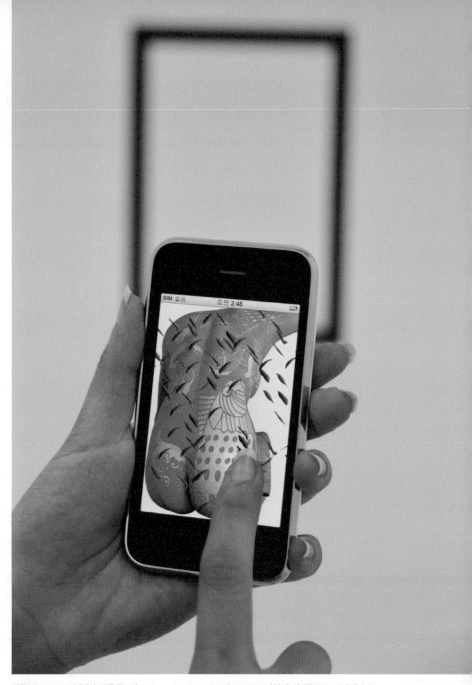

김준(Kim Joon), 〈때밀이: 푸른 물고기(Body Scrub: Blue Fish)〉, 2010. 모바일 앱, 아이폰 3GS, 삼성 갤럭시S.
INDAF, 2010.

스스로의 필요에 의해 또 다른 기술을 만들잖아!"라는 한탄이었다. 동시대 누구보다도 왕성한 창작과 생산을 하던 인물의 마지막 일성一聲이 묘한 여운을 남긴다. 진정한 창의성은 무조건 새로움을 창조하는 것이 아닌, 인간됨의 어떤 가치와 관련이 있다며 고민하던 그는 세상을 떠나는 순간까지 끝내 결론을 내리지 못했다.

디지털의 등장과 디지털 뮤지엄

1997년 워커힐 미술관을 이어받아 새로운 미술관으로 탈바꿈할 궁리를 시작했다. 왜 새로운 미술관인가? 우선 디지털의 영향이 컸다. 디지털 혁명과 인터넷의 확산으로 새로운 세상을 눈앞에 맞이했다. 정보를 사용하는 방식과 소통하는 방식, 축적하는 방식이 기존과는 완전히 달랐다. 기술에도 문화예술에도 깊은 식견이 없던 나 같은 사람이 보아도 디지털은 의미심장했다. 문명사적 전환을 목전에 둔 듯한 예감이 들었다.

새로운 미술관을 구상한 데는 현실적인 이유도 뒤따랐다. 중소 미술관으로서 생존전략이다. 외국에서는 대규모 예술 기관만큼이나 중소 미술관도 활발히 운영되며 예술계에서 각자의 임무를 다한다. 한국 중소 미술관으로서의 역할과 존립에 대한 고민과 새로운 예술에 주목하는 특화 기관을 만들고 싶다는 욕구가 서로 맞물렸다. 당시 국내 기업들이 운영하는 굵직한 미술관들은 너도나도 현대미술에 투자했다. 비록 워커힐 미술관이 국내 최초의 사립 현대미술관으로 출발해 선구적 전시와 작업을 선보였지만, 다른 기업 미술관들의 투자 규모에 비해 운영자금이 턱없이 적었다. 기업의 후원을 받지 않고 순전히 사재를 털어 운영한 고故 박계희

27

여사의 깔끔한 성품 탓이다.

그러나 더는 기업의 후원 없이 미술관을 운영하기가 현실적으로 불가능했다. 마침 정보통신업에 진출한 남편 최태원 SK그룹 회장이 지원의사를 밝혔다. 최 회장은 새로운 미디어가 사용자의 인지와 감성을 어떻게 바꾸어갈지에 관심이 있었다. 예술가의 예민한 촉각으로 탐구해가는 과정을 지원하는 것은 비즈니스 차원에서도 합리적인 투자라 여긴 듯하다. 또한 디지털 아트가 자사의 브랜드 이미지를 높일 수 있다는 생각도 없지 않았던 듯하다. 예술의 최전선에 있는 디지털 아트를 후원하는 것은 선진 기업의 이미지와 부합되었기 때문이다.

어쨌든 '준비 안 된' 관장인 나는 워커힐 호텔의 조그만 방에서 직원이라고는 비서 한 명과 함께 1997년 출범했다. 디지털이 워낙 새로운 현상이라 당시 디지털 아트를 가르쳐줄 선생님도 없었다. 하지만 딱히 무얼 어떻게 해야 할지 모르면서도, 나는 새 물을 만난 물고기처럼 퍼덕거렸다. 모든 것이 신기하고 즐거웠다. 지금은 일상어가 된 월드 와이드 웹이나 하이퍼텍스트, 상호작용성, 가상현실VR 등의 기술이 인류를 여태껏 아무도 가보지 못한 신세계로 데려다줄 것만 같았다. 자고 일어나면 새롭게 나타나는 기술에 흠뻑 매료되어 보냈던 시기였다.

브레이브 뉴 월드Brave New World

1990년대 말부터 2000년대 초반 미국과 독일 등 몇몇 선진국들의 기업과 연구소에서는 기술과 예술을 결합한 새로운 연구를 전폭적으로 지원했다. 대표적으로 마이크로소프트의 공동 창업자인 폴 앨런Paul Allen 이 2억 달러의 기금으로 설립한 인터벌 리서치Interval Research[3] 연구소를 들 수 있다. 당시 세계적으로 이름이 알려진 미디어 아티스트들은 거의 인터벌 리서치에서 근무한 경력이 있을 정도였다. 디지털 혁명의 초기인 당시는 아이디어와 상상력이 세상을 움직인 시기였기에 앨런의 어마어마한 연구소도 그리 부럽지 않았다. 시그라프에 가면 컴퓨터의 고수이면서 대안적 현실을 꿈꾸는 새로운 종species의 사람들을 쉽게 만날 수 있었다. 새로운 재현 방식을 고안해내거나, 새로운 연결성을 만들어가는 디지털 시대의 '선구자pioneer'들이었다. 예컨대 스콧 피셔Scott Fisher는 가상현실의 초석이 되는 연구를, 조지 랜도George Landow는 하이퍼텍스트의 개념을 펼치고, 대니얼 샌딘Daniel Sandin은 케이브Cave 환경에서 가상현실을 구현했다.[4] 나는 선구자들을 만나 새로운 세상에 관한 그들의 비전을 직접 듣는 행운을 누렸다.

작가들은 새로운 이론과 실험을 작품으로 구현했다. 샤르 데이비스Char Davies는 아름다운 가상현실 작품 〈오스모스Osmose〉에서 들숨과 날숨으로 3D 환경을 내비게이트 할 수 있는 조끼, 즉 입는 형태의 인터페이스를 개발했다. 크리스타 좀머러Christa Sommerer와 로랑 미뇨노Laurent Mignonneau는 인공생명을 시적으로 표현한 〈에이볼브A-Volve〉를 선보이며 생성 예술Generative Art의 전범을 보여주었다. 에두아르도 카츠Eduardo Kac는 '트랜스제닉 아트Transgenic Art'라는 명명하에, 염색체 유전자 정보를 조작해 새로운 생물체를 만들어내는 위험한 생체예술Bio Art로 학계의 논쟁을 불러일으켰다. 모두 1990년대 중반에서 2000년 초반에 활동한 기라성 같은 작가들이다.

디지털 혁명의 파괴력과 새로운 세상의 창조에 대한 희망으로 다들 흥분했다. 새로운 세상에서는 개개인에게 힘이 실리는 풀뿌리 민주주의가 이루어지고, 투명성이 확보된 경제에 더해, 우리 안에 내재된 창의성이 활짝 만개할 것이라고 믿었다. 너도나도 열정적으로 자신이 발견한 새로운 기술의 가능성을 이야기하느라 시간 가는 줄 몰랐다. 나는 이들과 어울려 다니며 사뭇 당돌한 발상을 했다. 1990년대 말에서 2000년대 초, 내게도 새로운 세상에 대한 희망이 솟구쳤다.

"그래, 예술에도 혁명이 오는 거야. 혁명은 변두리로부터 오지. 더는 기존 미술관 같은 제도의 수호자이자 낡은 게이트키퍼gatekeeper에게 의존할 필요 없어. 민주적인 새로운 예술을 만들고 확산하고 즐기자. 새로운 예술은 오감으로 체험하는 예술, 네트워크를 통해 한없이 열린 예술, 돈과 관습에 오염되지 않

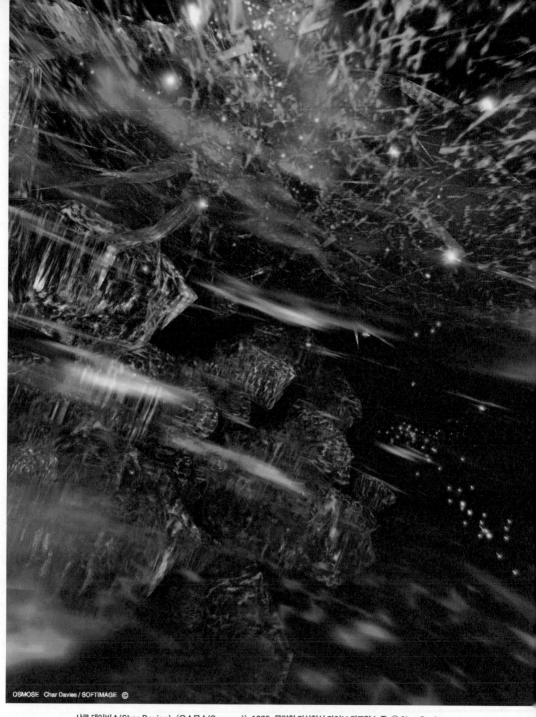

OSMOSE Char Davies / SOFTIMAGE ©

샤르 데이비스(Char Davies), 〈오스모스(Osmose)〉, 1995, 몰입형 가상현실 라이브 퍼포먼스 중. © Char Davies.

은 예술이지. 예술을 민주화할 수 있어. 세상이 원하는 대로, 인

간 해방을 위한 예술의 역할을 이제 제대로 보여줘야지!"

크리스타 좀머러(Christa Sommerer), 로랑 미뇨노(Laurent Mignonneau), 〈에이볼브(A-Volve)〉, 1993-1994,
인터랙티브 인스톨레이션. ⓒ ä Sommerer & Mignonneau.

아래로부터의 혁명

나만 이런 당돌하고도 순진한 발상을 한 것은 아니었다. 디지털 문명의 태동기에는 나 같은 이상주의자들이 꽤나 있었다. 다음은 그중 하나인 러시아 작가 알렉세이 슐긴Alexei Shulgin의 변辯이다. 그러나 그가 불과 10년 만에 디지털 예술에 관한 입장을 어떻게 바꾸는지 주목해보라. 그의 나중 이야기에서 자본의 논리에 속절없이 항복한 예술에 대한 탄식보다는 오히려 디지털 시대의 아찔한 속도와 변화의 자화상이 읽힌다. 예술의 상업화를 우려하는 것이 시대착오적 발상으로 보일 정도로 현재 예술은 이미 사회 각 영역에 깊숙이 침투했다. 혁명을 꿈꾸던 초기 미디어 아티스트는 이제 예술을 산업에 창의적으로 접목할 방법을 고민하고 있다.

예술, 권력, 그리고 커뮤니케이션Art, Power, and Communication

컴퓨터는 몇 가지 대안을 제시했고, '미디어 아트'는 즉시 상류 예술계의 시각에서 '실험 예술'과 동의어가 되었다. '인터랙티브 인스톨레이션' 같은 대중적인 미디어 아트 형식을 볼 때, 자신을 조종manipulation하는 새로운 방식에 보이는 관객의 흥분이 놀랍다. 조종만이 그들이 알고 있고 인식할 수 있는 커뮤니케이션 형태인 듯 보인다. 그들은 작가가 준 매우 제한된 선택 사항만을 기쁘게 받아들인다. "왼쪽 혹은 오른쪽 버튼을 눌러라. 뛰거나 앉아라." 같은 것 말이다. 조종하는 자인 작가는 진부한 권력욕에 기반한 상호작용적 게임에 사람을 참여시키기 위해 최신 테크놀로지로 유혹한다. 상호작용성, 자아 표현을 위한 인터페이스, 인공지성, 심지어 커뮤니케이션까지 얼마나 듣기 좋은 말인가? 미디어 아트의 등장은 재현에서 조종으로, 이행으로 특징지을 수 있다.

질문:

권력 자체를 갖기 위해서, 어떻게 하면 매우 본능적인 권력욕을 진부하게 사용하는 대신에 예술적인 도구로 바꿀 수 있을 것인가?

답변:

첫째, 과거와 미래를 잊어라. 그들은 존재하지 않는다. 묘사할 수 없는 현재에만 집중해 누구나 소유할 수 있도록 해야 한다.

둘째, 당신의 분야에서 잘 알려지기 전, 당신이 속한 활동이 역사를

창조하기 전에 직종을 바꾸어라. 그렇다면 당신의 권력욕과 명예욕은 강력한 창조적 자극을 줄 것이다.

셋째, 당신이 작업하는 미디어에 의존하지 않는 것은 그것을 쉽게 포기할 수 있도록 도와줄 것이다. 마스터가 되지 마라.

<div align="right">- 알렉세이 슐긴, 1996년</div>

미디어 아트 2.0

비판적인 작가의 글이 자본주의 사회의 견고한 체제 안에서 힘을 잃어버린 오늘날, 전적으로 시장에 지배되는 상업적 예술과 디자인을 경멸하는 작가는 더 이상 창작 활동을 지속할 수 없다.

미디어 아트 2.0의 딜레마에 대한 우리의 답변

→ 미디어 아트 2.0은 뉴미디어 아트의 한계를 넘어선다

오늘날 뉴미디어 아트는 페스티벌과 특성화된 전시에서 작가가 직접 선보이는 독특한 작업으로 구성된다. 원칙상 이러한 작품은 높은 지속성과 복잡한 형태를 가지고 있으며, 미디어 아트의 게토 안에 남아있다. 우리의 해답은 올 인 원, 플러그 앤 플레이에 있다. 미디어 아트 2.0은 지금, 여기에서 누구나 소비할 수 있는 기술적인 생산물로서 예술 작품을 제시한다.

→　미디어 아트 2.0은 시장 친화적인 예술이다

　　　우리는 (페라리와 같이) 제한된 수의 복제품을 생산하고 (소니와 같이) 적절한 가격으로 판매한다. 이것은 우리만의 전자 기기를 개발하고, 과도하게 복잡한 복합기능의 디지털 시스템에 의존하지 않기 때문에 가능하다.

→　미디어 아트 2.0은 예술 시장의 정체에 대한 해답이다

　　　예술 시장이 전통적인 예술 형태의 수요를 묵인하고, 현대 예술의 진정한 사상을 소화하지 못할 때 해답을 제시한다. 우리의 생산물은 실질적인 예술과 최신의 기술문화, 디자인, 미디어 아트를 조화롭게 융합한다. 우리는 아방가르드의 뿌리로 돌아가며, 자본주의적 생산 시스템에서 우리 자신의 영역을 점유한다. 근사한 디자인 소품이든 전통예술 형태의 무한한 재생산이든, 대량 생산품에 만족하지 못하는 진보적인 소비자를 안내할 것이다.

→　미디어 아트 2.0은 오늘날의 아방가르드다

　　　우리는 디자인이 예술로부터 많은 것을 빌려갔던 20세기 초의 그러한 예술로 돌아가서, 새로운 형식과 내용, 유희로서 예술적 실험, 일상생활의 즐거움을 추구한다. 우리는 시각적 인터페이스의 세계에 살고 있다. … 우리는 시각적 인터페이스로 작업하면서 그것을 볼 수 있고 만질 수 있도록 했다. … 이러한 접근은 우리의 생산물을 결정적인 변화들로 채운다. 오늘날의 도전에 대한 답변으로서, 우리는 미디어 채널을 투명하게 하고 새로운 기준을 세운다. 공

공 공간과 사적 공간으로의 침투를 통해 우리는 사람들의 일상생활 속에 예술과 대안적인 미학을 가져다줄 것이다.

- 알렉세이 슐긴, 2007년

10년이라는 세월의 간극이 있기는 하지만, 알렉세이 슐긴이 각각 1996년과 2007년에 쓴 두 글은 같은 사람이 쓴 글이라고 믿기 어려울 만큼 다르다. 미디어 아트가 기존 시스템에 저항한 혁명의 총아에서, 시장 중심의 가치를 신봉하며 산업 친화적으로 변모한 과정은 격세지감이라는 표현만으로는 부족하다. 가장 큰 원인은 미디어 환경의 변화에서 찾을 수 있다. 즉, 웹 1.0과 2.0의 차이다. 엔지니어나 얼리어댑터 같은 특정 집단 사이에서 통용되던 웹 1.0과는 다르게, 웹 2.0 시대가 열리면서 디지털 미디어는 이제 물이나 공기같이 일상적인 환경이 되어버렸다.

1990년대 인터넷이 새로운 언어와 공간을 만들 수 있는 해방구이자 자유 소통 공간이었다면, 구글이 생긴 이후 웹 2.0의 인터넷은 모두에게 열려 있는 주류 미디어로 진화했다. 더는 특별한 공간이 아닌 실세계의 반영이다. 아티스트도 해킹을 하거나 자신의 언어를 발명하지 않았고(그럴 수도 없다), 리믹스Remix[5]나 매시업Mashup[6]을 통해 기성 소프트웨어Off the Shelve Software를 사용하면서 예술과 산업 공간 사이를 자유로이 유영했다. 모든 것이 디지털 안에서 융합되고 복합되는 융복합 시대의 시작이었다.

남준 팩?

다시 1990년대 말로 돌아가자. 나는 스스로 부과한 사명감에 벅찬 가운데, 21세기 문화 예술 변혁의 주동이 될 미디어 아트를 담을 새로운 미술관을 구상하고자 세계를 돌며 다양한 사람을 만나 의견을 나누었다. 유럽, 특히 독일의 큐레이터나 예술가들은 내게 종종 같은 질문을 던졌다. "당신이 구상하는 미디어 아트센터는 남준 팩의 정신을 이어받는 뮤지엄인가?" 나는 단호하게 "아니다"라고 했다. 부끄럽기 이를 데 없지만 나는 백남준의 예술 세계에 무지했던 것이다. 한국의 소위 백남준 전문가는 별 도움이 되지 않았다. 사통팔달 광활한 백남준의 예술 세계에서 유독 샤머니즘과 같은 동아시아적 요소에만 천착하거나, 아니면 서구 미술사의 맥락에서 플럭서스Fluxus[7]의 멤버이자 '비디오 아트'의 창시자라고만 앵무새처럼 말할 뿐이었다.

미디어 아티스트로서 시대를 통찰하는 백남준의 예언자적 비전과 종교와 동서양 학문을 자유자재로 넘나드는 변화무쌍하고 드넓은 정신 세계를 한국의 미술 관계자도, 서양의 학자도, 어느 누구도 제대로 설명하지 못했다. 수년이 지난 후, 한국에 백남준아트센터가 생기고 이영철

초대 관장의 상세하고 열정에 넘친 설명을 듣고 나서야, 백남준이 얼마나 위대한 예술가인지 비로소 이해하기 시작했다.

일견 아무렇게 만든 것 같은 비디오 조각들, 정신없이 작렬하는 이미지의 대합창, 인공위성으로 시공을 뛰어넘는 대륙 간 아트 퍼포먼스, 그의 작업은 인쇄 문명을 넘어 디지털 시대의 예술혼과 인간상을 앞서 보여준 것이었다. 평등과 개방의 유목민 정신으로, '초고속 정보 통신망 Information Super Highway'을 타고, 이리저리 연결한 듯한 이미지의 흐름은 바로 지금 우리 시대의 표상 아닌가.

국립현대미술관 중앙홀에 자리 잡은 거대한 비디오 탑 〈다다익선The More, The Better〉이 근현대 학문의 기초인 임마누엘 칸트Immanuel Kant의 '인식론'[8]을 정면에서 받아치는 것임을 인식하기까지 근 10년의 세월이 걸렸다. "자, 봐라, 너희 서양 근대가 쌓은 바벨탑이다!"라고 백남준이 일갈하는 듯하다. 동시에 작렬하는 모니터 1,003대가 뿜어내는 이미지는 인간이 만든 경계 따위는 훌쩍 넘어 하늘과 땅을 이어가며 새 시대를 열어가는 전자 생명의 태동을 보여준다. 백남준은 시대를 앞서 본 선지자일 뿐 아니라, 겁 많은 지성인이 한 발짝도 나서지 못한 낯선 길을 외롭게 미친 듯이 달린 실천가이기도 하다. 그 뒤를 차근차근 밟아가는 것은 전적으로 우리의 몫이다.

백남준 같은 거성을 앞에 두고도 알아보지 못한 채, 나는 서양의 이론가와 예술가를 찾아다녔다. 마치 그들이 우리에게는 없는 것을 가진 것처럼 부러워하면서 말이다. 동양에서 온 이름 없는 학생인 나를 대부분의 서양 학자는 따뜻하게 맞이하고, 자신의 시간과 지식을 관대히 나누어 주었다. 서양인의 학문적 전통 중 부러운 점은 바로 이런 열린 태도와 공유

정신이다. 이는 뉴미디어 쪽에 종사하는 사람에게서 두드러졌다. 학자, 예술가, 기술자, 심지어 기업가도 '지식은 나눌수록 더 커진다'는 오픈소스의 철학을 신봉하고 실천하는 편이다.

이렇게 한 사람 두 사람 만나다 보니, 로이 애스콧Roy Ascott[9]이 뉴미디어 아트의 지적 네트워크의 중심으로 떠올랐다. 미디어 아티스트 그룹 카이아-스타CAiiA-STAR[10]를 이끄는 로이 애스콧의 제자 1세대는 이미 미디어 아트 분야에서 일가를 이룬 스타들이었다. 전술한 샤르 데이비스, 크리스타 좀머러와 로랑 미뇨노, 에두아르도 카츠 외에도, 사이버 스페이스에서 새로운 건축의 형태를 모색한 마르코스 노박Marcos Novak, 네트워크와 영성의 관계를 탐구한 니란잔 라자Niranjan Rajah, 디지털 페르소나Persona와 나노 테크놀로지를 예술 작업에 활용한 빅토리아 베스나Victoria Vesna, 케미컬 컴퓨팅과 같은 새로운 개념 작업을 추구하는 빌 시먼Bill Seaman 등을 대표 주자로 들 수 있다.

로이 애스콧은 이미 1960년대부터 상호작용성에 주목해 작업했고, 이후 네트워크와 가상현실을 비롯한 다양한 현실들에 관한 자신만의 독특한 미학을 빚어냈다. 과학기술과 예술의 최고 접점에서 연구 중심의 미디어 아트 대부라 할까? 다양한 학문적 통섭의 최전방 현장에 서 있다고 할까? 내 얕은 지식으로는 잘 가늠되지 않는 학자이자 교육자이자 예술가였다. 나는 그를 만나야 했다.

불타는 호기심에 이끌려 2000년 이른 봄 영국 웨일스로 향했다. 양 떼가 놀고 있는 구릉지를 지나 기차를 타고 한참 가니, 로이 애스콧이 속한 플리머스 대학교Universtiy of Plymouth가 보였다. 마침, 제목도 생소한 '재구성된 의식Consciousness Reframed'이라는 학회가 열리고 있었다. 인간 의

미디어 아트와 함께한 나의 20년

식을 이해하고 탐구하는 방법론들과 또 모델링이 가능한지를 탐색하는 다학제 간 콘퍼런스였다. 뇌 과학자와 컴퓨터 과학자, 사회학자, 진화생물학자 등이 예술가와 무당Shaman과 한 방에서 인간 의식에 관한 열띤 토론을 벌였다. 특히 브라질에서 온 무당은 아직도 기억에 생생하다. 식물로 인한 환각작용을 통해 새로운 의식의 발로를 탐험하고 있었다.

　　로이 애스콧 류의 미디어 아트는 과학기술과 예술의 첨예한 접점에서 인간의 확장된 지각과 감각, 의식에 관한 연구에서, 생물체와 우주의 근원에 관한 탐구에 이르기까지 폭넓고 다양하다. 학문적 기준도 엄격해 과학적 지식과 예술성을 함께 요구한다. 자신의 제자가 되라는 로이 애스콧 교수의 친절한 제안을 뒤로하고 한국에 돌아와 이런 연구에 관심 있는 과학자와 예술가를 찾기 시작했다.

1 시그라프(SIGGRAPH, Special Interest Group on Graphic(s) and Interactive Techniques)는 1974년부터 개최되어 최신 컴퓨터 그래픽스 기술 및 연구 분야에서 가장 높이 평가되는 학회로, ACM(Association for Computing Machinery)의 한 분과다.

2 제록스 파크(Xerox PARC)는 1970년 복사기 제조회사로 유명한 제록스(Xerox)가 설립한 연구소이다. 팔로 알토(Palo Alto)에 위치한 파크(PARC, Palo Alto Research Center)는 당대 최고의 컴퓨터 엔지니어와 프로그래머가 모인 첨단 연구소로, 레이저 프린팅, 분산 컴퓨팅, 이더넷(Ethernet), 그래픽 유저 인터페이스(Graphic User Interface), 객체지향 프로그래밍(Object-Oriented Programming), 그리고 유비쿼터스 컴퓨팅(Ubiquitous Computing) 개발 등 현대 컴퓨터 정보통신기술 및 하드웨어 시스템에 크게 기여했다.

3 인터벌 리서치(Interval Research)는 1992년 폴 앨런(Paul Allen)과 데이비드 리들(David Liddle)에 의해 설립된 연구소로, 마이클 네이막(Michael Naimark)과 같은 당대의 출중한 미디어 아티스트들을 대거 고용해 예술적 영감으로 디지털 기술의 새로운 영역을 확장하려 시도했다. 2000년 4월에 공식적으로 문을 닫았지만, 인터벌 라이선싱(Interval Licensing)을 통해 300개 이상의 인터넷 기술에 대한 특허를 보유하고 있다.

4 스콧 피셔(Scott Fisher, 1951-)는 미항공우주국 에임스(NASA-Ames) 연구소에서 1985년부터 1990년까지 가상 환경 워크스테이션 프로젝트인 '뷰(View-Virtual Interface Environmental Workstation)'를 개발해 우주 정거장 정비 시뮬레이터를 실현하는 3차원의 가상현실시스템(VR)을 구현했다. 조지 랜도(George Landow, 1940-)는 1997년 하이퍼텍스트와 테크놀로지를 둘러싼 변화들에 대한 최초의 연구서인 『하이퍼텍스트 2.0』을 발간해 하이퍼미디어를 창의적이고 학술적인 글쓰기를 위한 미디어로서 비판적으로 수용할 수 있는 토대를 마련하는 데 공헌했다. 대니얼 샌딘(Daniel Sandin, 1942-)은 토마스 드판티(Tomas DeFanti, 1948-)와 함께 1992년 스크린으로 구성된 큐브 형태의 가상현실(VR) 방에서 3차원의 가상물체를 겹쳐 보여주는 가상현실 시스템 장비인 케이브(Cave)를 개발하며 동굴형 자동 가상환경(Cave Automatic Virtual Environment) 개념을 최초로 제시했다.

5 리믹스(Remix)는 기존에 존재하던 저작물의 요소를 활용해 새로운 스타일로 다시 만드는 것을 의미한다. 1990년대 후반 양방향 통신 기반의 인터넷과 웹 2.0은 사용자가 콘텐츠를 더욱 쉽게 복제, 편집, 그리고 배포할 수 있게 하며, 예술·기술·사회 전반에 리믹스 문화를 재등장시켰다. 인터넷 밈(meme)이 그 대표적인 예다.

6 매시업(Mashup)은 웹으로 제공하고 있는 여러 정보와 서비스를 융합해 새로운 소프트웨어나 서비스, 데이터베이스 등을 만드는 것을 뜻한다. 2005년 폴 레이드매처(Paul

Rademacher)가 구글 지도에 부동산 정보를 결합해 만든 '하우징 맵(HousingMaps.com)' 이 대표적인 예다.

7 조지 마키우나스(George Maciunas, 1931-1978)의 플럭서스 선언문 발표(Fluxus Manifesto, 1962)와 함께 공식적으로 활동을 시작한 플럭서스(Fluxus)는 기존의 예술, 문화, 그리고 그것을 만들어낸 제도와 경향을 부정하는 반(反)예술적·반(反)문화적 성격이 두드러진 전위적인 국제 예술 운동이었다. 또한 미술, 음악, 공연, 무용, 영화, 디자인, 출판, 건축 등 각 장르의 경계를 넘나드는 탈(脫)장르적 예술 운동으로 다양한 예술 형식을 통합한 융합적 예술 개념을 탄생시키기도 했다.

8 임마누엘 칸트(Immanuel Kant, 1724-1804)는 『순수이성비판』(1781)에서 인간의 경험적 인식의 가능 조건을 탐구했는데, 그것은 다름 아닌 보편성, 필연성 그리고 객관성을 갖는 진리 인식의 'a priori'한 주관적 조건을 찾는 것이었다. 이를 위해 칸트는 기존의 사고방식을 과감히 버리고, 대상 세계로부터 인식하는 주관으로 관심의 주요 방향을 돌렸다.

9 로이 애스콧(Roy Ascott, 1934-)은 사이버네틱스, 텔레매틱스, 인터랙티브 미디어의 선구적 사상가이자 예술가 및 기획자이다. '테크노에틱스(Technoetics)'라는 개념을 최초로 제시해 디지털 기술을 인공생명체나 연결 의식, 생물학적 개념 등과 연결하여 창조적 관점에서 바라보며 기술과 예술의 근본적인 패러다임의 전환을 이끌었다. 영국 웨일스 대학의 인터랙티브 아트 고능연구센터인 카이아(CAiiA)와, 플리머스 대학의 과학과 기술 그리고 예술에 관한 연구센터인 스타(STAR), 그리고 이 두 기관의 연합체인 카이아 스타(CAiiA-STAR)를 책임지고 있다.

10 카이아 스타(CAiiA-STAR)는 2003년 로이 애스콧 교수에 의해 설립된 국제 융합 연구 커뮤니티이다. 1994년 설립된 카이아(CAiiA)와 1997년 설립된 스타(STAR)를 통합한 카이아 스타는 예술, 과학, 기술 및 인지 연구의 창조적 융합에 이론적·창조적 기반을 제공하고 있다.

02

한국에
미디어 아트의

거점을
세우다

+

MEIDA
ARTS
20YEARS
WITH

국내 최초 미디어 아트 특화기관의 기틀을 다지며

준비가 되었건 안 되었건 막을 올렸다. 2000년 12월, 세 가지 종류의 전시를 개최하면서 개관했다. 첫 번째는《스펙트럼Spectrum》이라는 이름의 전시로, 서울시 곳곳에 위치한 TTL 존TTL Zone이라는 SK가 제공하는 문화 공간에서 동시에 진행했다. 서린동의 아트센터 나비 전용공간에서는 나오코 토사Naoko Tosa의 〈무의식의 흐름Unconscious Flow〉 등 새로운 인터랙티브 예술들을 선보였다. 또 하나의 개관 기념 프로젝트로 〈그리즈Grids〉라는 제목의 웹 아트를 김수정 작가가 선보였다. 마지막으로 개관 당일에는 전 세계 20여 개국에서 참여자들이 3차원 공간에 아바타로 참여하는 〈텔레마틱 이벤트Telematic Event〉를 시행했다. '액티브 월드'[1]라는 브라우저를 사용해 〈니취Niche〉라는 제목의 공간을 만들었는데, 금누리 작가와 안상수 선생이 작업한 한글을 모티브로 한 3차원 조각들이 멋지고 세련되게 공간을 구성했다. 여기에 모기, 파리, 벌 등 미물들을 아바타로 사용해 이들의 관점에서 세상을 바라보며 환경에 관한 담론을 펼친, 지금 돌아보아도 '커팅 에지Cutting Edge' 이벤트였다.

개관 전시 및 이벤트의 특성은 한마디로 '화이트 월을 넘어서'[2]였다.

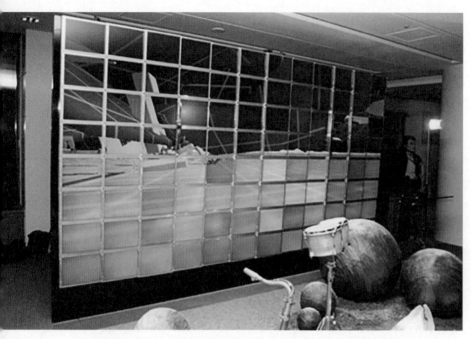

로이 애스콧(Roy Ascott)과 안상수(디자이너), 금누리(조각가), 최재천(생물학자), 조택연(건축가), 〈텔레마틱 이벤트(Telematic Event)〉전경. 아트센터 나비, 2000.

〈텔레마틱 이벤트(Telematic Event)〉중 사이버 공간 'ArtNABi'. 아트센터 나비 & 액티브 월드(Active Worlds), 2000.

〈텔레마틱 이벤트(Telematic Event)〉 중 사이버 공간 'ArtNABI'의 곤충 아바타, 이트센티 나비 & 액티브 월드(Active Worlds), 2000.

나오코 토사(Naoko Tosa), 〈무의식적 흐름(Unconscious Flow)〉, 1999, 인터랙티브 인스톨레이션.
《스펙트럼@나비(Spectrum@nabi)》, 아트센터 나비, 2000.

김수정, 〈그리즈(GRIDS)〉, 2000-2001. 소프트웨어 아트 및 온라인 전시.

그런데 그 화이트 월은 단지 미술관의 물리적인 벽만이 아니었다. TTL 존에서의 전시처럼 예술과 상업, 고급문화와 대중문화, 그리고 예술과 기술 등 여러 벽을 자유로이 넘나드는 전시였다. 새로 태어난 인터넷의 특성을 살린 웹아트도 그렇고, 무엇보다 액티브 월드에 구현한 3차원 공간은 요사이 유행하는 메타버스Metaverse의 20년 전 전형이라 할 수 있다. 아바타로 실시간 소통하는 것이나, 작가들이 만든 공간을 유영하듯 감상하는 것이나, 또한 전 세계에서 미디어 아티스트들을 불러 모아 환경과 관련된 담론을 펼친 것 등 어느 면으로 보아도 손색이 없는 메타버스의 구현이었다.

개관 기념 강연에서는 세 분의 강사를 모셨다. 첫 번째로 텔레마틱 이벤트 등에서 내게 많은 영감을 주었던 작가이자 미디어 아트 이론가인 로이 애스콧Roy Ascott이 앞으로 인류가 직면하게 될 여러 가지 형태의 '현실들'에 관해 또 그에 따른 미디어의 진화에 관해 강의했다. 두 번째로는 동서양 문화의 융합으로 탄생하는 새로운 동아시아의 정체성에 관해 장파가 강의했다. 기술은 단순한 도구가 아닌 그 자체가 하나의 세계관이라 한 점이 인상 깊었다. 마지막 연사는 '집단지성Collective Intelligence'이라는 개념을 창시한 피에르 레비Pierre Levy[3]로, 그의 우주론적 지성론을 설파했다. 피에르 테일라르 드 샤르댕Pierre Teilhard de Chardin[4]의 진화론적 우주론의 인터넷 버전이라고 보면 크게 무리가 없을 것 같다.

융복합의 시작:
인간과 자연 그리고 기술의 공생으로

2000년 6월, 국내에서 처음으로 과학기술과 예술 분야의 전문가를 모아 통섭을 도모하는 모임을 발족했다. 그동안 각 분야에서 열심히 연구 활동을 하던 전문인 29명이 모였다. MIT 미디어랩의 최연소 박사학위 소지자인 윤송이 박사도 합류했다. 그런데 과학기술과 예술, 디자인 분야의 쟁쟁한 멤버가 모였는데 통섭의 스파크가 전혀 일어나지 않았다. 당시 국내에 막 들어온 윤 박사를 제외하고는 학제 간 소통이 생소했고, 또 이미 한 분야의 전문가로 자리매김한 사람들이라 새로운 것에 몸을 던질 시간과 열정이 그리 많지 않았다.

당시에는 다학제 간 공동 연구와 개발이 왜 한국에서는 잘 일어나지 않는지 이해하지 못했다. 단지 주최 측의 미숙함과 모인 이들의 개인적 사정 탓이려니 생각했다. 이후 차차 첨단 학문과 예술의 성취가 그저 몇몇 뜻있는 사람들의 소망만으로는 안 된다는 것을 깨달았다. 통섭이 일어날 수 있는 개방과 공유의 지적 풍토에 더해, 새로운 아이디어와 지식 시장이 확보되어야 하고, 무엇보다도 탄탄한 학문적 전통과 실력을 기초로 해야 한다. 마치 아직 잘 걷지도 못하는 아이에게 옆집 아이가 뛴다고 너

도 뛰어보라고 재촉한 형국이었다.

프로페셔널 모임이 실패하자 아마추어로 관심을 돌렸다. "그래, 어차피 디지털의 정서는 젊은 세대에 속한 거니까." 삼성그룹에서는 당시 대학생과 대학원생을 대상으로 '삼성 소프트웨어 멤버십'[5] 프로그램을 운영했는데, 컴퓨터에 능하고 기발한 생각을 가진 젊은이들이 더러 있었다. 이준이라는 작가 지망생을 만났다. 서울대학교 미술대학 산업디자인학과를 졸업한 후 다시 공과대학 컴퓨터공학부 졸업을 앞둔 그는 내가 찾던 디지털 시대의 새로운 인재형에 맞았다.

이준 작가를 필두로 12명의 작가가 모였다. 네덜란드에서 학위를 마치고 막 귀국한 장재호 씨가 컴퓨터 음악을 담당하며 또 다른 디렉터로 합류했고, 프로그래머, 디자이너, 건축가, 작가 지망생 등 다양한 전공의 열의에 찬 젊은이들이 참여했다. 최두은 큐레이터가 이들과 한 조가 되어 약 10개월간 사전 제작 기간을 거치고 아트센터 나비에서 마지막 두 주간 밤을 새워 만든 결과, 아트센터 나비 융복합 프로덕션의 첫 소산인 〈트라이얼로그Trialogue〉가 탄생했다.

〈트라이얼로그〉는 대한민국 역사상 최초의 종합 인터랙티브 설치로, 인간과 자연, 인공생명 사이 상호작용을 보여준 작품이다. 인간과 자연과 기술의 삼자 간 대화라는 뜻으로 '트라이얼로그'라는 제목이 붙었다. 삼자 간 상호작용은 이렇게 이루어진다. 자연을 상징하는 물고기가 어항에서 움직인다. 어항에는 물고기의 움직임을 추적하는 카메라와 또 물고기에게 영상을 보여주는 모니터가 설치돼 있다. 어항 뒤쪽 대형 스크린에는 생소한 모습의 인공생명이 스멀스멀 움직인다. 이 삼각형의 한 꼭짓점인 인간은 조각물 앞에서 손놀림을 통해 컴퓨터 음악을 생성한다. 인

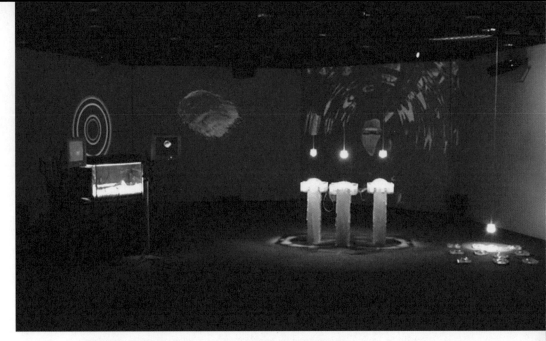

이준, 장재호, 〈트라이얼로그(Trialogue)〉, 2001. 인터랙티브 설치, 아트센터 나비.

〈트라이얼로그(Trialogue)〉의 인공생명체.

간의 몸짓으로 생성된 소리가 인공생명의 형태를 만들어가고, 그 이미지가 물고기에게 보여져 물고기의 움직임에 영향을 주고, 물고기의 움직임은 다시 음악 소리와 함께 인공생명의 형체를 만들어가는 것이다. 피드백 루프는 여러 방향으로 작용하게 설계했다. 예컨대 물고기의 움직임을 입력 정보로 아바타의 모습을 변화시키고, 그 영상은 다시 사람의 손놀림에 영향을 줄 수 있다. 자연, 기술, 인간이 서로 영향을 주고받는 복잡한 회로들을 프로그램하느라 젊은 작가들은 모두 녹초가 되었다.

이 역사적인 작품의 오프닝을 아직도 잊을 수 없다. 연이은 밤샘 작업으로 지칠 대로 지친 작가들은 초췌한 몰골로 한편에 서 있고, 팀의 대표 격인 이준과 장재호 작가가 관객 앞에서 시연했으나, 관객은 물론 작가들조차 새로운 작품이 무엇을 뜻하는지, 어떻게 받아들여야 하는지 잘 모르겠다는 표정이었다. "그래, 애썼다. 그런데 뭘 한 거지?" 내 기억에는 작품에 관심을 보인 국내 예술계 인사는 거의 없었다. 기사화조차 되지 못했다. 하지만 얼마 후 이준 작가는 이 작업을 포트폴리오로 제출해 스탠퍼드 대학교 음악 공학 대학원인 CCRMA[6]에 입학했고, 장재호 작가는 한국예술종합학교의 음악 테크놀로지과 교수로 임명되었다.

또 다른 선구적 작업의 사례로 〈워치 아웃!Watch Out!〉(2002)을 들 수 있다. 모리스 베나윤Maurice Benayoun이라는 천재적 작가와 아트센터 나비의 협업이 좋은 결과를 냈다. 작품 개요는 이렇다. 길거리를 무심코 걷다 보면 특이한 모양의 상자가 서 있다. 그 안을 들여다보는 순간, 찰칵! 하는 소리와 함께 안에 장착된 카메라가 내 눈을 찍는다. 한쪽 눈이 거리의 스크린에 크게 비춰지는 것을 모르는 채, 나는 아직 그 안을 열심히 들여다보고 있다. 왜냐하면 상자 안에 작가의 질문이 있기 때문이다. "세상을

모리스 베나윤(Maurice Benayoun), 〈워치 아웃!(Watch Out!)〉, 2002. 무선 예술 프로젝트, 아트센터 나비, 강남, 대학로, 신촌.

향한 당신의 경고는 무엇입니까?" 세상을 향한 나의 경고를 핸드폰 문자 메시지로 보내면, 작가가 메시지를 인터넷에서 취합해 선보이고 오프라인 갤러리 공간에도 전시한다.

기술을 무서워하지 않고 일 처리가 깔끔한 최두은 큐레이터와 새로운 아이디어 발전소인 베나윤의 결합은 매우 생산적이었다. 당시 무선통신 셀룰러 망과 인터넷이 왑WAP 서비스[7]를 통해 막 통합된 때였다. 그때까지만 해도 지극히 폐쇄적인 셀룰러 망을 예술 작업에 동원한다는 상상은 하기 어려웠다. 모리스 베나윤은 SK텔레콤의 협조와 SMS를 인터넷망에 연결하는 간단한 프로그래밍으로 작업을 완성했다. 모바일폰을 이용한 선구적인 작업으로 작품성을 인정받은 〈워치 아웃!Watch Out!〉은 추후 2004년 그리스 올림픽 예술 전시에 초대되기도 했다.

그러나 한국에서 선보일 당시 관객의 피드백이 아쉬움을 남겼다. 아트센터 나비의 갤러리를 가득 메운 대한민국 젊은이의 SMS는 당혹스러웠다. "여친 급구!", "내가 제일 멋져!", "어디 취직 좀 할 수 있나요?"와 같이 장난기 어린 개인적 메시지가 대다수를 차지했다. 세상을 향한 경고를 핸드폰으로 쏘라고 했는데, 별로 세상을 '향하지도' 않은 듯했다. 지금 와 돌이켜보니, 어쩌면 관객은 이런 방식으로 사회적 관심사를 소통하고 싶지는 않았을지도 모른다. 프랑스의 천재 미디어 아티스트도 한국 젊은이와 소통 코드를 찾는 데에는 실패했다.

미디어 아트의 사회문화적 맥락

상호작용이 절반 이상의 의미를 차지하는 미디어 아트에서 관객과 코드를 맞추지 못한 경험은 내게 고민거리로 남았다. 아무리 훌륭한 미디어 아트를 갖다 놓아도 관객이 의미를 모르면 무슨 소용이 있을까? 2000년 서울시가 대규모 예산을 들여 야심 차게 준비해 개막한 미디어 아트 페스티벌《미디어_시티 서울》의 허무함을 이미 목격한 터였다. 세계적인 미술관의 유명 큐레이터를 동원해 예술계가 떠들썩했으나 관객의 반응은 냉담했다. 서양 미술사의 좁은 맥락으로만 해석한 미디어 아트 작품들을 관객에 대한 배려 없이 쭉 늘어놓은 전시에서는 미디어 아트를 즐길 수도 배울 수도 없었다.

《미디어_시티 서울》의 실패는 내게 반면교사가 됐다. 세계적 예술의 조류라고 해서 외국의 유명 작품들을 무조건 수입하는 것은 의미가 없음을 다시 깨달았다. 세상을 향한 나만의 고유한 이야기가 없다면, 굳이 문화예술 분야에서 활동하는 이유가 무엇일까 하는 회의도 들었다. 국제적 미디어 아트 페스티벌이나 전시에 가면 영국, 독일 등의 서유럽과 캐나다, 호주 출신의 작가들이 주를 이룬다. 몇몇 대표 작가들의 작품이 여

기도 있고 저기도 있는, 소위 예술의 서구 편향적 글로벌화가 미디어 아트에서는 더욱 심하다. 일본 작가들이 있긴 하지만 그들의 시선은 서구를 향한다.

소통의 예술인 미디어 아트에서 사회 문화적 맥락은 매우 중요한 의미를 갖는다. 관객의 참여로 완성되는 작품도 많아서, 어디에서 어떤 관객을 대상으로 시연하는가에 따라 작품의 내용과 의미가 달라질 수 있다. 이러한 맥락 의존적인 경향은 미디어 아트를 전통예술과 구별하는 특성이며, 작가들은 이 점을 적극적으로 활용한다. 관객과 눈을 맞추지 못한 초기 작업 이후, 더욱 적극적으로 관객과 소통에 열중하며 주 관객층인 한국의 2030세대를 주목했다.

당시 인터넷과 친숙한 N세대의 중추를 이루는 한국의 2030세대는 복잡하거나 난해한 사안은 기피했다. 지적인 아이러니 따위는 별 관심 없었다. 단순하면서 즉각적인 메시지, 가슴으로 통하는 공유, 온몸으로 느끼는 경험, 다 함께 거국적으로 참여할 수 있는 산뜻하고 강렬한 카타르시스에 열광했다. 개인성의 발현과 동시에 평등에 근거한 공동체 지향성도 강하게 드러냈다. 월드컵 응원 열기와 촛불 시위의 현장에서 나는 이 점을 보았다. 역사는 TV 사극의 대본으로, 복잡한 정치 사안도 단순한 게임으로 변하는 세대에게 다가갈 수 있는 예술 형태를 고민하기 시작했다.

미디어 아트 커뮤니티 형성

2004년 7월, 한국의 2030세대 작가, 공학자, 문화 이론가 등이 아트센터 나비의 박소현 연구원과 함께 커뮤니티 '아이앤피INP, Interactivity & Practice'를 결성했다. 케이시 리아스Casey Reas[8]가 만든 프로그래밍 언어 프로세싱Processing을 배우기 위해 모인 집단이 한국 미디어 아트의 역사를 만들어낼지 그때는 아무도 몰랐다. 양민하, 최태윤, 김태은, 정영현, 장재호, 최영준 등 지금 활발한 활동을 펼치고 있는 미디어 아티스트 대부분이 바로 이 커뮤니티 출신이다.

이들은 디지털 미디어의 상호작용성을 탐구하기 위해 주제별 세미나와 토론을 진행하고 새로운 협업 가능성을 모색했다. 김태은, 양아치, 최승준 등 아이앤피 1기 멤버들은 10개월간의 활동을 마무리하며 인간, 시스템, 자연으로 팀을 나누어 최종 아이디어를 공유했다. 컴퓨터 게임 '팩맨'을 모니터 바깥의 실제 도시로 나가서 선보인 〈팩맨 명동〉을 선보이기도 했다. 이는 뉴욕 대학교의 미디어 아트 프로그램 ITP의 도시게임 〈팩맨하탄〉의 서울 버전이었다.

2005년 6월, 2기 멤버로 양진주, 이혜리, 최태윤 등이 합류해 전술적

위치기반 미디어Tactical & Locative Media를 주제로 연구를 시작했다. 군사용 통신인 GPS가 민간으로 넘어와 모바일 통신과 결합해 물리적 환경과 사이버 환경이 만났고, 다시 아티스트의 손에 넘어와 온갖 기발하고 재미있는 작업이 등장했다. 결과물은 〈슛 미 이프 유 캔Shoot me if you can〉, 〈핸드폰 방송국〉, 〈당신의 아침 산책을 파세요〉, 〈지하철 보물 찾기〉 등으로, 도시 전체를 전시장이자 새로운 놀이공간으로 만들었다. 《도시의 바이브 Urban Vibe》라는 전시로 도심에서 시민과 미디어 아트가 유쾌하게 만났다.

이후에도 나는 아트센터 나비의 핵심 활동으로 다양한 분야의 크리에이터를 위한 커뮤니티를 지속적으로 양성했다. 2007년에는 아이앤피를 비롯해 실험적 사운드를 탐구하는 〈테스트톤Test_tone〉, 기성체제를 전복하고자 미디어를 전술적으로 사용하는 전술적 미디어 그룹 〈파라사이트Parasite〉, 장소성에 기반한 미디어 놀이 집단 〈마이크로 웨이브 Micro weiv〉, 오디오 비주얼 미디어 밴드 〈옥타민〉, 영화를 통한 뉴미디어 아트 연구 그룹 〈시네+마Cine+MA〉, 게임 아트 커뮤니티 〈UCAUnbounded Creative Amusement〉 등 신구 커뮤니티가 모여 오픈소스와 오픈 크리에이티브를 주창하며 《쇼케이스Showcase》를 열었다. 또한, 아카데미 프로그램을 운영하면서 커뮤니티 요소를 강화해 강의 후에도 지속적으로 공유하고 협업할 수 있는 온라인 사이트를 마련했다. 이러한 인큐베이팅 활동을 통해 차차 한국에 미디어 아트의 저변이 확대되어갔다.

최태윤, 〈슛 미 이프 유 캔(Shoot me if you can)〉의 도시 속 놀이 모습, 2005.《도시의 바이브(Urban Vibe)》, 아트센터 나비 등.

양아치, 〈핸드폰 방송국〉, 2005, 설치 전경. 《도시의 바이브(Urban Vibe)》, 아트센터 나비, 2005. ⓒ 양아치.

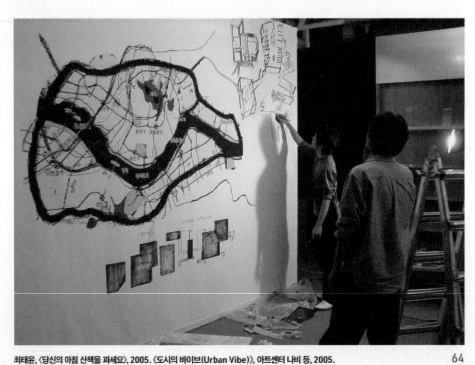

최태윤, 〈당신의 아침 산책을 파세요〉, 2005. 《도시의 바이브(Urban Vibe)》, 아트센터 나비 등, 2005.

⟨아트센터 나비_Showcase 2007 : Open Source, Open Creativity⟩ 현장. 아트센터 나비, 2007.

1 　액티브 월드(Active Worlds)는 1995년 세계 최초로 개발된 3차원의 가상 세계이다. 사용자들은 브라우저에 접속해 제한된 구역 내에서 건축물을 짓거나, 음성 채팅 및 메시지와 같은 연동된 커뮤니케이션 기능을 통해 인터넷 미디어 환경에서 자신만의 3D 월드를 구축할 수 있다. 오늘날 메타버스(Metaverse)와 거의 유사한 기능을 갖추고 있었으며, 2016년 기준으로 6.0 버전으로 업데이트되었다.

2 　흰 벽(White Wall)을 사용하는 전시 방식은 1976년 미술비평가 브라이언 오 도허티(Brian O'Doherty, 1928-)가 「하얀 입방체 내부에서(Inside the White Cube)」라는 글을 발표하며 '화이트 큐브(White Cube)'라는 개념으로 구체화되었다. 화이트 큐브는 교회가 지닌 신성성, 법정이 지닌 권위, 실험실에서 풍기는 신비감이 시각화된 이데올로기적 장소를 가리키며, 이상적인 형태의 '근대 전시장'을 상징하는 용어로 자리 잡게 되었다.

3 　피에르 레비(Pierre Levy, 1956-)는 미디어 철학자이자 사회학자로 디지털 기술의 문화적 · 인식론적 영향과 집단지성 현상에 대한 연구에 중점을 두었다. 1994년 인터넷을 기반으로 등장하는 집단지성(Collective Intelligence)을 예견하는 저서인 『집단지성: 사이버 공간의 인류학을 위하여(Collective Intelligence: Mankind's Emerging World in Cyber-space)』를 통해 인터넷상에 정보, 서비스가 교환되고 끊임없이 소통이 이루어지면, 초현실적인 의사소통과 공동체의 산물인 '집단지성'을 통해 인류가 더 나은 지성의 단계로 진화할 수 있다고 주장했다.

4 　피에르 테일라르 드 샤르댕(Pierre Teilhard de Chardin, 1881-1955)은 예수교 신부이자 고생물학자, 신학자였다. 그는 여러 가지 실지조사에서 얻은 인류학적 · 생물학적 지식을 기반으로 무생물에서 인류에 이르는 진화를 신(神)을 향한 광대한 운동으로 파악했다. 또 인류의 정신이 진화해서 극점에 이른다는 이른바 '오메가 포인트(Omega Point)'를 제창하기도 했는데, 동료 과학자들과 교계에서 공히 비판을 받기도 했다.

5 　삼성전자 소프트웨어 센터가 1991년 정보기술(IT) 분야의 차세대 인재를 발굴, 육성하기 위해 도입한 멤버십이다. 선정된 대학생들에게 다양한 기술적 · 인적 · 교육적 지원을 제공했다. 오늘날 국내 IT업계 인재들을 양성하는 대표적 인큐베이터 역할을 했다는 긍정적인 평가를 받고 있다.

6 　CCRMA(Center for Computer Research in Music and Acoustics)는 1975년 설립된 스탠퍼드 대학교 산하의 음악 공학 센터로, 작곡, 컴퓨터 음악, 오디오 신호 처리부터 심리 음향학, 음악 검색, 오디오 네트워킹 및 공간 사운드까지 오디오 기술을 광범위하게 연구하고 있다.

7 왑(WAP)은 무선응용통신규약(Wireless Application Protocol)의 약자로, 휴대전화와 같
 은 무선기기에서 전자우편, 웹, 뉴스 등 인터넷 서비스를 이용할 수 있는 무선인터넷 서비스
 의 국제 표준규격을 뜻한다. 1999년 WAP 포럼에서 창안된 것으로 하이퍼텍스트 생성 언어
 (HTML) 기반의 데이터를 WML(Wireless Markup Language)이라는 독자적 언어로 변환
 하여 멀티미디어 기반의 각종 온라인 서비스를 휴대폰으로 받을 수 있게 했다.

8 케이시 리아스(Casey Reas, 1972-)는 2001년 벤자민 프라이(Benjamin Fry)와 함께 이
 미지, 애니메이션, 그리고 인터랙션을 창조할 수 있는 오픈소스 프로그래밍 언어이자 통합 개
 발 환경인 '프로세싱(Processing)'을 개발했다. 디자이너와 아티스트를 위한 컴퓨터 프로그
 래밍 교육과 다수의 교재를 집필하며 프로그래밍 언어의 대중적 보급에 앞장서 왔다.

WITH

MEDIA
ARTS
20YEARS
WITH

03

미디어 아트

한마당을
펼치다

+

열린 극장과 P.Art.y의 신나는 한마당
일상에 침투하다
어린이와 청소년 대상 미디어 아트
지연된 (첨단)과학기술과 예술의 접목
해외에 소개한 한국 미디어 아트

MEIDA
ARTS
20YEARS
WITH

열린 극장과 P.Art.y의 신나는 한마당

"인생은 무대이고, 여러분 모두는 배우입니다"라는 말이 미디어 아트에 오면 새롭게 빛을 발한다. 미디어 아트 작품의 참여자(관객)는 정해진 스크립트에 의해 움직이는 배우들이 아니라, 매 순간 작품과 상호작용하며 새로운 스크립트를 만들어가는 주인공이다. 결말은 언제나 열려 있고, 디지털 기술은 시공을 한없이 확장한다. 퍼포먼스 요소가 강한 미디어 아트는 관객과 함께 만들어가는 일종의 '열린 극장'이라 볼 수 있다. 오감을 통해 통감각적으로 경험하는 예술, 네트워크 기술로 물리적 환경과 가상의 환경 사이를 이음새 없이 오가며 새로운 현실을 구성하고 체험하는 예술, 그리고 나 혼자만 감상하는 것이 아닌 전통 극장의 집단적 카타르시스가 가능한 열린 극장이다.

2003년 11월 연세대학교 동문회관을 빌려 시연한 공연《리퀴드 스페이스Liquid Space》는 성공작으로 평할 만하다. 미디어 아트 분야에 막 입문한 허서정 큐레이터의 안목이 돋보이는 작품이었다. 벨기에 출신의 미디어 아티스트 그룹인 랩 오Lab[au]를 초청해 국내 아티스트와 열흘간 공동 워크숍을 진행하고, 결과물을 공연 형태로 선보였다. 작품의 구조와

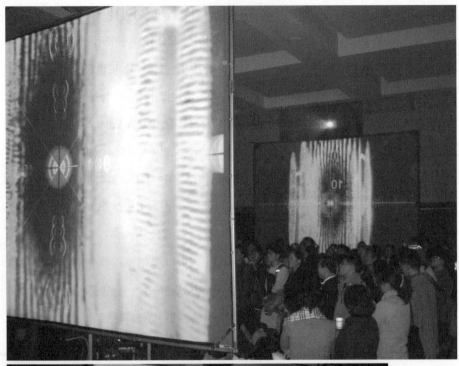

랩오(Lab[au]), 〈스페이스: 항해할 수 있는 음악(SPACE: Navigable Music)〉, 2003. 《리퀴드 스페이스(Liquid Space)》전시 전경, 연세대학교 동문회관, 서울, 2003.

프로그래밍은 외국 작가들이, 음향과 비주얼 콘텐츠는 국내 작가들의 협업으로 이루어졌다.

젊은 관객층은 새로운 형태의 미디어 아트에 단박에 매료됐다. 천장이 높은 공간에 대형 스크린 4개를 사각형 모양으로 설치해 몰입할 수 있는 분위기를 만들었고, 관객은 사각 스크린의 안팎을 마음대로 돌아다녔다. 유연하고 자유로운 관객의 움직임처럼 사운드 파일이 3차원 공간을 떠다녔으며, 관객이 조이스틱으로 직접 그 사운드 공간을 네비게이트 했다. 특정 파일에 가까이 접근하면 그 파일에 담긴 사운드가 공간을 채우고, 또 다른 파일을 향해 가면 이음새 없이 부드럽게 다른 음악으로 넘어갔다. 3차원 실제공간과 3차원 가상공간 사이로 몸과 마음이 음악과 하나가 되어 흐르는 경험은 정말이지 '쿨cool'했다.

끝도 이음새도 없는 빛과 소리의 공간을 자유롭게 유영하는 것은 미디어 아트만이 줄 수 있는 새로운 경험이었다. 관객은 한 손에 맥주병 하나씩 들고 저마다 자신만의 공간과 경험을 만들어갔다. 그런데 광활한 우주에 혼자 떠다니는 것이 아니었다. 두 발은 땅에 두고, 마음 맞는 사람들과 함께 지구를 이탈하는 것, "홀로 또 함께"를 구현했다. 꼭 따라야 하는 코드나 스크립트, 연출가의 큐 사인도 없었다. 자유로움과 신선함을 공연 환경에서 보여준《리퀴드 스페이스》는 우리를 어렵지 않게 새로운 차원의 감각으로 이동시켰다.

그후로도 미디어 아트와 공연을 접목하는 방안을 다양하게 모색했다. 디지털 미디어와 무용, 영화, 고전 음악, 게임 등 여러 장르와 융합을 시도했고,《언집핑 코드Unzipping CODE》같이 인터넷을 통해 실시간 디제잉/브이제잉DJing/VJing을 하는 작업도 선보였다. 후자는 클럽에서 쉽게

활용할 수 있는 디지털 문화의 자연스러운 양상이지만, 전자는 의도적인 노력과 새로운 공연 형태를 만들어갈 혜안이 필요했다. 단지 기존 공연에 디지털 기술을 접목해 더욱 풍성하게 하는 데 그치지 않고, 완전히 새로운 공연 형태를 기대했다.

전통적인 공연장은 갇힌 공간이다. 물론 상상의 날개를 끝없이 펼 수 있겠지만, 물리적인 환경은 벽으로 닫혀 있다. 이제 새로운 극장에서는 벽이 스크린이 되어 세상 어디든 연결할 수 있다. 네트워크를 통해 남극 기지의 대원, 히말라야의 선사, 심지어 우주인도 실시간으로 불러내 극중 인물로 등장시킬 수 있다. 게임을 공연의 형태로 발전시켜도 좋겠다. 게임만큼이나 인간을 집중시킬 수 있는 장르가 또 있을까? 스포츠 경기장에 가면 금방 알 수 있다. 축구나 야구, 농구 등 스포츠 경기야말로 인간의 희로애락을 고농도로 농축한 산물이다.

완전히 새로운 형태의 공연을 만들고 싶었으나 그때까지 실행하지 못하고 있었다. 함께 만들 사람을 찾지 못한 탓이다. 대신 그간의 아이디어를 모아 2007년 《P.Art.y》라는 이름으로, 사람과 예술과 기술People, Art and Technology의 축제인 미디어 아트 페스티벌을 개최했다. 구 서울역사에서 프리 이벤트를 진행하고, 남산 드라마센터에서 2박 3일간 페스티벌을 열어 20여 개의 크고 작은 공연을 선보였다. 코비 반 톤더Cobi van Tonder와 요르그 코흐Joerg Koch는 스케이트보드에 속도와 방향을 재는 센서를 달아 음악을 연주하는 〈스케이트 소닉 IISkateSonic II〉를 선보였다. 이 외에도 재즈 음악 연주와 인터랙티브 영상을 접목한 계수정의 〈트렌스포메이션 301Transformation 301〉, 레이저와 사운드를 결합한 에드윈 반 델 하이드 Edwin van der Heide의 〈LSPLaser Sound Performance〉, 1950년대 영화 〈자유부

코비 반 톤더(Cobi van Tonder), 요르그 코흐(Joerg Koch), 〈스케이트 소닉 II(SkateSonic II)〉 퍼포먼스, 2007.
《P.Art.y 2007》, 남산 드라마센터, 서울, 2007.

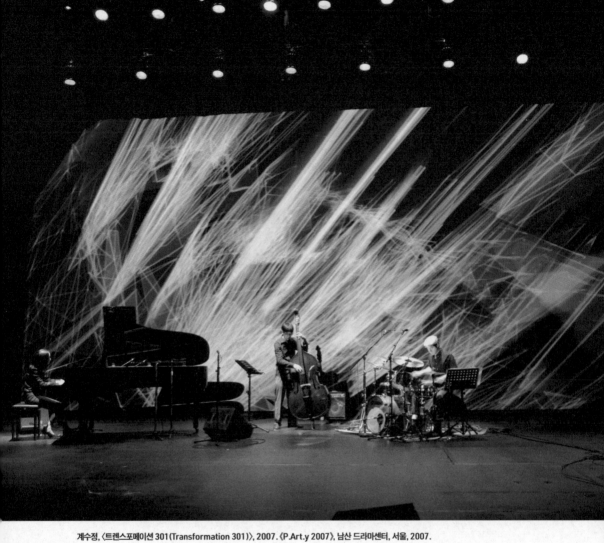

계수정, 〈트렌스포메이션 301(Transformation 301)〉, 2007. 〈P.Art.y 2007〉, 남산 드라마센터, 서울, 2007.

에드윈 반 델 하이드(Edwin van del Heide), 〈엘에스피(LSP)〉, 2007, 라이브 공연. 〈P.Art.y 2007〉, 구 서울역사, 서울, 2007.

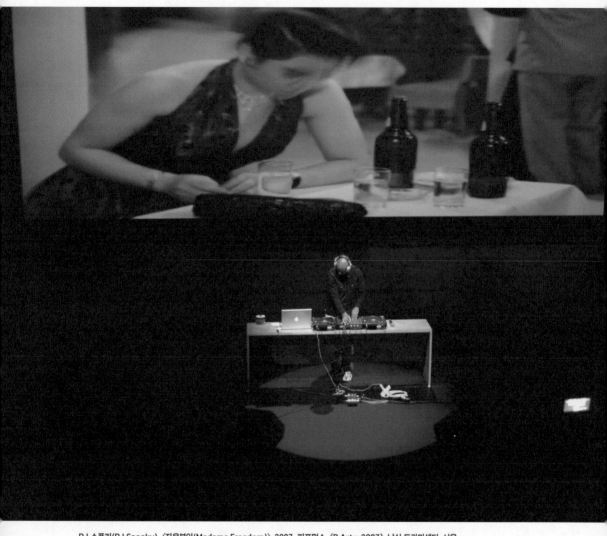

DJ 스푸키(DJ Spooky), 〈자유부인(Madame Freedom)〉, 2007, 퍼포먼스.《P.Art.y 2007》, 남산 드라마센터, 서울,
2007.

인〉에 DJ 스푸키DJ Spooky의 디제잉을 결합한 〈디제이 감독Director as DJ〉
퍼포먼스 등 다채로운 미디어 공연을 소개했다.

《P.Art.y》는 창작자들의 신나는 놀이터였다. 당시 관람객 집계 결과
약 3,500명이 참가했는데, 작가나 디자이너, 혹은 마케터나 기획자 등 창
의 산업 종사자가 대부분이었다. 대한민국 서울의 창작자들 중 디지털 미
디어에 관심 있는 사람은 거의 다 왔다고 보면 되었다. "신선하고 충격적
인 새로운 예술"이라는 평을 많이 들었다. 돌아보니 해마다 시행해도 좋
았을 행사였다. 다만 외부의 지원 없이 아트센터 나비가 자체적으로 운영
하기에는 부담이 없지 않았고, 정부나 지자체의 지원을 받기에는 미디어
아트에 관한 인식이 아직 없던 때였다. 대신 광고나 이벤트 업계 종사자
들은 행사 이후 꾸준히 작가의 문의와 섭외를 요청해왔다.

《P.Art.y》의 후속편이자 새로운 파티의 출발점이 된 미디어 퍼포먼
스《우리 함께 즐겨요, 오웰씨!Come Join Us, Mr. Orwell!》는 2009년 인천 송
도 투모로우시티Tomorrow City에서 유비쿼터스 기술에 기반한 신도시의
탄생을 축하하며 열렸다. 백남준의 1984년 작 〈굿모닝, 미스터 오웰Good
Morning, Mr. Orwell〉[1]이 기술 사회에 대한 조지 오웰George Orwell의 비판적
소설 『1984』에 대한 화답이었듯이, 《우리 함께 즐겨요, 오웰씨!》는 이제
는 돌이킬 수 없는 기술 사회에서 인간적인 접촉점을 놓지 말자는, 전 세
계를 향한 우리의 성명이었다. 예술을 통해 사람과 사람, 마음과 마음 간
의 다리가 놓일 수 있음을 보여주고, 여기에 네트워크 기술이 일조한다.
주 공연으로 초대된 안티브이제이AntiVJ의 〈송도Songdo〉는 국내 최초의
대규모 3D 매핑 작품으로, 기술이 예술과 만나 펼치는 향연의 클라이맥
스였다. 특히 송도 건설현장에서 채집한 소음을 전통 장단과 가락에 절묘
하게 혼합해 만든 수작이었다.

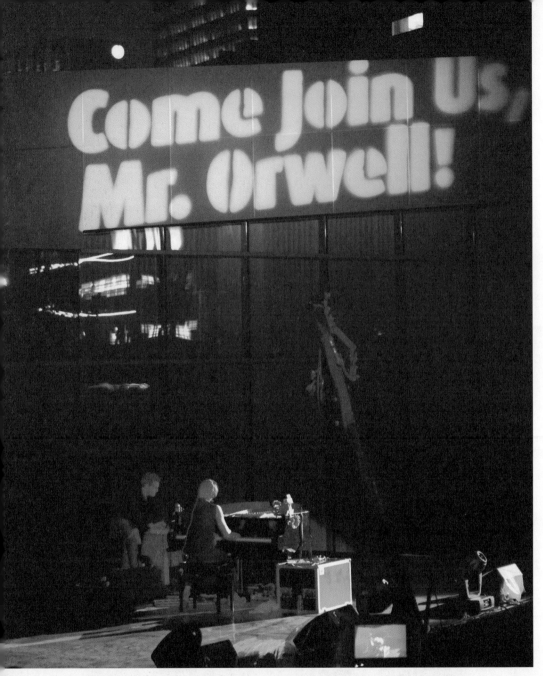

니콜라 캉트(Nicolas Cante), 질 투트보아(Gilles Toutevoix), 〈메카닉 칸타틱 피아노+머신(MEKANIK KANTATIK Piano+Machines)〉, 2009, 퍼포먼스. 《우리 함께 즐겨요, 오웰씨!(Come Join Us, Mr. Orwell!)》, 송도 투모로우시티 큰올림광장 & 멜버른 페더레이션 스퀘어, 2009.

안티브이제이(AntiVJ), 〈송도(Songdo)〉, 2009. 오디오 비주얼 퍼포먼스. 《우리 함께
즐겨요, 오웰씨!(Come Join Us, Mr. Orwell!)》, 송도 투모로우시티 큰올림광장 &
멜버른 페더레이션 스퀘어, 2009.

일상에 침투하다

예술이 일상에 얼마나 침투할 수 있을까? 만약 예술이 좋은 것이라면, 왜 우리는 일상에서 더 많은 예술을 볼 수 없을까? 특히 근대 이후에는 왜 미술관이나 갤러리에서만 예술을 접해야 할까? 1960년대 이후 현대 예술은 간간히 미술관 밖으로 뛰쳐나오기도 했으나, 결국은 그들이 저항한 미술관과 갤러리의 화이트 월로 돌아가곤 했다. 대표적으로 플럭서스 그룹 작가의 회고전이 파리 퐁피두 센터Centre Pompidou와 런던 테이트 모던Tate Modern에서 대규모로 열린 사례들이 있다.

그런데 디지털 미디어의 발달로 더는 공간이 정보를 제한할 수 없는 시대가 도래했다. 정보가 벽을 넘어 공기처럼 온 세상에 편재하게 됐다. 수많은 모니터, 거리의 전광판, 손안의 스크린을 통해 정보는 이제 일상 깊숙이 침투했다. 그런데 왜 유독 예술만 화이트 월 안에 갇혀 있어야 하는지 알 수 없었다. 동양의 전통예술은 언제나 삶과 함께 있어왔고, 서양도 근대 이전에는 예술과 삶이 분리되어 존재하지 않았는데 말이다.

나는 예술을 다시 화이트 월 밖으로 끄집어낼 기회를 모색했다. 개관 초기 《스펙트럼@TTLSpectrum@TTL》이라는 이름으로 TTL 존에서 미

디어 아트 전시를 열기는 했지만, 본격적으로 미술관 밖 대중과 소통한 시기는 2003년부터였다. 먼저 블로그 공간에 진출했다. 2003년부터 싸이월드[2]가 폭발적인 인기를 누렸다. 그때까지만 해도 개인의 소소한 일상을 포스팅하는 콘텐츠가 엄청난 반향을 일으키리라고는 누구도 예측하지 못했다. 서구의 블로그 서비스는 개인의 의견이나 생각을 담아 불특정 다수, 즉 공공을 향해 게시하는 내용 위주인 데 반해, 우리의 블로그는 이미지 위주의 감성 커뮤니케이션이 주를 이루었다.

싸이월드의 전례 없는 성공을 목격하면서, 소셜 네트워킹 기반의 개인 미디어를 예술 활동의 무대로 삼아 《러브 바이러스Love Virus》를 선보였다. 김준, 김태중, 백현진, 장우석, 전민수, 정두섭, 글렌 토마스Glen Thomas, 찰스 포맨Charles Forman 등 15명의 작가가 1기로 참여하면서, 싸이월드가 막 출시한 웹진 〈페이퍼Paper〉에서 6개월 동안 작품을 제작하고 실시간으로 관객과 소통했다. 네티즌의 반응은 뜨거웠다. 2004년 10월 공개 후 두 달 만에 약 10만 명이 넘는 방문객과 1천여 명의 상시 방문객 북마크를 생성했다. 이제는 '유저user'라고 불러야 하는 관객의 호응이 오프라인으로도 이어졌고, 2004년 12월 15일 홍대 앞 실내 포장마차에서 개최한 번개 파티는 대성황을 이루었다.

이후 2기 활동에는 1기 작가가 추천한 양민하, 허한솔, 정지윤, 홍시야, 이정화, 윤혜림, 권연정 등이 참여했다. 2기의 오프라인 클라이맥스는 SK 사옥 지하 주차장에서 열린 《고고 바이러스!GOGO Virus!》(2005) 파티였다. 멀쩡한 기업의 지하 주차장에 롤러스케이트, 인라인스케이트, 스케이트보드, 리어카, 자전거, 인력거 등 사람의 힘으로 움직이는 모든 탈것들이 등장해, 마치 롤러장에 온 것처럼 신나게 타고 놀았다. 아티스트들의

[05호] **love shaker5** (04.10.12 20:36) ◀이전 | 목록 | 다음▶

all shake!! for our love.

1호 부터 천천히...

섞이고픈분은 제 미니홈피 love shaker
홈피에 이미지 넣어주세요.

성심성의껏 비벼서 무언가 만들어드립니다.

《러브 바이러스(Love Virus)》, 온라인 프로젝트, 김준의 싸이월드 페이퍼진(Paperzine) 화면 캡처, 2004.

미디어 아트와 함께한 나의 20년

《러브 바이러스(Love Virus)》, 오프라인 이벤트 전경, 텐트 바 으리, 홍대, 서울, 2004.

《고고 바이러스!(GOGO Virus!)》, 오프라인 이벤트, SK 사옥 지하주차장, 서울, 2005.

발칙한 바이러스가 대기업 지하 주차장에서 시작해 그 위층으로 타고 올라가는 듯, 어이없고 황당한 놀이였다.

아트센터 나비가 모바일폰에 갤러리를 개설한《M 갤러리》도 2004년에 시작했다. 2003년《모이스트 윈도우Moist Window》전시를 위해 처음으로 모바일폰에 작품을 선보인 이래, 2004년부터는 본격적으로 당시 새로이 등장한 3G 준June 폰에서 갤러리를 운영하며 작가 50여 명의 작품을 전시했다. 처음 4개월간은 무료로, 이후는 유료로 다운받을 수 있게 운영했다. 그런데 아쉽게도, 곧이어 출시된 카메라폰이 폭발적 인기를 끌면서《M 갤러리》는 관심에서 멀어졌고 결국 문을 닫았다. 모두 새로 나온 카메라폰으로 사진을 찍어 주고받느라 정신이 없었다. 2010년에 들어서야 스마트폰에서 작가들이 개발한 애플리케이션을 다운로드하는 것을 보면서, 너무 일찍 모바일에 예술을 들여온 게 아닌가 생각했다. 항상 '너무 일찍' 시도하는 바람에 대중의 관심을 끌지 못하는 시도가 아트센터 나비의 전통이라는 우스갯소리가 나올 지경이었다.

2004년에는 국내 최초로 건축물과 조화를 이룬 LED 전광판 갤러리도 등장했다. SK텔레콤 을지로 사옥의 전광판은 약 7미터 높이에서 폭 1미터, 길이 53미터 규모로 건물을 한 바퀴 돌아가고, 로비 안까지 연결된다. 가늘고 긴 띠처럼 생긴 LED 화면이 건물의 내외부를 연결해 다양한 미디어 아트를 보여준다. 운전에 방해되는 과도한 빛을 발하지 않으면서도, 도보로 길을 걷는 사람들의 눈높이에 음향까지 겸비한 전광판은 복잡한 도심에서 청량한 감흥을 주었다. 대중과 소통하는 열린 기업이 되고자 하는 SK텔레콤의 경영 이념을 반영한 전광판 갤러리《코모COMO》는 기업과 미디어 아트를 통해 사회와 소통하는 창으로 자리매김했다. 지난

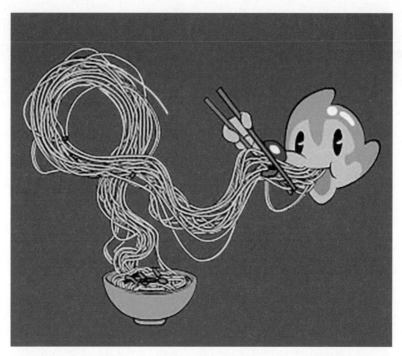

이동기, 〈국수를 먹는 아토마우스(Atomaus Eating Noodles)〉, 2003, 라이브 스크린. 〈모이스트 윈도우(MOIST WINDOW) 03: 카메라 테스트〉, TTL Zone(오프라인), June(온라인), 2003.

〈레스페스트 모바일 아트 공모전〉, 연세대학교 백주년기념관, 2003.

16년간 총 200여 개의 작품이《코모》에 전시되었다.

　같은 시기 신축된 서울역사에서《아트 앤 사이언스 스테이션Art & Science Station》전시를 열었다. 관객들은 중앙 역사 로비의 벽과 바닥에 설치한 인터랙티브 작품을 신기하게 바라보았다. 뿐만 아니라, 당시 개통한 KTX 안의 내부 모니터에도 다양한 영상 작품을 송출했다. 국내외 젊은 작가의 작품을 선별해 프로그램을 만들었는데, 대중에게 친절한 설명 없이 낯선 콘텐츠를 그냥 내보낸 것이 문제였다. 결국 승객의 항의로 예술 작품은 내려가고, 대신 개그콘서트 같은 코미디 프로그램이 상영되었다.

　앤디 워홀Andy Warhol[3]이 1960년대 대중소비사회의 도래를 보며 "미래의 미술관은 백화점"이라고 했고, 백남준은 1980년 중반 본격적인 영상시대를 맞으며 "TV가 미래의 미술관"이라 했다. 그런데 TV는 물론이고, 인터넷, 모바일폰, 거리의 전광판, 회사 건물, 서울역 등 일상 공간에 예술을 도입하는 것이 말처럼 쉽지만은 않았다. 미술관이나 공연장 같은 예술의 안전지대를 벗어나면, 예술은 오해와 수모를 겪기도 한다. KTX 채널에서 미디어 아트가 쫓겨나면서 언제 어디서나 모든 사람이 예술을 환영하지는 않는다는 것을 배웠다. 미디어 아트가 일상에 자연스럽게 스며들기를 바란 시도였지만, 대중의 욕구에 발맞춰 제대로 자리 잡을 수 있는 환경을 조성하기 위한 더욱 심도 있는 연구가 필요한 시점이었다.

장가(Zhang Ga), 〈사람들의 초상(People's Portrait)〉, 2006. 서울과 대전 《코모(COMO)》, SKT–타워, 2006.
이 작품은 국내뿐만 아니라 미국의 뉴욕 타임스퀘어, 로이터 북미 본사, 첼시, 호주의 애들레이드 뱅크 아트 페스티벌,
애들레이드 CBD, 오스트리아 린츠의 아르스 일렉트로니카 센터, 미래 미술관, 중국 베이징의 798 예술지구,
베이징 큐빅 아트센터에서도 전시되었다.

변지훈, 〈해피 트리 제너레이터(Happy Tree Generator)〉, 2008. 《버추얼 크리스마스 트리(Virtual Christmas Tree)》, SKT-타워, 2008.

레픽 아나돌(Refik Anadol), 〈보스턴의 바람: 데이터 페인팅(Wind of Boston: Data Paintings)〉, 2017.
〈코모(COMO)〉, SKT-타워, 2017.

《아트 앤 사이언스 스테이션(Art & Science Station)》전시 전경. 서울역, 2004.

어린이와 청소년 대상 미디어 아트

이러한 경험을 발판 삼아 다각도로 관객 개발을 도모했다. 특히 서울역을 오가는 어린이들이 미디어 아트를 놀이처럼 즐기고 받아들이는 장면이 인상적이었다. 예술을 있는 그대로 흡수하는 어린이 관객과의 만남은 추후 다양한 실험을 거듭할 수 있는 원동력이 되었다. 선입견 없는 아이들의 눈에 비친 미디어 아트는 경이와 즐거움 그 자체였기 때문이다. 이들에게 디지털 기술은 자연환경처럼 자연스러운 존재였기에, 굳이 길게 설명할 필요가 없었다. 마치 아름다운 꿈동산에 소풍을 나온 것 같이, 아이들은 이 작품에서 저 작품으로 행복하게 뛰고 거닌다.

2001년부터 《꿈나비Dreaming Butterfly》라는 이름으로 거의 해마다 어린이를 위한 전시를 열었다. 그러다 2007년부터는 《앨리스 뮤지엄 A.L.I.C.E. Museum》으로 전시명을 변경해 더욱 확장하고 발전시켰다. 전시 공간도 과천 서울랜드에서, 예술의전당 한가람디자인미술관, 올림픽공원 내 소마미술관 등 다양한 곳으로 선정했다.

한편, 사회 주변부에서 혜택받지 못하는 청소년들을 대상으로 진행한 《프로젝트 I[아이]》는 미디어 아트의 사회 기부 프로그램이었다.

2005년에 시작해 2009년까지 차상위계층 어린이들, 탈북 청소년, 다문화 가정, 그리고 산간 벽지의 어린이 등을 대상으로 진행했다. 나비에서 선정한 미디어 아티스트들이 시간과 정성을 쏟아 대상 청소년들과 소통하고 창작 과정에 개입한 프로그램이었다. 아이들 안에서 각자의 이야기를 끄집어내 미디어 아트 작업으로 승화시켰다. 말하자면 기성 작가가 디지털 스토리텔링을 통해 '아이 작가'를 탄생시키는 산파의 역할을 한 것이다.

양아치, 장우석, 최승준, 이정화, 남춘식, 우주, 임희영 등 작가들은 2년 이상 참여하면서 기여했다. '아이'는 어린이를 의미하기도 하지만, '나(I)'의 이야기를 세상에 전한다는, 자신을 당당하고 참신하게 표현함으로써 자존감을 회복하자는 뜻이 크다. 그래서일까. 놀랍게도 어둡던 아이들의 얼굴이 점차 밝아졌다. 폐쇄적이고 소극적인 참가자들도 프로젝트를 마칠 즈음엔 활발하고 적극적으로 변해갔다. 어쩐 일이냐고 물어보면, 작가들은 오히려 자신들이 '아이 작가'들에게 많은 영감을 받았다고 한다. 미디어 아트가 사회의 그늘진 곳과 가슴으로 관계 맺으며 좋은 성과를 거둔 훌륭한 사례였다.

일상에서 미디어 아트를 통해 자신을 표현하며 소통하고 자란 아이들은 위 세대와는 분명히 다를 것이다. 창의성이 중요한 인적 자산으로 떠오른 21세기, 예술은 사회 안에서 이전과는 다른 역할을 할 것이다. 한 발짝 떨어져 바라보는 관조와 반성이라는 전통적 예술의 역할 외에, 사회의 여러 문제에 직면해 적극적으로 해결책을 타진하거나, 창의 산업의 생산적 요소로서 예술의 역할을 하기를 기대한다. 예술을 갤러리 밖으로 끄집어낸 이유가 바로 여기에 있다. 21세기는 예술이 사회의 각 분야와 결합해 사회 전체의 창의성을 높이는 선두주자가 될 것이라 믿기 때문이다.

최우람, 〈울티마 머드폭스(Ultima Mudfox)〉, 2002. 《꿈나비 2004: 디지털 놀이터》, 과천 서울랜드 이벤트홀, 2004.

김태중, 〈33호〉, 2005. 《꿈나비 2005: 걸리버 시간여행》, 아트센터 나비, 2005.

《꿈나비 2006: 디지털 그림자극 놀이》, 서울시립미술관 경희궁 분관, 2006.

마모루 카노(Mamoru Kano), 양민하, 정강화, 〈Alive GARDEN _ 파룻파룻 정원〉, 2007. 《앨리스 뮤지엄》, 예술의전당 한가람디자인미술관.

닐록(Niloc), 아이딜(I-Deal), 최승준+디자인맺음(조은환, 신태호), 〈Liquid CAFÉ _ 말랑말랑 카페〉, 2007. 《앨리스 뮤지엄》, 예술의전당 한가람디자인미술관.

'록톡 공작소 – 빛으로 말해요' 워크숍(강사: pPlay, Reborn Team), 2009.《앨리스 뮤지엄 2009: 퓨처 스쿨(Future School)》, 소마미술관.

김인배, 정지윤, 아이 작가들, 〈다이어리(DIARY)〉, 2005.《프로젝트 I [아이] 1.0》, 인천 어깨동무신나는집.

이정화, 남춘식, 아이 작가들, 〈다큐멘터리, 무지개 다큐〉, 2006. 〈프로젝트 I [아이] 2.0〉, 아트센터 나비.

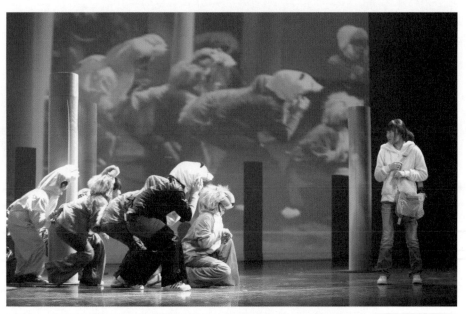

〈고마워요.. 아빠〉 재한 몽골학교 공연, 2009. 〈프로젝트 I [아이] 4.0〉, 국민대학교 대극장.

지연된 (첨단)과학기술과 예술의 접목

 한편 다양한 시도를 펼치는 동안 나의 초기 관심사인 예술과 첨단과학기술의 접목은 우선순위에서 멀어졌다. 당시에는 이 분야에 관심을 갖고 작업할 의향과 능력이 있는 작가와 과학기술자가 국내에 많지 않았다. 그러나 그것보다 더 심각했던 문제는 왜 예술과 첨단기술을 접목해야 하는지 당위성이 불분명했다. 예술적 내용이 확실하지 않은 상태에서 단지 첨단기술에 기대려고 하는 경향도 있었다. 기술이 예술을 압도한 실망스러운 결과물을 여러 차례 목격했다. 나는 예술적 직관이 기술을 이끌어갈 날을 고대하고 있었다.

 그나마 2006년 《커넥티드Connected》 전에서 선보인 〈에이라브 2.0 ALAVs 2.0〉은 예술이 기술을 선도한 좋은 사례로 꼽을 수 있겠다. 기묘한 외양에도 고도의 하이테크 작업은 아니었다. IoT 기술과 유비쿼터스 컴퓨팅이 화두인바, "모든 물체가 IP(인터넷 프로토콜) 주소를 갖게 되면 어떤 세상이 올까?"라는 질문에 대한 아티스트의 탐구였다. 풍선처럼 생긴 물체가 실내를 둥둥 떠다니는데, 각 풍선에는 고유의 IP 주소가 있다. 관객이 전화를 걸면 풍선 중 하나가 알아듣고 스멀스멀 다가온다. 음성 인식

제드 버크(Jed Berk), 〈에이라브 2.0(ALAVs 2.0)〉, 2006. 〈커넥티드(Connected)〉, 아트센터 나비, 2006.

〈커넥티드(Connected)〉 전시 전경, 아트센터 나비, 2006.

을 사용해 관객과 풍선은 핸드폰으로 대화한다. 풍선은 와서 비비기도 하고 멀어지기도 하며 내 키에 자신의 높이를 맞추기도 한다. IoT 세상이 도래하면 물건이 디지털 생명을 얻어 인간과 감정을 나눌 수 있을까? 작가는 설득력 있는 질문을 던졌다. 풍선 모양의 디지털 생명체가 다가와 말을 거니 기묘한 느낌이 들었다. 작가 제드 버크Jed Berk는 실은 "생명이란 무엇인가"라는 좀 더 깊은 질문을 하고 있지 않았었나 싶다.

해외에 소개한 한국 미디어 아트

　　나는 아트센터 나비를 통해 기회가 생길 때마다 한국의 젊은 미디어 아티스트들을 국제 무대에 소개하는 데 앞장섰다. 2005년 중국 베이징의 유서 깊은 미술대학인 중앙미술학원Central Academy of Fine Arts[4]의 초대를 받았다. 배윤호, 정영웅 작가가 아트센터 나비의 스태프와 함께 한 학기를 머물며, 나날이 변화하는 베이징의 모습을 미디어 아트로 표현하는 작업을 중앙미술학원 학생들과 함께했다. 전시뿐 아니라 출판물도 제작하며 나름 성과를 거두었지만, 지속적으로 협업을 이어가지는 못했다. 2006년 이후 중앙미술학원의 모든 수업이 베이징 올림픽을 겨냥해 만들어지면서 개인의 표현의 자유는 그다지 환영받지 못했기 때문이다.

　　2006년에는 칭화대학교Tsinghua University가 주관하는《제2회 예술과 과학 국제 전시 및 심포지엄》에 참가했다. 미디어 전시라는 개념이 일천日淺한바 전시는 혼돈 그 자체였으나, 콘퍼런스는 오랫동안 기억에 남는다. 노벨 물리학 수상자가 벤츠 자동차의 디자인 팀장과 나란히 발표하고, 예술과 기술의 접목을 중국 변경에 위치한 한 작은 마을의 전통공예에서 찾아오기도 했다. '예술과 기술'이라는 서양인들이 만들어놓은 르네

상스적 담론 따위는 아랑곳하지 않겠다는 태도였다. 레오나르도 다빈치를 신줏단지처럼 모시고, 서양식 융복합을 흉내 내기에 급급한 한국의 지식인 예술가들과 대조를 이루었다. 중국은 황당하고 어려우면서도 동시에 매력적인 곳이다. 서양인이 놓친 무언가를 갖고 있는 듯한데, 그것을 소통하기엔 아직 좀 멀리 있었다.

2006년에는 미국 산호세San Jose에서 'ISEAInternational Symposium on Electronic Art'라는 국제 미디어 아트 협회가 주관하는 페스티벌이 열렸다. 'ISEA'는 그야말로 미디어 아트의 최첨단을 보여준 행사로, 개념적으로도 기술적으로도 실험적이며 도전적인 작품을 선보였다. 기획전《컨테이너 컬처Container Culture》에 한국에서 팀 장승의 최태윤, 이천표, 텔래프 텔래프슨Tellef Tellefson, 러브 바이러스의 장우석, 김준 작가가 참가했다.

2007년에는 스페인 마드리드의 미디어 센터 인터미디아애Intermediae의 개관전에 초대받았다. 옛 도살장을 복합예술 센터로 개조한 곳에《인터미디아애 민박Intermediae Minbak》이라는 기획을 가져갔는데, 10여 명의 한국 작가와 50여 명의 스페인 학생이 센터에서 말 그대로 한 달간 민박을 하며 함께 공부하고 작업한 프로젝트다. '아르코 국제현대아트페어 ARCO, Feria Internacional de Arte Contemporaneo' 한국 전시의 일환이기도 했다. 최두은 큐레이터가 젊은 한국의 미디어 아티스트와 함께 구르며 일궈낸 전시였다. (스페인 사람들은 말하는 것과 노는 것을 좋아하고 한국인과는 달리 일에 목숨을 걸지 않는다. 오전에는 커피 브레이크, 점심을 먹고는 시에스타siesta, 오후에는 티 브레이크, 늦은 오후에는 칵테일 시간, 저녁에는 각종 파티를 연다. "도대체 너희는 언제 일하니?"라고 묻자, "먹고 노는 중간에 짬짬이 일한다"는 답이 돌아왔다.)

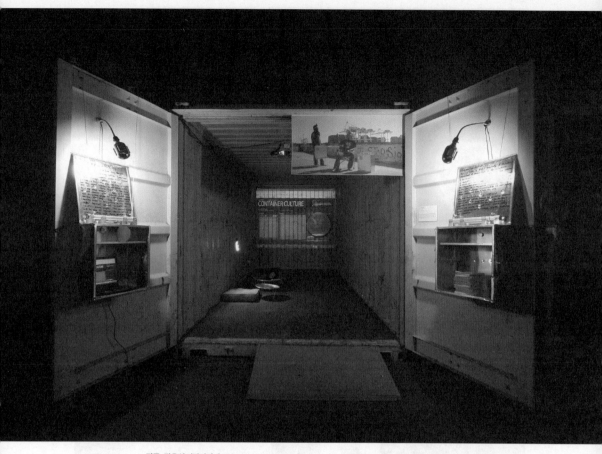

김준, 장우석, 〈딜리버리_ISEA.zip(Delivery_ISEA.zip)〉, 2006. ISEA2006 〈컨테이너 컬처(Container Culture)〉,
미국 산호세, 2006.

《인터미디아애 민박(Intermediae MINBAK)》참여 학생들의 모습, 마타데로 마드리드, 스페인, 2007.

변지훈, 양민하, 김기철 외 8명, 《인터미디아애 민박(Intermediae MINBAK)》설치 전경, 마타데로 마드리드, 스페인, 2007.

이후에도 한국의 미디어 아티스트를 지속적으로 해외에 소개했다. 2010년 봄, 프랑스 엉겡레벵Enghien-les-Bains에서 열린 《향기로운 봄Printemps Perfume》은 특히 만족스러웠다. 엉겡레벵 아트센터Centre des Arts d'Enghien-les-Bains[5]라는 미디어 센터가 주관한 페스티벌 '뱅 뉘메리크 #5Bains Numériques #5'는 그해 한국 미디어 아트 전시가 주 전시였다. 아트센터 나비의 설립부터 10년의 세월 동안 이미 중견 작가가 된 김준, 김기철, 양아치, 정연두, 최우람, 한계륜 등의 완숙된 작업이 최두은 큐레이터의 정제되고 세련된 디스플레이로 빛을 발했다. 김덕수 사물놀이패와 비빙Be-Being의 공연도 어우러져 한국의 향취를 한껏 뿜은 파리의 아름다운 봄날이었다. 엉겡레벵 아트센터의 디렉터인 도미니크 롤랑Dominique Roland은 한국의 미디어 아트에 큰 관심을 보이며, 2011년 뱅 뉘메리크를 서울에서 진행하자고 제안했다. 예산과 인력을 프랑스에서 공수하겠다며 적극적으로 의사를 타진했다. 그러나 세부 진행 사안에서 그와 나의 의견이 달라 실현되지는 않았다. 예술 감독권을 누가 갖는가에서 의견이 갈렸다.

'뱅 뉘메리크 #5'의 오프닝 공연이자 인천 송도에서 열린 '인다프 2010INDAF 2010'의 프리 이벤트 〈인터랙티브 만찬Banquet Interactif〉도 의미 있는 이벤트였다. 프랑스와 한국에서 각각 대표 셰프가 출연해 같은 재료(농어)로 요리 대결을 벌이는 가운데, 양측에서 무용과 음악이 결합한 텔레마틱 공연을 선보였다. 전용선 네트워크를 사용해 대형 스크린에서 3D로 영상을 송출했고, 관객이 마치 한 공간에서 식사를 하며 공연을 보고 있는 것 같은 분위기를 연출했다. 전자의 흐름이 빛과 소리뿐 아니라 맛과 후각, 촉감과 같은 오감도 전달할 수 있을지, 그리고 거리와 문화의 벽

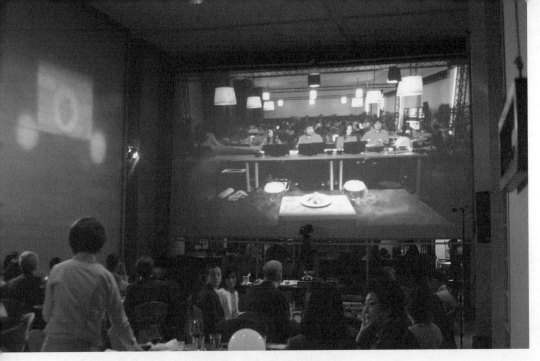

《인터랙티브 만찬(Banquet Interactif)》, W 서울 워커힐 호텔 키친 레스토랑, 2010.

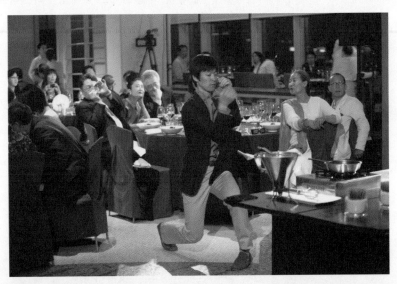

비빙(Be-being), 정영두, 미에 꼬끄엠뽓(Mie Coquempot), 〈잇 잇!(Eat it!)〉, 2010, 음악, 댄스 퍼포먼스.
《인터랙티브 만찬(Banquet Interactif)》, 2010.

박준범, 김기철, 정연두 외 15명, 뱅 뉘메리크 #5(Bains Numériques #5)〈향기로운 봄(Printemps Perfume)〉
진시 진경, 프랑스 잉갱레벵 아드센터, 2010.

뱅 뉘메리크 #5(Bains Numériques #5)〈향기로운 봄(Printemps Perfume)〉, 연계 김덕수 사물놀이 공연, 2010.

이 무너지면 무엇이 남는지 알아보고자 준비한 기획이었다. 그런데 그곳에 모인 관객 대부분은 좋은 음식과 와인만으로도 충분히 행복해 보였다. 누군가에게 받는 접대와 배려, 즉 사람을 행복하게 만드는 것은 의외로 간단해 보였다. 고도의 기술과 고매한 예술이 필요한 것 같지는 않았다.

1 세계적 비디오 아티스트 백남준(1932-2006)은 1984년 1월 1일(미국 시간), 조지 오웰이 소설 『1984』(1949)에서 독재자 '빅 브라더'가 지식과 권력을 집중화시키는 통제 수단으로 '텔레스크린'을 사용했던 것과 달리, 〈굿모닝, 미스터 오웰〉에서 전 세계를 인공위성으로 생중계하는 TV쇼를 통해 상호소통적인 예술 매체로서 '참여 TV'의 가능성을 제시했다. 당시 이 쇼는 파리의 퐁피두 센터, 뉴욕의 WNET 텔레비전 스튜디오를 위성 연결하며 한국, 일본, 독일 등에서 생중계됐다.

2 싸이월드(Cyworld)는 1999년 설립된 대한민국의 소셜 네트워크 서비스(SNS)다. 2001년 미니홈피 프로젝트를 통해 기존 클럽 중심 서비스(프리챌, 아이러브스쿨, 다음 등)에서 개인 홈페이지 기반 SNS로의 전환을 이끌었으며 2003년부터 국내를 대표하는 SNS로 자리 잡았다. 2010년 스마트폰 기반 SNS 시대에 들어서며 중단 위기를 겪었지만, 2022년 4월 서비스를 재개했다.

3 앤디 워홀(Andy Warhol, 1928-1987)은 미국 팝아트(Pop Art)의 선구자로 대중미술과 순수미술의 경계를 무너뜨리고 미술뿐만 아니라 영화, 광고, 디자인 등 시각예술 전반에서 혁신적인 변화를 이끌었다. 워홀은 유명인을 아이콘화한 초상과 반복적인 상품 이미지를 통해 대량생산, 소비주의, 상업주의 등 20세기 미국 문화의 속성을 예리하게 통찰했다.

4 중앙미술학원(Central Academy of Fine Arts)은 1918년 베이징 차오양구(朝阳区)에 설립된 중국 최초의 미술 전문 교육기관으로 알려져 있다. 중국 현대미술을 대표하는 다수의 작가를 배출했으며, 주요 동문으로는 화가 우관중(吳冠中, 1919-2010), 팡리쥔(方力钧, 1963-), 판화가, 서예가이자 설치미술가인 쉬빙(徐冰, 1955-), 조각가 장환(张洹, 1965-) 등이 있다.

5 엉겡레벵 아트센터(Centre des Arts d'Enghien-les-Bains)는 2002년 프랑스의 미디어 아트센터로 창설한 이래 레지던시와 프로덕션 협력을 통해 예술가들의 창작과 전시 활동을 지원해왔다. 동시대 미술 창작을 지원하고 홍보하는 아트 레지던시 프로그램과 함께 창의 산업 분야의 혁신적인 스타트업 기업의 활동을 지원하는 더 뉴머릭 랩(the Numeric Lab)을 운영하고 있으며, 국가 간 다양한 협력 프로그램도 진행하고 있다.

04

10년의
전환점에
서다

MEIOA
ARTS
20YEARS
WITH

축적된 역량의 발현:
인천국제디지털아트페스티벌(INDAF)

아트센터 나비가 10년간 축적한 지식과 노하우를 아낌없이 풀어놓은 곳은 인천 송도의 '인다프' 전시장이다. 당시 송도는 건설 붐을 타고 고층 건물과 IT 기술의 향연장처럼 축조되다가, 2008년 금융위기 이후 거품 경제와 졸속 행정의 대표적 사례로 천대받던 곳이다. 휑한 세트장처럼 비어 있는 하드웨어를 돌아가게 할 소프트웨어나 콘텐츠가 보이지 않았다. 나는 예술의 사회적 역할을 마음에 품고 인천 시민조차 외면하는 송도 신도시에 디지털 아트 축제를 열자고 나섰다. 낙후된 지역을 예술로 활성화하고 나아가 미디어 아트와 산업 간의 생산적 결합으로 새로운 산업과 고용 창출 가능성까지 타진하고 싶었다.

'모바일 비전: 무한미학'[1]을 전체 테마로 내걸었다. 당시 IT 산업에서 가장 주목을 받은 스마트폰을 이용한 작품 20여 개를 커미션 했다. 한국 작가들은 아무도 스마트폰으로 작업한 경험이 없었다. 아이폰으로 애플리케이션을 만들어 성공시킨 외국 작가를 불러와 쉽게 갈 수도 있었지만 일부러 어려운 길을 택했다. 유능하고 고집 센 류병학 큐레이터가 실제로 프로듀서 역할을 했다. 작가들이 아이디어를 내면, IT 회사가 애플

리케이션을 만들었고, 영상은 그래픽 전문 기업에 맡겼다. KT, SKT, 삼성전자 같은 대기업은 물론이고, 한독미디어대학원대학교(현 서울미디어대학원대학교)와 이화여자대학교 등의 협찬과 지원에 힘입어 역사적인《모바일 아트Mobile Art》전이 탄생했다.

주제 '모바일 비전'에는 최신의 IT 기술과 예술의 접목이라는 흥행적 요소 외에도, 서구 중심의 세계관과 미학에서 벗어나고자 하는 의도를 담았다. 포스트모던 시대의 여러 저자가 칸트의 근대 인식론적 체계를 해체하고 벗어나려 몸부림치면서도, 다양하고 복잡한 세계를 일관성 있게 설명할 사고의 틀을 제공하지 못하고 있다. 아무리 서구의 문화비평 담론을 열심히 읽어봐도 오히려 블랙홀처럼 끝을 알 수 없는 미궁으로 끌려갈 뿐이었다. 만개한 디지털 문화와 예술을 일부가 아닌 전체적으로 조망할 수 있는 메타 담론이 부재했다. 메타 담론의 부재란 내게는 '말이 되지 않는 세상'의 다른 말이었다.

그런데 어쩌면 기라성 같은 지성인들이 제대로 풀지 못하는 숙제를, 실제로 모바일 세상을 열어가는 혁신가들이 부지불식간에 풀어가고 있지 않나 하는 생각이 들었다. 이것이 '모바일 비전'의 착상이었다. 각자의 손안에서 돌아가는 모바일 애플리케이션은 가상과 실재, 시간과 공간, 사람과 사람, 몸과 마음 등 세상의 모든 것을 급속도로 이어가고 있다. 모바일 혁신자들이 새로운 다양성, 혼성성, 상호연관성을 만들어가고 있는 것이다. 그러면서 궁극적으로는 경계 없는 세상, 즉 이음새 없는 총체로 우리를 이끌어가고 있는 것이 아닐까 하는 상상을 한 것이다.

어쩌면 분업화 · 전문화된 지식인의 눈에는 보이지 않는, 상호적으로 연결 · 작용 · 침투하는 총체 안으로 우리는 이미 성큼 들어와 있을지

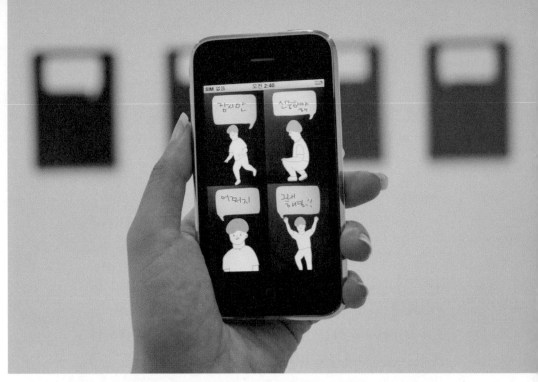

임진아, 〈이십 대의 행동(Twenties Motion)〉, 2010. 모바일 앱, 아이폰 3GS, 삼성 갤럭시S. INDAF 2010 〈모바일 아트(Mobile Art)〉, 송도 투모로우시티, 인천, 2010.

젝시스(zxis), 〈사운드 뷰(Sound View)〉, 2010. 모바일 앱, INDAF 2010 〈모바일 아트(Mobile Art)〉, 송도 투모로우시티, 인천, 2010.

도 모른다. 일찍이 7세기 초 '무봉탑Seamless Monument'[2]을 설파한 혜충국사[3]의 비전이 21세기에 이르러 기술적으로 구현되고 있는 것은 아닐까 하는 생각이 들었다.

> "저 이음새 없는 매끄러운 탑은 금으로 가득 찼구나. 이 우주는 광대하고 끝 간 데 없이 펼쳐져, 마치 모든 이들을 나르는 그림자 없는 나무 아래 배도 같네. 그러나 유리성에 사는 왕족은 이를 볼 수 없나니…" - 『벽암록』, 제18칙

한편, 17세기 네덜란드에서 안경 렌즈를 깎으며 외롭게 생을 살다 간 스피노자도 하나의 총체를 본 것 같다. 그가 "실체"라 명명한 신은 이성과 감정, 영성이 수렴하는 포괄적 존재다. 하나의 총체 즉 스피노자의 신은, 무봉탑과 같이 만져지지도 않고 볼 수도 없지만, 시간과 공간에서 다양한 형태로 드러난다. 그 변모와 양태를 우리가 인지하고 감각한다. 예술은 그 변모와 양태 중에서도 가장 순수하고 발랄한 측면이라 할 수 있다. 모바일 미디어의 등장으로 다양한 현상의 이면에 자리 잡고 있을 법한, "저 이음새 없는 매끄러운 탑"을 상상하며 그려볼 수 있게 되었다. 직관과 필연으로만 다가설 수 있는 영원무궁함, 그러나 유리성에 사는 왕족은 알 수 없는 이음새 없는 저 매끄러운 탑, 이것이 모바일 비전 Mobile Vision이 지향하는 무한미학Unbounded Aesthetics이다.

인다프는 총 6개의 전시로 구성됐다. 류병학 기획자의 전시《모바일 아트》외에도, 건축과 환경, 의료 등 다양한 분야와 예술을 접목한《블러 BLUR》(허서정), 오감을 통해 체험하는 미디어 아트의 진수를 보여준《웨이

칼스텐 니콜라이(Carsten Nicolai), 〈아오야마 스페이스(Aoyama space)〉, 2009. INDAF 2010 《블러(BLUR)》, 송도 투모로우시티, 인천, 2010.

브WAVE》(최두은), 증강현실 기술을 통해 환경 조형물의 새로운 경지를 개척한 《송도 9경Nine Scenery》(강필웅), 창의성을 주제로 미래 학교의 비전을 보여준 《투모로우 스쿨Tomorrow School》(채정원), 한중일 큐레이터가 각국의 젊은 작가를 모아 전시와 워크숍을 공동으로 진행한 《센스 센시스Sense Senses》(최두은, 장가, 시카타 유키코)를 선보였다. 총 84명의 작가와 117개의 작품이 한 달간 송도 투모로우시티를 밝힌 큰 규모의 축제였다.

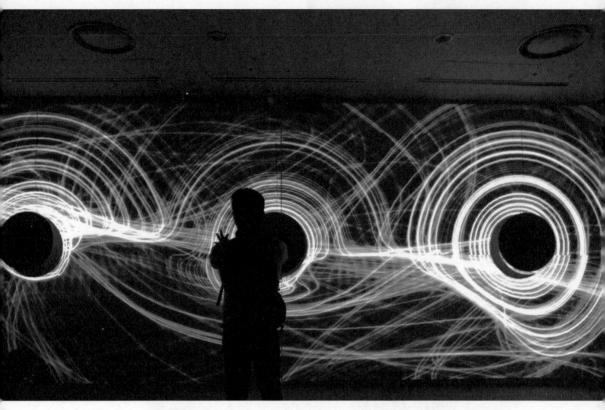

양민하, 장영규, 〈묵상 1008~(meditation 1008~)〉, 2010. INDAF 2010 《웨이브(WAVE)》, 송도 투모로우시티,
인천, 2010.

변시재, 〈서커스(Circus)〉, 2010, 모바일 앱. INDAF 2010 《송도 9경(Nine Scenery)》, 공공예술 프로젝트, 송도 투모로우시티, 인천, 2010.

서효정, 〈Fashionista!: 나만의 패션 스타일 만들기(Fashionista!: Creating My Style)〉, 2008. INDAF 2010 《투모로우 스쿨(Tomorrow School)》, 관객 참여형 전시, 송도 투모로우시티, 인천, 2010.

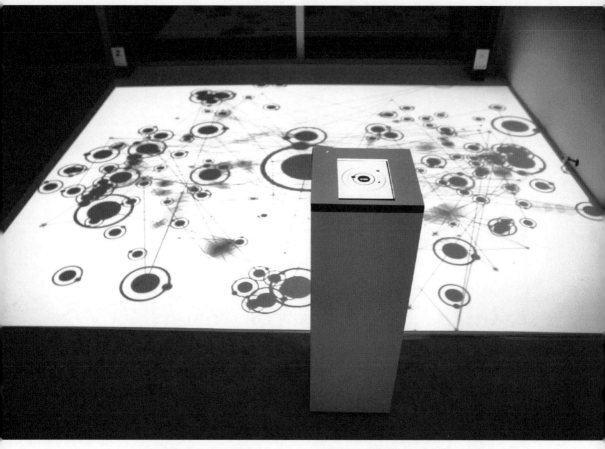

카지 히로키 a.k.a. 양(Kaji Hiroki a.k.a. sheep), 〈플로우 네트워크 앙상블(flow network enseble)〉, 2010.
INDAF 2010 《센스 센시스(Sense Senses)》, 관객 참여형 전시, 송도 투모로우시티, 인천, 2010.

미디어 아트의 한계에 맞서

유지 보수의 문제

2005, 6년경으로 기억한다. 기술과 예술의 결합으로 만들어지는 새로움에 매료된 시기가 지나자, 이런 질문에 직면했다. "자고 나면 새로운 기술이 나오고, 전 세계 수많은 작가들이 만들어내는 작품들이 쌓여만 가는데, 이 모든 것의 의미가 무엇이지?" 신기술과 새로운 창작의 가능성을 믿으며 돌아다닐 당시 만났던 리치 골드의 이야기가 떠올랐다. "이 모든 물건들을 다 어쩌려고?What is all this stuff for?"

미디어 아트는 동시대 현대미술에 비해 두 가지 면에서 취약하다. 첫째로 수명이 짧다. 하드웨어와 소프트웨어, 플랫폼에 의존하기 때문에, 그것들이 폐기되거나 업그레이드되면 더 이상 작동하지 않는다. 말하자면 작품에 유통기한이 있다. 예술은 영원하지 않고 인생보다 짧다. 훨씬 짧다. '무어의 법칙Moore's law'⁴으로 가속화되는 세상에서 갈수록 미디어 아트의 유통기한이 줄어드는 것을 나는 계속 목격해왔다. 한때 유명했던 미디어 아티스트나 작품들이 기억에서 빠르게 사라진다. 예컨대 1990년

대 말부터 2000년대 초반을 풍미한 넷 아트Net art의 총아 조디JODI[5]를 아는 젊은 작가가 많지 않다. 그동안 미디어 아트 특화기관을 운영하며 예술과 기술의 접점에서 새로운 실험을 하며 쉼 없이 달려온 사람으로서, 미디어 아트의 효용과 가치를 짚고 넘어갈 시점이었다.

잘 알려진 바와 같이, 과천 국립현대미술관의 자랑인 백남준의 〈다다익선The More, The Better〉(1988)을 이루는 브라운관 모니터는 미술관 관계자들의 골칫거리다. 모니터와 부품 노후화로 여러 차례 보존 수복을 거쳐 시험 운전을 실시 중이다. 아트센터 나비도 비슷한 시행착오를 거쳤다. SK 서린 사옥의 환경조형물 사업을 위탁받았는데 모든 작품을 미디어 아트로 제작 설치한 것이다. 덕분에 이용백, 문주, 김영란, 김기철 등 90년대 후반에 활동했던 작가들에게 미디어 아트 작품을 제작 설치할 수 있는 흔치 않은 기회를 제공했지만, 유지 보수 문제로 난항을 겪었다.

미디어 아트는 영구설치에 맞지 않는다는 것을 뼈저리게 배웠다. 총 12개 작품을 커미션 했는데 아직도 작동하는 작품은 백남준의 〈TV 첼로 TV Cello〉(1976)와 박현기의 〈현현PRESENCE〉(1999) 두 개뿐이다. 둘 다 컴퓨터 통신에 의한 '뉴' 미디어 아트라기보다는, '올드' 미디어 아트, 즉 비디오 조각들이다. 예컨대 카이스트의 원광연 교수와 이화여자대학교의 장동훈 교수가 협업해 국내 최초로 모자익Mosaic이라는 웹 브라우저를 사용해 구현한 이미지 디스플레이 〈미리Mirrie〉는, 하드웨어(96대의 LCD 모니터와 27대의 컴퓨터 서버)를 교체해가며 꽤나 오래 버텼는데, 10년이 지나자 더는 유지 관리하기 어려웠다.

또 다른 취약점이자 어쩌면 미디어 아트의 아킬레스건과 같은 약점은 시장의 부재다. 유지 보수가 어렵기에 시장 형성도 어렵다. 누가 수년

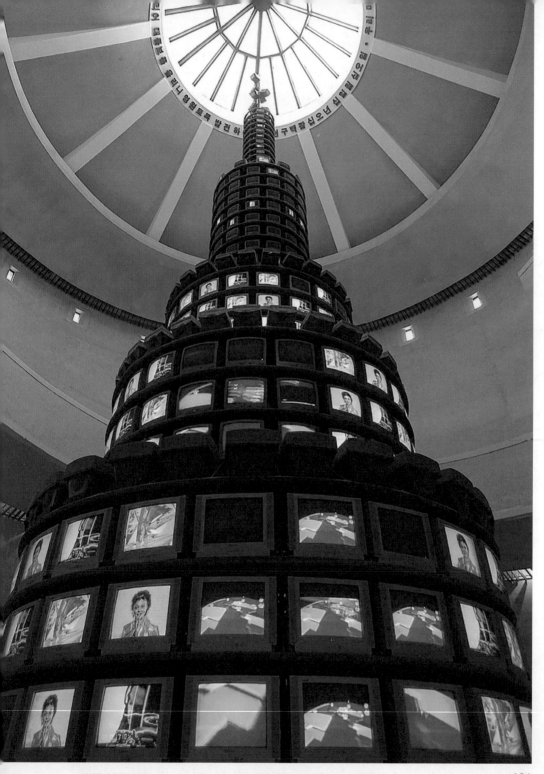

백남준, 〈다다익선(The More, The Better)〉, 1988. 국립현대미술관 과천관 소장. ⓒ 최광모.

후에는 작동하지 않을 작품을 선뜻 사겠는가? 물론 특이한 작품을 구매하는 컬렉터가 없지는 않다. 아트페어 등에서는 되도록이면 하드웨어와 소프트웨어의 사양에 덜 의존적인 미디어 아트 작품을 유통하기도 한다. 그러나 동시대 예술 시장 규모에 비하면 거의 없는 것이나 마찬가지다. 이런 약점을 타개하기 위해 구독subscription 형태의 미디어 아트 콘텐츠를 유통하는 작가(예컨대 이이남 작가)나 갤러리(예컨대 비트폼 갤러리)도 존재했으나 생각보다 활성화되지 않았다. 예술을 구독한다는 것은 아직 너무 진보적인가 보다.

미디어 아트의 한계를 극복하고 좀 더 시장을 활성화하는 방안으로 미디어 아트 작품에 '작동 보증기간'을 특정하는 것을 제안한다. 말하자면 유통기한을 정하는 것이다. 그에 맞춰 작품 가격도 합리적으로 결정할 수 있고, 컬렉터와 작가도 유지 보수의 부담을 덜 수 있다. 특히 국공립 미술관에서 미디어 아트 작품을 컬렉션 할 때 도움이 될 것이다. 예술 작품은 영원해야 한다는 고정관념을 버리고, 일정 기간 작동하는 미디어 아트로 기술 변천에 따른 창의적 작업을 시대의 흐름에 따라 대중에게 선보이는 것도 의미 있다고 본다. 보증기간이 지난 작품들에 관해서는 폐기하기 전 영상 아카이브를 잘 해놓는 것이 필요하다.

정체성의 문제

미디어 아트의 정체성에 관한 질문은 끝나지 않을 것 같다. 1960년대 TV 브라운관의 CRT를 해킹한 백남준을 시조로 본다면 50년 이상의

역사를 지닌 장르라 할 수 있고, 1990년대 이후 디지털 기술의 등장 이후를 그 시작으로 본다면 30년이 채 안 된다. 후자를 전자와 구분해 처음엔 '뉴미디어 아트'라 불렀다가, 무엇이 '뉴new'인지 경계가 모호해 이제는 '미디어 아트'로 통칭한다. 흔히 비디오 아트로부터 컴퓨터와 통신망을 이용한 예술 작업을 총칭하기도 한다.

그러나 엄밀히 말하면 모든 예술이 미디어 아트다. 종이나 물감, 붓, 또는 그 무슨 재료이든 나와 세상을 매개하는 것은 미디엄medium으로 존재하며, 따라서 미디엄을 쓰지 않는 예술은 없다. 개념 예술조차 그 개념을 표현하기 위해서는 사물을 사용한다. 심지어 누군가 '텔레파시 예술'을 발명한다 해도 이 경우 뉴런과 뇌파를 미디어로 볼 수 있다. 아직은 공상과학같이 들리겠지만, 뇌과학과 전자공학이 발달한 미래에는 새로운 예술 분야로 떠오를지도 모르는 장르다. 제록스 파크의 리치 골드가 일찍이 예언한 바처럼 말이다.

이러할진대, 굳이 특정 형태의 예술을 미디어 아트라 명명하는 이유는 "미디어는 메시지다Medium is Message"라고 설파하며 1960년대를 풍미한 매체 이론가 마셜 매클루언Marshall McLuhan[6]의 영향이 큰 것 같다. 미디어가 메시지의 성격과 내용을 좌우할 수 있으므로 미디어 자체에 주목해야 한다는 이론이다. 따라서 미디어 아트는 원론적으로는 단지 미디어를 활용하는 데 그치지 않고, 미디어 자체를 연구하고 그 본질을 탐구하는 예술이라 할 수 있다.

왜 미디어의 본질을 탐구해야 하는가? 마셜 매클루언이 1962년 저서 『구텐베르크 은하계The Gutenberg Galaxy』[7]에서 밝혔듯, 당대의 지배적 미디어는 개개인의 인지 변화는 물론 결과적으로 사회 전체에도 심오한

김승영, 류비호, 장지아 외 15명, 《대한민국 미디어 아트 육감 마사지(The Sixth Sense Massage)》전시 전경,
아트센터 나비, 2011.

영향을 끼치기 때문이다. 구어시대에서 문자시대로, 인쇄매체에서 전자매체로 진행됨에 따라 인류는 의식의 변화와 함께 사회 조직과 구성에 지대한 변화를 거쳐왔다. 매체학자는 인류의 역사를 매체의 역사로 파악한다. 따라서 매체에 집중하는 이론은 인간 의식과 사회를 탐구하는 데 설득력을 지닌다.

결국 미디어 아트는 쉽게 말해 매체의 본질에 집중하는 예술이다. 단순히 매체를 활용하기만 하는 예술도 요사이 범용적으로 미디어 아트라 불리지만, 엄밀한 의미에서는 아니다. 그래서 초기 미디어 아티스트는 해커에 가까웠다. 백남준이 자석으로 CRT의 전자 흐름을 교란했듯이, 미디어 아티스트는 코딩과 해킹으로 프로그램을 뒤집거나 해체하며 갖고 논다. 1990년대 말에서 2000년대 초에 등장한 넷 아티스트가 대표적이다. 전술한 알렉세이 슐긴과 함께 인터넷을 매체로 작업한 나탈리 북친Natalie Bookchin, 조디Jodi.org, 그리고 0100101110101101.org로 더 알려진 에바와 프랑코 마테스Eva & Franco Mattes가 당시를 풍미하던 작가들이었다.

하지만 한국에는 2010년대 초반까지도 이런 '해커' 미디어 아티스트는 없었다. 기술의 본질을 탐구하거나 어려운 수준의 코딩을 할 수 있는 인재들은 굳이 돈이 되지 않는 미디어 아트에 관심을 기울이지 않았다. 대신 미디어 기술을 예술 표현의 수단으로 사용하는 미디어 아티스트들은 존재했다. 백남준이라는 이례적 사례를 제외한 한국의 미디어 아티스트 대부분이 여기에 속한다. 표현 수단은 아날로그 비디오에서 디지털 미디어까지 다양했다. 1970년대 말부터 2000년까지 한국 미디어 아트의 역사에서 괄목할 만한 활동을 보인 작가를 모아 아트센터 나비에서《대한민국 미디어 아트 육감 마사지The Sixth Sense Massage》라는 전시를 열었다.

류병학 큐레이터가 기획했고, 고故 박현기 작가부터, 김해민, 육태진, 이용백, 박화영, 김승연, 김세진, 한계륜, 구자영, 유지숙, 류비호, 전준호, 김태은, 장지아, 노재운, 양아치, 이이남까지 한국 미디어 아트 역사에 중요한 역할을 한 작가의 작품을 모아 소개했다. 그런데 전시를 열면서도 과연 이 작품을 미디어 아트라고 말할 수 있는지 의문은 계속 남았다. 동시대의 여느 예술 전시와 별로 다를 바 없었기 때문이다.

미디어 아트의 정체성 문제는 아직까지도 풀리지 않는 미제다. 2021년 현재, 미디어는 물이나 공기와 마찬가지로 우리의 환경이 되어, 점점 더 대상으로서 연구하고 탐구하기가 어려워졌다. 2000년 초반까지 활발히 활동한 해커 아티스트도 이제는 거의 자취를 감췄다. 지금의 미디어 아티스트는 웹 브라우저를 해킹하는 대신, 웹에 얹을 애플리케이션을 개발한다. 그리고 산업과 융합해 새로운 콘텐츠를 만든다. 기술의 본질을 탐구하는 작업보다는 기술을 활용해 새로운 경험을 만들고자 고민한다. 산업과 예술의 경계가 흐려지면서, 이제 미디어 아티스트도 '예술'만을 고집하지 않고 예술과 산업 양측을 함께 바라보고 있다.

총체극, 마지막 벽을 느끼다

처음 10년간 아트센터 나비를 운영하며 걸어온 행적을 살펴보면, 미디어 총체극을 제작하겠다는 꿈은 다분히 자연스러운 흐름이었다. 오감을 통해 경험하는 미디어 아트는 이미 공연예술에 적합한 요소들을 다분히 지녔기 때문이다. 그간 《나비 시어터Nabi Theater》와 《오픈 시어터Open Theater》라는 이름으로 다양한 실험을 했다.

총체극을 만들고 싶은 열망이 무럭무럭 자라날 즈음, 마침 뒤셀도르프에 있다가 잠깐 서울에 온 김윤정 안무가와 마음이 맞아 소통에 관한 공연을 준비했다. 디지털 기술이 발달할수록 오히려 고독에 몸부림치는 인간의 실존을 다루었던 2011년 〈더 라스트 월The Last Wall〉은 나름 성공적이었다고 자평한다. 긴장감 있는 연출은 몰입도를 높였고 주제 전달 또한 명료하게 해냈다. 당시 공연을 나는 이렇게 평했다.

> "소통 문제로 시작해 작가는 결국 우리 자신을 들여다보게 했습니다. 정확히 말하자면, 욕망 — 모든 살아있는 것들의 시발점이자 귀착점 — 이 관객 앞에서 옷을 하나하나 벗고 있지요.

나비 시어터 시리즈 05: 〈Nabi Theater 5_3D Game Decoded〉 이벤트 현장, 아트센터 나비, 2004.

양아치, 뉴 시어터 시리즈 04: 《미들 코리아: 양아치 에피소드 3부작(Middle Corea: Yangachi Episode III)》,
아트센터 나비, 2009.

모더니즘, 나아가, 언어로 구성된 정신세계에 대한 종말을 관객은 지켜봅니다. 여자와 남자는 결국 화합하지 못하고 모든 것이 무無로 돌아가지요. 자연은 도대체 어디에 있는 것일까요?"

김윤정 안무가의 순수한 작가정신으로 만든 〈더 라스트 월〉이 국내외 유명 공연제에 초대되는 등 성공을 거두자, 류병학 기획자가 욕심을 냈다. 주로 전시를 기획하던 사람이지만, 미디어 총체극에 도전장을 낸 것이다. 그 결과물은 이듬해인 2012년 제작 발표한 공연 〈더 라스트 월 비긴즈The Last Wall Begins〉로, 당시 나날이 예민하게 치달은 남북 관계를 공연에 적극 반영했다. 새터민들이 직접 출연했고, 통일이나 자본주의, 현실 정치의 모순 같은 꽤나 무거운 주제를 다루었다. 2011년에 선보였던 김윤정의 공연에 비해 대규모 인원과 많은 비용을 투입했지만, 안타깝게도 결과는 그다지 만족스럽지 않았다.

결과가 못내 아쉬웠던 나는 이유를 곱씹어 보았다. 전시와 공연의 결정적 차이를 인지하지 못한 탓이 컸다. 시간의 흐름이었다. 아무리 노련한 전시 기획자도, 공연의 성격을 파악하는 데는 어려움이 따랐다. 또한 기획자가 공연에 자신의 정치적 견해를 투영했는데, 예술과 그다지 적절한 조화를 이루지 못했다. 모든 것이 가차 없이 발가벗겨질 수밖에 없는 무대, 그 위에서 시간이 흐를수록 점점 더 미숙함이 드러났다. 나는 좌석 밑으로 숨고 싶다는 생각까지 했다. 시간의 흐름을 다루지 못하면 무대에서 내려가야 한다는 뼈아픈 교훈을 얻었다. 이후 만들게 될 여러 형태의 공연에서 이를 머릿속에 각인했다.

〈더 라스트 월(The Last Wall)〉 포스터, 대학로예술극장 대극장, 2011.

〈더 라스트 월 비긴즈(The Last Wall Begins)〉 포스터, 아르코예술극장 대극장, 2021.

미래 예술의 성공적 안착

　내가 미디어 아트 분야에 입문한 계기는 1993년 대전 엑스포다.[8] 당시 예술과 기술을 접목하는 새로운 예술을 소개하는 '미래 예술제'의 기획을 맡으면서 미디어 아트와 나의 인연은 시작되었다. 대전 엑스포 조직위원장인 오명 장관의 독특한 소신 때문에, 예술계와 무관했던 내가 발탁됐다. "디지털 기술과 함께 새로이 탄생하는 예술은 기존 예술과는 매우 다를 것이다. 따라서 기존 예술과 상관이 없고, 대신 새로운 것을 빨리 습득할 수 있는 사람들을 모아 전시 팀을 구성해야 한다"는 그의 생각이었다. 그래서 대전 엑스포 미래 예술제 기획팀장이 되었고, 팀원들도 경제학, 공학 등 예술계와는 담쌓은 인사들로 구성되었다.

　전시 준비를 시작한 1990년대 초반의 디지털 아트는 미디MIDI, Musical Instrument Digital Interface를 사용하는 컴퓨터 음악 또는 초보적인 형태의 컴퓨터 그래픽 정도였다. 처음에는 여기에서 어떤 미래의 예술이 탄생할 수 있을지 의아했다. 그러나 시그라프와 같은 컴퓨터 그래픽 전시회 등에서 관련 인사들을 만나 컴퓨터와 통신의 발전 상황을 보고 들으면서 곧 새로운 세상이 열릴 것이라는 확신이 내 안에서도 꿈틀댔다. 컴퓨터와

통신의 결합으로 가능케 되는 커뮤니케이션과 계산 능력의 확장은 모든 영역에서 가히 혁명적인 변화를 가져올 것이다. 그리고 기존의 벽들이 무너져내린다면 예술도 예외가 아니라는 짐작을 하기는 어렵지 않았다.

그런데 컴퓨팅과 커뮤니케이션이 예술을 과연 어떻게 바꿀지 그 구체적인 모습을 상상하기는 쉽지 않았다. 점점 기획은 오리무중에 빠졌다. 그때는 월드와이드웹www이 세상에 나오기 전이었다. 불과 30여 년 만에 지금처럼 세상이 변할 줄은 어느 누구도 상상하기 어려웠을 것이다. 너무 어려운 과업을 받은 '미래 예술제' 팀은 기계미학의 교과서나 다름없는 1930년대 이탈리아 미래파 작가들, 이후 1960년대에 예술과 기술의 결합을 시도한 장 팅겔리Jean Tinguely와 로버트 라우션버그Robert Rauschenberg를 포함한 예술가와 엔지니어가 결성한 그룹 E.A.T.Experiment in Art and Technology와 같은 레퍼런스들만 만지작거리다가 아무런 성과도 없이 끝나버렸다.

미래 예술제는 처참하게 실패했다. 디지털 혁명이 가져오는 새로운 예술을 보여주기엔 너무 일렀고, 우리의 상상력도 지식도 턱없이 부족했다. 이미 공인된 구미의 예술사적 관점을 재탕했을 뿐이었다. 국가의 재원을 축냈다는 자책과 함께 나는 실패를 가슴에 품고 미래 예술의 끈을 놓지 않았다. 언젠가는 대갚음하겠다는 생각으로 세계 최대의 컴퓨터 그래픽 행사인 시그라프를 해마다 참관하고, 1990년대 초부터 최근에 이르기까지 세계 주요 엑스포들을 놓치지 않았다. 미래 사회와 기술 진보에 관한 식견을 차차 넓혀갔다. 그중에서도 2000년 독일에서 열린 하노버 엑스포[9]가 가장 기억에 남는다. 통일된 독일의 비전과 힘을 만방에 과시하면서 기술, 디자인, 예술을 결합해 만들어낼 수 있는 최고의 경지를 보

여준 대작이었다.

수년간 세계 엑스포 등 기술과 예술이 결합하는 주요 현장을 직접 방문하면서 보고 배운 경험은 이후 아트센터 나비를 이끌어가는 밑거름이 됐다. 1997년 박계희 여사가 갑자기 돌아가시면서, 현대미술 전문기관인 워커힐 미술관을 디지털 아트 특화기관으로 전환하자는 의견에 선뜻 자신감을 내비친 이유도 미래 예술에 거는 기대와 확신이 있었기 때문이다.

준비 태세를 갖추었지만 내게 만회할 기회는 바로 찾아오지 않았다. 대전 엑스포 같은 대규모의 세계적 엑스포는 자주 돌아오는 행사가 아니었다. 세계에서도 5년에 한 번씩만 열렸다. 하지만 두 번째로 큰 규모이자 2년마다 열리는 지역 박람회인 여수 엑스포의 개최 소식이 들렸다. 적어도 동아시아 지역에서는 충분히 이목을 끌 수 있는 행사이자 여수시의 지역개발과 함께 상생할 기회였다.

2012년 여수 엑스포에 SK텔레콤이 기업관을 만든다는 소식을 듣고 곧바로 제안을 했다. 자사 기업관에 책정된 예산의 4분의 3 비용으로 가장 우수한 파빌리온을 만들겠다고 호언했다. 나는 약속을 지켰다. 기업관 중 최고의 관이라는 평을 받고 예산도 25퍼센트나 절감했다. 비결은 간단했다. 대행사를 시키지 않고 내가 직접 한 것이다. 아트센터 나비가 건축 디자인, 전시 설계, 콘텐츠 기획과 제작을 총괄했다. 당연히 결과도 대행사들이 한 것과는 달랐다. 혼과 정성을 쏟았기 때문이다.

1층은 SK텔레콤의 미래 사업 비전을 보여주는 공간으로, 스마트 헬스smart health, 스마트 러닝smart learning, 스마트 카smart car, 스마트 커머스smart commerce 존으로 나누어 구성했다. 2층은 아트센터의 나비의 특기를

여수세계박람회 SK텔레콤 파빌리온《위_클라우드(we_cloud)》의 외관과 내부 모습,
건축: RAD(홍콩)의 아론 탄(Aaron Tan), 2012.

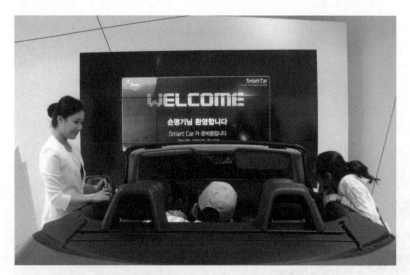

여수세계박람회 SK텔레콤 파빌리온 《위_클라우드(we_cloud)》 1층에 위치한 '스마트 카' 공간, 2012.

한계륜, 《타임 얼라이브(Time Alive)》. 여수세계박람회 SK텔레콤 파빌리온 《위_클라우드(we_cloud)》, 2012.

살린 공간으로 랜덤웍스를 비롯한 한국 미디어 작가의 작품을 선보이며 관객과 소통을 꾀했다. 특히 한계류의 〈타임 얼라이브Time Alive〉가 많은 주목을 받았다. 관객이 문자 메시지를 보내면 딱 1년 후 같은 시각에 상대에게 전달되는 작업으로, 즉각성이라는 소셜 네트워크의 특징에 인위적으로 시간의 흐름을 삽입해 교란을 일으켰다. 2층 한켠에는 엑스포 관람에 지친 관객을 위해 흔들의자와 해먹을 설치했다. 그간 여러 엑스포를 다니면서 뙤약볕 아래 몇 시간씩 긴 줄을 서야 했던 경험을 되살려 마련한 공간이 관객의 큰 호응을 얻었다.

3층의 대형 영상관은 SK기업관의 하이라이트이자 콘텐츠 제작에 가장 공을 들인 작업이었다. 사면에 스크린을 설치해 몰입 환경을 만들었고 신중현의 노래 〈아름다운 강산〉을 틀었다. 뮤직비디오의 출연자만 해도 1천 명이 넘었다. 영상팀은 전국 방방곡곡을 돌며 1천여 명의 학생, 일반인, 공무원, 군인, 스님, 주부, 농부, 경찰 등을 직접 찾아가 한 소절씩 노래를 부르게 했다. 그것들을 한 땀 한 땀 이어 붙여 총체적인 〈아름다운 강산〉을 재창조했다. 각자의 삶은 다르지만, 모두가 하나가 된 벅찬 감동을 그 자리에 있는 사람이라면 누구나 느낄 수 있었다. 눈물을 흘리는 관객도 있었다.

사람을 감동시키는 예술의 힘이 쉽게 얻어지는 것은 아니었다. 우선 영상팀이 6개월간 전국을 돌며 열정적으로 영상을 찍었고, 이준익 감독이 마지막 편집 스퍼트를 더했다. 결과는 좋았지만 내막을 살짝 공개하자면, 처음에는 영상이 전혀 만족스럽지 못했다. 알고 보니 감독 대신 조감독이 편집을 맡았다고 한다. 개봉을 보름 앞둔 시점이었지만 퀄리티를 높이기 위해 결단을 내릴 수밖에 없었다. "이대로 상영할 수 없으니 상영관

을 닫겠다"라고 최후 통첩을 던졌다. 이준익 감독은 그날부터 밤잠을 자지 않고 보름간 직접 편집 작업에 임했다. 나도 편집실에서 거들었다. 완성된 작품은 많은 사람에게 감동을 주었지만, 이 감독과 나와의 개인적인 친분은 거기에서 끝이 났다.

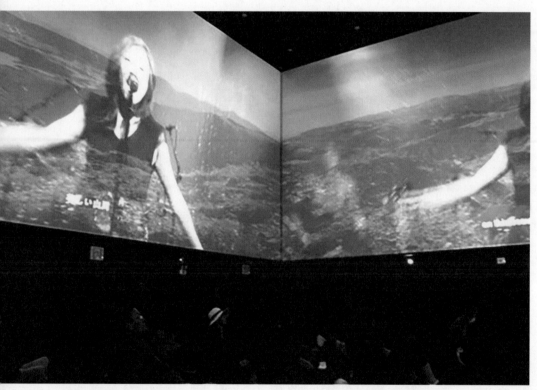

이준익, 윤지현, 류한길, 정두섭, 김태윤, 〈아름다운 강산(Beautiful Scape)〉, 2012. 여수세계박람회 SK텔레콤 파빌리온 《위_클라우드(we_cloud)》, 여수 엑스포 기업관, 2012.

만인예술가:
모두가 예술가다

창조는 인간 본연의 활동이며, 예술가라는 특정 그룹이 독점하는 영역이 아니라는 것은 이미 반세기 전에 요제프 보이스Joseph Beuys[10]가 설파했다. 요제프 보이스는 특정 그룹이 예술가, 예술 기관, 예술계라는 인위적 한계를 만들어놓고 거기에 속하지 않은 사람을 배제함으로써 인간 본연의 창조성을 억압한다며 저항의 깃발을 올렸다. 1982년 7천 그루의 상수리나무를 심은 작업 〈7000그루의 떡갈나무7000 Oak Trees〉(1982)를 '도큐멘타 7documenta 7'에서 선보이며, '사회적 조각Social Sculpture'[11]이라는 신조어와 함께 예술 행위를 사회적이고 정치적인 영역으로 확장했다.

디지털 기술의 등장은 50년 전 요제프 보이스의 선견지명을 입증한다. 다양하고 손쉬운 디지털 도구의 등장으로 예술계에 속하지 않은 일반인도 다양하고 활발한 창작 활동을 할 수 있다. 간단한 편집 기능을 배워 디지털 콘텐츠를 스스로 제작하고 통신망을 통해 유포하거나, 나아가 의식주를 포함한 사회 변화를 가져올 애플리케이션도 제작할 수 있다. 이런 창작 활동에 있어 기존의 '예술계'는 별 영향을 끼치지 못하고 있다.

예컨대 이런 사람들이다. 저작권 공유를 위한 크리에이티브 커먼즈

Creative Commons 활동가로 일하다가 이제는 스스로 그림을 만들어 '퍼 주는' 공학도가 있다. 사회적 약자라는 편견을 벗고 당당한 배우로 우뚝 선 다문화 극단(샐러드 극단)도 있다. 또한, 전시 관람조차 힘들었던 장애인 미술가와 비장애인 미술가가 모여 '눈에 뵈는 게 없는 직장인 밴드'로 거듭난 케이스도 있다. 모바일 애플리케이션으로 나무를 키우면 사막에 실제로 나무를 대신 심어주는 '트리 플래닛Tree Planet', 각자가 수집한 정보를 모아 웹상에서 공동 지도를 만들어가는 '우샤히디Ushahidi', 퀴즈의 정답을 맞힐 때마다 쌀알을 기부하는 소셜 게임 '프리 라이스' 등 디지털 미디어를 통해 사회 변화를 모색하는 프로젝트가 많다.

한편, 헌 옷과 빈방을 공유하면서 소유보다는 공유의 경제를 확대하려는 '키플Kiple'과 '코자자KOZAZA' 같은 스타트업도 참여했으며, 소셜 네트워크와 자원봉사자의 노력만으로 전국에 10만여 권 이상의 책을 나누어준 '기적의 책꽂이(고재열 외)'도 함께했다. 모두 디지털 기술을 활용해 의식주는 물론, 환경과 사회복지의 새로운 모델을 창조적으로 만들어간 실천가다. 이 외에도 김영희, 나비CC, 단국대 패션제품디자인과(김성민, 선우주혜, 이윤구), 랜덤웍스, 리슨투더시티, 말라리아 퇴치 앱, 박수미, 변지훈, 신승백, 김용훈, 사운드아트랩, 양민하, 양수인, 어슬렁, 왜토리야, 유대영, 유동휘, 이준, 정두섭, 최승준, 스튜디오 쉘터, 스튜디오 요그, 슬로워크, 페스티벌 나다(김혜란, 박태현), 플랜 BPlan B, SK 스마트폰 영화제 출품작, OGQ 글로벌 아티스트, 테크 DIYTech. D.I.Y. 등 모든 참가자가 우리 '만인 예술가'의 얼굴들이다.

2012년 9월 4일 개막한 《만인 예술가Lay Artist》전에 참여한 작가 수는 타이틀에 걸맞게 무려 1천 명이 넘었다. 2012년 9월은 유독 대한민국

트리 플래닛의 강원도 삼척 산불피해 복구 숲 현장. 출처: https://treepla.net/forestfires

기적의 책꽂이 시즌 2. 출처: https://poisontongue.tistory.com/1847

미술계에서 많은 비엔날레가 열린 기간이었다.《광주비엔날레》와《부산 비엔날레》,《대구 사진비엔날레》와《서울국제미디어 아트비엔날레》가 모두 같은 시기에 몰렸다. 국제적으로 주목받는 미술계의 스타와 공인된 예술가로 구성된 대형 비엔날레의 홍수 속에서, 아트센터 나비의《만인 예술가》전은 일종의 '안티 비엔날레'라고 할 수 있는 개성적 행보를 보였다.

'성직자clergy'의 반대말인 '평신도layman'에서 따온 '레이 아티스트lay artist'라는 신조어까지 만들어가며 전시를 구상한 의도는 기존 예술계의 평가와 상관없이 자신의 영역에서 창의성을 발휘하며 자신과 사회를 변화시키는 디지털 시대의 새로운 예술가에 주목하고 싶었기 때문이다. 이른바 조용한 '일상의 혁명'의 주인공으로, 아트센터 나비가 주목하는 다음 세대 예술가의 초상이다. 레이 아티스트의 존재는 우리 모두에게 창조의 혼, 반역의 씨앗, 즉 예술가의 DNA가 깃들어 있다는 증거이기도 하다.

한편,《만인 예술가》전에 참여한 1천여 명의 예술가를 설명할 수 있는 다른 이름으로 '문화창조자'라는 용어가 있다. 사회심리학자 부부인 폴 레이Paul H. Ray와 셰리 루스 앤더슨Sherry Ruth Anderson은 1980년대부터 시작한 방대한 연구에서 미국과 유럽에 신인류가 등장했다고 밝혔다. 둘의 공저 『세상을 바꾸는 문화창조자들』(2006)[12]에 따르면, 신인류는 기존의 성장 중심 가치관을 성숙 중심 가치관으로 전환하고, 생태, 지구 환경, 평화, 사회 정의, 자기표현을 중요시하는 부류를 말한다. 일상생활과 사회운동, 비즈니스 등 다방면에서 새로운 패러다임을 만들고 자신만의 문화를 형성하고자 노력하는 이들을 '로하스족Lohas'[13]이자 '문화창조자'라 부른다. 마치 기존 국가 안에 새로운 독립 국가가 생긴 것처럼, 문화창조자는 정치, 경제, 사회의 제 분야에서 기성세대와는 뚜렷한 차이를 보인다.

메이커 운동에 관해

창조적인 발상에 디지털 기술을 더해 조용히, 하지만 삶을 근본적으로 바꾸어 나가고자 노력하는 문화창조자의 움직임은 2012년 한국에서도 여기저기 나타났다. 곧이어 기술을 기반으로 하는 DIY 문화를 확장하는 '메이커 운동Maker Movement'[14]이 전국적으로 가세해 DIY 문화 전파에 힘을 보태기도 했지만, 초창기 문화창조자는 자신을 당당하게 표현하고 이웃과 연대해 더 좋은 세상을 만들어가고자 하는 훨씬 더 순수하고 자발적인 의도에서 시작한 것이다. 작은 풀뿌리가 모여 큰 풀숲을 이루듯, 작은 움직임을 모아 앞으로 더 나은 세상을 만들어가는 데 나도 힘을 보태고 싶었다. 즉 개인으로서 행복한 삶도 누리면서 동시에 이웃과도 화목하게 살 수 있는 가상의 '제9공화국'[15]인 문화공화국의 탄생을 그려본 것이다.

예술이 개인의 창작에서 출발하듯, 집단의 창작 과정이 모여 새로운 사회를 만들어간다는 발상을 한 것이다. 나는 개개인의 창조 역량이 모여 창조적 공동체를 이루는 과정이 궁금했다. 창조적 공동체란 단지 개인의 산술적인 합이 아니라, 유기체적인 하나가 되는 과정이 필요하다는 생각

이 들었다. 모래알 같은 개인이 모여 어떻게 하나의 유기체가 될 수 있을까? 정치, 법, 경제, 질서로 묶을 수 있지만, 창조적 유기체가 되기 위해서는 자유로운 생명력을 부여하는 문화예술의 역할이 분명히 필요하다고 느꼈다. 창조적이고 역동적인 사회를 위한 문화 예술의 역할을 탐구하는 것이 미래 사회의 연구에서 중요한 열쇠가 되리라고 감지했다.

여기서 메이커 운동의 아쉬움을 짚고 넘어가야겠다. 2010년 이후 급격하게 대중적으로 확산된 메이커 운동의 요체는 팅커링Tinkering 문화, 즉 자신의 차고에서 연장을 갖고 뚝딱대던 미국 문화가 디지털 기술을 만나 3D 프린터나 오픈소스 하드웨어, 소프트웨어로 스스로 만들고 노는 문화로 확장된 것이다. 해커 문화에도 뿌리가 맞닿아 있는 메이커 운동은 19세기 말에서 20세기 초 대규모 산업화에 저항한 '미술 공예 운동Arts and Crafts movements'과도 맥을 같이한다. 해커들처럼 거대 플랫폼에 흡수되는 것을 저항하면서, 아두이노Arduino나 라즈베리파이Rasberry Pi와 같은 비교적 다루기 쉬운 디지털 기기로 개개인의 자율성과 개성을 발휘하는 사람들이 늘고 있었다.

이런 흐름을 바탕으로 2006년 북부 캘리포니아의 한 소도시에서 다양한 영역에 관심을 두며 뭐든지 스스로 만들어내는 메이커들이 모여 개최한 '메이커 페어Maker Faire'[16]가 소박하게 시작됐다. 그런데 불과 10년이 안 되어 세계 각국으로 들불처럼 번져, 이제는 이틀에 한 번꼴로 아프리카를 비롯한 세상 어딘가에서 대규모 메이커 페어가 열리고 있었다. 메이커들이 메이커 운동을 통해 세상을 바꾸기라도 할 기세였다. 3D 프린터를 모르면 현대인이 아닌 것처럼 여겼고, 메이커 스페이스가 곳곳에 우후죽순처럼 생겨났다. 2016년 열린 메이커 페어 10주년 행사에 가보니, 한

메이커 페어(Maker Faire) 현장. 산 마테오 이벤트센터, 2016. ⓒ Don Debold.

마디로 대형 테크노 테마파크였다. 북부 캘리포니아의 작은 도시 산 마테오San Mateo 인근 반경 100킬로미터 이내의 모든 어린이가 부모 손을 잡고 나온 것 같았다. 테크노 디즈니랜드의 완성이었다. 드론 같은 하드웨어 벤더vendor들은 물론이고, 구글과 마이크로소프트를 비롯한 거대 플랫폼 기업까지 가세해 다음 세대에게 테크노 비전을 주입하는 가히 매머드급 교육의 장을 만들어냈다.

우리나라도 질세라 메이커 운동을 따라갔다. 그런데 세운상가에 생긴 팹랩 서울Fab Lab Seoul을 비롯한 주요 메이커 스페이스의 운영은 그다지 활기차지 않았다. 비싼 라이선스 비용을 내고 들여온 '메이커 페어'도 외국에 비해 초라하기 그지없었다. 우리나라는 팅커링 문화가 자리 잡을 환경이 아니었다. 대부분 아파트 생활을 하는 한국에서는 차고가 흔하지 않다. 차고가 있어도 외국처럼 집주인이 창작 활동을 하지 않는다. 오히려 매일 부엌에서 조리하는 주부들을 대표적 메이커로 봐야 하지 않는가 하는 생각이 들 정도였다. 여기저기 급조된 메이커 스페이스에서 다들 왜 해야 하는지도 모르는 채 아두이노를 배우고 로봇을 조립하고 3D 프린터로 쓸모없는 플라스틱 조각들을 찍어냈다.

청소년 과학 창의 교육의 장으로서는 유용한 면이 있을지 몰라도, 경제적 비전이나 실용적 계획이 보이지 않았다. 그럼에도 당시 박근혜 정부는 메이커 운동을 '창조경제'의 한 축으로 삼아 전국 방방곡곡에 거점을 만들어 탑 다운 방식으로 운영했다. 전시행정의 전형이었다. 국고를 낭비하면서, 그나마 희미하게 자라나려던 자생 메이커 문화의 싹마저 싹둑 잘라버렸다. 정부 지원만 바라보고 운영하던 수많은 메이커 스페이스들은 박근혜 정부의 몰락과 함께 슬그머니 사라져버렸다.

'망한' 미디어 아트 파티

회상하면 지금은 입가에 미소가 떠오르지만, 당시에는 매우 당혹스러웠던 경험이 있다. 2010년대 초반 SK텔레콤이 들고 다닐 수 있는 소형 빔프로젝터를 개발했는데 사용처가 애매했다. 핸드폰 액정 화면을 두고 굳이 프로젝터를 연결해서 벽에 투사할 이유가 많지 않았기 때문이다. SK텔레콤은 우리에게 소형 빔프로젝터 여러 대를 지원해주면서 그것들로 예술적 사용처를 만들어보라고 했다. 그 결과가 2013년 아트센터 나비의 주최로 열린 《빔 더 나이트BEAM the Night》였다.

미디어 작가라면 누구나 새로운 장난감을 마다하지 않는다. 그런데 막상 받아놓고 보니 별로 시원한 착상이 떠오르지 않았다. 고민하던 끝에 커다란 반투명 공을 만들어 그 안에 프로젝터를 두어 대 설치했다. 공의 표면에 영상이 펼쳐지는 그림을 상상하며 지름이 1미터가량 되는 공을 여러 개 만들었다. 소형 프로젝터들이 공 안에서 돌아가니 제법 그럴듯했다. 그러자 또 다른 고민이 생겼다. "자, 이제 이걸 어디에 쓰지?"

모든 면에서 적극적이고 에너지 넘치는 김시우 연구원이 제안했다. "관장님, 클럽에서 사람들이 공을 머리 위로 굴리면서 춤추고 놀면 재밌

겠는데요?" 이 한마디에 동한 나는 가서 놀아본 적도, 심지어 들어가본 적도 없는 당시 가장 '핫'했던 모 클럽을 섭외했다. 갑자기 유행의 첨단을 걷는 '핵인싸'라도 된 듯, 지인들을 불러 모았다. 클럽에서 하는 미디어 아트 파티라는 말에 솔깃한 나의 지인들은 애써 클럽 복장을 하고 나타났다.

클럽 밖에서 사람을 불러 모으는 이벤트도 미디어 아트를 동원해 색다르게 만들었다. 보도에 미디어 벽을 설치하고 다양한 미디어 아트를 선보였다. 이후 클럽으로 들어가는 입구에서 무대까지 각종 조명이나 설치물을 두고 '오늘은 특별한 날'임을 알렸다. 빅터 장Victor Jang의 브이제잉VJing으로 첫 무대를 열었다. 2009년《인천국제디지털아트페스티벌 INDAF》에서 아트센터 나비가 안티브이제이AntiVJ라는 그룹을 초청해 국내에서는 처음으로 건물 전체에 투사한 3D 매핑 작업의 미니 클럽 버전이었다. 여기까지는 나쁘지 않았다.

이제 메인 이벤트인 스마트 빔을 장착한 공들이 등장할 차례였다. 그런데 이게 웬일인가? 플로어에 공이 나오자마자 무리를 지어 춤추던 관객이 썰물처럼 빠져나갔다. 브이제잉의 클라이맥스에서 등장한 울긋불긋하고 기괴한 공들을 사람들이 머리 위로 굴리면서 논다는 시나리오가 처참히 깨지는 순간이었다. 텅 빈 댄스 플로어에 아트센터 나비의 스태프들이 나와서 바닥에 굴러다니는 공들을 서로 주고받던 모습이 아직도 눈에 선하다.

클럽 옥타곤은 두 가지를 배울 수 있었던 장소였다. 하나는 "사람들은 내가 생각하고 원하는 방향으로 놀지 않는다"였고, 나머지는 "놀지 않는 사람이 노는 것을 기획하면 망한다"였다. 클럽은 춤을 추는 공간이다.

《빔 더 나이트: 스마트[빔] 미디어 아트 파티(BEAM the Night: Smart[Beam] media art party)》, 클럽 옥타곤, 서울, 2013.

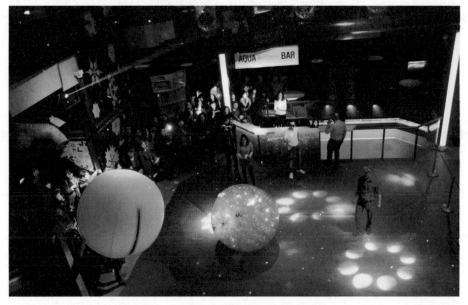

《빔 더 나이트: 스마트[빔] 미디어 아트 파티(BEAM the Night: Smart[Beam] media art party)》에 등장한 스마트 빔 공들.

거기에 3D 매핑을 곁들인 브이제잉까지는 용납할 수 있지만, 처음 보는 이상한 공들을 마구 띄우면 안 됐던 것이다. 클럽 문화를 업그레이드하려던 시도는 이렇게 처참하게 좌절되고 말았다. 그러나 미디어 아트가 놀이 문화를 새롭게 개척할 수 있다는 꿈은 접지 않았다. 라운지나 카페와 같은 상업 공간에서 미디어 아트를 즐기는 미래가 곧 올 것이라는 확신이 있었고, 실제로 지난 10여 년간 우리 주변에는 일상과 결합한 미디어 아트가 꾸준히 늘고 있다. 아트센터 나비의 행보도 미디어 라운지에서 여름 바닷가에 이르기까지 다양한 일상 공간에서 미디어 아트를 선보여왔다. 다만 클럽과 같은 젊은이들의 하드코어 공간을 다시 도전해 볼지는 의문이다.

1 필자가 총 감독을 맡은 2010 인천국제디지털아트페스티벌(INDAF)은 '모바일 비전: 무한미
 학'이라는 테마를 중심으로 '모든 것이 하나로 통하는 무한의 미학'을 통해 예술과 산업의 경
 계를 넘나드는 '미래의 예술'에 대한 새로운 비전을 제시했다. 《모바일 아트(Mobile Art)》,
 〈웨이브(Wave)〉, 〈블러(Blur)〉, 〈송도 9경(Nine Scenery)〉, 〈센스센시스(Sense Sens-
 es)〉, 〈투모로우 스쿨(Tomorrow School)〉 등 6개의 기획전과 콘퍼런스를 망라한 대형 전
 시로, 로이 애스콧(Roy Ascott)을 비롯해 카르슈텐 니콜라이(Carsten Nicolai), 헤르만 콜
 겐(Herman Kolgen), UVA(United Visual Artists) 등 국내외 디지털 아티스트 80여 명
 의 작품 100여 점을 선보였다.

2 이음새가 없는 무봉탑(無縫塔)이란 형체도 없고 모양도 없는 탑을 뜻한다. 보거나 만질 수
 없는 온 우주의 법계를 하나의 탑에 비유한 것으로, 각자의 본성은 자타(自他)나 미오(迷悟)
 의 차별과 분별심으로 꿰맨 자국이 없음을 뜻한다. 선에서는 일원상(一圓相)과 같이 진여실
 상(眞如實相)을 상징하는 말로, 아상과 인상이 텅 비워진 자기가 우주 만법과 하나가 된 만
 법일여 만물일체(萬法一如, 萬物一體)의 경지를 말한다고 한다.

3 혜충국사(?-775)는 당나라 때 스님이다. 육조대사의 법제자로 흔히 남양 혜충국사로 존칭
 된다. 명성이 높아 제7대 숙종(肅宗) 황제의 칙명을 받았고, 제8대 대종(代宗)까지 2대 황제
 의 국사로 존경받으며 나라의 수행과 교화에 힘썼다.

4 무어의 법칙(Moore's law)은 인텔(Intel)의 설립자인 고든 무어(Gordon Moore)가 1965
 년 발표한 반도체 집적회로의 성능이 24개월마다 2배로 증가한다는 법칙이다. 반도체 메모
 리칩의 성능, 즉 메모리의 용량이나 CPU의 속도가 2배씩 기하급수적으로 향상됨을 뜻한다.

5 조디(JODI)는 1994년 조안 헤름스커(Joan Hemmsker)와 더크 패스만(Dirk Paes-
 mans)이 결성한 미디어 아티스트 그룹으로, 웹 기반 예술의 순수한 기술적 추상을 처음으로
 시도했다. 대표적인 작품인 〈wwwwwwww.jodi.-org〉(1995)는 스크린의 디지털 파편
 들을 통해 소스 코드(HTML) 속에 식별 가능한 이미지와 지시어를 숨김으로써, 이를 회화적
 요소로 전환시킨다. 인터넷의 연결과 매개란 기술적 특징에 대한 형식주의적 연구이자, 특정
 한 아이디어를 전하는 '개념미술'로서 1990년대 넷 아트의 전형으로 여겨진다.

6 마셜 매클루언(Marshall McLuhan, 1911-1980)은 커뮤니케이션 이론과 미디어를 연구
 한 캐나다의 미디어 이론가이자 문화비평가이다. 그는 『미디어의 이해』(1964)라는 저서에
 서 "미디어는 메시지다(The media is the message)"라는 말과 '지구촌(Global Village)'
 이라는 표현을 처음 언급했으며, 인터넷이 발명되기 30년 전에 월드와이드웹(www, world
 wide web)을 예견하기도 했다. 이후 인터넷의 발명과 더불어 그의 미디어 연구와 관점은

새롭게 주목받고 있다.

7 　마셜 매클루언이 집필한 『구텐베르크 은하계(Gutenberg Galaxy: The Making of Typo-graphic Man)』(1962)는 구텐베르크가 발명한 인쇄술이 서구 문명에 불러온 영향을 분석한 것으로, 특히 알파벳과 인쇄술이 인간의 커뮤니케이션과 지각에 미친 영향을 분석하면서 다가오는 디지털 시대의 미래를 그린다. 그는 이러한 발명이 세상을 인식하는 선형적인 감각의 균형을 깨고, 인간의 문화 공간과 정치, 경제 등의 분야를 포함한 사회 전반에 큰 변화를 만들게 될 것이라고 주장했다.

8 　1993년 대전 엑스포는 '새로운 도약의 길'이란 주제로 세계 108개국, 33개의 국제기구가 참가한 국제 박람회였다. 당시 대전 엑스포는 '전통기술과 현대과학의 조화', '자원의 효율적 이용과 재활용'을 부제로 홀로그램, 자기부상열차, 뉴로컴퓨터 등 첨단과학기술과 촉각예술전, 테크노아트전, 리사이클링 특별미션, 각국의 민속축제 등 총 60종의 2,400여 회에 이르는 문화예술 공연을 선보였다.

9 　하노버 엑스포(EXPO 2000 Hannover)는 2000년 동서독 통일 10주년과 새천년을 맞아 처음으로 하노버에서 개최된 엑스포로 '인간(mankind)-자연(nature)-기술(technolo-gy)'을 주제로 당시 가장 첨단의 기술을 총망라하며 예술과 디자인 감각이 빼어난 전시관들을 선보였다. 국가관에 130여 개국이 참가하며 저마다의 문화 수준을 뽐냈는데, 아쉽게도 이때까지만 해도 대한민국 국가관의 수준은 그다지 높지 않았다.

10 　요제프 보이스(Joseph Beuys, 1921-1986)는 독일 태생 예술가로, 펠트와 기름 덩어리를 모티프로 전위적인 조형 작품과 퍼포먼스 등 다양한 작품 활동을 했고, 교육가·정치가로도 활동했다. "모든 사람은 예술가다"라는 말과 함께 누구나 잠재적인 창조자로서 예술을 창작할 수 있다고 주장하며, 사회 치유와 인간성 회복을 위한 혁신적인 힘은 예술에서 비롯된다고 보았다. 그는 '사회적 조각(Social Sculpture)'이라는 확장된 예술 개념을 통해 예술과 사회의 새로운 관계를 이루고자 했으며, 녹색당 창당 등 정치적 상황과 사회 문제에 적극적으로 개입했다.

11 　사회적 조각(Social Sculpture)은 1960년 말 요제프 보이스가 주장한 조각의 새로운 개념이다. 그는 전후 새로운 이상 사회를 꿈꾸며, 기존의 통섭적인 조각의 장르 개념을 정치 영역으로 확대하여 누구나 창조적인 생각과 태도를 통해 사회 변혁을 이룰 수 있다고 주장했다. 대표적인 예로 보이스가 제7회 카셀도큐멘타(Kassel Documenta)에서 발표한 〈7000그루의 떡갈나무(7000 Oak Trees)〉(1982)는 카셀 시내 곳곳에 나무를 심는 프로젝트이자 일련의 환경·정치적 캠페인으로서 예술의 사회적 역할과 시민 참여가 두드러졌던 작품이다.

12 사회학자 폴 레이(Paul H. Ray)와 심리학자 셰리 루스 앤더슨(Sherry Ruth Anderson, 1942-)은 『세상을 바꾸는 문화창조자들』(2006)에서 전통적 가치관을 벗어나 창조적 경험과 과정, 공동체적 가치를 중시하는 '문화창조자(로하스족)'들의 등장과 이들이 이끌고 있는 문화 변혁을 심도 있게 탐구한다. 본 저서는 방대한 문헌 연구와 60여 명의 실제 사례를 바탕으로 희망적인 미래상을 구체적으로 제시한다.

13 로하스족(LOHAS)은 'Lifestyles of Health and Sustainability'의 약자로 건강과 지속적인 성장을 추구하는 생활방식이나 이를 실천하려는 사람들을 일컫는다. 2000년 미국의 내추럴마케팅연구소가 처음으로 이 용어를 사용했으며, 이들은 개인의 정신적 · 육체적 건강뿐만 아니라 환경까지 생각하며 공동체의 건강하고 지속 가능한 성장을 이루는 삶을 지향한다.

14 메이커 운동(Maker Movement)은 오픈소스 제조업 운동으로, 미국 IT 전문 출판사 오라일리(O'Reilly Media)의 데일 도허티(Dale Dougherty, 1955-)가 처음 사용한 말이다. 그는 2005년 DIY 잡지 『MAKE』를 펴내며, '메이커 운동'이란 스스로 필요한 것을 만드는 사람들, '메이커(Maker)'가 창의적 만들기를 실천하고 자신의 경험과 지식을 나누고 공유하는 경향을 통칭한다고 주장했다.

15 《제9공화국》(부제, 시민의 품격)은 2012년 아트센터 나비가 주최한 콘퍼런스로 '새로운 문화를 만들어가는 사람들에 의한 공화국'이란 주제 아래 다양한 프로그램과 공개 아이디어 모집, 그리고 시상이 진행되었다. 《제9공화국》은 문화를 바탕으로 삶을 구축해가는 '문화공화국'을 지칭하며, 시민 즉 개개인의 문화창조자가 이끄는 '아래로부터의 사회 변혁'을 모색했다. 총 이틀간 진행된 콘퍼런스는 〈사회 변화를 위한 예술〉, 〈사람을 향한 디지털〉, 〈여행과 나눔, IT로 꽃을 피우다〉, 〈창조적 개인〉, 〈모두를 향한 교육〉 등의 소주제와 함께 구성되었으며, 1킬로그램 모어(1Kg More)의 앤드루 유(Andrew Yu), 트리 플래닛(Tree Planet)의 김형수 대표 등이 참여해 다양한 영감과 아이디어, 실천들을 나눴다.

16 2006년 『메이크(MAKE)』 매거진의 소규모 오프라인 행사였던 '메이커 페어(Maker Faire)'는 오늘날 세계적인 규모의 DIY 축제가 되었다. 미국 캘리포니아 산 마테오(San Mateo)에서 시작된 메이커 페어는 한국을 비롯해 미국, 캐나다, 영국, 중국, 일본, 이탈리아 등 약 45개 국가 도시에서 개최되어왔으며, 매해 200차례 이상에 걸쳐 진행되고 있다.

05

미디어 아트로
여는

새로운
교육

+

MEIDA
ARTS
20YEARS
WITH

미디어 아트, 디지털 시대 교육의 발판

디지털 시대에는 교육과 창작, 유희 간의 벽이 흐려지고 있다. 즉, 만들며 배우고 또 논다. 20세기까지의 교육은 산업사회에 필요한 인재를 양성하는 데 있었기에, 수직적 위계질서에 맞는 분업화 전문화된 인재를 키웠다. 그런데 탈산업사회를 맞으면서 기계의 부속처럼 어느 한 파트에 특화된 전문가보다는 빠르게 변화하는 환경에 맞추어 민첩하고 유연성 있게 스스로를 업그레이드할 수 있는 인재가 필요했다. 새로운 것을 배울 수 있는 능력과 창의성이 각광받는 시대가 도래한 것이다.

그런데 기술이 사회 변화를 주도하는 기술 사회로 진입함에 따라 새로운 것을 배울 수 있는 능력은 기술 독해력technical literacy이 많이 좌우한다. 이제는 초등학교도 교과 과정으로 코딩 수업을 도입했다. 좋건 싫건 21세기를 살아가려면 디지털 기술을 공통의 언어로 배워야 한다. 이 새로운 언어의 구사 능력에 따라 할 수 있는 일이 갈린다. 그리고 코딩을 제대로 이해하려면 수학적 지식이 필요하다. 기술 사회에서는 'STEMScience, Technology, Engineering and Mathematics', 즉 과학, 기술, 엔지니어링, 수학 전공자가 인문사회 계열을 전공한 사람보다 생존에 더 유리하다.

이과 쪽의 적성을 갖지 못한 많은 이들에게 디지털 아트, 또는 미디어 아트는 굿 뉴스다. 기술에 쉽게 다가갈 수 있는 입문 역할을 할 수 있기 때문이다. 감각적이고 감성에 직접 다가가는 미디어 아트를 통해 어렵게만 보이던 기술이 열린다. 학습자는 흥미를 가지며 수학과 기술에 대한 두려움에서 점차 벗어난다. 특히 청소년과 아동에게 유효하다. 말하자면, '수포자'도 미디어 아트를 통해 기술에 관심을 갖고 나아가 기술의 바탕이 되는 수학까지 배우게 된다. 아트센터 나비는 그동안 다양한 교육 활동을 실행하며 '미디어 아트 효과'를 지속적으로 검증했다.

경기도교육청과 아트센터 나비가 2015년과 2016년 연이어 시행한 《미디어아트 꿈의학교》가 좋은 사례다. 컴퓨팅 사고나 디지털 제작digital fabrication과 같이 어려운 개념을 도입한 교육 프로그램이지만 철저히 어린이의 눈높이에 맞췄다. 어린이가 스스로 하고 싶은 이야기를 스크래치Scratch, 프로세싱Processing, 소닉파이Sonic Pi 같은 간단한 디지털 도구를 사용해 미디어 아트로 표현하도록 했다. 과학기술에 전혀 흥미를 갖지 않던 아이가 교육에 집중하는 모습에 놀란 학부모의 성원을 얻어 이듬해에 다시 열렸다.

이번에는 STEAMScience, Technology, Engineering, Arts and Mathematics[1]의 융복합 교육에서 한 걸음 더 나아가 디자인 씽킹design thinking과 기업가 정신entrepreneurship까지 결합했다. 모든 것의 주체가 되는 '나'를 발견하고, 공감을 통해 '이웃'과 '우리'를 발견하고, 사회 문제를 창의적이고 혁신적인 방법으로 해결하는 법을 가르쳤다. 7개월이라는 짧지 않은 기간 이루어낸 결과는 놀라웠다. 강사들의 헌신도 있었지만, 결과를 발표하는 12월 말에 본 아이들은 내가 5월에 만난 아이들이 아니었다. 눈이 반짝이

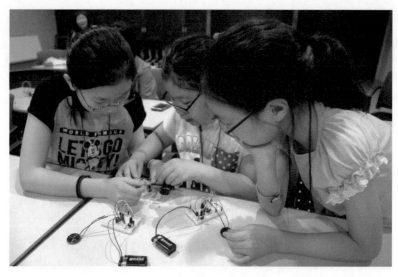

'숲 속의 소리 생명평화캠프' 참여 모습. 〈고양 미디어아트 꿈의학교〉, 아트센터 나비 & 재미있는 느티나무 온가족 도서관, 2015.

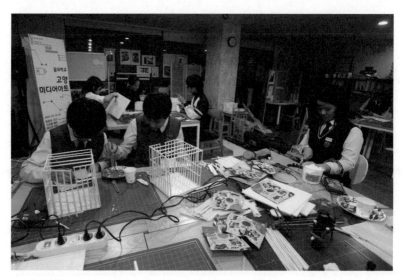

'오토마타로 풀어보는 동화 이야기' 참여 모습. 〈고양 미디어아트 꿈의학교〉, 아트센터 나비 & 재미있는 느티나무 온가족 도서관, 2015.

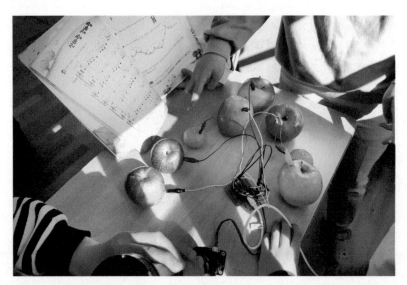

미디어 아트 STEAM 프로그램 A.I. 도레미: 인공지능 X 사운드아트(초등3~4) 교육현장, 대구 하동초등학교, 2019.

미디어 아트 STEAM 프로그램 인공지능을 넘어 가상의 세계로: 인공지능 X 혼합현실아트(중등차시대체) 교육 현장,
논산계룡교육지원청 영재교육원, 2019.

첨단기술을 활용한 미디어아트 STEAM 프로그램 '인공지능과 예술의 융합' 중등용 교재, 2018.

2020 꿈다락 토요문화학교 드림 아트랩 4.0 〈닥터 퓨처 스튜디오(DR. FUTURE STUDIO)〉 2기 활동 모습.

고 행동도 적극적이었다.

학부모 사이에서 입소문을 탄 2017년에는 경기도 내 여러 학교 및 교육기관에서《미디어아트 꿈의학교》프로그램을 시행해 달라는 요청이 쇄도했다. 아트센터 나비의 소수 인력으로는 소화할 수 없어, STEAM 교육 커리큘럼과 노하우를 정리해 웹에 오픈했다. 2018년에 개발한 프로그램만 해도 '감정 소통 로봇'이라는 키워드를 갖고 LED 키트를 활용해 소셜 로봇을 만들어보는 〈내 친구 로보키〉(초등 1~2)를 비롯해, 〈DIY 데이터 아트〉(초등 3~4), 〈인공지능과 예술의 융합〉(중등), 〈블록체인으로 만드는 긍정적 혁명〉(중등) 등 다양하다. 아트센터 나비에서 커리큘럼을 개발하고 공교육 교사를 교육한 결과 프로그램을 진행한 2019년 한 해에만 4천 명 이상의 학생에게 혜택이 돌아갔다. STEAM 커리큘럼의 개발은 한국과학창의재단의 후원으로 현재까지 지속되고 있다.

2020년에는 과학기술 교육에 스토리텔링을 결합해서 '기술적 상상력'을 증대하고자 고안한 인공지능 교육 프로그램《닥터 퓨처 스튜디오》(초등학교 고학년)를 진행했다. 세 파트로 나누어, 처음에는 인공지능으로 만든 미래 도시를 상상하게 했다. 기술에 관해 전혀 알려주지 않은 채, 마음껏 상상의 나래를 펴도록 권유하다 보면 아이들은 자연히 기술을 궁금해한다. 기술로 가능한 것과 불가능한 영역의 한계를 알고 싶어 한다. 두 번째 파트에서는 인공지능 기술을 알려준다. 현재 가능한 컴퓨터 비전이나 자연어 처리 등의 기술을 시연하는 데 그치지 않고, 인공지능의 역사와 현재, 인간과의 관계 등을 생각해보며 기술의 의미를 다각도로 살펴볼 수 있게 한다. 마지막으로 '아트 스튜디오'에서 새로 익힌 기술을 사용해서 간단한 인터랙션interaction을 만들고, 연구자의 감정과 관련된 데이터를

학습시켜 인공지능과 감정 소통의 가능성을 탐구하기도 한다. 이러한 과정이 소위 '기술적 상상력'을 키우는 과정이다. 코로나 때문에 온라인으로 진행했는데도 아이들의 반응이 뜨거웠다.

미디어 아트를 통한 창의성 개발

이 시대의 또 하나의 화두는 창의성이다. 기계가 인간을 대체함에 따라 인간 무용론까지 나오고 있는 현재, 창의성은 인간의 존엄과도 연결될 만큼 중요하다. 사실 창의성이라는 개념 자체가 광범위하고 유동적이라 특정하기 어려운 면도 있고, 또 창의성을 정량화하는 것이 불가능에 가깝기 때문에 창의성을 실증적으로 증명하거나 연구하기란 쉽지 않다. 그러나 "새롭고 가치 있는 것이 창의적인 것"이라는 포괄적인 정의만으로도 창의성을 발견하고 교육 현장에 적용하는 데 큰 어려움은 없다. 창의성에 관한 설명 중 마거릿 보든Margaret Boden 여사의 개념 정리[2]가 유용하다.

현시대에서 창의성을 발현하는 중요한 요소는 기술적 상상력이라할 수 있다. 디지털 혁명 이후 인간은 기계와 한 덩어리가 되어 움직인다고 해도 과언이 아닐 정도로 디지털 기술과 한 몸을 이루며 살아가고 있다. 다른 기술과 달리 디지털 기술은 커뮤니케이션 기술이기 때문이다. 인간의 사고를 형성하고, 관계를 만들고, 나아가 사회구조까지 형성한다. 디지털 기술로 상상하고 생각하고 소통하고 행동하는 현시대에, 그 첫걸

음이 되는 기술적 상상력을 풍부하게 키워갈 교육적 방법을 연구하는 것은 시대가 요구하는 과제이다.

한편, 기술적 상상력에 따른 창의성의 연구 결과는 아직 많지 않다. 먼저 연구 범위를 정의하기가 어렵다. 기술 자체가 다양하고 가변적이며, 특정 기술에 맞는 창의성을 연구하는 것은 별 의미가 없다. 교육, 그중에서도 창의성을 연구하는 학자는 대체로 기술에 보수적인 견해를 지닌다. 전반적으로 기술을 잘 모르고, 기술이 창의성 발달을 저해한다고 오해하기도 한다. 그러나 지난 20년간 아트센터 나비를 운영하며 여러 연령층에 미디어 아트 교육 프로그램을 시행하면서, 기술로 얼마든지 창의적 발상을 할 수 있음을 '임상적으로' 확인해왔다. 디지털 기술은 인간의 감각과 인지를 확장하고 증폭하는 매력적인 도구이며, 따라서 인간의 상상력을 고양하고 표현하는 필수 동반자다.

디지털 기술과 함께하는 창의성 교육은 다음과 같은 특징들이 있다. 첫째, 다감각적Multi-sensory이다. 시각만이 아니라 청각, 촉각, 미각 등 온몸으로 인지하고 표현하는 경향이 두드러진다. 따라서 다양한 종류의 인풋을 통해 다양한 방식의 아웃풋을 끌어내는 실로 다양한 실험들이 가능하다. 창의성 교육이 이렇게 시행되려면 배움의 현장에서 자기 주도적인 학습자의 태도가 중요하다. 호기심과 실험정신이 필요하다. 그리고 한 사람이 할 수 있는 영역은 한정적이므로 혼자만의 작업보다는 협업을 지향하며, 다양한 분야 간의 융복합이 강조된다. 따라서 서로 다른 생각을 지닌 사람 간의 커뮤니케이션 능력이 중요한 자질로 두드러진다. 지난 20년간 나는 수많은 작가들과 작가 지망생들을 보아왔는데, 타인과의 협업과 커뮤니케이션이 약한 작가들은 아무리 독창적이라 하더라도 곧 한

계에 부딪힘을 목격해왔다.

'기술적 상상력에 근거한 창의성'은 미디어 아트를 부르는 또 다른 이름이나 마찬가지다. 이런 창의성은 단지 예술 창작에만 국한되지 않고 창의 산업 전반과 교육 등 다방면으로 확산된다. 두말할 나위도 없이 21세기의 중차대한 인적자본Human Capital이다. 이렇게 볼 때 개개인의 역량을 강화할 뿐 아니라 국가 경쟁력을 높이기 위해서도 미디어 아트를 통한 교육이 필요하다는 결론에 도달한다. 그런데 아직까지 미디어 아트에 관한 대중의 이해가 부족하기에 교육의 영역에 도입되는 속도가 더디다. 특히 공교육에 도입하려면 창의성에 관한 정량적 지표를 비롯한 실증적 연구의 뒷받침이 필요한 것도 사실이다. 하지만 창의성은 정량화를 훌쩍 넘는 영역에 존재하며, 사고의 유연성과 개방성이 보장된 사회에서 창의성이 꽃필 수 있다는 사실을 알아야 한다.

다만 여기에서 주의해야 할 것은 창의성을 마치 새로운 교육 콘텐츠처럼 외부에서 주입하려는 경향이다. 주로 창의성을 팔아 장사를 하는 교육 벤더가 각종 창의성 프로그램이나 키트를 만들며 부추긴다. 학생 입장에서는 코딩 같은 낯선 기술 교과와 더불어 미디어 아트 같은 창의성 교과까지 새로 배워야 한다고 생각하면 부담스럽기 짝이 없다. 미디어 아트도 창의성도 주입식으로 배울 수 있는 것이 아니다. 모든 창의성의 기반은 자발성이다. 그렇다면 어떻게 학생의 자발적 참여를 이끌어낼 수 있을까?

아트센터 나비에서 다년간 교육 활동을 주관하며 터득한 노하우는 이렇다. 학생이 자신의 이야기를 스스로 스토리텔링 하도록 북돋는 것이다. 누구나 자신의 이야기나 관심사에는 흥미를 갖는다. 그리고 이왕이면

자신의 이야기를 남과 다르게 멋지고 색다른 방식으로 표현하고 싶어 한다. 그럴 때 디지털 기술을 쓰는 방법을 하나씩 알려주면, 학생은 마치 공짜 선물을 받은 듯 기뻐하며 기술을 배우고 창의적으로 사용하는 방법을 스스로 고민한다. 이 트릭은 거의 틀림없이 먹힌다.

차상위계층 아이들에게 다가가기:
프로젝트 I[아이]

 그런데 진짜 문제는 따로 있다. 바로 자신에 관한 이야기를 내보이고 싶지 않아 하는 아이들이다. 특히 상대적으로 혜택을 받지 못한 계층으로 갈수록 자신의 이야기를 꺼내지 못한다. 앞서 3장에서 잠시 소개했듯, 아트센터 나비는 2005년부터 2009년까지 5년에 걸쳐 다양한 차상위계층의 아동과 청소년들과 함께 다양한 방법으로 이야기를 펼치는 교육 프로그램《프로젝트 I[아이]》를 시행했다. 대상은 저소득층 지역의 공부방에 다니는 아이들, 다문화 가정의 아동, 탈북 청소년, 산골 벽지 초등학교의 전교생이었다. 세상 누구도 대신할 수 없는 자신의 이야기를 인터랙티브 미디어, 사진, 악기 제작과 연주, 공동 마을지도 제작, 연극 등 다양한 방법으로 표현했다.

 결과는 대성공이었다. 참여한 학생과 멘토로 함께한 작가 모두에게 잊을 수 없는 '인생 경험'이었다. 차상위계층 아이들과 프로그램을 진행할 때는 그들에게 다가가 닫힌 마음의 빗장을 여는 것이 중요하다. 세상과 어른들에게서 많은 상처를 입은 아이들은 쉽게 마음의 문을 열지 않는다. 이럴 때 순수한 예술혼이 큰 힘이 된다. 예술을 통해 영혼과 영혼이

만나는 순간, 큰 폭풍이 몰아친다. 함께 울고 웃으면서 아이들은 여태까지 경험한 세상과는 완전히 다른 새로운 세상을 맛보게 된다. 번개가 치기도 하고 눈부신 햇살이 내리쬐기도 한다. "아, 이런 세상이 있었구나. 내 이야기에 귀를 기울여주고 관심을 보이는 세상!" 프로그램을 진행하는 동안 아이들의 얼굴은 점점 밝아졌고 처음엔 조용하던 아이들도 점차 우렁찬 목소리를 냈다.

그런데 자신의 이야기를 통해 주체성과 자존감을 다지는 프로그램 《프로젝트 I[아이]》가 성공하자 나는 오히려 고민에 빠졌다. 힘들여 잠자던 아이들을 깨웠는데, 그다음 대책이 없었다. 물론 아이들이 프로그램을 통해 난생처음 맛본 자신감과 회복된 호기심을 갖고 인생의 다음 단계로 나아가면 된다고 생각할 수도 있다. 하지만 실제로 이들에게 세상은 그리 녹록지 않다. 여전히 국영수 성적순으로 학생을 줄 세우고 대학 등위에 따라 인생의 등급이 결정된다. 자신의 이야기만으로 성공할 수 있는 경로는 잘 보이지 않았다. 그다음 단계의 교육에 관한 준비도 없이, 괜히 국영수 공부 시간을 빼앗아 엉뚱한 바람을 넣어준 것이 아닌가 하는 자책이 들기도 했다.

스스로 위축된 나는 《프로젝트 I[아이]》를 접었다. 공교육 과정에서 국영수를 잘하지 않고서도 자신의 인생을 성공적으로 살 수 있는 청사진이 그때는 보이지 않았다. 한국의 중고등학교 과정에서 창의적 교육을 지속하기가 쉽지 않았고, 학생이 대학 교육을 받지 않더라도 원하는 직종에서 자신의 커리어를 쌓을 수 있는 방법은 극히 제한적이었다. 교육의 문제는 단지 좋은 교육 프로그램을 개발하는 데서 끝나는 것이 아니었다. 전 교육 시스템과 노동시장, 나아가 경제 시스템과도 밀접하게 관련된 종

〈프로젝트 I [아이]] 1.0〉 전시 전경, 아트센터 나비, 2005.

〈프로젝트 I [아이]] 2.0〉 전시 전경, 아트센터 나비, 2006.

〈프로젝트 I [아이] 3.0〉 전시 전경, 아트센터 나비, 2008.

합적인 문제였다. 차상위계층의 교육 기회를 확대하겠다는 근본적이며 거시적인 문제는 가슴 한켠에 묻어두고, 이후로는 미시적으로 STEAM 교육 중 미디어 아트를 활용할 수 있는 프로그램 개발에 집중했다.

새로운 교육의 청사진

《꿈의학교》,《리틀 다빈치 스쿨》 같은 개별 프로그램을 개발하면서도 교육의 미래에 관한 생각을 멈출 수 없었다. 21세기 디지털 기술로 사회 제 분야가 급변하는데, 유독 교육만은 20세기에 머물고 있는 것이다. 사회 각 현장에서 절실한 문제 해결 능력과 창의성, 공감 능력 등을 제도권 교육에서 제공받지 못하고 있다. 요는 교육개혁인데, 공교육 현장에서는 사실상 요원한 이야기다. 한국의 입시지옥에서는 공부 기계가 아니면 살아남지 못한다. 누구나 문제점을 인식하지만, 교육이란 정치 경제 시스템과 밀접하게 연관돼 있고 이해관계가 복잡하게 얽혀 어느 누구도 선뜻 고양이 목에 방울을 달려고 나서지 않는다.

결과적으로 그 피해는 온전히 다음 세대의 몫이다. 나날이 치열해만 가는 경쟁을 뚫고 교육 시스템을 통과해 간신히 사회에 나와도 취업할 수가 없다. 대학교에서 비싼 학비와 청춘을 바쳐 배운 교육은 미래를 조금도 보장하지 않는다. 고용인은 "사람이 없다"고 말한다. 구직을 하는 사람은 많아도 실제로 현업에서 필요한 능력과 기술을 갖춘 사람을 찾기 어렵다는 뜻이다. 일job과 기술skill의 불일치는 교육 시스템이 제대로 작동하

꿈다락 토요문화학교 〈리틀 다빈치 스쿨〉 4기 활동 모습, 아트센터 나비, 2016.

지 않는다는 증거다.

그럼 새로운 교육의 청사진은 어디에 있을까? 누구도 미래 교육은 이래야 한다, 저래야 한다라며 일률적으로 말하기는 어렵다. 그만큼 사회는 분화되어 있고 복잡다단하다. 그러나 많은 사람이 공감하듯 지금 인류는 전대미문의 도전에 직면해 있다. 소위 제4차 산업이라고 일컫는 고도의 자동화는 산업 전반에 파괴적 혁신을 가져왔다. 빈부격차가 증대하고 많은 사람이 산업현장에서 쓸모없는 '잉여인간'으로 전락하고 있다. 기술 발전으로 인한 '노동의 붕괴'가 인류가 직면해야 할 도전의 한 축이라면 또 다른 축은 기후 변화다. 기후 변화는 기술 발전에 의한 파괴보다 더 심각하고 포괄적이며 직접적이다. 보정하려는 노력조차 엄두가 나지 않을 정도로 거대한 문제로 인류가 당면한 실존적 도전이다.

오늘날 인류가 맞이한 도전이 거의 재앙에 가깝다는 점을 생각할 때, 현실의 교육은 문제 해결에 별 도움이 되지 않는다. 기술적 특이점을 마주해도, 기후 변화로 생존 조건이 뿌리부터 흔들리고 있어도, 교육계의 리더들이 그 인식을 제대로 하고 있는지 의문이다. 지난 세기 이후 사고의 전환을 이루지 못한 사람이 교육행정을 맡아 아이들을 가르친다. 비유가 좀 끔찍하지만 교육 현장을 생각할 때마다 2014년의 세월호 비극이 떠오른다. 선생님 말씀을 잘 들으며 시키는 대로 하다가 아까운 젊은 생명들이 스러졌다. 지금도 비슷한 형국으로 보인다. 우리를 여기까지 이끌어준 거대한 세월호, 즉 기존의 질서를 그대로 믿으면 안 된다. 이윤만을 좇으면서 거리낌 없이 불법을 자행하고 윤리 의식이 결여된 지도층이 선장이라면 어쩔 것인가? 게다가 지도층은 21세기라는 급류에 휘말려 방향키를 못 잡고 우왕좌왕하고 있다. 실로 위험한 상황이다.

이런 상황에서 생존하려면 각자 구명보트를 꺼내 작은 그룹으로 나누어 타고 재빨리 노를 저어 소용돌이를 빠져나가야 한다. 지도도 없고 나침반도 없다. 오로지 젊은 패기와 미래에 대한 희망을 푯대 삼아 앞으로 나아가는 길밖에 없다. 이제 사방으로 새로운 땅을 찾아 나설 때다. 어딘가에 닻을 내릴 수 있는 섬이나 육지를 먼저 발견한 그룹이 다른 친구에게도 연락해 새로운 생태계를 확장해야 한다. 새로운 교육을 만들어가는 데는 이러한 모험정신과 용기가 필요하다.

이렇게 절박한 교육의 현실을 앞에 두고, 미래 교육에 관한 몇 가지 방향성을 언급하고자 한다. 첫째, 다양성에 관한 존중이 필요하다. 다시, 세월호와 같이 큰 배를 만들려고 하지 말라. 디지털 세상에서 획일적인 것은 통하지 않는다. 지금은 작은 구명보트를 여러 대 만들어 사방으로 새로운 항해를 떠나야 할 때다. 학생의 다양한 적성과 필요에 맞는 교육 모델을 만들어낼 때다. 이때 교육 행정의 유연함이 필수 요소다. "교육개혁의 가장 큰 걸림돌은 교육부"라는 지적을 흘려들으면 안 된다.

두 번째로, 자신을 위한 배움이 필요하다. 공자의 "위기지학爲己之學"[3]이라는 말처럼, 남에게 보여주기 위한, 즉 출세와 보상을 위한 배움이 아니라 자신에게 충실하면서 스스로 완성을 추구하는 배움이다. 정보의 홍수에서 사는 시대에 정보 전달 위주의 교육은 별 의미가 없다. 오히려 수많은 정보 중에서 필요한 정보를 스스로 취사선택하는 능력이 필요하다. 그러려면 누구보다 자신이 배움의 주체가 되어야 한다. 자신을 위한 배움, 바로 자발적이고 주체적인 배움의 환경이 중요하다. 학습자 개개인의 존중이라는 자양분을 먹고 크는 자존감은 배움의 과정에서 가장 확실한 도구가 된다. 자존감은 자연히 타인에 대한 배려와 관심으로 이어질 수 있다.

세 번째로 창의성을 꼽을 수 있다. 창의성은 앞의 두 조건이 충족될 때 발현될 수 있다. 다양성과 주체성을 존중하는 환경에서 피어나는 창의성은 인간 본연의 능력이다. 누구나 스스로 생각하고 표현하며 문제를 해결할 수 있는 능력을 지닌다고 믿는 것은 곧 인간을 향한 믿음이기도 하다. 다만, 획일적이고 강압적인 환경에서는 내재된 창의성을 발현하기 어렵다. 교육은 마치 산파처럼 모든 인간이 지닌 창조적 역량이 세상에 나오게끔 돕는 역할을 해야 한다.

그리고 창의성과 창조적 역량은 단지 예술만의 독점물이 아니다. 사물을 다른 각도에서 바라보고 새로운 가치를 찾아내는 역량은 모든 분야에서 소중한 자질이다. 더욱이 인공지능과 로보틱스 같은 기술이 인간을 대체하는 소위 제4차 산업 시대의 창의성은 판단력과 함께 미래 인재가 갖추어야 할 핵심 역량이다. 이렇게 기술적 상상력을 동반한 창의성은 미래 교육에 없어서는 안 될 중요한 요소이다. 이렇게 본다면 미디어 아트는 미래 교육의 필수 교과 중 하나라 할 수 있다.

한편, 다양성과 주체성을 존중하는 환경에서 키워진 창의적 인간이 모이면 저절로 바람직한 사회가 될까? 꼭 그렇지만은 않다. 다들 하고 싶은 대로 제멋대로 해도 '다양성'과 '인간 존엄' 또는 '창의성'이라는 명목으로 용납된다면 오히려 끔찍한 세상을 초래할 수도 있다. 인간이 항상 선하지만은 않다는 것은 지난 역사가 증명한다. 여기에 필요한 기준이 건전한 가치이다. 가치체계가 없는 사회는 결국 힘센 사람이 제멋대로 휘두르는 야만으로 전락하고 만다.

그렇다면 가치체계를 어떻게 만들어갈까? 20세기까지는 사회의 파워 엘리트 집단이 이 일을 담당했다. 파워 엘리트가 미디어를 장악했고,

교육기관을 만들거나 운영하면서 가치체계 형성에 장기적으로 개입했으며, 미술관과 문화 기관을 설립하거나 운영하면서 대중의 사고와 취향을 조장했다. 디지털이 등장하기 이전의 세상이다. 그런데 지금 일인 미디어 시대에는 각자 따르고 싶은 뉴스피드만 보며 각자 믿고 싶은 바를 믿는다. 또한 인구의 노령화로 소수의 유명 대학을 제외하고는 거의 모든 대학이 재정난에 허덕이며 '소비자'인 수강생의 입맛을 맞추기에 급급하다. 각국의 공교육 시스템도 밀려오는 새로운 물결에 속수무책이다. 문화예술 기관은 세태에 발맞추어 카오스를 증폭하는 데 일조할 뿐이다. 어디를 보아도 사회의 구심점이 없다.

아노미Anomie의 안개가 짙은 21세기, 새로운 교육은 시대에 맞는 가치체계를 만들어가는 일과 함께 해야 하는데, 그 가치는 누가 어떻게 만들까? 이것은 미래를 염려하는 사람들 앞에 놓인 큰 숙제이다. 지금은 각자가 미디어인 세상이다. 유튜브나 소셜 네트워크 등으로 개인 각자가 자신의 이야기를 전파하고 공유한다. 디지털 이후의 가치체계는 한 사람 한 사람의 생각과 뜻이 모여 민주적으로 아래로부터 보텀업Bottom-Up 방식으로 만들어지는 듯 보일 수 있다. 그러나 실제로는 심히 파편화되어 있고 정치적으로 양극화되어 있다. 플랫폼 기업의 이익을 극대화하는 알고리즘이 작동하기 때문이다. 정치적인 편향에 맞는 이야기들에 더 노출되고 디지털 미디어의 특성으로 폭넓은 사고나 깊은 사유는 뒤로 재껴진다. 이것이 현시대의 근본적인 위기다. 사람들이 생각을 하지 않게 되어버렸다. 생각할 시간조차 없다.

물밀듯 닥치는 정보의 홍수에서 정신줄을 놓지 않고 자율적으로 사고하고 판단할 수 있는 주체적인 인간이 그 어느 때보다 필요하다. 그 첫

걸음은 '질문'에서 시작할 수 있다. 스스로 질문하고 또 해답을 찾는 과정에서 가치체계가 형성된다고 생각한다. 한편, 혼돈이 이 시대의 특징이기는 하지만 희망이 전혀 없다고 할 수만은 없다. 광폭으로 진화하는 커뮤니케이션 기술이 한편으로는 사회의 파편화를 가속화하지만, 다른 한편으로는 긍정적이고 건설적인 사고와 행동을 전 지구적으로 퍼뜨리는 데 일조하기 때문이다. 지구의 한 귀퉁이에서 일구어낸 성공사례가 전 지구적으로 쉽게 확산될 수 있다. 기업 경영에서 나온 ESG_{Environment, Social, Governance}[4]도 하나의 지침이 될 수 있다. 환경에 바람직하고, 사회적 가치를 표방하며, 투명한 경영방식을 추구한다는 가치에 관한 논의가 앞으로 더 활발하게 이루어지길 기대한다.

미래 교육의 희망

2015년부터 해마다 한국콘텐츠진흥원의 후원과 아트센터 나비의 주관으로 창의인재 양성 프로그램인 《콘텐츠 창의인재 동반사업》을 진행했다. 다양한 분야의 아티스트, 디자이너, 프로그래머, 예비 창업가 등이 스스로 원하는 프로젝트를 아트센터 나비와 함께 만들어가는 9개월간의 교육, 창작, 인큐베이팅 프로그램이다. 1년에 30명 이내의 창의인재를 뽑아 프로젝트 실현에 필요한 기술 교육을 실시하고 개별 멘토링으로 예술적·기술적·사업적 역량을 강화한다. 현재까지 꾸준히 시행한 결과 멘토와 멘티를 합해 200명 넘는 사람이 과정을 이수했고, 대부분이 현재 한국의 융복합 예술계에서 활발한 활동을 펼치고 있다.

문화 콘텐츠 영역 중 융복합 분야에 특화된 인재 양성 프로그램이기에 정해진 커리큘럼은 없다. 해당 연도에 입학하는 학생의 관심 분야에 맞는 멘토를 섭외하고 필요한 기술 워크숍을 제공했다. 전 과정은 학생의 주도로 이루어지고, 아트센터 나비는 그야말로 옆에서 거드는 산파의 역할만 할 뿐이다. 장단점은 확실하다. 한 번에 소수의 인원만이 교육 혜택을 받는다는 한계가 있고, 또 학생의 역량과 의지에 따라 교육 효과의 편

2021 콘텐츠 창의인재 동반사업: CREATIVE+ 중 마이크로컨트롤러/IoT 실무교육 참여 모습.

차가 크다는 것도 보완해야 할 문제다.

앞으로 규모를 키워 더 많은 사람에게 혜택이 돌아가게 하는 방안을 모색하고 연구 중이다. 특히 초중고 학생들에게 방과 후 학교의 형태로 이 모델을 시행하면 주입식 교육에서 흥미를 느끼지 못하는 많은 청소년에게 새로운 길을 제시할 수 있다. 기술 발전과 함께 요구되는 새로운 콘텐츠를 만들어낼 미래의 창의적 인재 양성에 적합한 교육 형태다. 또한, 정부의 재정적 지원을 받지 않고 독립적으로 운영할 수 있는 모델을 개발하고자 한다. 물론 학생의 수업료만으로는 양질의 교육을 담보하기 어렵다. 정부의 지원을 전혀 받지 않는다면 산업체와 연계하는 등 다양한 모델을 모색하는 과정이 필요하다.

아니면, 어느 독지가의 선한 의도를 출발점으로 완전히 새로운 교육 모델을 만들 수도 있다. 21세기형 새로운 교육 모델을 찾던 내가, "유레카! 바로 이거야!" 하고 환호성을 지른 곳이 있다. 앞서 서술한 바람직한 교육의 방향 ― 다양성, 주체성, 창의성, 그리고 사회적 가치추구 ― 을 충족하면서도 놀랍게도 효율적이다.

만남의 기회는 우연히 찾아왔다. 2018년 가을 VR 관련 콘퍼런스에 참가하기 위해 파리에 있는 영상문화재단Forum des Images Foundation에 갔을 때였다. 정확히 말하면 그곳은 투모TUMO Center for Creative Technologies[5]의 파리 지부였다. 재단 한 층에서 최신형 컴퓨터를 갖춘 50~60평 남짓한 규모의 라운지를 발견하고 용도를 물었다. 12살부터 18살 사이의 지역 청소년에게 애니메이션, 게임, 영화, 디자인, 로봇, 음악 등 크리에이티브 콘텐츠를 만드는 창의 교육을 진행하는 곳이었다. 청소년 교육센터의 환경이 고급 라운지같이 멋져 놀랐는데, 그 공간에서 학생 1,500명이 와

서 배운다고 하니 믿어지지 않았다. 방과 후 프로그램이기에 오후에 두 강좌씩, 주말에 네다섯 강좌씩 운영된다 해도, 그 많은 학생을 어떻게 가르치고 관리할 수 있을까? 그 방식이 정말 궁금했다.

담당자의 말에 따르면, 투모 프로그램의 인기는 가히 폭발적이라 한다. 파리 전 지역에서 아이들이 모이는데, 평소에는 마주칠 리 없는 인종과 계층의 아이들이 여기서는 스스럼없이 함께 어울려 배운다 한다. 교육을 통해 사회 통합까지도 이뤄낸 프로그램이었다. 나는 궁금증을 참을 수 없었다. 투모는 뭐가 다른가? 이듬해 아르메니아의 수도 예레반에 있는 투모 본부를 찾아갔다. 파리 담당 직원에게 투모의 설립자인 페고르 파파찌안Pegor Papazian을 소개받았다. 2019년 6월, 난생처음으로 구 소비에트 연방 중 하나였던 아르메니아 땅을 밟았다. 기독교를 가장 먼저 받아들인 나라지만, 인구는 겨우 300만 명 남짓하고 사방이 러시아와 이란 같은 강대국에 둘러싸인 국민소득 1만 불 정도의 약소국이다. 제1차 세계대전 중에 인종 청소를 당해 인구의 약 절반이 몰살당한 역사의 트라우마를 지닌 곳이었다. 이런 나라에서 가장 혁신적인 교육의 현장이 벌어지고 있다니 어떻게 가능한가?

투모의 본부는 도심에서 비켜난 공원의 한가운데 자리 잡고 있었다. 우리나라의 1970~80년대를 연상시키는 예레반에서 유독 투모의 건물만이 21세기에 온 듯, 건축적으로 전혀 뒤떨어지지 않았다. 내부는 더욱 놀라웠다. 세련된 인테리어로 분리된 각 공간에는 최신 아이맥들이 즐비하게 늘어서 있다. 학생들이 쓰는 책상 디자인도 예사롭지 않았다. 마치 MIT 미디어랩에 온 듯한 멋진 환경인데 참여하는 아이들은 모두 지역민이고, 창립자 페고르만이 유일하게 MIT 출신이었다. 투모는 페고르와 미

국 컬럼비아 대학교에서 교육공학을 전공한 그의 부인 마리 루Marie Lou의 작품이다.

예레반 센터에만 1만 5천 명 이상의 청소년이 다니고 있다. 인구가 100만이 안 되는 도시임을 감안하면 놀라운 숫자다. 투모에 자녀를 보내기 위해 이사하는 가정이 있을 정도다. 정규 학교도 아니고 방과 후 프로그램일 뿐인 곳에 이토록 사람이 몰리는 이유는 무엇일까? 이틀에 걸쳐 오후 시간 내내 지켜보았다. 수업은 단계별로 짜여 있었다. 현장에서만 개방되는 온라인 수업이 첫 번째 단계였다. 학생은 자신의 관심사별로 애니메이션이든 음악이든 프로그래밍이든 각자 선택한 전공에 따라 설계된 온라인 과정을 이수한다. 투모에는 온라인 교육 콘텐츠를 만드는 전문 인력이 20명 가까이 있었다. 학생의 피드백으로 콘텐츠는 지속해서 업데이트된다. 수업은 무료이며 모든 학생은 호혜 평등의 원칙에 따라 주 2회 교육받는다. 학생은 이런 기초과정을 1년 남짓 거치는 동안 대개 스스로 과목을 선택하고 변경하면서 자신만의 적성을 찾아나간다.

기초과정을 성실히 이수하면 랩과 워크숍에 참여할 수 있는 권한을 얻는다. 2단계 과정이다. 훤히 들여다 보이는 멋진 랩에서 그룹별로 모여 스태프와 학습한다. 유리창 너머 1단계에서 개별학습을 하는 학생은 이들의 모습을 보면서 성장의 자극을 받는다. 2단계에서도 두각을 나타낸 일부 학생은 전 세계에서 찾아오는 각 분야의 전문가와 워크숍을 하면서 더욱 시야를 넓힐 수 있다. 해마다 여름이면 전 세계에서 백 명이 넘는 전문가가 자원봉사를 하러 온다고 한다. 한 가지 분명했던 것은 투모에서 이틀간 교육과정을 참관하는 동안, 졸거나 딴짓을 하는 학생을 단 한 명도 보지 못했다는 것이다. 개별 과제이든 그룹 과제이든 모두가 자신의

과정에 집중하고 있었다. 놀라운 일이었다.

그만큼 교육과정이 훌륭하다는 방증이었다. 10여 년 이상 공들여 만든 온라인 교육과정을 나를 통해 한국에 제공하겠다는 페고르의 제안은 더욱 놀라웠다. 대신 나도 교육과정을 무상으로 제공해야 하며, 자신들과 같이 최첨단의 시설을 갖추고 1만 명 이상의 학생들에게 혜택을 주어야 한다는 조건이었다. 페고르와 메리 루의 목적은 양질의 교육 혜택을 받지 못하는 수많은 청소년들에게 투모의 교육 시스템을 전파함으로써 그들에게 미래를 열어주겠다는 것이었다. 돈을 벌거나 명성을 얻겠다는 것과는 거리가 멀었다. 내가 만나본 중 가장 훌륭한 사회주의자들이었다.

아르메니아, 옛 소비에트 블록의 한 작은 나라에서 자라는 청소년에게 무슨 희망이 있을까? 투모가 없었다면 주로 게임을 하며 시간을 보내거나, 아니면 거리의 불량배가 됐을지도 모른다. 이들에게 정보문화기술 ICT 교육을 통해 미래에 관한 꿈을 키워주는 자체만으로도 투모는 아르메니아의 희망이다. 투모는 아르메니아 전역에 6개의 지부를 두고 있다. 앞으로 대학교와 대학원 교육까지 확대하는 구체적인 계획을 갖고 있다. 나도 건축 심사위원에 위촉되어 그 계획에 일부 참여한 바 있다. EU의 펀딩으로 세워지는 EU 투모 컨버전스 센터EU TUMO Convergence Center[6] 는 21세기형 고등교육의 강력한 대안이 될 것으로 기대한다.

투모 예레반, 아르메니아(TUMO Yerevan, Armenia).

투모 파리(TUMO Paris, The Forum des images).

1 STEAM은 과학(Science), 기술(Technology), 공학(Engineering), 수학(Mathematics) 을 통합한 과학기술 기반의 통합형 교육을 지칭하는 STEM에 예술(Arts)의 창조력과 상상력 을 추가한 창의적 융합 인재 교육을 의미한다.

2 마거릿 보든(Margaret A. Boden, 1936-)은 인지과학과 계산주의 심리학 분야를 개척한 선구자로 평가받는다. 『Neuroscience of Creativity』 저널(MIT Press, 2013)에서 창조의 순간과 새로움은 어느 날 문득 찾아오는 신적 영감이 아니라 모방, 조합, 변형, 연상, 유추 등 의 심리적 과정의 결과라고 설명한다. 그녀의 주장에 따르면, 창의성의 발현은 총 세 가지 유 형의 생성 과정을 통해 일어난다. 첫째, 익숙한 아이디어들을 새로운 방식으로 합쳐(combi- national)보는 것이다. 둘째, 개념 공간에 대해 탐구(exploratory)하는 것이다. 셋째, 한 단 계 더 나아가 개념 공간을 변형(transformative)하는 것이다.

3 위기지학(爲己之學)은 자신의 도덕적 완성을 목표로 하는 학문으로, 지위와 명성을 추구하는 입신양명이나 위인지학(爲人之學)과는 대비된다. 공자가 "옛날의 학자들은 자신을 위한 학문 (爲己之學)을 했는데, 지금의 학자들은 남을 위한 학문(爲人之學)을 한다"고 했던 데서 유래 했다.

4 ESG는 환경(Environment), 사회(Social), 지배구조(Governance)의 약자로, ESG 경영 이란 기업이 재무적 성과를 넘어 기업의 가치와 지속 가능성에 영향을 주는 비재무적 요소인 환경보호, 사회공헌, 그리고 법과 윤리를 중시하는 경영 활동을 말한다. ESG 경영은 기업의 지속 가능한 성장을 평가하는 기준으로서 유럽과 미국 등에서 기업을 평가하는 중요한 척도 로 자리 잡고 있다.

5 투모(TUMO Center for Creative Technologies)는 2011년부터 아르메니아 수도 예레 반(Yerevan)에서 운영되고 있는 디지털 창작 센터로, 12~18세 청소년들을 대상으로 디지 털 창작 분야에서 다양한 학습 기회들을 제공한다. 자기주도 학습, 워크숍 및 프로젝트 랩 등 14개에 이르는 교육 프로그램을 지역 학생들에게 무상으로 제공하고 있으며, 아르메니아를 넘 어 파리, 베이루트, 모스크바, 베를린, 티라나 등 5개의 국외 센터를 운영하며 센터의 네트워크 를 확장하고 있다. 그중 프랑스 파리는 2018년 유럽 정부의 재정지원을 바탕으로 투모 파리 (TUMO Paris)를 설립하여 파리시의 지역 학생들뿐만 아니라 유럽 전역의 청소년들에게 비디 오, 영화, 음악, 드로잉, 게임, 애니메이션 등의 다양한 디지털 창작 학습 기회를 제공하고 있다.

6 2019년 출범한 EU 투모 컨버전스 센터(EU TUMO Convergence Center)는 STEM (Science, Technology, Engineering, and Mathematics) 교육을 제공하는 국제적인 융 합 교육센터이다. 투모와 함께 아르메니아 예레반에 위치하며 유럽 전역을 잇는 교육, 연구,

산업의 허브로 역할하며, 각 지역의 학생, 연구자 그리고 기업 간의 활발한 교류를 지원하고 있다. 전 세계 24개의 주요 도시에 위치하며 엔지니어링과 응용과학을 교육하는 '42 Yerevan'과 각 지역의 첨단 산업과 연계하여 운영되는 'TUMO Labs' 등 각 지역의 전문 기관들을 운영, 상호 연결하며 균형 있는 첨단 기술 교육 생태계의 성장에 기여하고 있다.

MEDIA ARTS
20YEARS
WITH
WITH

06

인공지능이
오다

+

MEIDA
ARTS
20YEARS
WITH

미래 사회에의 초대

아트센터 나비를 운영하면서 처음 10년은 주로 디지털 기술이 사회 전반적으로 특히 예술에 가져오는 변화에 주목했다. 그러나 2010년 이후 인터넷이 구글과 페이스북과 같은 거대 플랫폼 기업들에 의해 점령당한 이후에는, 새롭게 재편되는 IT 세상이 인간의 정체성과 사회의 변화에 어떤 영향을 끼치는가에 초점을 맞추어 연구하고 창작 활동을 하기 시작했다. 기술과 예술에 두루 주목하면서도 시대와 환경의 변화에 발맞춰 관점을 전환했다. 과학기술이 급격하게 발전하는 사회 속에서 인간이 겪을 수 있는 다양한 문제를 화두로 던지는 프로젝트를 진행했다.

그중 2014년 한 해에 걸쳐 총 12회 진행한《휴먼 3.0 포럼Human 3.0 Forum》[1]이 기억에 남는다. 첫 번째 포럼부터 도발적인 질문을 내세웠다. "인간은 로봇과 사랑할 수 있을까?"라는 주제로 카이스트 김대식 교수와 국민대학교 철학과 김명석 교수를 맞세웠다. 발제자들의 갑론을박 이후에는 관객을 로봇과 사랑을 "할 수 있다"라는 그룹과 "할 수 없다"라는 그룹으로 나누어 서로 격론을 펼치게 했다. 놀랍게도 전자, 즉 인간은 로봇과 사랑을 할 수 있고 심지어 "해야 한다"라고 주장하는 관객들의 수가 반대

그룹에 비해 뒤지지 않았다. 기술 발달로 사랑에 관한 개념조차 바뀌는 게 아닌가 싶다.

이후 유전자 편집 기술을 통해 원하는 아기를 만들어내는 '디자이너 베이비' 또는 '인간 향상'에 관한 이슈들, 그리고 로봇에 관한 윤리적 · 철학적 이슈들, 인간의 디지털 권리 등을 다루어보았다. 참여자들은 토론과 데모를 통해 기술이 고도로 발전한 사회에서 생겨날 수 있는 갖가지 사회 이슈를 체득했다. 현시대에 인간이 직면한 다양한 이슈에 대한 고민은 자연스럽게 미래에 대한 생각으로 연결됐다.

한 가지 사례를 소개하자면, 잊을 수 없는 저녁을 먹었던 경험이다. 미래 식량이 그날의 주제였는데 여러 종류의 벌레를 식재료로 사용해 만든 저녁을 다 같이 만들어 먹었다. 기술 기반의 휴먼 3.0과 그다지 긴밀한 관계가 있어 보이지 않았음에도 다들 열성적으로 (구역질을 참으면서) 개미 가루를 뿌린 샐러드, 굼벵이 피클, 번데기 파스타 등을 먹었다. 식량의 미래라고 하니 다들 거부하지 않고 먹는 모습을 보면서 우리가 얼마나 미래에 관대한지 새삼 깨닫게 되었다.

미래를 직접 만들어 보기:
반려 로봇의 시작

2012년 늦가을 내게 생각지 못한 손님이 찾아왔다. 지인이 더 이상 키우지 못하겠다며 내게 맡기고 간 '랭가'라는 이름의 커다란 스탠더드 푸들이었다. 상당히 영리한 녀석은 전 주인에게 버림을 받았다 생각했는지 분리불안장애를 심하게 앓았고, 내 곁을 1미터 이상 떠나지 않으면서 졸졸 따라다녔다. 당시 식구들이 모두 집을 나가 혼자 지내던 때였다. 종일 따라다니며 나만 바라보는 랭가가 귀찮기도 했지만 한편 적잖은 위안이 되었다. 이런 랭가와 함께 지낸 1년 반가량의 시간이 나를 뜻하지 않은 창작의 여정으로 이끌었다.

무엇을 만들어야 하는가? 작가 지망생들의 공통된 고민이다. 나는 주저 없이 이렇게 조언한다. "너를 가장 아프게 했던 것에서 시작해라." 가장 아픈 곳을 직면할 때, 아니 직면할 수 있는 용기가 생길 때, 사람은 정직해질 뿐만 아니라 어디에서 왔는지 알 수 없는 영감이 떠오른다. 영감은 에너지를 불러일으키고 곧이어 창작의 길로 들어서게 한다. "고통이 운명이다Pain is destiny."라는 말이 괜히 생긴 것이 아닌 것이다. 누구에게나 고통이 있지만 우리는 그것을 직면하는 대신 직위, 돈, 명예, 오락 등

랭가와 함께 즐거워하는 필자, 2012.

온갖 장치들을 동원해 애써 외면하며 살아가고 있다. 하지만 직면하는 순간 새로운 문이 열리는 경험을 종종 한다.

내가 마주한 고통은 외로움이었다. 나도 역시 고통을 마주하지 않으려고 온갖 방법을 동원해 회피하며 살아왔다. 고통이라는 감정을 숨기고 억압하는 데 치중했고 어느 정도는 성공했다. 그러는 동안 감정은 마치 냉동실에 들어간 듯 얼어붙고, 그것은 결국 나 자신과 유리되는 결과를 가져왔다. 말하자면 나 자신을 잃게 된 것이다. 자신을 잃은 사람은 창의적일 수 없다는 것을 앞서 미래 교육을 말하며 밝힌 바 있다.

랭가와 상호작용하며 나는 비로소 내 감정과 마주했다. 옆에서 지켜보는 사람도 없고 랭가는 비밀유지가 확실하기에 마음 놓고 랭가에게 내 감정을 털어놓았다. 기쁠 때는 팔짝팔짝 뛰고 노래도 하고, 슬플 때는 랭가를 앞에 두고 넋두리를 쏟으며 울상을 지었다. 랭가는 엄청난 '감정받이'였다. 내 말을 실제로 얼마나 알아듣는지는 알 수 없지만, 내가 어떤 언행을 하든 한결같이 공감 어린 촉촉한 눈빛으로 바라보았다. 돌이켜 생각하니, 또다시 버림받을까 봐 필사적으로 내게 매달린 랭가의 행동을 나는 공감과 애정으로 오해한 것 같다. 이후 랭가는 심리적 안정을 되찾으며 더는 내 옆에 붙어 있지 않게 되었다. 어쨌건 '빈 둥지 신드롬'으로 우울한 중년 여성과 분리불안장애를 심하게 겪는 개 한 마리는 둘도 없는 단짝이 되어 지냈다.

랭가와 울고 웃고 뒹구는 동안 우울 증상은 점차 완화되었다. 방에 혼자 있을 때는 천장이 점점 아래로 내려와 바닥에 붙는 듯한 답답함을 느꼈는데, 랭가와 아이처럼 뛰놀면서 증상이 점차 사라졌다. 랭가를 상대로 말하고 소리 내고 몸을 움직이면서 나도 몰랐던 날것의 감정이 툭툭

튀어나와 눈앞에 펼쳐졌다. 내 감정을 마주 보게 된 것이다. 이렇게 치유가 시작되었다.

우울 증상이 완화되자 곧바로 시선이 밖으로 향했다. 세상에 외로운 사람이 나 혼자는 아닐 터인데, 다른 사람들은 어떻게 견디는지 궁금했다. 문헌을 찾아보니, "외로움과 고립은 21세기 인류를 위협하는 가장 위험한 질병"이라는 미국 군 의무감US Surgeon General의 경고가 나올 정도로 외로움은 이미 전 인류를 급격히 엄습하는 유행병으로 인식되고 있었다. 영국에서는 '외로움 차관Loneliness Minister'이라는 직책이 생길 정도다. 지난 20년간 미국에서만 세 배 이상 성장할 정도로 급물살을 탄 반려동물 시장이 전무후무한 외로움에 처한 인류의 상태를 반증하고 있다.

아이러니하게도 연결과 접속을 강조하는 디지털 혁명 이후 인류에게 외로움 팬데믹이 닥친 것이다. MIT의 셰리 터클Sherry Turkle[2] 교수는 이런 현상을 "혼자서 함께Alone Together"라고 일컬으며 인간이 서로서로가 아닌 기술에 더 기대어 살기 때문에 생기는 현상이라 진단했다. 소셜 네트워크에서 끊임없이 주고받는 메시지가 외로움을 덜기보다는 오히려 진정한 소통에의 갈증을 더 불러일으킨다고 한다.

외로움은 더 이상 나 개인만의 문제가 아니었다. 내가 랭가와 소통하며 치유받았듯 다른 사람들도 개와 고양이를 기르면서 외로움을 극복한다는 것을 알게 되었다. 그런데 실제로 개를 길러보니 그리 쉽지는 않았다. 혼자 사는 사람이라 더욱 어려웠고 비용도 많이 들고 손도 많이 갔다. 그래서 '개와 같은 로봇을 만들 수는 없을까?'라는 생각을 하게 되었다. 반려견 같은 반려 로봇이 있다면 외로움을 비롯한 인간의 여러 감정적 문제를 치유하면서도, 병들거나 죽지 않고 항상 곁에 있을 수 있으니 얼마나

좋겠는가? 대소변을 가려줄 필요도 산책을 데리고 나갈 필요도 없고, 대신 가방에 넣을 수 있는 크기로 만들면 어디든 내가 가는 곳에 데려갈 수도 있다. 게다가 각자 다른 형태의 반려 로봇들을 만들어 가지고 다닌다면 완벽한 '부캐(부캐릭터)'가 되지 않을까? 그러면 이제 로봇 학교를 만들어 사람들이 자신의 로봇을 업그레이드하고 또 다른 사람들의 로봇과 함께 놀기도 하고 경쟁도 하겠지. 나의 상상력은 끝을 모르고 내달렸다.

사실, 불의 발명부터 기술이란 인류 문제를 해결하며 발달해왔는데, 왜 현재 고도의 기술로 인간의 근본 문제인 외로움은 해결하지 못하는지 의아하기도 했다. 랭가처럼 주인을 인식하고, 쳐다보고 반응하며, 항상 함께 있어 감정을 소통할 수 있는 반려 로봇이 있다면 많은 사람의 외로움과 고립감을 덜 수 있지 않을까? 개나 고양이를 키울 수 없는 사람에게 특히 좋은 소식이 아닐까 싶었다.

이제 내게 외로움은 엔지니어링의 도전이 되었다. 2014년 봄, 반려 로봇(또는 감성 로봇)을 함께 만들 사람들을 수소문했다. 다양한 직종의 메이커들이 모였다. LG나 삼성 같은 대기업에 다니는 엔지니어도 있었고, 미디어 아티스트, 대학 교수, 로봇 동호회원 등 다양한 직종의 사람들이 감성 로봇을 만들려고 모였다. 약 6개월간 주말이면 아트센터 나비에서는 로봇 공방이 열렸다. 주로 상호 학습을 통해 배우고 가끔은 전문가를 초빙해 기술 워크숍을 열었다. 이듬해 2015년 여름에는 하트봇H.E.Art.Bot, Handcrafted Electronic Art Bot 해카톤을 열어 공방에서 실력을 쌓은 메이커들이 마음껏 솜씨를 뽐내기도 했다.

로봇 공방과 해카톤의 결과물로 감성 로봇 혹은 반려 로봇의 가능성을 보았다. 무엇보다 메이커들의 반응이 좋았다. 로봇 태권브이와 같은

로봇만 상상하던 로봇 메이커들은 새로운 가능성에 흥분했다. 물론 세상에서 우리만 감성 로봇을 만드는 것은 아니었다. MIT 미디어랩의 신시아 브리질Cynthia Breazeal 박사는 지보Jibo[3]라는 퍼스널 로봇을 개발 중이었고, 일본에서는 파로Paro[4]라는 귀엽게 생긴 물개 모양의 로봇이 치매 노인의 벗으로서 역할을 했다. 같은 해 4월, 소프트뱅크의 손정의는 페퍼Pepper[5]라는 소셜 로봇을 야심 차게 출시하기도 했다. 바야흐로 퍼스널 로봇, 감성 로봇, 반려 로봇의 시대가 열릴지 모른다는 기대감에 부풀었던 시절이었다.

《나비 해카톤: 하트봇(Nabi Hackathon: H.E.ART BOT)》에서 선보인 감성
로봇들, 아트센터 나비, 2015.

❶ 최재필, 전형준, 〈우리 에그(The Egg for Us)〉, 2015.
❷ 김용승, 〈모야(MOYA)〉, 2015.
❸ 조영각, 〈토스코(TOS.COE)〉, 2015.

《나비 해카톤: 하트봇(Nabi Hackathon: H.E.ART BOT)》참여 모습, 아트센터 나비, 2015.

나비 랩의 출범

1인 1로봇의 시대를 열고자 출범한 로봇 공방은 곧 아트센터 나비의 나비 랩Nabi E.I. Lab으로 진화했다. 앞서 2015년 하트봇 해카톤에 참여한 조영각 등을 주축으로 예술적 감성을 기술에 결합한 새로운 창작물을 만드는 랩을 구축했다. 프로그래머, 엔지니어, 미디어 아티스트, 인터랙션 디자이너 등 각자의 전문성을 지닌 10여 명이 모여 시너지를 냈다. 게다가 상업적 압박 없이 자신이 만들고 싶은 것을 마음껏 만들 수 있는 환경이 주어지자 어디에서도 볼 수 없던 독특한 창작물들이 나왔다.

SK텔레콤과 협업한 곰돌이 반려 로봇 〈동행이Dong-hang-e〉를 시작으로, 자체 기술로 개발한 〈비트봇 밴드Beats Bot Band〉, 〈걸어 다니는 의자 Chair Walker〉뿐만 아니라, 기계학습Machine Learning 알고리즘을 APIApplication Programming Interface로 내놓은 IBM 왓슨Watson과 협업해 탄생한 〈로보판다Robo-Panda〉까지 세계적으로 주목을 받은 작업도 꽤 있었다. 유럽의 페스티벌에 초대를 받거나 호주 브리즈번의 한 미술관에서는 인공지능 전시 전체를 의뢰하기도 했다. 로보틱스 엔지니어 심준혁, 게임 회사 출신 프로그래머 조영탁, 인터랙션 디자이너 유유미, 무엇이든 손이 닿는

것은 모두 작품으로 만드는 김정환 등 소위 '덕후' 아티스트들이었다. 당시 새롭게 등장한 딥러닝Deep Learning 기술도 논문을 읽어가며 하나하나 구현해가는 모습을 지켜보며, 나는 옆에서 열심히 납땜질을 해주었다.

　　MIT 미디어랩도 아니고 일개 사립 미술관에서 나오는 프로덕션의 수준을 보고 다들 놀랐다. 나비 랩은 아트센터 나비의 자랑이었지만, 한국의 미디어 아트 자체가 그만큼 발전되어 있다는 방증이었다. 그러나 미술관이 품기에는 한계가 있었다. 가장 큰 한계는 지속 가능성이었다. 2015년부터 2018년 해체될 때까지 나비 랩은 젊고 의욕에 찬 엔지니어나 미디어 아티스트에게 포트폴리오 구축 기회를 제공해 그들이 다음 단계로 도약하는 발판이 되어주었다. 대체로 해외 박사과정에 입학하거나 스튜디오를 창업했다. 말하자면 나비 랩은 거쳐 가는 곳이지 머무는 곳이 아니었다. 마치 학생들에게 월급을 주어가면서 대학원 과정을 운영하는 것 같았다. 그 역할마저도 2018년 SK그룹이 아트센터 나비의 지원을 철회하자 현실적으로 어려워졌다.

　　나비 랩이 활약한 시기인 2014년부터 2018년 초반까지는 소위 제 4차 산업혁명에 대한 관심이 한참 고조되었다. 자동화된 공장에서는 로봇이 인간을 빠르게 대체했고, 딥러닝으로 대표되는 기계학습은 인간의 두뇌마저 넘본다. 인간의 육체노동뿐만 아니라 정신노동까지 기계가 대체하면 인간은 앞으로 무얼 하며 살아야 하나? 처음엔 로봇 군단에 의해 공장에서 쫓겨나고, 다음은 인공지능에 의해 사무실에서도 쫓겨나는 처지가 되고 마는가? 더구나 레이 커즈와일Ray Kurzweil 같은 공학자의 예측대로 대부분의 의사결정을 인공지능에 맡기는 강인공지능 시대가 도래하면 인간의 정체성마저도 흔들리게 된다. 자율성과 그에 기반한 도덕성

을 가진 주체적 존재로서의 인간이 아니라, '최적화Optimization'나 '효율성 극대화Utility Maximization' 같은 원칙하에서 기계의 결정에 따르는 수동적 존재로 전락하고 마는 것이다. 동물이나 기계보다도 인간이 나을 바 없이 되어 버린다.

이런 무겁고 어려운 문명사적이고 존재론적인 질문을 맞이해, 미디어 아티스트는 우리가 할 수 있는 바를 한다. 삼삼오오 모여서 실제로 그 기술을 접해보고 연구하며 이리저리 흔들고 뒤집어도 보면서 갖고 노는 것이다. 산업계와 시장에서 말하는 기술을 탈신비화demystify하기도 하고, 또한 돈벌이가 될 것 같지 않아 시장에서 보지 않는 기술의 다른 적용들을 추구하기도 한다. 종종 기술 비판적이 되기도 하는데 이것마저도 기술로써 표현한다. (그래서 더 신빙성이 있기도 하다.) 2014년 나비 랩의 탄생과 함께 로보틱스, 인공지능, 데이터 사이언스, 블록체인까지 제4차 산업의 핵심기술을 사용하고 뜯고 해체하면서 갖고 놀았다. 그 결과를 아트센터 나비에서 《로봇파티ROBOT PARTY》(2015), 《아직도 인간이 필요한 이유: AI와 휴머니티Why Future Still Needs Us: AI and Humanity》(2016), 《네오토피아: 데이터와 휴머니티Neotopia: Data and Humanity》(2017), 《크립토 온 더 비치Crypto on the Beach》(2018), 《온&오프On&Off》(2018), 《인디고 블루Indigo Blue》(2018) 등의 프로젝트로 선보였다.

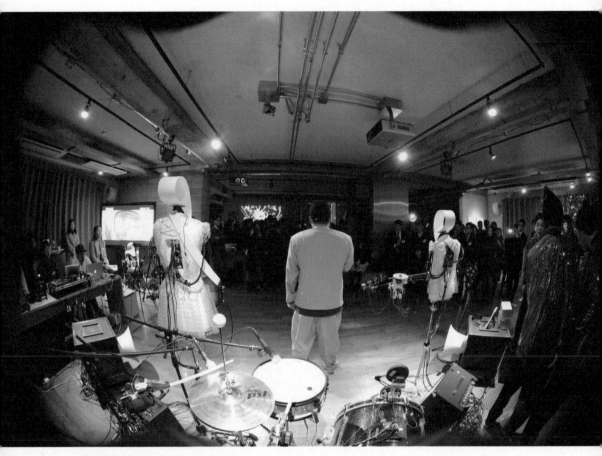

《로봇파티(ROBOT PARTY)》전시 전경. 타작마당, 2015.

나비 E.I. Lab, 〈동행이(Dong-hang-e)〉, 2015.

나비 E.I. Lab, 〈걸어 다니는 의자(Chair Walker)〉, 2015.

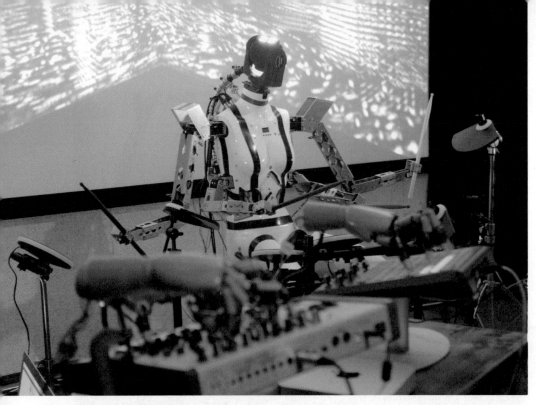

나비 E.I. Lab, 〈비트봇 밴드(Beats Bot Band)〉, 2015.

나비 E.I. Lab, 〈로보판다(Robo-Panda)〉, 2016.

로봇과 함께 춤을

2014년부터 진행한 로봇 공방의 산출물과 해카톤 결과물 중 감성적이고 재미있는 것들을 발전시켜, 2015년 12월에 35종류의 로봇과 사람이 한데 어울리는 《로봇파티ROBOT PARTY》를 개최했다. 국내에서는 처음이고 세계적으로도 유례를 찾아보기 힘들 것이다. 록을 연주하는 로봇 밴드부터 산업용으로 쓰는 로봇 팔, 바텐더 로봇, 19금 로봇, 어린이용 종이 로봇 등 크고 작은 갖가지 로봇이 출연했다. 심지어 〈아픈 강아지Sick Puppy〉라는 아픈 로봇도 있었는데, 작가가 로봇에 바이러스를 주입하면 발작을 하다가 머리에서 연기를 피우며 해체됐다.

가장 인기를 끈 로봇은 '혼술족'을 위한 로봇 〈드링키Drinky〉였다. 부엌에서 흔히 보는 투명 용기를 몸통으로 하고 머리는 3D 프린터로 뽑아 엉성하면서도 친숙한 생김새였다. 드링키는 소주잔을 들어 관객과 건배도 하고, 앙증맞은 입으로 소주를 마시기도 했다. 몸통인 투명 용기에 소주가 채워질수록 얼굴이 발그스레해지는 귀여운 로봇 드링키가 폭발적 인기를 얻자 메이커 박인찬이 드링키를 양산할 계획을 품기도 했다. 그러나 프로토타입의 성공과 상업적 성공은 또 다른 이야기였다.

Sick Puppy
Hyunwook KANG

Sick Puppy consistently gets attacked by a virus that is intentionally injected into the system by the artist.

나비 E.I. Lab, 강현욱, 〈아픈 강아지(Sick Puppy)〉, 2015. 〈로봇파티(ROBOT PARTY)〉, 타작마당, 2015.

나비 E.I. Lab, 박은찬, 〈드링키(Drinky)〉, 2015. 〈로봇파티(ROBOT PARTY)〉, 타작마당, 2015.

《로봇파티》를 준비하면서 〈동행이〉라는 커다란 곰인형 로봇에 공을 많이 들이게 되었다. 온몸을 기댈 수 있게끔 푸근한 느낌을 주려면 딱딱한 플라스틱으로는 느낌이 오지 않았다. 그러나 왜 로봇에 털을 달지 않는지 곧 알게 되었다. 털이 모터의 열을 로봇 내부에 가두어 장착한 모터가 세 번이나 타는 불상사를 겪었다. 〈동행이〉까지만 해도 본격적인 인공지능 기술, 즉 기계학습이 적용되진 않았다. 음성인식 기술을 사용해 미리 지정한 시나리오대로 대화를 주고받는 정도였다. 그런데도 움직이며 말하는 곰 인형은 충분히 살아 있는 느낌을 주었다. 실제로 지능을 갖추게 되는 로봇의 시작은 〈로보판다Robo-Panda〉였다.

〈로보판다〉는 나비 랩과 IBM 왓슨 팀의 협업으로 탄생했다. 왓슨이 당시 출시한 블루믹스Blue Mix라는 API의 STT/TTSSpeech to Text/Text to Speech 기술을 주로 사용했다. 『인어 공주』와 같은 영어 동화를 학습시킨 뒤 영어로 그 내용을 물으면 〈로보판다〉가 대답하는 형식이었다. 영어 튜터의 역할을 하는 로봇을 만든 것이다. 영어 발음이 정확하지 않아도 꽤나 잘 알아들었다. 정답을 내놓는 확률이 70~80퍼센트에 이르렀다. 게다가 나비 랩의 유유미 디자이너가 모델링해 3D 프린터로 뽑은 로봇의 모양이 귀여워 많은 인기를 끌었다. IBM과 함께 상용화해 중국에 진출할 청운의 꿈을 품었으나 아쉽게도 사드 문제가 터져 길이 막혔다. 만약 아트센터가 아니고 영리 회사였다면 끝까지 포기하지 않고 상품화했을 텐데, 이것이 비영리 아트센터의 한계였다.

나비 E.I. Lab, 〈로보판다(Robo-Panda)〉 디테일, 2016.

인공지능 세상을 맞이하다

2014년, 2015년 여러 가지 로봇을 만들어봤지만 감정 소통 로봇까지는 갈 길이 멀어 보였다. 무엇보다 감정 소통에는 지능이 필요했다. 지능이 없는 로봇은 아무리 귀엽고 사랑스러워도 금방 싫증이 나는 장난감 같았다. 때마침 인공지능의 새로운 장이 열리고 있었다. 인공신경망에 기반한 딥러닝 기술이 등장해 기존의 룰 기반 인공지능의 패러다임을 송두리째 바꾸고 있었던 것이다. 룰, 즉 이론이 필요하지 않고 데이터와 연산 능력만 갖고 높은 정확도로 결과를 예측할 수 있다는 이야기다. 물론 엄청나게 많은 양의 데이터와 큰 연산 능력이 필요했지만 말이다.

사실 처음엔 특별히 인공지능에 관심을 두지 않았다. 감정 소통 로봇을 만들고자 하니 지능이 필요함을 깨닫게 되었고, 인공지능에 관심을 돌리니 때마침 '인지 혁명'이라고 부를 만한 기술 혁신이 일어나고 있었던 것이다. 2015년경이었다. 기계학습을 통한 인공지능에는 무엇보다 양질의 데이터가 필수이기에 구글이나 마이크로소프트, 페이스북 같은 거대 플랫폼 기업이 앞다투어 컴퓨터 비전[6]이나 자연어 처리[7]에 관한 API(개방형 소프트웨어)들을 내놓고 있었다. 물론 데이터를 모으기 위한 방

책이었다. 우리는 나비 랩을 중심으로 여러 가지 API들을 사용하면서 실험했다. 웬만한 소프트웨어 엔지니어라면 논문을 읽고 충분히 실행할 수 있는 기술 수준이었다.

하지만 나 같은 일반인이 기계학습 특히 딥러닝이 작동하는 원리를 알기에는 오랜 시간이 들었다. 강의를 들어도 수학을 제대로 이해하지 못하니 그냥 머리 위로 지나갈 뿐이었다. '후방 전파Back Propagation'라는 방법론으로 오류(비용)를 최소화한다는 얼개만 아는 데에도 적잖은 시간이 걸렸다. 나는 호기심이 왕성한 편이라 끝까지 포기하지 않고 따라갔지만, 아트센터 나비의 큐레이터 대부분은 첫 수식이 나오자마자 포기했다. 전혜인 큐레이터만이 유일하게 CNNConvolutional Neural Network(합성곱 신경망)이나 RNNRecurrent Neural Network(순환 신경망) 같은 용어 설명을 제대로 하길래 물었더니 교과서를 외우듯이 딸딸 외웠다고 했다. 아트센터 나비는 국내는 물론 세계적으로도 앞서 인공지능 기술을 받아들여 예술에 적용했다.

나비 랩에서 한참 기계학습을 시켜가며 모델들을 만들던 2016년 봄, 구글의 인공지능 알파고가 바둑 천재 이세돌을 이긴 '알파고 사건'이 일어났다. 인간을 능가하는 기계에 대한 두려움과 경이가 세간에 넘쳤다. 타당한 기대와 염려도 있었지만, 불투명한 미래에 대한 희망과 불안을 과장하기도 했다. 그래서 우리는 당시 인공지능 기술로 무엇을 할 수 있는지, 어디까지 현실이고 어디부터 SF 소설인지 알아보기로 했다. 항상 그랬듯이 나비는 작가와 엔지니어, 프로그래머를 불러 모아 기술을 갖고 놀면서 연구하고 만들어보았다.

그리고 다음과 같은 사실들을 알게 되었다. 실제로 인공지능 기술의

시행에는 엄청나게 손이 간다는 점을 가장 먼저 배웠다. 기계가 읽을 수 있는 형태로 데이터를 정리하는 일은 노동집약적인 일이었다. 두 번째는 쓸 만한 데이터는 실제로 없거나 상당히 비싸다는 사실이다. 이른바 데이터 전쟁 시대를 몸소 체험했다. 거대한 인공지능 기계를 돌아가게 하는 연료인 데이터를 확보하고자 대기업은 물론 개별 국가도 법체제를 완비하며 데이터 전쟁에 뛰어들고 있었다. 아쉽게도 당시 한국은 한참 뒤처져 있었다.

딥러닝으로 대표되는 패턴 인식은 목표가 분명한 과업에 대해서는 인간이 다가갈 수 없을 정도로 효율적일 수 있다는 점도 배웠다. 이는 물론 엄청난 컴퓨팅 파워와 전력 소모에 힘입은 바가 크다. 그러나 목표가 단 하나만이 아닐 때, 즉 서로 상충되는 목표가 공존하는 경우에는 답을 찾지 못한다. 튜링이 고안한 알고리즘은 한 가지 목표만을 좇도록 설계됐기 때문이다. 인간의 현실은 그러나 알파고가 마주한 게임처럼 단순하지 않다. 정치, 경제, 사회, 문화 등 대부분의 인간사에서 보듯, 서로 다른 가치를 상황에 따라 다른 우선순위로 채택해야 한다. 따라서 모든 문제 해결에 만능인 인공지능이란, 적어도 우리가 공부한 바로는 실질적으로 존재하기 쉽지 않아 보인다. 컴퓨터 공학자들이 시도하는 보편지능, 즉 **AGI**Artificial General Intelligence도 갈길이 멀다고 들었다. 우리는 아직 인공지능이 세계 대통령이 되어 우리를 다스린다는 걱정은 하지 않아도 되겠다. 컴퓨팅 패러다임이 획기적으로 변하거나 인간이 모두 기계처럼 되어버리지 않는 한에는 말이다.

여러 학자가 지적하듯 데이터 편향 문제도 심각하다. 그도 그럴 것이, 데이터는 결국 너와 나, 인간에게서 왔는데, 우리 모두 편견 덩어리 아

'인공지능과 소셜 케어'를 주제로 열린 〈글로벌 AI 해카톤(Global AI Hackathon)〉, 코엑스 창조경제 박람회, 2016.

닌가? 쓰레기가 들어가니 쓰레기가 나오는, "garbage in, garbage out"의 상황이다. 어떻게 보정할 수 있는가? 좋은 질문이다. 부분적인 보정은 가능하지만 데이터에 포함되어 있는 편향성을 근본적으로 처리할 수 있는 방법은 없다. 데이터 편향성도 심각하지만, 나는 기계학습 인공지능의 가장 큰 위험은 알고리즘의 불투명성으로 보았다. 소위 말하는 '블랙박스' 문제이다. 인간은 데이터만 제공하고 기계가 알아서 학습하고 결과를 낸다. 어떤 과정과 로직logic이 사용되었는지 알 길이 없다. 정보 그대로 논리가 되어버리는 새로운 인지의 세상에서 인간의 역할은 데이터 제공자에 지나지 않는다.

이런 세상에는 이론이 필요 없다. 정보와 통계적 추론만으로 돌아가는 데이터 세상을 세계적 IT 잡지 편집장을 지낸 크리스 앤더슨Chris Anderson은 "이론의 종말End of Theory"[8]이라 표현했다. 이론의 종말은 곧 문명의 종말과 같은 맥락이다. 인류는 '말'로 문명을 만들어왔다. 문명의 시작과 함께, 신의 법이건 인간의 법이건 법이 존재했고, 법은 곧 말이자 이치(이론)이다. 역사의 발전은 법(말)의 발전이며, 이론의 종말은 바로 역사의 종말과 통한다. 말과 법이 무너진 곳에 기술만이 남아 있게 된다. 그런데 누구를 위한, 그리고 무엇을 위한 기술인가?

아직도 인간이 필요한 이유

위와 같은 질문을 하면서 새로 나온 AI 기술로 창작 활동을 하며 해카톤과 전시를 준비했다. 아래는 그 전시 《아직도 인간이 필요한 이유: AI와 휴머니티Why Future Still Needs Us: AI and Humanity》(2016)의 서문이다. 기술적 특이점이 다가올수록 인간성humanity의 고양이 더 필요함을 강조한 것이다.

기술 시대의 윤리Ethics in the Machine Age

바야흐로 인지 혁명의 시대, 컴퓨터가 인간의 두뇌를 대체하는 시대가 열렸다. 딥러닝 기술로 만든 구글의 알파고가 인간 바둑 챔피언을 이긴 이후 인공지능 기술의 새로운 가능성에 대한 관심과 두려움이 동시에 커졌다. 인간의 지능을 능가하는 '초지능Superintelligence'이 바둑 게임에만 머무를 리 없기 때문이다. 인공지능 기술의 적용 사례는 금융이나 의료 서비스 등을 시작으로 경제, 교육, 문화, 심지어

정치 영역 등 사회 제 분야로 빠른 속도로 퍼져나갔다.

제1, 2차 산업혁명이 팔과 다리와 같은 인간의 근육을 기계가 대체했다면, 제3, 4차 산업혁명은 인간의 두뇌를 기계가 대체하는 혁명이다. 1990년대 중반 디지털 기술이 시작한 정보 혁명이 불과 20년 만에 세상을 근본적으로 바꿨다. 클라우드 컴퓨팅과 빅데이터를 통해 더욱 강력한 인공지능이 인지 혁명의 중심에 서 있다.

제4차 산업혁명으로서 인지 혁명은 2007년 즈음 시작됐다. 인공지능에 대한 논의는 지난 반세기 전체에 걸쳐 형성됐지만, 정작 새로운 인공지능 기술은 데이터 양이 막대하게 증가하고 새로운 데이터 처리기술인 클라우드 컴퓨팅이 등장하면서 본격적으로 구현됐다. 클라우드 컴퓨팅은 모든 것을 모든 것에 연결하기 시작했으며, 연결성에서 새로운 형태의 연산이 탄생했다. 인공신경망을 이용한 딥러닝과 같은 혁신적인 알고리즘, 하드웨어 파워의 증대, 평범한 사람이 만들어내는 온갖 종류의 데이터 조합으로 탄생한 새로운 형태의 '지능'이다.

이듬해 찾아온 전 지구적 금융 위기에 대부분의 사람이 신경을 빼앗겼을 때, 지구의 새로운 맨틀은 활발히 움직이고 있던 셈이다. 당시의 전 지구적 금융 위기는 연결성 문제이기도 했다. 지역적 이윤 추구가 전체 시스템의 실패를 야기한 알고리즘적 문제였다. 기술이 인간의 탐욕을 증폭하면 상상을 초월하는 글로벌 스케일의 재앙이 일어날 수 있다. 2016년 어느 봄날, 그런 기술이 우리를 잠에서 깨웠다.

현재 땅이라 믿으며 밟고 살아가는 지표면이 앞으로 어떻게 달라질지 예측할 수 있는 사람은 거의 없다. 우리가 모르는 사이 지

표면 밑의 맨틀은 움직이며, 속도 또한 나날이 빨라진다. 아무것도 확정하거나 예측할 수 없는 가운데, 변화가 '가속'된다는 사실만이 확실하다. 인텔의 공동 창업자 고든 무어Gordon Earle Moore가 1965년에 내세운 '무어의 법칙Moore's Law'은 이러한 사실을 뒷받침한다. 혹자는 이와 함께 특이점을 논하며 인공지능이 인간의 지능을 초월하는 시점을 거론한다. 문제는 이러한 강인공지능의 시대에 이르지 않고도 현재 진행되는 약인공지능의 인지 혁명만으로도 삶의 모든 분야를 개조하기에 충분하다는 사실이다.

우리는 현재 엄청난 효율성의 증가를 목도하고 있다. 자율주행 자동차 기술의 사례를 살펴보자. 많은 영역에서 우리는 인간이 운전하는 것보다 안전하고 편리한 무인 자동차를 마다할 이유를 찾기 어렵다. 자동차가 스스로 운전을 하는 동안 인간은 차 안에서 다른 일에 몰두할 수 있다. 자동차는 움직이는 사무실이자 교실이며, 극장이나 노래방이 될 수도 있다. 뿐만 아니라 강화된 인공지능의 도움을 받는 무인 자동차는 교통 체증을 해소할 수 있고, 대기 오염을 완화하는 데 기여할 수도 있다.

여기에는 두 가지 문제가 숨어있다. 첫 번째는 실업 같은 사회적 문제다. 트럭 운전사, 택시 기사 등 수많은 직업 운전자는 앞으로 무슨 일로 수입을 얻을 수 있을까? 인공지능의 발전과 함께 사라질 고위험군 직종은 손쉽게 자동화가 가능한 단순하고 반복적인 육체 활동부터, 높은 수준의 의사결정 능력을 요하는 전문직종까지 다양한 중간소득 일자리다. 맥킨지앤드컴퍼니의 최근 보고에 따르면, 오늘날의 육체 활동 중 45퍼센트가 자동화되고, 미국의 현재 일자리 중 47퍼센트가 10년 이내에 없어진다고 전망하고 있다. 제4차

산업혁명과 함께 오는 경제적 양극화는 구조적이며 기술적이다. 재정 정책이나 금융 정책은 근본적인 처방이 될 수 없다.

두 번째는 인공지능과 함께 새롭게 대두하는 윤리적 문제다. 바로 정지할 수 없을 만큼 빠르게 주행하는 무인 자동차의 전방에 갑자기 사람이 뛰어들었다고 생각해보자. 인공지능은 세 가지 선택지를 지닌다. 교통 법규를 어기고 차도에 뛰어든 사람을 그대로 치고 지나가는 것, 핸들을 왼편으로 꺾어 운전석의 사람이 죽거나 다치는 위험을 감수하는 것, 마지막으로 핸들을 오른쪽으로 꺾어 조수석에 앉은 사람이 죽거나 다치는 위험을 감수하는 것이다. 불행히도 현재 기술은 하늘로 날아올라 피하는 네 번째 선택지를 가질 수 없다. 자동차를 어떻게 프로그램해야 할까? 윤리학적 사고의 훈련과정이 아니라, 새로운 자동차를 만드는 우리가 해결해야 할 현실적 문제, 즉 엔지니어링 이슈다. 운전자와 탑승객의 안전을 상위 가치로 여긴다면 법을 어긴 보행자를 치고 가도록 설계해야 하고, 보행자의 생명을 우선시한다면 운전자와 탑승객의 사고를 감수하도록 프로그램을 설계해야 할 것이다. 우리는 어떤 자율주행 자동차를 설계하고, 또 어떤 자율주행 자동차를 구매할까?

인간 운전자 중 갑자기 나타난 사람을 향해 그대로 돌진하는 사람은 거의 없다. 대부분의 운전자는 핸들을 옆으로 꺾는다. 중앙선을 넘어 달려오는 차와 부딪치거나 가로수와 충돌할지언정 보행자를 피하려 한다. 짧은 찰나에 운전자가 논리적인 추론을 했을까? 그것은 논리적인 추론이 아니라 본능적인 행동일 것이다. 그렇다면 자기가 다칠 수도 있는 상황에서 다른 생명을 보호하려 하는 이 '본능'의 정체는 무엇일까?

서양철학과 동양철학의 긴 역사 동안 많은 학자는 이와 같은 윤리적 현상을 연구했다. 기원전 3세기의 철학자 아리스토텔레스부터 18세기 철학자 애덤 스미스Adam Smith와 데이비드 흄David Hume까지, 많은 연구자는 즉각적인 도덕적 판단과 숙고를 통해 가능한 도덕적 사유 사이의 간극을 해결하기 위해 도덕적 사고에서 감정의 역할에 주목했다. '도덕 감정'이란 개념으로 설명되기도 한다. 동양철학의 정수라 불리는 맹자를 연구하는 학자 역시 도덕과 감정의 밀접한 관계를 주목한다. 바르게 살고자 하는 인간은 세계의 구성원리에 맞게 고양된 네 가지의 근본적인 마음의 상태, 즉 측은지심, 수오지심, 사양지심, 시비지심을 알고 실행해야 하는데, 그 과정에서 기쁨, 노여움, 근심, 생각, 슬픔, 놀람, 두려움과 같은 감정과의 상호작용을 이해하는 것은 매우 중요하다.

감정이 없는 개인을 상상할 수 없듯이, 윤리나 도덕이 없는 공동체는 지속하기 어렵다. 상충하는 이해를 조정할 판단의 근거가 없기 때문이다. 이렇게 본다면 인지 혁명의 궁극적인 성공 여부도 효율성의 증대나 경제적 부흥을 넘어 공동체의 새로운 윤리를 세울 수 있는가에 달려 있다고 할 수 있다. 감정 없는 기계가 인간의 가치 판단을 대신하도록 만들지, 혹은 그 대안을 마련할지 문제는 지금 세기에 반드시 다뤄야 할 이슈다.

예술이 반드시 윤리를 지향하지는 않는다. 그러나 예술은 질문을 한다. 예술은 기존 질서에 대한 의문을 제기하고, 미디어 아트는 특별히 기술이 개인과 사회에 끼치는 영향을 추적하고 질문한다. 백남준의 비디오 아트부터 애플리케이션을 활용하는 현세대의 미디어 아트에 이르기까지 미디어 아티스트는 당대의 기술로 작업

하면서 그 기술에 관해 질문을 던진다. 미디어 아티스트의 질문이 시의적절한 이유다.

아트센터 나비의 전시《아직도 인간이 필요한 이유: AI와 휴머니티》와 콘퍼런스, 해카톤을 통해 인공지능 시대의 삶과 인간성에 대해 물었다. 참여 작가는 먼저 접근 가능한 인공지능 기술을 배워야 했다. 구글, 마이크로소프트, IBM 등 거대 IT 기업들이 경쟁적으로 개방형 소프트웨어를 내놓는 시점이다. 인공지능은 우리의 삶과 밀착된 기술이기에 다양한 분야와 협력 없이는 발전할 수 없기 때문이다. 미디어 아티스트는 엔지니어가 생각하지 못한 방식으로 기술을 사용하기도 하고, 인간과 사회에 관한 근본적인 질문을 던지기도 한다. 앞으로 기술의 진화 과정에서 순기능을 하는 미디어 아티스트와 산업과의 협업 기회가 더 필요한 이유이다.

인간의 감정을 이해하고, 우리가 타인의 감정에 공감하도록 돕는 기계이 가능성은 인지 혁면을 단지 견제저 효율성과 번영을 추구하는 것 이상으로 만들 수 있다. 스스로를 이해하고 개인적 성공을 추구하는 것을 넘어 타인을 더 많이 이해하고 자신과 타인 사이의 조화로운 번영을 추구하는 삶을 계획하는 것이다. 우리의 수많은 일상이 데이터가 되고, 데이터를 통해 인간과 기계가 끝없이 배우는 사회, 모든 것이 모든 것과 연결되는 중심에 인간성Humanity이 놓이는 사회야말로 인지 혁명의 완성일 것이다.

2016년 11월

인공지능 기술을 알아갈수록 인간의 감정이나 윤리적 판단의 중요성을 절감했다. 한마디로 인공지능 세상에서는 인간성을 더욱 주장해야 하는 것이다. 그렇다면 인간성은 무엇인가? 인간이 기계나 동물과 다른 이유와 근거는 무엇인가? 사실 다르지 않다고 말하는 사람들이 늘고 있다. 지적 커뮤니티에서는 인간을 기계, 또는 그 일부라고 생각하는 목소리가 높다. 인공지능 연구는 인간의 정체성 문제에 이르게 한다. 이것은 인문학과 예술의 영역이다. 미디어 아티스트가 인공지능 기술로 작업해야 하는 이유다. 기술을 이해하면서 기술에 관한, 그리고 궁극적으로는 인간에 관한 질문을 하기 위해서다.

이 전시를 통해 골란 레빈Golan Levin이나 진 코건Gene Kogan 같은 유명한 외국의 미디어 아티스트가 참여해 워크숍을 열고 지식과 정보를 공유할 수 있어 좋았다. 하지만 신승백, 김용훈과 같은 세계적 수준의 미디어 아티스트를 발굴한 것에 더 큰 자부심과 기쁨을 느낀다. 나비 랩도 직접 제작한 〈브레멘 악대〉, 〈에어 하키〉, 〈로보판다〉 등을 선보이며 한몫거들었다. 《아직도 인간이 필요한 이유: AI와 휴머니티》는 AI에 관한 대중의 열띤 관심으로 흥행에도 성공한 전시였다. 호주의 한 뮤지엄이 이 전시를 그대로 수입해갈 정도였다. 브리즈번에 있는 QUT 뮤지엄이었다. 덕분에 나는 호주의 국영 방송에 출연하기까지 했다. 펑퍼짐한 호주 아주머니 앵커가 다짜고짜 기계학습이 무엇인가 설명해보라 해서 당황했다. 그 어렵고 복잡한 수학적 개념을 어떻게 일상어로 설명하란 말인가? (지금 다시 물어본다면, "데이터를 주입하면 기계가 스스로 학습해서 답을 찾아가는 방식"이라고 답할 것이다.)

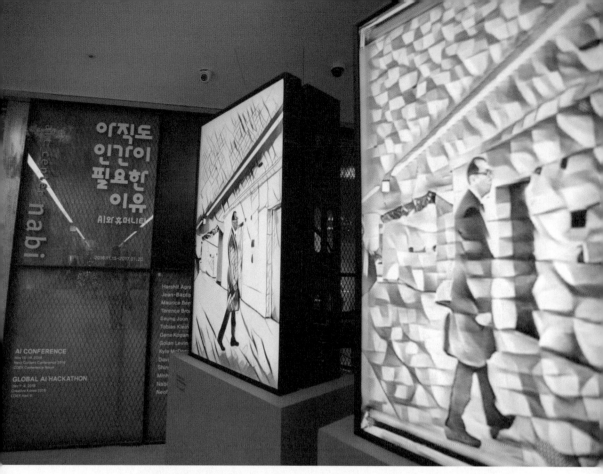

《아직도 인간이 필요한 이유: AI와 휴머니티(Why Future Still Needs Us: AI and Humanity)》전시 전경. 아트센터 나비, 2016.

신승백, 김용훈, 〈동물 분류기(Animal Classifier)〉, 2016. 〈아직도 인간이 필요한 이유: AI 와 휴머니티(Why Future Still Needs Us: AI and Humanity)〉, 아트센터 나비 등, 2016.

감정을 다시 보다

다시 인간의 정체성 이야기로 돌아가자. 서양에서는 계몽주의 이래로 '이성Reason'을 인간 정체성의 근간으로 삼았다. 그리고 이성을 이루는 주 요소로 지능intelligence을 중시해온 전통이 있다. 그런데 그 지능이 이제 기계에게 추월당하는 위기에 처했다. 어떤 면에서는 기계가 인간보다 훨씬 더 '똑똑해진' 세상을 맞게 된 것이다. 그렇다면 이제 인간에게 남은 것은 무엇인가? 전통적으로 이성에 비해 열등하다고 여겨지던 '감정'에 주목하게 된 연유이기도 하다. 이성 또는 지능의 정의가 시대와 문화에 따라 다르듯, 감정의 정의도 동서양과 시대에 따라 많이 달랐다. 그런데 이성과는 달리 감정 연구는 그리 많지 않았다. 인간의 정체성을 이루는 중요한 퍼즐 조각인 감정에 관심을 두면서 나는 좀 막막한 느낌이 들었다.

그래도 정리와 체계화는 서양이 동양보다 앞선다. 감정 연구의 고전으로 불리는 19세기 말의 제임스-랑게 이론James-Lange Theory[9]이 있다. 이 이론에 의하면, 인간이 감정을 느끼는 것은 외부의 자극을 몸이 먼저 지각하고, 자극에 의한 몸의 변화 상태를 뇌로 전달하면, 뇌에서 희로애락

등의 감정으로 인지한다는 것이다. 즉 몸이 받아들인 정보를 뇌가 해석하는 것이며, 따라서 몸이 없으면 감정은 일어나지 않는다. (로봇이 감정을 느낄 수 있느냐는 순진한 질문에 대한 답이다. 로봇이나 인공지능은 인간의 감정을 시뮬레이션할 뿐이다.) '슬프니까 우는 것'이 아니라 '우니까 슬프다'는 제임스-랑게 이론은 최근 뇌신경학의 발달로 실제로 증명되고 있다.

21세기의 감정 연구는 오히려 감정을 단순화해 프로그램화하는 데 초점을 맞추고 있다. 인간의 감정상태를 알게 되면 할 수 있는 일이 무궁무진하기 때문이다. 우선 거대 플랫폼 회사가 뛰어들었다. 구글, 페이스북, 마이크로소프트 등 너 나 할 것 없이 감정에 관한 인공지능 API를 내놓았다. 주로 안면인식이나 자연어 처리를 통한 감정 추출 기법이다. 정확히 말하면 감정 연구가 아니라 감정 추출에 관한 연구로, 결국 우리가 추출(해킹)당하고 있다는 뜻이다.

인간은 상시로 감정을 느끼지만 누구도 감정을 제대로 이해하고 있지는 않다. 여러 가지 감정이 왜, 어떻게 생기는 것인지 우리는 잘 알지 못한다. 더구나 현대인은 스크린 앞에 앉아서 대부분의 시간을 보내기에 자신의 몸과 유리되어 생활한다. 현대인에게 전례 없는 '실감정증Alexithymia'[10]이라는 병리현상이 늘고 있다 한다. 실감정증은 자신의 감정을 잘 인지하지 못하는 병이다. 기쁜지 슬픈지 잘 모른다는 것이다. 놀랍게도 실감정증 환자가 인류의 10퍼센트에 육박한다는 연구 보고가 있다.[11]

피니어스 게이지Phineas Gage[12]의 유명한 사례에서 밝혀진 바와 같이, 감정이 건강하지 않으면 스스로 결정을 내리지 못하는 결정장애가 생기기도 한다.[13] 철도공사 현장 폭발사고에서 쇠막대가 머리를 관통하는 사고를 겪고서도 생존한 사람의 이야기인데, 사고나 운동 등 다른 능력은

멀쩡한데 감정을 관장하는 뇌 부위가 망가져 감정조절이 안 되었다고 한다. 특이한 것은 게이지가 아침에 눈을 뜨고 자리에서 일어나 일하러 갈지 말지를 결정하는 것이 가장 힘든 일이었다고 한다. 감정은 결정 능력과 관련이 있음을 말해주는 대목이다.

또 다른 감정에 관련된 연구로 자신의 몸을 잘 인지하지 못하면 공감 능력이 떨어진다는 연구 보고가 있다.[14] 예를 들어 배우들은 배우 수업에서 호흡 등을 통해 자신의 몸을 인지하는 훈련을 많이 하기 때문에, 일반인에 비해 공감 능력이 뛰어나다. 그런데 몸을 잘 쓰지 않고 컴퓨터 스크린 앞에서 많은 시간을 보내는 현대인들은 공감 능력이 결여될 수밖에 없는 것이다. 이렇게 본다면 자신의 감정을 잘 인지하는 것은 개인의 행복은 물론 공감력 증대를 통해 공동체 전체의 행복에도 기여한다고 볼 수 있다.

감정은 궁극적으로 윤리와 맞닿아 있다. 윤리적 이슈들을 가만히 들여다보면 결국 감정의 문제다. 배려, 존중, 정의 등 어느 하나 감정과 별개인 것이 없다. 다만 고양된 감정이다. 몸을 가진 인간이 여러 한계에 접하면서 만들어낸 고양된 감정의 총체를 윤리라고 볼 때, 감정 연구는 윤리적 세상을 만드는 지름길이기도 하다. 인공지능 기술의 발달로 이성의 영역을 기계에 빼앗겨서라기보다는 인간성의 함양을 위해, 즉 휴머니티를 위해 우리는 감정을 더 연구하고 다룰 줄 알아야 하겠다.

동양철학에서는 대표적으로 맹자가 사단칠정[15]론으로, 그리고 퇴계 이황이 성학십도[16]에서 인간의 본성과 감정과의 관계를 깊고도 오묘하게 설파한 바 있다. 나는 한때 동양철학에 관심을 두었지만, 도덕과 윤리적 지침으로는 기능할 수 있어도 실제로 현실에 적용하기 위한 방법론을 개

발하기가 쉽지 않았다. 특히 현대의 논리적이고 실증적인 과학 전통과 접점을 찾기 어려워 앞으로 나아가지 못했다. 이는 마치 서로 다른 행성 간의 소통 시도인 듯했다. 언젠가 동양의 가치론을 서양의 방법론으로 설명할 수 있는 천재가 등장하기를 고대한다.

이성이건 감정이건 인간은 이제 기계와 함께 살아가야 하는 시대를 맞았다. 인공지능 시대가 우리에게 지시하는 바는 분명하다. 기계가 인간을 대신해 대부분의 의사결정을 하는 시대에서 인간 존재의 의미는 무엇이며, 이런 세상이 가속화되면 인간의 존엄성은 어떻게 지킬 수 있는지가 시대의 화두다. 그리고 인간의 존엄성은 기계와 인간의 관계에서만 발생하는 문제는 아니다. 기술이 빠른 속도로 변화시키는 사회에서는 그 기술의 혜택을 보고 성장하는 사람들과 그렇지 못한 사람들 간의 간극이 커질 수밖에 없다. 빈부격차와 불평등 이슈가 심화되는 것이다. 이것은 공동체의 지속 가능성과 직결되는 문제다.

1 2014년 아트센터 나비에서 개최된《휴먼 3.0 포럼(Human 3.0 Forum)》은 과학, 예술, 철학을 융합해 21세기 변화하는 미래의 인간상과 사회상을 탐구하는 토론회였다. 1차 "로봇과 사랑할 수 있을까"에 이어 2차 "디자이너 베이비"에서는 서울대학교 의과대학 전주홍 교수와 김이경 작가, 3차 "영화에 투영된 기술, 인간의 기대와 불안"에는 SK경영경제연구소 염용섭 실장, 4차 "가상공간에서의 범죄, 규제해야 할까요?"에서는 한양대학교 철학과 오경준 박사, 서울대학교 과학사 임지한 등이 참여해 '우리가 추구하는 세상', '더 나은 미래'에 대해 논의하는 시간을 가졌다.

2 셰리 터클(Sherry Turkle, 1948-)은 MIT 사회심리학 교수이자 연구자로 디지털 기술의 발전에 따라 변화하는 인간 관계를 연구한다. 대표 저서인『외로워지는 사람들(Alone Together)』(2011)은 인터넷과 로봇 기술이 도래한 후 오늘날 네트워크화된 사회와 인간 관계를 정신분석학적, 사회심리학적, 인류학적 등의 관점으로 살펴보며 기술이 사회와 개인을 어떻게 재형성하는지 통찰한다.

3 신시아 브리질(Cynthia Breazeal, 1967-)은 최초의 가정용 소셜 로봇인 지보(Jibo)를 개발했다. 지보는 사용자의 안면 및 음성을 인식하고, 스마트 단말과의 연동을 통해 알림 기능과 가정 내 가전 제어 등이 가능하다. 휴머노이드의 모습이 아닌 받침대를 가진 구체의 모양을 한 이 로봇은 다양한 '앱' 또는 '역할'이 탑재되어 있어 카메라맨, 스케줄 도우미, 스토리텔러, 아바타 등 여러 기능과 그에 맞는 성격을 오갈 수 있다.

4 파로(Paro)는 일본 산업기술총합연구소의 타카노리 시바타(Takanori Shibata)가 개발한 아기 물범 모양의 로봇이다. 환자와 요양시설 수용자를 대상으로 개발되어 치매, 자폐증에 도움이 된다는 여러 연구가 이루어졌고, 2009년에는 미국 FDA로부터 신경치료용 의료기기로도 승인을 받으며 기네스북에 등재되었다.

5 페퍼(Pepper)는 일본 소프트뱅크가 2015년에 발표한 휴머노이드 로봇이다. IBM의 인공지능 왓슨(Watson)을 이용해 인간의 감정을 세밀하게 인식하고, 여러 대의 페퍼가 대화 경험을 서로 공유함으로써 프로그램이 계속 업그레이드된다.

6 컴퓨터 비전(Computer Vision)은 사람의 시각을 모방해 물체, 이미지, 비디오, 3D 영상 등을 시각적으로 이해하고 해석할 수 있는 컴퓨터를 개발하는 분야다. 디지털 매체를 통해 교류되는 정보가 텍스트에서 이미지와 영상 위주로 바뀌면서 컴퓨터 비전의 필요성이 대두되었고 딥러닝과 심층 신경망 발전으로 세밀한 구현이 가능해졌다. 비행기, 자동차, 새 등 10개의 '클래스'로 이미지를 분류하는 CIFAR-10이나 앞에 놓인 물체와 그 움직임을 인식하는 자율주행 자동차, 이미지와 주석을 연결한 데이터베이스 오픈 이미지 등에서 이용된다.

7 자연어 처리(NLP, Natural Language Processing)는 우리가 일상적으로 사용하는 언어(자연어)를 해석하는 인공지능의 한 종류로, 음성인식 GPS, 받아쓰기 앱, 고객 서비스 챗봇 등에서 찾아볼 수 있다. 1990년대까지는 수동적으로 질문-대답 규칙과 사전 조회 기능을 직접 주입하는 방식으로 개발되었으나, 최근에는 기계학습을 이용해 처음 맞닥뜨린 문장이나 오류(오타, 줄임말 등)에도 효과적으로 대응하고, 복잡한 규칙 대신 확장된 데이터를 주입하는 것만으로 정확도를 높여갈 수 있다.

8 크리스 앤더슨(Chris Anderson)은 2008년 『와이어드(Wired)』 매거진에 「The end of theory: the data deluge makes the scientific method obsolete」(https://www.wired.com/2008/06/pb-theory/)라는 기사를 발표했다. 기사의 요점은 클라우드 컴퓨팅과 페타바이트 단위의 정보로 이루어진 현재 세계에서 그 어떤 과학적 가설도 급격하게 늘어난 정보량을 처리할 수 없다는 것이다. 앤더슨은 "숫자는 이미 스스로 이야기하고 있다."라고 말하며 기계지능이 우리의 사회적·경제적·정치적 관계의 복잡한 패턴을 분석할 수 있게끔 허용해야 한다고 주장했다.

9 제임스-랑게 이론(James-Lange Theory)은 미국 철학자 윌리엄 제임스(William James, 1842-1910)와 덴마크 의사 칼 게오르그 랑게(Carl Georg Lange, 1834-1900)가 정립한 정서 이론으로, 정서 경험은 사건에 대한 생리적 반응의 원인이 아니라 결과라고 주장한다. 예를 들어, 사나운 곰과 마주치면 신체적인 변화로 심장 박동수가 먼저 증가하고, 이후 신체적 변화가 뇌로 전달되어 '공포'라는 감정을 느낀다는 것이다. 이후에 신체적 변화가 정서적 변화보다 오히려 늦고, 정서적 변화를 유도하지 않는 신체적 변화가 있다는 이유 등으로 반박되기도 했다.

10 실감정증(Alexithymia)은 피터 시프네오스(Peter E. Sifneos, 1920-2008)가 소개한 개념으로, 자신의 감정을 의식하지 못하고 그것을 표현하기 어려운 상태를 말한다. 정신질환 진단 및 통계 편람(DSM)에는 포함되어 있지 않으나, 여러 정신질환의 취약성을 높이고 치료 가능성은 낮추는 개인적 성향 중 하나로 꼽힌다.

11 Thomas Suslow & Anette Kersting, "Beyond face and voice: A review of Alexithymia and emotion perception in music, odor, taste, and touch," *Frontiers in Psychology* 12, 2021.

12 피니어스 게이지(Phineas Gage)는 뇌와 감정의 관계의 연구에서 중요한 사례로 꼽힌다. 피니어스는 1848년 철도공사 현장 폭발사고로 전두엽이 쇠막대에 꿰뚫리게 되는데, 기적적으로 회복했지만 성격이 완전히 바뀌어 감정 기복이 심해졌다고 한다. 의사 존 할로우(John

M. Harlow, 1819-1907)는 게이지를 관찰하면서 전두엽이 계획과 감정 통제의 기능을 담당한다는 결론을 내리고 「철막대 머리 관통상으로부터의 회복(Recovery from the passage of an iron bar through the head)」(1868)이라는 글로 발표한다.

13 John M. Harlow, "Recovery from the passage of an iron bar through the head," 1868.

14 Yuri Terasawa, "Yoshiya Moriguchi, Saiko Tochizawa & Satoshi Umeda, Interoceptive sensitivity predicts sensitivity to the emotions of others," *Cognition and Emotion* 28(8): 1435-1448, 2014.

15 사단칠정(四端七情)이란 유교에서 인간의 네 가지 본성에서 우러나오는 마음과 일곱 가지 감정을 가리킨다. 사단은 『맹자』「공손추(公孫丑)」편에 등장하며 측은지심(惻隱之心)·수오지심(羞惡之心)·사양지심(辭讓之心)·시비지심(是非之心)의 네 가지 마음(감정)으로서 각각 인(仁)·의(義)·예(禮)·지(智)의 본성에서 비롯된다. 따라서 인간은 선천적으로 도덕을 지니고 있다는 것이다. 칠정은 희(喜)·노(怒)·애(哀)·구(懼)·애(愛)·오(惡)·욕(欲)의 일곱 가지 감정으로, 『예기』「예운(禮運)」편이나 당(唐) 한유(韓愈)의 「원성(原性)」편에서 등장한다. 사단과 칠정은 송대에 성리학이 정립되면서 맹자의 사단설이 중요시되고, 이에 대비되는 개념으로 칠정을 논의하면서 하나의 용어로 합해지게 되었다. 우리나라에서는 이황(李滉)과 기대승(奇大升) 간의 논쟁 이후로 성리학의 주요 논점이 되었다.

16 「성학십도(聖學十圖)」는 조선 전기의 문신 퇴계 이황이 1568년 선조에게 올린 상소문이다. 옛 현인들과 자신이 작성한 내용을 바탕으로 군왕의 도(道)를 도식으로 설명하며, 왕 자신이 마음가짐을 조심히 하는 경(敬)의 내면화를 중요시한다. 당시 17세의 어린 나이로 즉위한 선조에게 도움이 되기를 바라며 올린 것으로 추측된다.

MEDIA ARTS 20YEARS WITH

07

네오토피아,

데이터
세상을
보다

+

MEIDA
ARTS
20YEARS
WITH

지극히 개인적인 외로움을 덜기 위해 반려 로봇을 연구하면서 시작한 나의 여정은, 인공지능 기술을 거치면서 인간과 기술의 관계에 관한 화두로 확장되었고, 이어서 공동체의 지속 가능성까지 고심하기에 이르렀다. 2012년부터 시작된 나와 아트센터 나비의 행보를《네오토피아: 데이터와 휴머니티Neotopia: Data and Humanity》(2017)라는 이름으로 인간과 기술이 조화롭게 사는 세상을 지향하며 엮었다. 전시, 해카톤, 창작 활동으로 총정리했다. 이 여정을 통해 소위 제4차 산업혁명의 핵심기술들 — 로보틱스, 인공지능, 데이터 사이언스, 그리고 블록체인 — 을 두루 섭렵했고 나름대로의 관점을 갖게 되었다. 다음은《네오토피아: 데이터와 휴머니티》전시의 발문이다. 중복되는 내용이 있음에도 그대로 싣는 이유는 지나온 여정을 그대로 보여주고 싶었기 때문이다.

네오토피아: 데이터와 휴머니티

우리가 있는 곳

디지털 혁명이 시작된 지 불과 20년 만에 세계는 전대미문의 위기에 직면했다. 기술의 발전이 한편으로는 효율성의 증대로 막대한 부를 가져온 반면, 다른 한편에서는 양극화의 주범으로 지목됐다. 지구인 대부분에게 소위 4차 산업혁명은 더 이상 장밋빛 미래가 아닌 대량 실직과 사회불안으로 다가왔다. 21세기 벽두, 인류를 강타한 인지 혁명은 앞으로 인간을 어디로 끌고 갈까? 또한, 지난 세기말부터 알게 모르게 삶 깊숙이 침투한 바이오 혁명은 생명 현상을 근본적으로 바꿀까? 기후변화와 재생에너지는 인류를 어떤 미래로 이끌까?

나아가 기술혁신은 사회 전반에 더욱 근본적인 물음을 가져왔다. 누구의 예상보다도 빠른 속도로 대의민주주의와 작금의 자본주의의 미래에 회의적이다. 근대 이래 인류를 지탱한 두 기둥이 사정없이 흔들거리는 것을 이제 매일 일상에서 목격하는 세상이다. 팩트를 페이크 뉴스가, 기축통화를 암호화폐가 대체하는 세상이 된 것인가? 공동체를 지탱한 신뢰는 이제 프로그래밍의 숙제가 된 듯하다.

젊은 층 사이에서는 '민족국가'의 무용론이 지지층을 확장했다. 이들에게 국경과 사법권은 이제는 거추장스러운 지난 시대의 유물이다. 대신 밑도 끝도 없는 '연결

성'에 다들 자신을 내맡겼다. 만일 이 '연결 기계'에 에러가 생기거나 전원이 꺼지면 서로에 대해 어찌할 바를 모르지 않을까? 또한, 특정인이나 그룹이 목적성을 가지고 '연결 기계'를 조작하거나 이용한다면 다음 세대는 이유도 모른 채 이리저리 끌려다닐 수도 있다.

연결성의 시대에 개인이 어느 때보다도 외로움을 느낀다는 것은 역설이다. 미국의 서전 제너럴^{Surgeon General}은 금세기 인류 건강에 가장 위협적인 질병이 '고립'이라고 경고한 바 있다. 요는 연결의 양이 아니라 질이다. 인공지능 기술과 빅데이터가 연결의 질을 높일 수 있을까? 기술의 첨단에 있는 거대 기업은 그렇다고 대답한다. 그러나 이들이 추구하는 연결성은 이윤 극대화를 바탕에 둔다. 더 많은 상품을 더 많은 개인에게 팔고자 하는 동기로 구축되는 연결성은 '소비하는 인간'의 측면으로만 심화 발전된다.

무어의 법칙대로 기술 발전의 폭발 시대에서 사는 인간은 이미 '기술 따라잡기' 게임에서 기술에 형편없이 뒤처지고 만 것일까? 딥러닝 알고리즘을 제대로 이해하는 사람은 전 세계에 몇 없어도, 수억의 인류가 기술로 사고팔고 먹고 마시며 일거리를 찾고 친구를 사귀며 짝을 찾고 결혼까지 한다. 세상은 더는 이해하는 대상이 아니라 그냥 기술에 내맡긴 채 소비하며 즐기는 대상일 뿐일지 모른다. 문제는 그리 즐겁지 않다는 것이다. 실리콘밸리를 중심으로 한 전 세계 소수의 기술 엘리트를 제외하고는 지구인 대부분은 소외감과 박탈감을 느낌이 분명하다. 개인뿐 아니라 사회구조도 변화 속도를 감당해 내지 못해 비틀거린다.

실리콘밸리의 해법은 명쾌하다. 인간과 사회를 더 똑똑하게 만들라는 주문이다. 소위 4차 산업혁명, 즉 스마트 혁명의 요체다. 이들은 디지털 간극이나 양극화와 같은 사회 문제도 결국은 기술혁신으로 극복할 수 있다고 믿는다. 어떻게? 대다수는 여기서 막힌다. 근래 기본소득 같은 이야기가 IT 엘리트 사이에서 지지를 얻는 것을 보면 인류의 보편적 지능에 대한 믿음은 그다지 깊지 않은가 보다.

아무 일을 하지 않고도 단지 인간으로 태어났다는 사실 하나로 타인(국가)에게서 돈을 받는 것이 개인의 자존감에 긍정적인 영향을 미칠 것 같지는 않다. 일을 한다는 것은 자신의 사회적 필요성에 대한 확인이며 인간 존엄성의 근본을 이룬다. 한편 데이터 생산자로서 유용성을 기본소득의 근거로 주장하는 견해를 듣고 있자니 1999년 개봉된 영화 〈매트릭스〉의 한 장면이 데자뷔처럼 떠오른다. 빨간 알약을 먹고 매트릭스의 실상을 본 주인공의 눈앞에 펼쳐진 광경이다. 개개인은 벌거벗은 모습으로 수면 상태에서 각자의 버블에 갇힌 채 시스템 전체를 돌리는 에너지원이 된다. 기본소득에 대한 할리우드식 상상이긴 하지만 실제로 누구(구글? 아마존?)로부터 거두어들여서 누가(개별 국가? 국제 연합?), 얼마나, 어떻게 주는가의 문제다.

21세기 격랑의 파도 속에서 이리 쓸리고 저리 휩쓸리면서도 인류라는 공동체가 포기하지 않고 결국 다다르고자 하는 곳은 결국 인간의 존엄성이 보장되는 사회, 나라, 땅이 아니겠는가? 만약 개개인의 능력과 취향에 맞게 배우며 배운 것을 실현할 수 있는 곳, 기계이건 당이건 권력이 중앙으로 집중되지 않고 방방곡곡으로 분산된 곳, 개인이 할 말을 자유롭게 할 수 있는 곳, 무엇보다 구성원 간의 신뢰와 돌봄이 살아 있는 곳, 개개인이 즐겁게 삶의 목적과 의미를 찾아 나가는 곳이 있다면 당장 이주하고 싶지 않겠는가?

어쩌면 앞으로 우리 손으로 만들 수 있지 않을까 싶다. 적어도 그 노력을 포기할 수는 없다. 그것을 모색하는 과정을 《네오토피아: 데이터와 휴머니티Neotopia: Data and Humanity》라는 전시로 시작한다. '네오토피아Neotopia'는 기계에 예속되지 않고 인간의 존엄성에 닻을 내리는 사람들의 땅이다. 나는 지금 독자들에게 함께 그 새로운 땅을 찾아 떠나자고 권유하고 있다. 함께 만들어가자고 호소한다. 그리고 함께 누리자고 초대한다.

네오토피아 입문: '개' 같은 로봇을 만들자

2012년부터 로보틱스, 인공지능, 그리고 빅데이터 등의 첨단기술로 작업을 하는 현장에 있었다. 아트센터 나비를 통해 지난 20년간 과학기술과 예술의 교차점에 있었지만, 지난 5년간의 여정이 특별했던 이유는 지극히 개인적인 동기에서 출발하기 때문이다. 나의 네오토피아를 향한 여정은 한 지인이 나에게 개 한 마리를 맡기면서 시작됐다.

갑자기 식구들이 떠나고 혼자 살게 된 나에게 지인이 랭가라는 이름의 커다란 푸들을 맡겼다. 상당히 영리한 녀석은 전 주인에게서 버림받았다고 느꼈는지 내 곁을 떠나려 하지 않았다. 랭가의 분리불안장애는 1년 반가량 지속되었다. 그런데 개와 함께 먹고 자고 일하고 놀면서 나에게 변화가 생겼다. 소리를 지르며 뛰고 빙글빙글 춤을 추는 등 전에는 하지 않던 행동을 했다. 랭가를 주제로 엉터리 노래를 지어 부르기도 했다. 마치 세 살짜리 꼬마가 된 것 같은 자유와 유희로 감정을 치유했다.

그제야 주위를 둘러보았다. 세상은 외로운 사람으로 가득 차 있었다. 디지털 혁명이 시작한 지 20년 만에 미국의 반려동물 시장은 세 배 이상 증가했다. 개나 고양이를 키울 수 없는 사람들은 어떻게 위로를 받을 수 있을까? 만약 개나 고양이 같은 로봇이 나온다면 사람들의 외로움을 덜 수 있지 않을까? 나의 외로움은 디자인과 엔지니어링의 도전으로 바뀌었다. 로봇 메이커를 모아 '반려 로봇'을 만드는 일에 착수했다.

먼저 감정을 공부해야 했다. 인간은 감정으로 움직이는 존재이면서도 우리는 실제로 감정에 대해 무지하다는 것을 발견했다. 인지나 지능 영역과 비교하면 감정은 최근까지도 어떻게 형성되고 인지되는지에 대한 과학적인 연구가 활발히 이루어지지 않았다. 또한, 많은 사람들이 감정이 병들어 있다는 것도 알게 되었다. 타인과의 소통은 물론 자신의 감정을 제대로 식별하지 못하는 사람들이 의외로 많다는 것을 알고 놀랐다. 그렇다면 기계와의 인터랙션이 감정 소통에 어떠한 도움이 될까 하는 질문이 떠오

른다. 앞으로 지속적인 연구와 실험을 통해 밝혀나가야 하겠지만, 기계와의 소통을 통해 나의 감정 상태를 스스로 볼 수 있다면 치유에 있어 중요한 첫걸음이라 할 수 있다. 랭가와 나와의 상호작용처럼 내 몸 안에 갇혀 있는 감정 데이터를 밖으로 끄집어내 내 눈으로 확인하는 것이 필요하다.

AI로 똑똑하게 만들 수 있을까?

다양한 로봇을 만들고 실험하면서 감정 소통에는 지능이 필요하다는 결론을 얻었다. 지능이 전혀 없는 소위 깡통 로봇과의 상호작용은 그리 오래가지 않았다. 그래서 인공지능 영역에 입문했다. 2014년은 인공지능이 알파고로 일반에게 알려지기 2년 전이었지만 당시 구글이나 페이스북, IBM 등 첨단 IT 기업에서는 딥러닝으로 대표되는 기계학습에 관한 연구개발이 한창이었다. 음성인식은 물론, 표정 인식이나 자연어 처리 등을 통해 감정 상태를 인식하는 API들이 세상에 막 나오고 있었다.

거대 기업이 친절하게 제공하는 다양한 프레임워크, 라이브러리, API — 구글의 딥 드림 또는 마젠타, IBM 왓슨의 블루 믹스 등 — 과 오픈소스 계열의 알고리즘을 가지고 다양한 작업을 했다. 상업적 이해와 상관이 없는 나와 작가들은 상상력을 발휘해 신기술을 이리저리 살펴보고 뜯어보고 뒤집기도 하면서 놀았다. 코딩을 기본적으로 할 줄 아는 작가들이었지만 논문을 읽고 새로운 기계학습 알고리즘을 배워가면서 작업했다.

나름의 성과도 얻었다. 남들보다 앞서 신기술에 예술을 접목했다는 세간의 평가도 있었지만, 기술을 직접 대함으로써 얻은 통찰과 미래 사회에 대한 나름의 전망이 소중했다. 딥러닝 알고리즘으로 대표되는 패턴 인식 기술은 많은 양의 데이터를 한꺼번에 처리해 놀라운 결과를 가져올 수 있지만, 데이터의 양과 질에 크게 좌우된다. 정

확도를 높이기 위해서는 많은 양의 데이터가 필요할 뿐 아니라 균형 잡힌 양질의 데이터가 필요하다. 또한, 당시 인공지능 기술로 사람의 얼굴이나 사물을 판별할 수는 있지만, 추상성이 있는 개념 — 예컨대 가족이나 친구 — 은 인지하지 못한다는 사실도 배웠다.

인공지능의 목표는 인간처럼 생각하는 기계를 만드는 것이다. 단순한 연산은 기계가 인간을 따라잡은 지 오래다. 기계학습 시대가 열리면서 이제 바둑 게임이나 스타크래프트 게임 같은 복잡한 연산에서도 기계가 인간을 능가했다. 인간은 기계에게 생각하는 역할을 온전히 내주어야 할까? 나의 경험으로는, 전혀 그렇지 않다. 추상성이 높은 개념을 인식하지 못하는 것 외에도 기계는 여러 가지 다른 일을 한꺼번에 처리수 있는 소위 멀티태스킹을 못 한다. 적어도 우리가 사용하는 튜링 머신Turing machine은 그렇게 설계됐다.

내가 생각하는 기계와 인간의 가장 중요한 차이점은 기계는 스스로 가치(목적함수)를 만들어낼 수가 없다는 것이다. 기계가 스스로 가치를 만들어갈 때, 새로운 컴퓨팅 패러다임에 도달했다고 말할 수 있다. 소위 말하는 인공일반지능Artificial General Intelligence이다. 컴퓨터 과학자의 꿈이자 휴머니스트의 악몽인데, 뉴럴프로세싱 칩NPU을 디자인하는 수학자와 엔지니어가 그런 세상을 앞당길 수 있을지는 두고 볼 일이다. 인간과 기술의 관계에서 블랙박스의 크기가 점점 커지는 쪽으로 세상이 치닫고 있음만은 분명하다.

그러나 실제로 인공지능 기술로 작업을 하려면 블랙박스보다는 데이터 부족이 더 문제가 된다. 특히 정서적 데이터는 모두 개인 데이터이므로 구하기가 쉽지 않았다. 사회적 타당성이 필요하다. 그래서 왕따를 당하거나 폭력 피해 아동이나 청소년을 위한 케어 로봇을 구상했다. 사람에게 마음을 열기 어려운 피해자가 로봇과 소통을 통해 문제를 인지하고 또 해결하는 방향으로 나아가도록 구상했다. 로봇은 피해자가 종국에는 전문 상담가를 찾아가도록 돕는 역할을 한다. 이 프로젝트는 다양한 파트너를

찾아가면서 아직도 진행 중이다. 중간 과정으로 영어 학습 도우미를 하는 판다 로봇을 IBM 왓슨과 함께 개발했다. 판다 로봇은 학생이 묻는 말에 답하며 문맥에 맞는 감정 표현을 로봇의 움직임으로 보여준다.

데이터 세계: 네오토피아를 잉태하다

인공지능 작업에 몰두하다가 데이터 세상에 눈을 떴다. 데이터를 둘러싼 엄청난 간극을 목격했다. 기계학습에 필요한 데이터를 좀처럼 구할 수 없어, 인간이 매일 만들어내는 데이터의 행방을 살펴보니 페이스북, 구글, 아마존, 넷플릭스 등 거대 IT 기업의 소유로 밝혀졌다. 일상에서 만들어내는 데이터가 바로 세계 탑 10 기업의 부의 원천인 것이다. 그럼에도 99퍼센트의 인류는 부의 혜택에서 소외돼 있다. 서비스의 사용이라는 편의성을 담보로 거대 기업은 21세기 가장 중요한 자산이라 할 수 있는 개인 데이터를 사유화했다.

전 세계에 있는 개인에게서 추출한 빅데이터가 인공지능 기술과 결합하면 사용 범위와 가치가 무궁무진하다. 단지 개인의 니즈를 편리하고 효율적으로 제공하는 데서 그치지 않는다. 개인이 특정 상품이나 정책을 원하도록 유도할 수 있다. 대표적 사례로 트럼프 대통령의 당선에 지대한 공헌을 했다는 의심을 받고 있는 빅데이터 분석 회사 케임브리지 애널리티카Cambridge Analytica가 있다. 소셜 네트워크 데이터에 개개인의 성향을 파악하는 알고리즘을 돌려 정조준된 메시지를 봇bot을 통해 계속 공급해 여론을 몰고 간다. 브렉시트 같은 유럽의 정치적 결정에도 영향을 끼친 것으로 알려졌다. 자본과 최첨단기술이 정치와 결합해서 국민주권에 의거한 민주주의를 퇴색하게 하는 것은 데이터 세상이 직면한 위험한 미래상 중 하나다.

그런가 하면 공공데이터를 적절히 활용해 대중의 삶을 풍요롭게 하는 측면도 분

명히 있다. 공공기관이 가진 데이터는 실시간 교통정보나 상권분석, 교육이나 취업 정보 등에 유용하게 쓰일 수 있다. 오픈스트리트맵Open Street Map처럼 다수의 사람들이 자발적으로 참여해 만들어가는 지도 플랫폼이나 커뮤니티 맵핑은 재난 구호부터 일상의 편의성 추구 등 다양한 목적으로 쓰인다. 뿐만 아니라 비식별화를 거친 개인 데이터(대표적으로 헬스 데이터)를 공공 자산으로 삼으면 많은 사회적 편익이 발생할 수 있다. 영국을 포함한 데이터 선진국은 이미 시행하고 있다. 데이터에서 파생하는 지식의 공공성은 앞으로 더 연구해야 할 주제다.

인공지능과 결합한 데이터 세상을 상상하려면 실제로 그 세계에 몸을 담가봐야 했다. 데이터 사이언스의 입문 과정인 EDAExploratory Data Analysis를 들으면서 데이터를 수집하고 정리하고 처리하는지 경험했다. 그 과정에서 소위 '객관적'이라는 사고의 함정을 목격했다. 실은 어떤 데이터를 어떻게 수집할지 결정할 때부터 인간의 주관이 개입한다. 데이터 자체는 모순과 편견으로 가득 찬 너와 나, 즉 사람에게서 나오므로 결국 편견 덩어리 자체나 다름없다. 또한, 실제로 데이터를 다루어본 사람은 모든 데이터가 지저분하다는 것을 알게 된다. 이론이나 추론에 맞게 가지런히 배열된 데이터는 없다. 데이터 작업은 데이터의 군집에서 멀리 떨어진 아웃라이어outlier를 제거하면서 시작한다. 빅데이터는 알고리즘이 스스로 알아서 한다. 결국 인간은 아웃라이어의 제거 과정을 알지 못한 채 단지 결과값을 도출할 데이터 세트로 세상을 예측하고 재단한다.

이쯤에서 나는 잠시 걸어온 길을 돌아보았다. 공학에서 시작해 경제학을 거쳐 이제 미디어 아트라는 매우 생소한 영역에서 일하고 있다. 전형적인 아웃라이어다. 공학계에도 사회과학계에도, 그렇다고 예술계에도 속하지 않는다. 그러나 모든 '계'에서 러브콜을 받는다. 소위 융복합 시대에는 나 같은 아웃라이어가 필요하기 때문이다. 닫힌 '계'의 논리나 프로토콜에 의지하지 않고 독자적 사고와 작업을 할 수 있기에 다양한 분야를 엮어 새로운 창작을 하기에 유리하다. 이렇게 기술과 사회를 다르게 보며 작업하는 미디어 아티스트가 없다면 세상은 무미건조할 것이다.

다양성 확보는 생존에 필수적이다. 굳이 진화생물학의 교훈을 상기하지 않더라도 아웃라이어가 줄어드는 세상은 위험하며 전체주의화될 수 있다. 개인의 삶도 마찬가지이다. 데이터와 알고리즘에 의존하는 삶은 새로운 모험의 가능성을 배제하고, 과거 행적이나 자신과 비슷한 사람이 존재하는 양식에서 벗어나지 못한다. 마치 자신의 과거 데이터와 또는 자신의 또래 그룹의 평균치에 갇혀버리는 꼴이다. 그리고 기술은 인간 스스로 가장 스마트한 선택을 했다고 믿게 한다.

아니, 선택마저도 이제 점점 기계가 대신한다. 듣고 싶은 음악에서 여행지 선정, 데이트 상대에 이르기까지, 인간은 더 많은 일상의 선택을 기술에 내맡긴다. 그런데 우리는 어째서 결과가 최적의 선택인지 알 길이 없다. 이른바 알고리즘의 불투명성이다. 딥러닝으로 대표되는 현재 인공지능 기술은 논리나 추론이 아닌 예측에 초점을 맞추기 때문이다. 일찍이 크리스 앤더슨Chris Anderson이 선언한 "이론의 종말The End of Theory"도 같은 맥락이다.

빅데이터와 인공지능이 주도하는 인지 혁명이 개인과 사회를 얼마나 똑똑하게 만들어가는가? 여기서 '똑똑하다'라는 건 무엇을 의미하는가? 1950년대 이후 인류는 인공지능 분야를 만들어내면서 비로소 본격적으로 인간 지능 연구를 시작했다. 뇌 과학, 인지심리학, 생리학, 컴퓨터 과학 등 다학제적으로 접근해 연구한 결과 지능에는 몇 가지 종류가 있다고 밝혀냈다. 대표적으로 세상에 관한 모델을 구축해 인과관계를 설명하는 지능이다. 아리스토텔레스 이후 학문 세계를 지배한 인식론이다. 그런데 현재 각광을 받는 딥러닝 계통의 지능은 패턴 인식으로, 설명이나 모델링도 필요하지 않다. 많은 데이터를 사용해 효율적으로 결과치를 예측할 뿐이다. 이러한 지능이 대세를 이룬다면 설명이 필요 없는 세상이 된다. 설명이 없다면 이해도 반성도 없다. 나는 이를 '반지성'이라 부르고 싶다.

빅데이터와 인공지능 시대에 인간이 생각을 멈춘다면 정말로 큰일이다. 기계는 인간을 대신해서 생각할 수 없기 때문이다. 패턴 인식 외에도 인간의 삶을 영위하는 데

필수적인 지능들이 있다. 사회적 지능, 감정 지능 외에도 가치, 즉 목적함수를 스스로 만들어내는 지능이다. 이것은 기계가 할 수 없다. 뿐만 아니라 서로 다른 여러 문제를 동시에 놓고 생각하거나 상호 모순적 가치를 한꺼번에 추구하는 것은 지금의 컴퓨팅 패러다임에서는 풀 수 없는 문제다.

그런데 실생활에서 부딪치는 문제들을 살펴보면 상호 충돌하는 가치 사이에서 균형 잡힌 판단을 내려야 하는 경우가 대부분이다. 게임이나 학습 같은 인위적 상황을 제외하고는 우리 삶의 많은 결정은 윤리적 도덕적 판단을 요구한다. 흔히 말하는 자율 주행 자동차의 경우 윤리적 이슈를 프로그램화할 수 있을지 회의적이다. 갑자기 교통 규칙을 어기고 차로에 뛰어든 보행자를 그대로 치고 가야 하는가, 아니면 핸들을 옆으로 꺾어 운전자나 탑승자가 위험에 처하는 상황을 허락해야 할까? 인간도 해결하기 쉽지 않은 윤리적 난제를 기계에 떠맡기는 것은 무책임해 보인다.

데이터 시대는 또한 모든 가치의 정량화를 요구한다. '사랑'을 '관리'하는 애플리케이션을 본 적이 있는데, 상대방에게 선물을 하거나 만나는 횟수, 성행위의 빈도와 강도decibel 등으로 사랑의 정도를 측정한다. 인간에게 중요한 요소일수록 정량화하기 어렵다. 사랑, 우정, 신뢰, 열정, 용기 등 가치를 수치로 표기하는 시도는 현실과 유리된 과표준화overstandardization의 오류를 피할 수 없고 인간의 무한한 가능성을 축소, 왜곡하고 만다.

거리에서: 누가 거대 IT 기업들을 향해 촛불을 들 것인가?

빅데이터와 인공지능 기술로 작업하는 과정을 지켜보면서 위기의식을 느낀 2016년 늦가을, 광화문에 있는 아트센터 나비의 창밖에는 초유의 광경이 펼쳐졌다. 수많은 시민이 촛불을 들고 광장에 나와 평화 시위를 했다. 대통령 탄핵의 외침 속에는

"이건 아니지"라는 시민들의 단합된 의지가 담겨있었다. 부정의 연대였다.

"그럼, 뭐가 맞지?"라는 질문이 떠오를 즈음, 또 다른 일단의 시민들이 태극기를 들고 등장했다. 보수세력이라고 하기에는 특정 연령층에 너무 편중됐다. 이들의 구호는 어릴 때 자라면서 익히 들어온 것이었다. 마치 1970년대로 되돌아간 느낌이었다. 지금 시대의 문법이나 어휘와는 거리가 멀었다. 나는 다시 촛불을 바라보았다. 그리고 진지하게 묻기 시작했다. 살을 에는 겨울바람도 마다치 않고 손마다 간절한 염원의 촛불을 들고 서 있는 수백만 시민이 원하는 미래가 무엇일까? 이들이 원하지 않는 사회는 분명했다. 소수에게 이익이 집중되는 사회, 돈과 권력을 가진 사람이 마음대로 군림하는 사회, 도덕성이 무너진 사회. 한마디로 불공평하고 불공정한 사회다. 문제는 최근 기술 발전의 궤적 ─ 특히 빅데이터와 인공지능 ─ 을 통해 바라본 현 사회는 촛불 민심이 원하는 정반대 방향으로 치닫고 있다는 것이다.

지수함수적 디지털 기술의 발전이 대공황 이래 유례없는 부의 편중을 낳았다. 비단 대한민국만의 문제가 아니다. 양극화는 전 지구적 문제로, 그 핵심에 기술과 자본의 결합이 있다. 소위 4차 산업혁명은 효율성을 지수함수적으로 증대힘으로써 기술과 자본을 가진 자와 갖지 못한 자의 간극을 돌이킬 수 없이 증폭시킨다. 그런데 4차 산업혁명의 에너지원이 바로 우리가 일상에서 매일 생산하는 데이터라는 사실에 주목할 필요가 있다. 따라서 공정한 사회로 가는 첫걸음은 개인의 데이터 주권을 확보하는 것이다.

데자뷔처럼 인터넷 혁명 초창기가 떠오른다. 1989년 웹을 창안한 팀 버너스 리Tim Berners-Lee는 누구나 자신의 생각을 출판할 수 있고, 새로운 비즈니스 모델을 만들 수 있으며, 또한 직접 민주주의를 가능케 하는 새 시대를 열었다는 평가를 받았다. 현재 팀 버너스 리는 자신이 만든 웹을 재발명하는 프로젝트를 오픈소스로 개발하고 있다. 20년 사이 웹은 페이스북, 구글, 아마존, 넷플릭스 등 우리의 데이터를 포획하는 거대 기업들이 점거했기 때문이다. 버너스 리 경의 새 웹프로젝트 '솔리드Solid: Social Linked Data'의 핵심도 프라이버시와 개인의 데이터 주권 확보라 한다.

그러나 새로운 아키텍처나 프로토콜을 개발했다고 데이터 주권의 시대가 바로 오지 않는다. 사용자가 초기의 불편을 감수하고 써야 한다. 거대 IT 기업이 점유한 인터넷 현실에 개개인이 촛불을 들어야 한다. 한편 클라우드 기반의 솔리드보다 더 분산화된 인터넷을 만들어가려는 시도가 이어졌다. 대표적 예가 블록체인 기술이다. 블록체인은 P to P 커뮤니케이션과 스마트 계약, 즉 '프로그램화된 신뢰'를 바탕으로 현 인터넷의 대안으로 급부상하고 있다.

네오토피아: 혁신에 사회적 상상력을 가하라

이러한 기술환경에서 어떻게 더 나은 세상을 만들 수 있을까? 그리고 더 나은 세상이란 어떤 세상인가? 나는 다음 세대인 20, 30대가 주축을 이루는 아트센터 나비의 커뮤니티와 주변에서 만난 청년들에게 한동안 같은 질문을 던졌다. 가장 놀라운 사실은 내가 만난 청년 대부분이 스스로에게 이런 질문을 해본 적이 없다는 것이다. 개인적인 바람이나 소망을 넘어 자신이 원하는 사회상을 그려본 적이 없을뿐더러 심지어 쓸데없는 일이라고 생각하기도 했다. 자기계발에는 열심이나 사회개발은 관심이 없어 보였다.

그러나 인류는 과거 어느 때보다 스스로 삶을 만들고 사회를 조직해갈 수 있는 테크놀로지를 손에 들고 있다. 디지털 혁명은 세상을 손안으로 끌고 온 스마트폰을 넘어 이제 세상 자체를 새롭게 조직할 수 있는 블록체인 기술에 이르렀다. 파괴적 혁신이 박차를 가하고, 인류는 아무도 미래를 예측할 수 없는 미지의 영역으로 접어들었다. 어느 때보다 기술혁신에 따르는 사회적 상상력이 필요한 시대지만 상상력의 빈곤이 처절한 시대이기도 하다. 대다수의 사람은 미래를 기술 발전과 동일시하며 몸을 내맡긴다. 마음은 더욱 황폐해지면서 말이다.

아트센터 나비가 선보인 《네오토피아: 데이터와 휴머니티》는 혁신에 사회적 상상력을 접목하려는 프로젝트다. 빅데이터와 인공지능 또는 블록체인 등의 기술이 좀 더 인간적이고 따뜻한 사회를 만드는 데 사용되기를 바라는 의도다. 2017년 2월, 촛불 혁명이 대통령 탄핵으로 마무리되어갈 즈음 다시 청년들과 마주 앉아 기술, 특히 데이터에 관해 지금 대한민국 사회에서 가장 중요한 문제를 뽑아보라고 했다. 아래가 그들이 뽑은 다섯 가지 질문이다.

– 데이터가 사회적 다름으로 인해 발생한 분열된 개인/집단을 연결해줄 수 있을까?

– 데이터가 '정서적 유대'를 강화할 수 있을까?

– 데이터가 정치, 사회, 문화적 참여를 유도할 수 있을까?

– 데이터가 상호 협력과 연대를 촉진해 새로운 경제 실천을 이끌어낼 수 있을까?

– 데이터가 살기 좋은 도시, 회복 가능한 도시를 만드는 데 도움이 될 수 있을까?

아트센터 나비는 이 질문들을 전 세계 혁신가, 아티스트, 엔지니어/프로그래머 등 200여 명에게 보냈고, 그중 85명이 작업으로 화답했다. 해카톤과 콘퍼런스 그리고 총 35개의 작품들을 선보인 전시를 통해 '네오토피아'가 조용히 시작되었다.

2017년 11월

5개의 질문과 네오토피아

앞의 다섯 가지 질문은 기술 시대를 살아가는 인류 모두에게 피부에 와닿아있다. 커뮤니케이션 기술의 발달에도 불구하고 그 어느 때보다 사회는 분열하고 반목하고 있다. 태극기 부대와 촛불 부대는 서로 다른 행성의 사람들처럼 한자리에 있기조차 거부한다. 세대 간 반목도 날로 깊어만 간다. 소셜 네트워크의 발달은 소위 '사일로Silo' 현상을 야기해 비슷한 사람 간의 소통만을 강화하기에 갖가지 편견과 가짜 뉴스의 온상이 되고 있다. 가짜 뉴스는 21세기 새로운 사회악으로 등극했다.

이러는 와중에 개인은 더욱 외로워졌다. 진정한 소통을 찾지 못하고 이리저리 피상적으로 쓸려 다닌다. 스크린마다 작렬하는 빛의 바다에서 어느새 자신을 잃고 만다. 나의 시선을 사로잡는 무궁무진한 콘텐츠 사이에서 시간을 보내다 보면 내가 진정 원하는 것이 무엇인지, 아니 무엇이었는지 아득해진다. 희미한 불만과 불안이 인터넷에 낮은 구름처럼 깔린다. 고립된 개인은 그럴수록 더욱 클릭에 열중한다. 전술한 '실감정증'과 함께 우울증이 젊은 층 사이에 유행병처럼 퍼져간다.

개인이 정치, 경제, 사회 문화 등 공동체의 이슈들에 참여할 수 있는

길은 어떠한가? 대의 민주주의에 희망을 두는 사람도 많지 않지만, 그 대안을 말하는 사람은 더욱 찾기 어렵다. 일부 유럽 등지의 디지털 좌파들이 데모크라시 오에스Democracy OS(Operating System)와 같은 직접민주주의를 기술적으로 창안하기도 했지만 큰 반향을 얻진 못했다. 현대의 삶은 너무 복잡해서 어떤 현안에 투표하려면 알아야 할 정보들이 너무 많다. 그리고 그 정보들에 대한 신뢰가 형편없이 낮다는 것도 직접 민주주의를 저해하는 요인이다. 우리의 삶을 결정짓는 큰 이슈들을 우리가 신뢰하지 않는 시스템과 인간들에게 맡긴 채, 대부분의 사람은 '소확행'(작지만 확실한 행복)에 열중하고 있다.

젊은 세대일수록 더욱 개인적인 성향이 짙다. 한국의 젊은 세대 이야기다. 위와 같은 질문들을 매우 불편하게 여기거나 아니면 한 번도 해보지 않았다는 대답이 돌아왔다. 신경 써봐야 바뀌는 것도 없을 터인데 무엇 때문에 이런 질문들을 주는가 하는 눈치였다. 586세대인 나의 20대를 생각해봤을 때 자신들의 미래에 관해 냉소에 가까울 정도로 무관심한 젊은 세대를 보면서 나는 적잖은 충격을 받았다. "세상이라는 거대한 기계는 내가 알 수도 없을뿐더러 설령 안다고 하더라도 내가 어찌할 방법이 없다"고 결론 짓고 그 기계의 언저리에서 떨어지는 부스러기나 잘 받아먹겠다는 태도였다.

그러나 언제나 그렇듯 1퍼센트의 희망이 있다. 그 1퍼센트의 젊은이들을 나는 블록체인 커뮤니티에서 찾았다. 2017년 이때는 블록체인 기술 자체보다 코인 광풍에 휩싸였던 시기였기에, 가짜들의 장막을 여러 겹 들춰내고 진짜가 숨어 있는 곳을 발견하기까지 시간과 노력이 좀 들었다. 문영훈 등 몇몇 젊은이들이 주동이 되어 '논스Nonce'[1]라는 커뮤니티를 만

들고 블록체인 기술로써 세상을 바꿔보자고 나섰다. 프로그래머, 엔지니어, 창업자 등 당시에도 수십 명의 에너지 높은 젊은이들이 공동주택에 살며 '미래혁명'을 준비하고 있었다. 논현동에 위치한 그들의 일터이자 숙소에는 "미래 반역자들의 기지Base for Future Rebels"라는 문패까지 내걸었다.

무엇에 반역하는가? 비트코인 창시자인 사토시 나카모토Satoshi Nakamoto의 정신을 이어받아 달러를 기축통화로 하는 기존의 금융질서에 반기를 든 것이다. 그리고 우리의 개인 데이터로 어마어마한 부를 축적한 플랫폼 기업들에 대해 데이터 주권을 외친다. 이들은 나아가 공동체의 거의 모든 문제를 스마트 콘트랙트Smart Contract[2]가 해결할 수 있다고 믿는다. 투명성이 보장되고 탈중앙화된 블록체인 세상에서는 개인의 자유와 인권이 보장되는 새로운 사회질서를 만들어갈 수 있다고 믿는다. 그러니까, 네오토피아의 네 번째 질문, 즉 "데이터가 상호 협력과 연대를 촉진해 새로운 경제 실천을 이끌어낼 수 있을까?"에 대한 답을 몸소 실천하고 있는 그룹이다.

미술관으로서 너무 어려운 질문을 한 것일까? 데이터와 관련된 이슈들이 심각한 '데이터 사회'에 진입했음에도 일반의 관심은 저조했다. 아트센터 나비에서 2016년 개최한 《아직도 인간이 필요한 이유》에 비해 《네오토피아: 데이터와 휴머니티》 전시는 훨씬 더 많은 공을 들였는데도 전시장이 한산했다. 학교에서 단체 관람 요청이 오면 큐레이터가 작품을 설명해주는 식이었고 공부하러 오는 학생들이 많았다. 대부분 설명이 필요한 작품들이긴 했다. 페이스북에서 나의 '좋아요'와 포스팅, 그리고 내 친구들의 '좋아요'를 갖고 나의 성격 프로파일링을 실시간으로 보여준 작

업, 내 데이터가 플랫폼 기업에서 다른 곳으로 빠져나갈 때마다 좋지 않은 냄새를 내는 오브제, 서로 다른 감정 언어를 쓰는 남편과 아내 사이에서 감정적으로 통역을 해주는 프로그램, 그리고 가짜 뉴스를 눈앞에서 그럴듯하게 만들어 보이는 제조기, 빅데이터 시대에 스몰 데이터Small Data의 소중함을 일깨워주는 3D 인스톨레이션, 인간을 작위적인 등급에 따라 취급하는 데이터 사회의 현실을 풍자한 데이터 펌프 잭 등 다채로운 작품들을 선보였다.

다가오는 기술 사회의 본질을 짚고 인간과 기술이 공존하는 가능성을 모색했던 야심전《네오토피아: 데이터와 휴머니티》가 주목을 받지 못했던 데에는 두 가지 요인이 있었던 것 같다. 첫째는 기술 현실에 관한 작품들이라 오늘날 우리가 처한 데이터 사회의 문제에 대한 인식이 부족하면 이해하기 어려운 면이 없지 않았다. 그러나 바로 전해 2016년 일반인은 전혀 이해불가한 인공지능 전시가 공전의 히트를 쳤음을 감안하면 설명력이 좀 떨어진다. 두 번째는 홍보의 부재이다. 비록 주류 언론들이 조명을 해주지 않더라도 SNS 등을 통해 적극적으로 홍보를 하지 못한 것은 나의 부족함이었다.

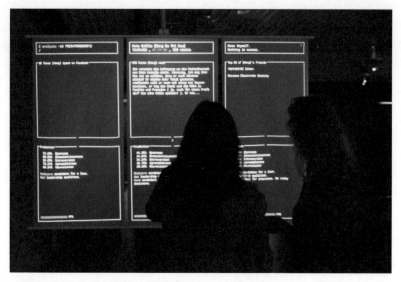

항도티둑(Hang Do Thi Duc), 〈데이터 셀피(Data Selfie)〉, 2016. 타임-랩스 비디오, 리어 프로젝션. 《네오토피아: 데이터와 휴머니티(Neotopia: Data and Humanity)》, 아트센터 나비 등, 2017.

리앤 윈스마(Leanne Wijnsma), 로버트 반 리우웬(Robert van Leeuwen), 〈스멜 오브 데이터(Smell of Data)〉, 2017. 《네오토피아: 데이터와 휴머니티(Neotopia: Data and Humanity)》, 아트센터 나비 등, 2017.

로렌 맥카시(Lauren McCarthy), 카일 맥도날드(Kyle McDonald), 〈MWITM(Man and Woman In the Middle)〉, 2015–2017. 《네오토피아: 데이터와 휴머니티(Neotopia: Data and Humanity)》, 아트센터 나비 등, 2017.

나비 E.I. Lab(조영각, 유유미, 이소형, 김시현), 〈브레이킹 뉴스(Breaking News)〉, 2017. 《네오토피아: 데이터와 휴머니티(Neotopia: Data and Humanity)》, 아트센터 나비 등, 2017.

마사키 후지하타(Masaki Fujihata), 〈보이스 오브 얼라이브니스(Voices of Aliveness)〉, 2017. 〈네오토피아: 데이터와 휴머니티(Neotopia: Data and Humanity)〉, 아트센터 나비 등, 2017.

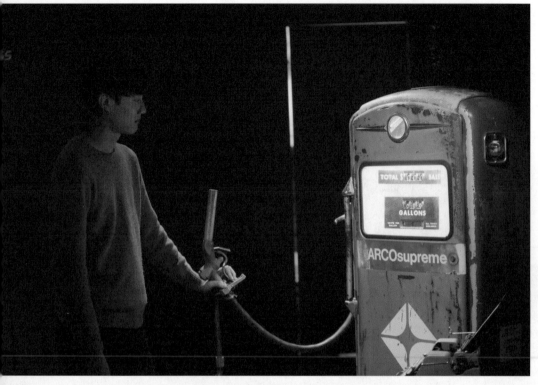

나비 E.I. Lab(김정환, 유유미, 안준우, 서원태), 〈데이터 펌프 잭(Data Pump Jack)〉, 2017. 《네오토피아: 데이터와
휴머니티(Neotopia: Data and Humanity)》, 아트센터 나비 등, 2017.

다이토 마나베(Daito Manabe), 츠비토 이시이(2bit Ishii), 히로후미 츠카모토(Hirofumi Tsukamoto), 유스케 토모토(Yusuke Tomoto), 〈체인즈(chains)〉, 2016. 《네오토피아: 데이터와 휴머니티(Neotopia: Data and Humanity)》, 아트센터 나비 등, 2017.

피나르 욜다스(Pinar Yoldas), 〈키티 AI: 통치를 위한 인공지능(The Kitty AI: Artificial Intelligence for Governance)〉, 2016. 《네오토피아: 데이터와 휴머니티(Neotopia: Data and Humanity)》, 아트센터 나비 등, 2017.

크립토 온 더 비치:
차라리 반군 아이들과 놀자

　　인간과 기술이 조화롭게 살아가는 새로운 사회질서를 찾는《네오토피아: 데이터와 휴머니티》프로젝트를 통해 희망의 실마리로 남은 블록체인 커뮤니티와 2018년을 함께했다. 오랜만에 나는 주눅 들어있지 않은 생기발랄한 젊은이들을 만나 에너지가 샘솟는 것 같았다. '그래, 새 술은 새 부대에! 심화되는 빈부격차에 속수무책이고 불신만 키워가는 낡은 정치 경제 체제를 고치려 하기보다는 아예 새로운 체제를 만드는 것이 방법일지 몰라. 이제 기술이 그것을 가능케 하잖아!' 이런 해맑은 생각에 나는 몸을 실었다.

　　블록체인 기술로 세상을 바꾸고자 하는 젊은이들을 데리고 나는 강원도 양양으로 향했다. 소셜 디자인 해카톤인《크립토 온 더 비치Crypto on the Beach》는 선발된 10팀 약 50여 명과 함께 바닷가에서 '서핑 앤 코딩 Surfing and Coding'이라는 콘셉트로 진행된 초유의 해카톤이다. 블록체인 기술로 사회 문제를 해결하려는 열망에 찬 젊은이들이었다. 나는 이들과 사회 문제 해결 이전에 먼저 우리 몸을 바닷물에 푹 담그도록 했다. 서핑을 처음 해본 친구들이 대다수였는데 하필 파도가 심해 물을 많이 먹었

《크립토 온 더 비치(Crypto on the Beach)》 참가자들이 함께 서핑하는 모습. 강원도 양양, 2018.

《크립토 온 더 비치(Crypto on the Beach)》 해카톤 참여 모습, 강원도 양양, 2018.

다. 다 같이 바닷물을 먹고 종일 서핑보드에서 엎치락뒤치락했던 친구들은 그날 저녁부터 단번에 하나가 되었다. 2박 3일 해카톤의 결과물은 놀라웠다. 투자도 여러 곳에서 받았고 국제 대회에서 상도 많이 받은, 성과면에서나 매력도에서나 블록체인계 최고의 해카톤이었다는 찬사를 받았다. '서핑 앤 코딩'에 그 비밀이 있지 않나 싶다. 실리콘밸리의 무미건조한 스마트 콘트랙트Smart Contract만으로 인간의 최고를 끌어낼 수 있는 것은 아님은 분명한 것 같다.

실제로 일반인이 블록체인 기술을 이해하는 것은 쉽지 않다. 나도 유튜브에서 관련 영상을 수십 시간 시청하고 겨우 감을 잡았다. 아트센터 나비의 교육팀이 일반인의 블록체인 기술 이해를 돕기 위해 보드게임을 만들었다. 해시 함수Hash Function를 구하고 답을 내면서 분산원장의 원리를 익혀나가는 게임이었다. 나아가 손문탁 박사의 시나리오를 갖고 블록체인 교육 연극인《빌리지 코인 기술 상황극: 베짜기 새집의 비밀》을 만들어 공연하기도 했다. 손문탁 박사는 탁월한 발명가이자 메이커인데 라즈베리파이에 블록체인 기술을 실현해 마을 단위로 운영되는 빌리지 코인을 개발했다. 실제로 연극에 참여한 배우들과 관객은 빌리지 코인을 서로 주고받으며 블록체인의 원리를 알아갔다.

블록체인이 지향하는 사회는 스마트 콘트랙트로 이루어진 새로운 공동체이다. 이 새로운 공동체에서는 코딩이 바로 법이다. 인간관계는 빡빡하게 프로그램되고, 융통성이나 여유란 없다. 그 대신 명확하고 투명하며 분산·분권화되어 있다. 무엇에 더 가치를 두는가에 달려 있지만, 예컨대 투명성과 분권화가 요긴한 금융 분야에서는 실효성이 있다. 그러나 기타 인간의 다른 사회적 활동들을 모두 '코드화'하는 것에는 분명 무리

아트센터 나비, 조이 인스티튜트 오브 테크놀로지(Joy Institute of Technology) 주최, 《빌리지 코인 기술 상황극: 베짜기 새집의 비밀》(원작: 손문탁). 타작마당, 2018.

가 있다. 블록체인 커뮤니티에서 가장 큰 이슈가 지배구조governance 문제라는 것을 보아도 알 수 있다. 서로 합의에 이르지 못해 종종 포킹forking 되고 커뮤니티가 무너지는 일이 비일비재하다. 변하기 쉽고 유동적인 인간관계를 모조리 프로그램화하는 데는 분명히 한계가 있어 보인다.

2018 블록체인 도시: 〈우리를 향한 항해〉

소위 4차 산업혁명의 시대가 도래했다. 로봇들만 일하고 있는 공장들, AI로 무장한 인지 혁명, 데이터 혁명. 이렇게 우리가 사는 도시는 서버들의 연결로 이루어진 소위 스마트 시티로 빠르게 진입하고 있다. SF 영화에서 보듯 개개인의 일거수일투족을 빅브라더가 지켜보며 이탈의 조짐이 있는 사람들을 미리 색출해 특별 관리할 수 있는 기술이 이미 돌아가고 있다. 여기에 사는 개인들의 삶은 어떠한가? 전 세계 인구의 1퍼센트도 되지 않는 기술 엘리트에 속하지 않은 대다수의 사람에게 4차 산업혁명은 불투명과 불만, 그리고 불안의 시대이다. 날로 확대일로에 있는 기술의 불투명성과 양극화가 가져오는 불만과 함께 종잡을 수 없는 미래에 관한 불안은, 절대 빈곤의 현격한 감소와 같은 긍정적인 경제 지표와 무관하게, 전 인류를 집단 무력감과 분노에 노출하고 있다.

돌이키면 디지털 혁명이 시작된 1990년대 이후 인류는 지속해서 프라이버시를 포함한 개인의 주권을 효율성과 맞바꾸어왔다. 웹 혁명 초기 개인의 권한 확장에 관한 희망이 뭉게뭉게 피어오른

시절도 있었지만, 얼마 지나지 않아서 웹은 거대 플랫폼 기업들에 의해 사유화되고 말았다. 개개인은 '편의성'을 볼모로 애플, 아마존, 페이스북, 구글 등의 성안에 갇혀 소중한 개인 데이터를 제공하며 열심히 성주들에 봉사하는 농노(사용자)와 같은 신세가 되어버렸다.

변화는 항상 시스템 자체의 내적 모순에서 비롯된다. 2008년 금융위기를 목도한 일단의 천재 엔지니어(들)이 「Bitcoin: A Peer-to-Peer Electronic Cash System」이라는 9장짜리 논문으로 전혀 새로운 금융시스템을 제안했다. 정부의 독점 조폐권을 무력화하고 은행 등의 중간 거래상들의 존재를 불필요하게 만드는 이 새로운 알고리즘에 금융자본주의의 변방에 있던 젊은 기술 엘리트들이 열광했다. 비트코인을 필두로 다양한 알트코인들이 속속 등장하며 새로운 가치 창출과 새로운 연대를 통해 새로운 세상에 대한 그림을 그려내기 시작했다.

궁즉통窮即通[3]이라고 했던가? 모순이 극에 달하면 변화가 생기고 변하면 통한다고 했다. 극도로 중앙화된 컴퓨팅 시스템과 데이터 윤리적 모순은 새로운 인터넷의 등장을 초래하고 있다. 이 새로운 인터넷 — 블록체인 — 의 덕목으로 분권화, 데이터 주권, 투명성, 그리고 불변성 등을 꼽고 있다. 바로 현 인터넷의 문제들로부터 시작한 대안이다. 그렇다면 블록체인은 어떤 세상을 지향하고 있는가?

무엇보다 개인의 선택을 중심으로 펼쳐지는 분산ㆍ분권화된 세상이다. 국가 권력이나 법, 또는 기존의 경제 질서에 의해 예속되거나 구애받지 않으려 하는 사이버펑크cyberpunk적 성향이 짙다. 개

인의 경제적 성과보수를 거래의 기반으로 삼는 18세기 자유주의적 전통을 이어받았으나, 이들은 인센티브를 사회 제반 관계의 영역으로 밀고 나간다. 게임의 규칙을 수호하는 것('신뢰')은 공권력 대신 기술이 담보한다. 한마디로, "코드가 법이다."

　　아직 진화하고 있는 기술이라 블록체인이 만들어가고 있는 도시(사회)를 가늠하기 쉽지는 않다. 하지만 기술과 커뮤니티의 특성을 살피면 몇 가지 방향성을 추측할 수 있다. 먼저 개인의 재등극이다. 데이터 주권과 인센티브에 기반한 이 새로운 인터넷에서는 빅데이터 체계에서 파편화되어 소비되는 나를 되찾을 수 있다는 것이다. 이것은 작은 일이 아니다. 또한, 구조적으로 조작 불가능한 데이터로 이루어지는 블록체인은, 설령 네트워크 효율성을 희생할지언정, 가짜나 거짓을 추방한다. 요컨대 중간상이 필요 없는 P2PPeer-to-Peer 네트워크는 투명성의 극단을 추구한다.

　　현재 작동하고 있는 블록체인으로는 신원증명 및 자산등록 시스템을 비롯한 금융거래를 효율화한 핀테크 계열, 분산에너지 시스템인 마이크로그리드Microgrid, 분권화된 미디어 및 콘텐츠 시스템, 그리고 교육 관련 등 다양한 시도들이 이어지고 있다. 말하자면 정치, 경제, 사회, 문화, 교육, 제 분야에서 블록체인을 통한 새로운 거래들과 그에 따른 커뮤니티가 경쟁적으로 등장하고 있다. 개개인은, 적어도 이론상으로는, 자신에게 최적의 커뮤니티를 선택해서 사회 활동을 영위할 수 있게 된 것이다.

　　이렇듯 블록체인은 자유주의자 개인에게 굿 뉴스이다. 그런데 이러한 개인들이 모인 블록체인 도시는 어떤 모습일까? 혹은 어

떤 모습이어야 할까? 이는 어느 정치철학자도 쉽게 답을 내리지 못하는, 소위 '나'가 '우리'가 되는 문제이다. 스마트 컨트랙트가 인간 사이의 복잡다단한 이슈들과 모호한 감정들을 쉽게 코드화할 것이라는 순진한 기대는 하지 않는다. 거래처리속도와 같은 기술적 이슈를 제외하고는 가장 큰 이슈로 떠오르는 것도 거버넌스 문제이다. 즉 어떻게 합의에 이르느냐 하는 것이다. 이것은 자본주의와 민주주의에 관한 생생한 실험이기도 하다.

버블 속에서 잠자고 있던 '나'를 일깨워 주권을 되찾아준 블록체인이지만, 새로운 사회 시스템을 만들어가면서 '우리'를 재발명하기엔 갈 길이 멀다. 공동체 안에서의 '신뢰'는 단순히 분산원장을 만드는 것 이상이다. 공공의 안녕을 위해 개인의 희생이 요구되는 때도 있고(국방), 불확실한 미래에 투자해야 하며(사회간접자본), 원하지 않는 사람들과 협동해야 할 경우(교통/주거)도 많다. 무엇보다 자신의 이익 극대화만 추구하는 개인들이 모인 공동체는 모래알처럼 흩어지기 십상이다.

결론적으로 블록체인 도시에는 개인들의 이해관계를 엮어주는 코드 이상의 '무엇'이 있어야 할 것이다. 온체인이건 오프체인이건 '우리'라는 의식을 심어주는 그 무엇, 민족과 국가, 계층이나 계급을 넘어 남녀노소(혹은 중간성)가 공유할 수 있는 그 무엇, 포용적이고 관용적이지만 보편타당한 경계가 존재하는 것, 그것이 과연 무엇일까? 과연 있기는 한 것일까? 우리는 그걸 향한 항해를 시작했다.

2018년 12월

1 하시은, 문영훈이 공동 설립한 논스(Nonce)는 2017년 블록체인 전문 유튜브 채널 '블록
 체인ers'로 시작해 2018년 블록체인 커뮤니티를 위한 코리빙(Co-living) & 코워킹(Co-
 working) 공간을 설립했다. 이후 블록체인 외 다양한 분야의 전문가들이 합력해 5호점까지
 확장되었다.

2 스마트 콘트랙트(Smart Contract)는 블록체인 기술을 기반하여 자동화된 계약 수행, 협상,
 검증을 지원하는 디지털 프로토콜이다. 중개자 개입 없이 당사자 간 사전에 협의한 내용을 바
 탕으로 전자 계약서가 코드로 구현되며, 특정 조건이 충족되면 자동으로 계약이 이행되는 방
 식을 취하고 있다.

3 궁즉통(窮卽通): 주역에 나오는 궁즉변 변즉통 통즉구(窮卽變 變卽通 通卽久)를 줄인 말로,
 궁극의 경지에 이르면 변하고, 변하면 통하며, 통하면 오래 간다는 뜻이다.

MEDIA ARTS 20 YEARS WITH

08

아트센터
나비,

20년의
결실을
보다

MEIDA
ARTS
20YEARS
WITH

"영원한 빛Lux Aeterna":
한국에서 세계적인 미디어 아트 페스티벌을 열다

ISEA2019 행사는 아트센터 나비 20년을 정리하기에 부족함이 없는 행사였다. ISEA는 International Symposium on Electronic Art의 약자로 1988년 네덜란드에서 시작한 미디어 아트 페스티벌이다. 당시 아무도 주목하지 않은 전자 예술 영역의 개척자들이 모여 학회를 만들고 작품들을 전시하는 변방fringe의 페스티벌이었다. 볼거리가 풍성하다기보다는 어디서도 볼 수 없는 실험적이고 도전적인 작업들과 예술과 기술의 접목에 관한 새로운 아이디어들을 보고 들을 수 있는 곳이었다. 2000년대 초반까지는 그랬다.

이후 디지털 문화가 확장되고 디지털 아트 영역이 활성화되면서, 매년 새로운 도시를 돌면서 개최되는 ISEA는 아르스 일렉트로니카Ars Electronica[1]와 함께 미디어 아트의 2대 페스티벌이 되었을 뿐 아니라, 각 도시에서 경쟁적으로 유치하는 인기 행사가 되었다. 디지털 아트 페스티벌이 도시 마케팅의 한 요소가 된 것이다. 마치 올림픽 경기를 유치하듯, 한국 대표로 카이스트의 원광연, 박주용, 남주한 교수가 홍콩에서 치러진 경쟁 심사에서 레오나르도 다빈치를 앞세운 플로렌스를 제치고 광주로

ISEA2019를 유치했다. 원광연 교수는 카이스트의 문화기술 대학원을 만든 장본인으로 예술과 기술의 접목에 깊은 관심을 가졌고, 나비와는 초창기부터 인연이 깊은 분이다.

원광연 교수의 부탁으로 나는 아트디렉터 역할을 수락했다. 당연히 거들어야 한다고 생각했다. 그런데 얼마 후 원 교수가 주요 국가기관의 장이 되면서 ISEA 광주 조직위원회 의장 역까지 내가 맡게 되었다. 카이스트의 남주한, 박주용 교수와 함께, 아트센터 나비, 그리고 광주아시아문화전당ACC, Asia Culture Center이 함께하는 구조가 되었고 내가 총 책임을 맡게 된 것이다. 아시아문화전당은 드넓은 전시 공간과 공연시설 등으로 미디어 아트 페스티벌을 하기에 최상의 공간을 갖고 있으나 입지가 그리 좋지는 않았다. 광주까지 사람들을, 그것도 전 세계에서 불러 모으는 일이 관건이었다.

나의 유치 활동은 그전 해 ISEA2018에서 시작되었다. ISEA2018은 남아프리카South Africa 동부의 항구도시 더반Durban에서 개최되고 있었다. 치안이며 시의 지원이며 모든 것이 열악했지만 참여 작가들의 열의로 충분히 의미 있고 재미있었던 행사였다. 무엇보다 자국의 독특한 문화와 풍광을 미디어 아트에 녹여 보여준 점이 돋보였다. 행사의 하이라이트는 수족관에서 행해진 전시 및 퍼포먼스였다. 수족관 물고기들과 미디어 아트의 환상적인 오케스트라를 보고 들으면서, 나는 약 20년 전 어항 속 붕어 한 마리, 인공생명 하나, 그리고 사람이 트리오를 했던 〈트라이얼로그Trialogue〉가 떠올랐다. 아트센터 나비 최초의 프로덕션이었다. (이후 서버 관리를 잘 못해 영상자료가 소실된 애석한 사연이 있다.) 동시에 앞으로의 미디어 아트 작업은 산과 바다 등 자연에서 더 많이 볼 수 있겠다 싶었다. 기술이 자

우샤카 브론윈 레이스(Ushaka Bronwyn Lace), 졸리실 봉와나(Xolisile Bongwana)의 수족관 퍼포먼스 〈DNA Pod〉, 2018. ISEA2018 더반. ⓒ Christo Doherty.

연을 어떻게 끌어들이는가, 나아가 자연이 기술을 어떻게 흡수하는가가 앞으로 예술의 관점 포인트가 될 것으로 보인다. 미래의 아티스트나 디자이너는 기술과 자연 사이의 접점에서 자신들의 창조성을 드러내게 될 것이다.

여담이지만, ISEA2019 광주를 선전하러 갔던 더반에서 나는 아프리카를 발견했다. 고작 일주일 남짓 머물고서 이렇게 말하면 아프리카를 잘 아는 사람들은 코웃음 치겠지만 더반과 그 주위 자연을 통해 본 아프리카는 내게 확실히 충격이었다. 하늘이 달랐고, 땅이 달랐고, 공기가 달랐다. 물론 사람들도 많이 달랐다. 자연이 광활한 것은 미국도 마찬가지인데 미국의 대지와 아프리카의 대지는 확연히 달랐다. 뭔가 원향遠鄕에 온 것 같은 느낌이었다. 그리고 어떤 것도 제대로 작동하는 것이 없었다. 대중교통도 치안도 관공서도 다 제멋대로이고, 행사는 1~2시간 지연되는 것이 다반사였다.

한마디로 카오스였다. 그런데 그 가운데 묘한 자유로움이 있었다. "드넓은 대지와 광활한 하늘 아래서, 인간이 만든 그깟 룰쯤이야! 죽을 수 있다고? 우리 모두 얼마 후에는 어차피 한 줌의 흙이 되잖아?" 종종거리며 안달하며 사는 아시아인에게 아프리카 친구들이 웃으며 말하는 것 같았다. 그들 여인네의 춤추는 듯 컬러풀한 의상에서 삶과 자연에 대한 절대 긍정이 보인다. 유럽의 패션 하우스들이 아프리카 컬러와 패턴들을 훔쳐다 돈벌이를 해왔음이 들통난 현장이었다. 아, 이들은 근대를 거치지 않고 바로 여기 21세기로 넘어온 것이다! 나는 근대의 회색 톤과 옥죄는 규율이 부재한 곳에서 때 묻지 않은 자유로움과 생동감이 흘러넘치는 것을 목격한 것이다.

아프리카 열병(자의적인 해석)에 걸린 나는 갈비뼈 골절에도 불구하고 쉬지 않고 걷고 보고 했다. 덕분에 3년이 지난 지금도 그 후유증으로 재활 치료를 받고 있지만, 언제고 다시 돌아가고 싶은 곳임에 틀림없다. 인류는 모든 것을 알고리즘화, 즉 프로그램화하면서 문명을 발전시켜왔는데, 처음으로 '전-프로그램'의 맛을 본 것이다. 문명 이전, 그러니까 인간이 모든 행동에 목적성을 갖고 서로를 얽어매기 이전, 원초적인 자유로움이 그곳 대기에 흐르고 있었다.

한편, ISEA2019 광주 행사를 준비해야 하는 2018년은 나비 20년 중 가장 힘든 시기였다. 나비 재정의 대부분을 지원해왔던 SK가 지원을 철회했고, 지난 몇 년간 심혈을 기울여 키워왔던 나비 랩이 해체되었다. 게다가 ISEA2019의 아트디렉터로 임명했던 최두은 큐레이터가 갑자기 사임했다. 아트센터 나비는 조영각을 필두로 하는 나비 랩과, 국제적 네트워크와 실무에 강한 최두은의 투톱 체제였는데, 그 둘이 거의 동시에 일을 그만둔 것이다. 최두은은 나비 초창기부터 인턴으로 시작해 10여 년을 동고동락해온 사이였고, 조영각도 인턴으로 시작해 불과 3년 만에 랩장으로 승승장구하며 국제전에 나비 랩을 대표해 참여하곤 했는데, 가장 의지했던 두 사람이 중요한 시기에 그만두자 조직 전체가 흔들렸다.

그럼에도 쇼는 계속되어야 했다. 랜선을 컴퓨터 본체에 어떻게 꼽는지도 모르는 초급 인턴들과 실무를 총괄하기엔 아직 어린 전혜인 큐레이터가 바닥에서 구르며 모든 것을 배워갔다. 거의 해병대 훈련이나 다름없었다. 아시아문화전당의 대형 전시관 4개를 가득 채운 90여 개의 미디어 아트 작품들과 매일 저녁 실시된 총 12개 퍼포먼스의 개별 기술 가이드 tech rider들을 손에 쥔 채, 전당의 드넓은 공간 이곳저곳을 다리가 붓도록

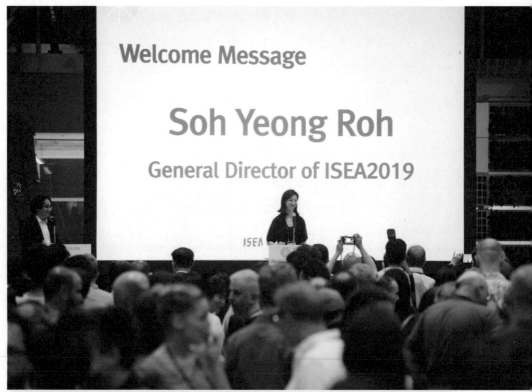

ISEA2019 개막식 광경. 국립아시아문화전당, 2019.

뛰어다닌 대한의 처자들, 전혜인 팀장을 비롯, 이수훈, 김희은, 최희윤 등과 뒤에서 말없이 이들을 지원한 한상욱 팀장과 권호만 PD, 그리고 최준호 주임의 노고를 오랫동안 잊지 못할 것이다.

결과는 '역대급'이었다. 매년 세계 여러 도시를 돌며 개최되는 ISEA 에디션 중 손꼽힐 만큼 잘된 행사였으며, ISEA 행사의 새로운 표준을 만들었다는 극찬을 ISEA 이사회Board로부터 받았다. 대체로 ISEA 행사들은 조직과 운영 면에서 허술한 면이 없지 않았다. 완성도보다는 실험성에 치중해 대중적 인지도를 올리기에는 아쉬운 점이 있었다. 그러나 나는 광주시에 약속한 것이 있었다. ISEA2019 행사가 광주 시민에게도 혜택이 가도록, 모두가 와서 보고 즐기고 배우는 축제의 장으로 만들겠다고 했다. 나는 약속을 지켰다. 아시아문화전당 개관 이래 최고로 풍성하고 또한 최대의 인원이 와서 보고 즐긴 행사였다는 평을 들었다. 행사의 규모 (방문객 1만 명 이상, 총 45개국에서 878명 참여, 학술 프로그램 247건, 전시 및 공연 95건, 지역 연계 행사 2건)에 대비한 예산 지출도 미디어 아트 페스티벌 중 역대급이었다. 총 지출이 7억이었다. (문체부 2억 + 광주시 2억 + 아트센터 나비 2억 + 티켓 수입으로 충당했다.) 이는 작가들이 작품료는 물론이고 스스로 비용을 부담하고 참여하는 ISEA의 전통과 아트센터 나비의 프로보노pro bono(공익을 위해 전문가가 대가를 받지 않고 제공하는 서비스) 참여로 가능케 된 액수였다.

한국에서 처음으로 유치하는 ISEA 페스티벌을 망하게 둘 수는 없다는 생각으로 두 팔을 걷고 나섰는데 의외로 결과가 좋아 오히려 신기했다. 외부인들이 오면 다 울고 간다는 텃세 심한 전당과의 관계도 박남희 본부장의 적극적인 중계로 그다지 나쁘지 않았다. 처음으로 전당 위 하늘에 드론을 띄운 개막 공연 〈드렁큰 드론Drunken Drone〉은 공연 단 이틀 전

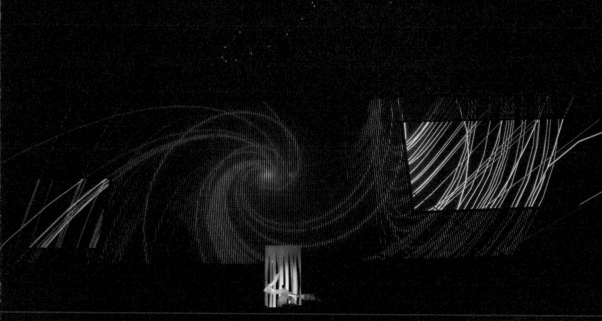

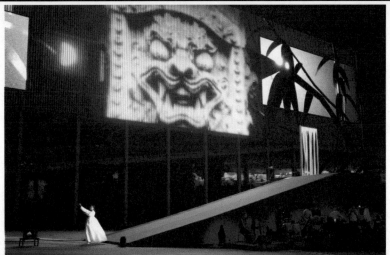

ISEA2019 개막 공연: 이이남, 로보링크(주), (주)파블로항공, 월드뮤직그룹 공명, 아트센터 나비, 〈드렁큰 드론(Drunken Drone)〉, 2019. 미디어 퍼포먼스. 국립아시아문화전당(미디어 월).

에 드론 허가를 받고 천신만고 끝에 시연이 되었는데, 한 대도 꺼지거나 떨어지지 않았다. 관객 중에는 눈물을 흘리는 이도 있었다. 초혼을 하듯 밤하늘에 길게 울린 전통 악단 〈공명〉의 피리 소리로 시작된 공연이었다. 백남준을 오마주하면서 광주의 슬프고 아픈 영혼들을 달래는 소리와 영상과 무용이 결합된, 한 편의 디지털 굿이었다. 이이남 작가의 영상이 전체를 환상적으로 때론 묵직하게 끌고 갔다. '죽엽청주' 설화를 기반으로 종살이하는 남편을 기다리며 고달픈 삶을 이어가는 여인의 한을 도깨비들이 술로 빚어 풀어준다는 설정이었다.

한편, 개막식에서 광주 세계수영선수권대회 홍보만 하고 자리를 뜨려던 이용섭 광주시장도 넋이 나간 듯 개막 공연을 지켜보다가 예정에도 없던 일정으로 전시장들을 다 둘러보고 가셨다. 시 관계자들이 ISEA 개막 행사 연단에 세계수영선수권대회 마스코트를 자꾸 올려놓아 내가 여러 번 치웠던 해프닝이 있었다. 지금 생각하니 입가에 미소가 번지지만 당시에는 외국 손님들 보기가 민망했다. 또 하나 아쉬웠던 점은 메이저 언론들이 보도를 하지 않았다는 점이다. ISEA2019는 나 개인의 일이 아니라 한국 미디어 아트계의 한 획을 그은 행사였다. 다행히 개막 이후 전시를 본 사람들의 SNS를 통해 입소문이 퍼져 많은 관계자들이 다녀갔다. 미디어 아트를 전공한 어떤 학생은 전시 현장에서 울음을 터뜨렸다는 후문을 들었다. 이렇게 훌륭한 작품들을 한곳에서 다 볼 수 있어 감격했다고 한다.

ISEA2019의 주제는 《룩스 아테나Lux Aeterna: 영원한 빛》이었다. '빛 고을'이라는 뜻의 광주와도 걸맞고, 또 시시각각 급변하는 4차 산업혁명의 급류에 맞서 영원한 인간됨(빛)을 지키자는 뜻이기도 하다. 기술과 예술의 융합을 통해, 즉 인공지능, 로보틱스, VR/AR, 또는 블록체인 등의 기술로 인간 공동의 문제들에 직면해 창의성과 연대감을 보여주자는 것이다. 기술의 상업적 활용이 산업에서의 본업이라면, 미디어 아티스트들은 같은 기술을 사용하면서도 작금의 현실을 비판하고 나아가 새로운 인간상과 사회상에 대한 비전을 제시한다. 단지 스펙터클하거나 감각적인 볼거리를 제공하는 것이 미디어 아트라고 생각하면 오산이다.

고조된 페스티벌의 분위기는 폐막식에서 대미를 장식했다. 정자영 작가의 〈피아트 룩스Fiat Lux – 빛이 있으라〉는 선언적이며 예언적인 작품이었다. 광주 전통문화관의 한옥들과 그 배경의 무등산 자락에 빛이 내렸다. 그런데 그 빛은 전통과 현대, 시작과 끝, 빛과 어둠 등 이분법적으로 나뉘는 경계를 허물고 참여와 화합을 도모하는 빛이었다. 한국의 소리, 전통예술과 현대적 기술의 조우에서 '공명'과 '교감'에 주목했다. 빛의 탄생에 필연적으로 수반하는 그림자를 적극 포용하면서 이분법을 넘어선 창조의 세계를 예시한 수작이었다. 마지막에 내가 등불을 받아 다음번 ISEA2020 예정지인 몬트리올의 조직위원장에게 전달하는 것으로, ISEA2019 광주는 모두의 탄성과 환호 속에 막을 내렸다.

조안 쿠체라-모린(JoAnn Kuchera-Morin), 구스타보 린콘(Gustavo Rincon), 김건형(Kon Hyong Kim), 안드레스 카브레라(Andres Cabrera), 〈에테리얼(ETHERIAL – Quantum Form from the Virtual to the Material)〉, 2018, 가상현실(VR). 〈ISEA2019〉, 광주아시아문화전당, 2019.

이한(Han Lee), 〈램쓰(LamX)〉, 2019. 《ISEA2019》, 광주아시아문화전당, 2019.

모리스 베나윤(Maurice Benayoun), 토비아스 클라인(Tobias Klein), 니콜라스 멘도자(Nicolás Mendoza), 〈밸류 오브 밸류스(VoV, Value of Values)〉, 2019. 《ISEA2019》, 광주아시아문화전당, 2019.

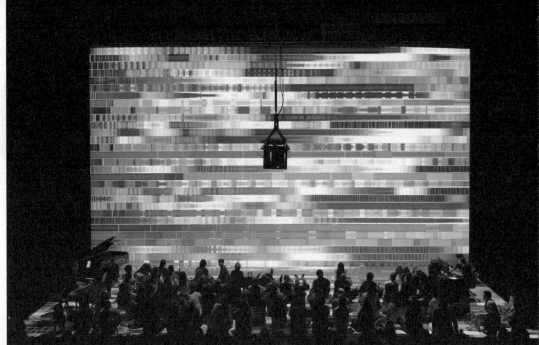

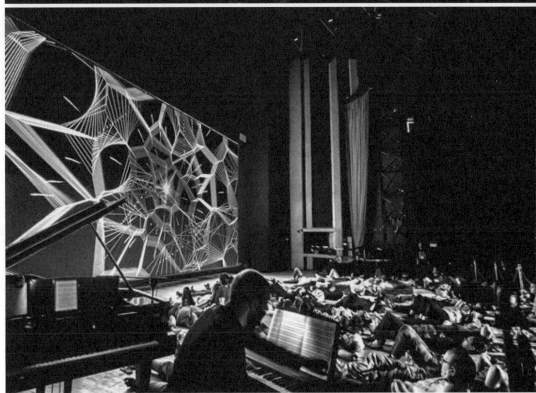

노랩(Nohlab) & 노스 비주얼(Nos Visuals) & 우디 보넨(Udi Bonen), 〈딥 스페이스 뮤직(Deep Space Music)〉,
2019. 《ISEA2019》, 광주아시아문화전당, 2019.

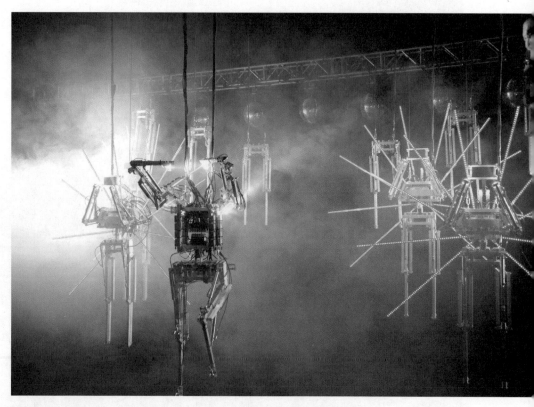

빌 본(Bill Vorn), 〈코파카바나 머신 섹스(Copacabana machine sex)〉, 2018, 로봇 퍼포먼스. 〈ISEA2019〉,
광주아시아문화전당, 2019.

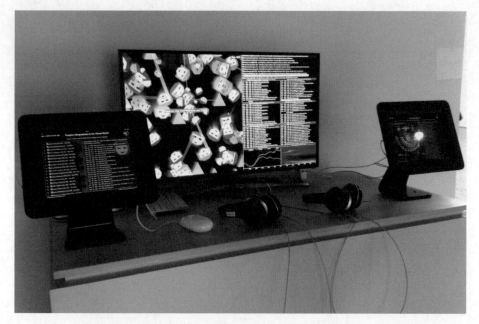

우네미 타츠오(Unemi Tatsuo), 다니엘 비식(Daniel Bisig), 〈래피드 바이오그래피 인 어 소사이어티 오브
에볼루셔너리 러버스(Rapid biography in a society of evolutionary lovers: facial icon version)〉, 2017,
미디어 인스톨레이션. 《ISEA2019》, 광주아시아문화전당, 2019.

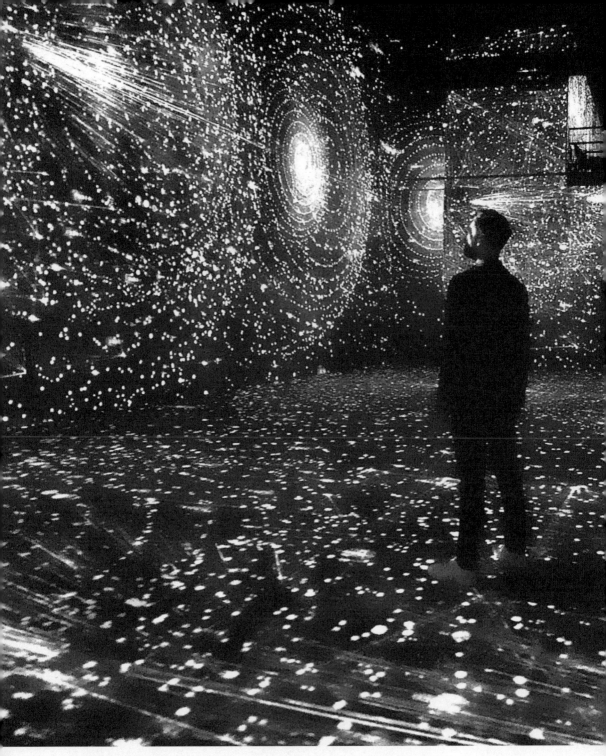

엑스알티(XRT), 〈아이 엠/워 히어/데어 #1 & #2(I AM/WERE HERE/THERE #1 & #2)〉, 2018. 〈ISEA2019〉,
광주아시아문화전당, 2019.

293

루이-필립 론도(Louis-Philippe Rondeau), 〈리미널(Liminal)〉, 2018. 《ISEA2019》, 광주아시아문화전당, 2019.

태싯그룹, 〈애널리티컬(Analytical)〉, 〈훈민정악(Hun-Min-Jung-Ak(Korean letter))〉, 〈Morse ㅋung ㅋung(Morse Kung Kung)〉, 2018.

이숙경, 테이트 모던(Tate Modern) 수석 큐레이터와 함께한 ISEA2019 키노트 세션.

ISEA2019 폐막 공연: 정자영, 〈피아트 룩스(Fiat Lux) – 빛이 있으라〉. 라이브 퍼포먼스와
프로젝션 매핑. 광주 전통문화관, 2019.

미디어 아트와 함께한 나의 20년

총 16개월간의 준비 기간에 마지막 두 달은 광주에 내려와 시쳇말로 '영혼을 갈아 넣은' ISEA2019는 나도 나비 직원들로서도 혼신의 힘을 다한 후회 없는 행사였다. 수많은 행사가 모두 정시에 시작했고 작품들은 문제없이 돌아갔다. 작가도 관객도 행복해 보였다. 아시아문화전당 곳곳을 채운 전시 및 공연들을 바라보면서, "이제 한국의 미디어 아트도 국제적 기준에 전혀 밀리지 않는다"는 것을 확인하면서, 이 분야를 개척해온 한 사람으로서 가슴이 뿌듯했다. 아트센터 나비 20년의 결산을 보는 것 같았다.

아울러 이제는 아시아 그중에서도 한국을 중심으로 하는 세계적인 미디어 아트 페스티벌이 하나쯤 생겨도 좋겠다는 생각을 하게 되었다. 지난 30년간 미디어 아트의 메카는 오스트리아 린츠Linz에 위치한 아르스 일렉트로니카Ars Electronica이다. 디지털 문화와 예술에 관한 담론 생성의 장으로 시작해, 이제는 매년 페스티벌을 개최하며 린츠 곳곳에서 공공미술과 전시, 공연 등을 망라한 도시 전체의 축제로 규모를 키웠다. 히틀러의 고향이라는 오명과 더불어 아무것도 볼 것이 없던 오스트리아의 한 작은 도시가 미디어 아트로 인해 매년 9월이면 전 세계에서 10만 명 이상이 몰려들어 북적댄다. 한국의 미디어 아트 관계자들은 물론, 현대자동차와 같은 대기업도 페스티벌의 스폰서로서 매년 순례하듯 참석한다.

그러나 우리가 앞으로도 계속 린츠에서 모일 필요는 없을 것 같다. 아시아의 부상과 함께 세계는 아시아가 궁금하다. 아시아 사람들이 무엇을 생각하는지, 기술을 어떻게 사용하고 소비하는지, 특히 아시아의 젊은 세대는 기술에 어떤 관점과 태도를 갖고 있는지, 21세기 세상의 시선은 동쪽으로 쏠려 있다. 이제는 우리가 여기서 무언가를 내놓을 차례다. 그런데 여태까지 정부를 비롯해 몇몇 문화 단체가 하듯, 우리의 고유한 정

체성과 철학 없이 IT 기술만을 자랑하거나 유행만을 좇는 행사로는 별 호응을 얻지 못할 것이다. 사상과 철학이 없는 문화는 겉만 번지르르한 돈잔치에 불과해 결코 오래갈 수 없다.

유구한 역사와 찬란한 문화를 자랑하건만 아시아적 가치와 철학이 세계의 사상계나 문화계에 큰 영향을 미친다고 볼 수는 없다. 아시아의 경제 규모에 비해 문화적 영향력은 아직도 서구의 헤게모니 아래 머물고 있다. 나는 지난 20여 년 문화예술계에 종사하면서 이 점이 가장 불만스러웠다. 문화예술은 각자의 색깔과 소리로 세상을 더 풍요롭고 아름답게 만들기 위해 존재하는 것인데, 어째서 소위 '문화예술계'는 서구의 잣대와 기준으로만 재단되고 움직이고 있는가? 캐논적 잣대와 기준이 무너졌다고 스스로 말하는 포스트모던 담론도 모더니즘을 통과한 서구의 독특한 역사와 문화적 맥락에서 나온 것이다. 한편, 비서구계가 대체로 기대고 있는 담론으로 탈식민주의Postcolonialism[2]가 있다. 서구의 지난 제국주의 역사, 그리고 현재도 이어지고 있는 제국주의를 비판하는 관점인데, 한편 일리도 있으나 대부분의 비판론이 그렇듯 미래의 비전이나 대안에는 약하다. 손가락질을 바깥으로만 하다 보면 내적인 성숙과 창조성의 여지가 줄어드는 것이다.

한중일의 상황

아시아를 살펴보자. 아시아도 광대한 지역이라 다 포괄할 수는 없고 내가 중점을 두는 지역은 동북아, 한중일 한자 문명권이다. 미디어 아트의 관점에서 살펴보면 일본은 일찍이 1960~70년대부터 플럭서스 운동 등 서구의 사조와 호흡을 함께하며 자체적으로 미디어 아트 신scene을 키워왔다. 백남준과의 협업으로 유명한 슈야 아베Shuya Abe 등 실력 있는 기술자와 작가들이 있었다. 1990년대 디지털 혁명으로 미디어 아트가 활성화되자 1997년 국영통신회사인 NTT가 인터커뮤니케이션 센터ICC, InterCommunication Centre[3]를 건립해 세계의 주목을 받았다. 그러나 아쉬웠던 것은 일본인들은 자신들을 아시아인으로 여기지 않는다. '일본인'으로 대접받기를 원하며 오히려 서구의 한 줄기라고 스스로를 생각한다. 이들과 연대를 하기는 쉽지 않았다.

중국의 경우, 2000년대 초반에는 예술과 과학기술의 결합에 관해 개방적이고 적극적이었다. 그 시기에 칭화대에서 개최한 예술과 과학기술의 융합에 관한 콘퍼런스에 참석했을 때, 비록 세련미는 떨어지지만 융합의 개념과 범위에 관한 그들의 폭넓은 관점에 내심 놀랐다. 중국인들에게

융합이란 노벨 물리학자의 초끈이론과 벤츠 자동차의 디자인, 그리고 산골 오지에서 발굴한 전통 기술 사이를 자유롭게 활보하는 것이었다. 한정된 분야에서 트렌드를 좇아가는 우리의 접근 방식과는 사뭇 달랐다.

그러나 이러한 초기의 개방적 성향은 아쉽게도 2008년 베이징 올림픽을 전후로 국가주의적으로 바뀌게 된다. 2005년 중국 중앙미술학원 CAFA에 초대되어 '뉴 베이징' 워크숍을 했을 때만 해도 다분히 개인주의적이며 자유주의적인 나비의 프로그램을 소화할 만큼 분위기가 개방적이었으나, 그 이후의 중국은 미디어 아트조차 국가가 원하는 방식으로 장려되고 발전했다. 2008 베이징 올림픽의 스펙터클과 곧 이은 2010 상하이 월드 엑스포에서 시선을 모은 〈청명상하도〉에서 보듯이 중국의 미디어 아트는 국가적이고 전체적인 요소가 다분하다. 그 이후 현재까지 정보의 개방과 개인의 표현의 자유는 내리막길을 걸어왔다고 볼 수 있다.

이런 상황에서 동북아를 중심으로 하는 한자 문명권 아시아를 대표할 선수는 한국밖에 없다는 결론이다. 때마침 한류 열풍이 세계 곳곳으로 전파되고 있는바, 대중 음악과 영화에서 시작한 한국의 문화적 영향력이 이제는 광범위하게 크리에이티브 콘텐츠 전반으로 펼쳐져 나갔으면 하는 바람이 있다. 게임은 물론이고 VR/AR 등의 실감형 콘텐츠, 로보틱스, 인공지능, 그리고 최근 메타버스와 NFT에 이르기까지 기술과 창의성의 접점에서 앞으로 열릴 가능성은 무궁무진하다. 새로운 산업과 시장이 등장할 것이고 새로운 인재들이 필요하다. IT 강국과 한류의 본거지라는 양 날개를 달고 이제 한국은 날아오를 때가 되었다. 지금, 여기, 이곳 한국에서 새로운 IT 문화의 장을 열어 전 세계 사람들을 불러 모을 때가 다다른 것이다.

혹여라도 위의 주장이 편협한 '지역주의'로 오해를 받을까 사족을 붙인다. 예컨대 이런 것이다. BTS가 우리말로 노래를 불러도 세계가 따라 부르는 것은 그 메시지에 보편성이 있기 때문이다. "너 자신을 사랑하라Love yourself."는 광속도로 변하는 전례 없는 경쟁 사회에 던져진 세상 모든 청춘들에게 말을 건다. 이와는 대조적으로 백남준의 샤머니즘을 동아시아적 요소로 제한시키는 일부 미술사가의 견해는 그야말로 '지역주의'라 할 수 있다. 우리가 가진 사유나 정서를 인류 전체의 보편성과 연관 지을 수 있을 때, 그리고 그것이 인류가 직면한 문제나 도전을 극복하는 데 기여할 수 있을 때, 비로소 우리의 정체성이 바로 정립된다고 생각한다.

미디어 아트의 가치와 효용

2010년, 아트센터 나비의 10년을 정리하면서 나는 주로 두 가지 측면에서 미디어 아트의 가치를 언급했다. 미디어 아트 자체로서 예술적 측면과 크리에이티브 산업에 적용되는 실용적 측면이었다. 10년이 더 지난 지금, 한 가지 가치를 더 추가하고자 한다. 세월이 지나면서 변한 문화와 경제의 지형이다. 즉 예술과 산업의 경계에서 미디어 아트라는 새로운 시장이 만들어졌고 또한 팽창 일로에 있다는 것이다.

먼저, 예술적 의미로서 미디어 아트의 가치가 있다. 유통 보전의 난점과 기술의 난해함으로 시장에서 상품성이 현저하게 떨어지는데도, 미디어 아트를 창작하고 전파하는 이유다. 미디어 아트는 기술 사회의 비판이나 문제의식, 미래의 비전을 기술로 표현한다. 미디어 아티스트는 기술을 직접 사용하지 않고는 알기 어려운 기술의 본질에 다가가는 사람이다. 그리고 그것을 또한 기술로써 표현한다. 이렇게 볼 때 코딩을 스스로 하지 못하는 미디어 아티스트는 엄밀한 의미에서 미디어 아티스트라고 하기 어렵다.

둘째, 오드리 유Audrey Yu의 논문[4]이 말하듯, 크리에이티브 산업 전반

에서 미디어 아트는 어느 분야에도 쉽게 용해되어 콘텐츠의 개별성과 예술성을 높이는 역할을 한다. 게임, 영화, 디자인, 건축, 인테리어, 무대 예술, 각종 이벤트, 도시 디자인에 이르기까지 미디어 아트는 '약방의 감초'처럼 빠지지 않고, 적절하게 사용하면 긍정적 효과가 높다. 최근 미디어 아트 학과가 경쟁률이 높아진 이유이기도 하다. 졸업하면 여러 업계로 취업이 가능해, 타 과보다 취업의 문이 넓은 편이라 할 수 있다.

그리고 최근 미디어 아트의 새로운 가치가 부상했다. 미디어 아트의 자체 시장이 활성화되고 있다. 미디어 아트 분야에 종사하는 사람으로서 두 손 들고 환영할 일이다. 가장 큰 이유는 오브제나 상품 위주에서 경험 위주의 형태로 소비하는 경험경제의 부상이다. 젊은 층에서는 꼭 물건 형태로 개인 소장을 하지 않더라도 오감으로 체험하는 경험 자체를 소비하는 추세가 뚜렷이 늘고 있다. 경험을 소셜 네트워크로 유통하며 2차, 3차로 소비하는 미디어 문화가 가세해, 경험경제는 확장 일로에 있다. 동대문디자인플라자DDP에서 대형 매핑을 선보인 레픽 아나돌Refik Anadol과 같은 슈퍼스타도 등장했고, 몰입형 미디어 아트를 선보이는 제주도의 '빛의 벙커'[5]는 관광명소로 자리매김했다. 아트센터 나비와 비슷한 시기에 창업해 상업화의 길을 개척해온 '디스트릭트d'strict'[6]는 이제 지주회사가 되어 자사 브랜드인 아르떼 뮤지엄을 전 세계로 확장하고 있다. 뉴욕의 '아트텍하우스Artechouse'[7]도 같은 맥락이다. 혹자는 앞으로 미디어 아트 시장이 동시대 예술 시장을 열 배 이상 능가할 것이라고 예상할 만큼 미디어 아트 시장의 전망이 밝다. (이는 물론 NFT 시장의 열풍까지 포함한 예상치이다.)

한편, 빛으로 표현하는 화려함과 일상에서 특별한 풍경을 마주친다는 점에서, 미디어 아트는 관광 홍보나 도시 마케팅 수단으로 사용하기에

8. 아트센터 나비, '20년의 결실'에서

레픽 아나돌(Refik Anadol), 〈멜팅 메모리즈(Melting Memories)〉, 2017. 〈코모(COMO)〉, 2017.

안성맞춤이다. 그러나 단지 화려한 눈요기로 끝나면 별 의미가 없다. 미디어 아트를 도시 마케팅의 첨병으로 사용하는 동시에 크리에이티브 산업의 기반 인프라를 다지는 일도 병행해야 도시와 예술, 산업이 조화롭게 커갈 수 있다. 이를 위해 필요한 기반 인프라로는 먼저 콘텐츠를 만들어내는 소규모의 스튜디오들이 전면에 나설 수 있도록 필요 시 인큐베이팅을 비롯한 다양한 제도적 지원을 하는 것이다. 대규모 기업 한두 개가 독식하지 않는 건전한 생태계 형성이 시급하다. 지식 재산권의 보호를 위한 법적 장치 등 창작자를 위한 보호 육성 프로그램과 창업 교육을 비롯한 다양한 형태의 교육 프로그램도 필요하다. 마지막으로 글로벌한 규모의 큰 시장인 페스티벌이 필요하다. 전 세계에서 몰려온 창작자와 사업가가 지식과 정보를 공유하고 시장을 형성하며 다음 단계의 트렌드를 만들어내는 자리, 즉 ICT 기술과 문화, 사람이 만날 기회가 생겨야 한다. 경계를 없애는 장점을 지닌 미디어 아트를 앞세워, 한국 땅에서 매력적이면서도 격조 있는 한마당을 만들어내고 싶은 소원이 있다.

미디어 아트 미학의 부재

취미로든 전공이든, 미디어 아트에 관심을 갖고 입문하려는 사람에게는 기술적 장벽과 함께 미학적 기준의 부재가 어려움으로 다가온다. 기술적으로 작동하는 방법을 알았다 하더라도 특정 작품이 왜 아름다운지, 혹은 무슨 가치가 있는지 그 기준이 없다는 것을 알게 되면 적잖이 당혹스럽다. 예술사 안에서 정립된 미학적 기준이 (기준을 부정하는 포스트모던 사조가 역설적으로 기준이 되어 있지만.) 있는 동시대 예술에 비해, 미디어 아트는 종종 예술인지 데모demo인지 헷갈리기도 한다. 그럼에도 로보틱스, AI, VR, XR 등 화려한 4차 산업 기술이 예술과 결합하면서 미디어 아트가 갑자기 트렌디한 장르처럼 되었다.

미학의 부재는 미디어 아트센터를 운영하는 입장에서 당황스러운 일이기도 하다. 전시를 하거나 창작을 지원할 때는 작가와 작품을 선정하는 기준이 되는 실제적 문제이기도 한데, 그 미학적 기준이 미흡하다는 것은 한편 마음대로 펼칠 수 있는 유리한 면도 있지만, 다른 한편 소수의 목소리에 휘둘리거나 아니면 기술 중심으로 전개될 가능성이 높다. '소수'의 목소리라 함은 ZKM과 아르스 일렉트로니카, 그리고 NTT-ICC와

같은 세계적인 미디어 아트센터의 설립에 깊이 관여한 피터 바이벨Peter Weibel과 브뤼노 라투르Bruno Latour 류[8]의 서유럽 중심의 목소리다. 그것을 따라가지 않으려 독자적인 길을 걸어온 아트센터 나비의 20년은 기술 중심의 전개라는 비판을 받을 여지가 있다.

보통 미디어 아트 심사에서 평가 기준으로 제시하는 것으로서, 예술성(어떤 미학적 판단에서? 실로 애매모호한 기준이다), 또는 창의성(예술계가 따라잡지 못한 새로운 '예술성', 이를테면 게임과 같은 장르에서의 창의성), 기술의 창의적 활용(이는 기술을 상세히 알고 있어야 점수를 매길 수 있다), 실현 가능성(서술한 기술이 잘 구현될 수 있느냐를 본다), 사회적 의미(메시지의 사회성을 평가한다) 등 다섯 가지가 주로 쓰인다. 그러나 '예술성'의 기준이 모호한 경우에는, 기술의 창의적(예술적) 활용이 미디어 아트의 평가기준이 되는 경우가 대부분이며, 결과적으로 기술 의존적이 되고 만다.

이러한 기술 의존성은 또한 미디어 아트의 한계로 지적되기도 한다. 하드웨어와 소프트웨어 그리고 플랫폼에 의존적인 미디어 아트의 속성 때문에 미디어 아트는 한시적일 수밖에 없다는 제약이 분명히 있다. 아무리 훌륭한 작품이더라도 5년, 길어도 10년을 넘겨 작동하기 쉽지 않다. 지수함수적으로 발전하는 기술과 함께 미디어 아트의 한시성과 변화무쌍함이 미디어 아트 자체로 시장을 형성하기에는 불리하게 작용하는 것이다. 오히려 새로 부상하는 경험경제의 일부로 소비되거나 다른 산업군과 연계해 시장성이 있지만, 미디어 아트 그 자체로 사고팔기란 용이하지 않다.

더구나 그 기술을 따라가며 미학을 만들어내기는 더욱 어렵다. AI, 로보틱스, VR, 블록체인 등의 수학식만 보면 얼어붙는 인문학도로서 기

술을 이해하는 것도 쉽지 않지만, 그 기술과 예술의 사이에서 새로운 관점을 갖고 해석을 한다는 것은 대단한 지성과 능력의 소유자가 아니면 거의 불가능에 가깝다. 질베르 시몽동Gilbert Simondon이나 베르나르 스티글레르Bernard Stiegler[9]와 같은 걸출한 지성들이 있지만, 그들의 텍스트는 복잡한 전자회로들만큼이나 읽어내기 어렵다. 오늘날의 기술은 그리고 미디어 아트는, 슬프게도 인간의 지성과 해석을 훌쩍 넘어서고 있다.

한편 예술을 경험하는 수용자의 태도도 달라졌다. 도메니코 콰란타Domenico Quaranta[10]는 「산만한(오락) 문화에서의 예술Art in the Culture of Distraction」이라는 『Art Now』의 기고문을 통해, "집중하는 응시의 종말과 함께 산만한 눈길이 승리했다"라고 선언한 바 있다. 경험경제의 부상과 함께 예술의 감상도 관조에서 감각적인 체험으로 바뀌어가는 세태를 표현했고, 미디어 아트가 그 첨병 역할을 하고 있다. 오감으로 경험하는 예술, 상호작용하는 관계형 예술, 몰입형 예술을 넘어, 이제는 인스타 예술Instagrammable Art이라 불린다. 즉 소셜 네트워크와 함께 즉각적이고 즉흥적으로 소비되는 예술의 형태로 변모하고 있다. 사고와 사유에 이르지 않고 감각과 지각perception의 영역에서만 머물다 가는 새로운 형태의 인스턴트 예술의 시대를 맞는 것 같다.

레이 커즈와일이 1999년 『영적인 기계의 시대The Age of Spiritual Machines』[11]에서 예견했듯이, 인간은 자신이 발명한 기술이 성공적이면 그 기술과 빠른 속도로 합체되는바, 디지털 기술과 인간은 이미 합체해 어디까지가 인간의 영역이고 어디부터가 기술인지 분간하기 어렵게 되었다. 이제 인간과 한 덩어리가 되어 진화하는 디지털 기술을 거리를 두고 바라보거나 평가하기란 쉽지 않다. 디지털 미학이 성립하기 어려운 또 하나의

이유다. 어쩌면 1990년대 디지털 혁명 태동기에 등장했던 넷 아트만이 유일하게 디지털 기술을 대상으로 바라보며 저항했고 대안을 모색한 운동으로 기록될 것 같다. 2000년 이후 디지털 기술은 이미 물이나 공기, 또는 피부처럼 우리 삶의 일부가 되어버렸다.

정리하자면, 미디어 아트는 자신만의 독특한 미학을 정립할 여유가 없이 기술의 발전과 다양한 기술적 양상에 의존하며 진화했다. 1990년대 중반에는 상호작용성이나 가상현실 등이 당대 미디어 아트를 설명하는 키워드였다면, 2000년 이후에는 데스크톱의 연산 능력이 향상되고 오픈소스 운동이 확장되면서 소프트웨어 아트가 등장했다. 또한 2000년 이후 비디오 게임이 폭발적으로 증가하면서 게임 아트 같은 새로운 장르가 탄생했다. 이후에도 AR, VR, 3D 프린팅 등 새로운 기술이 나올 때마다 그에 상응하는 미디어 아트가 생겨났다. 이제는 메타버스와 NFT 아트가 유행이다. 오직 현재만이 유의미한 듯 끊임없이 현재에서 다음 현재로 이동하는 미디어 아트를 '현재주의Presentism'[12]라고 비판하는 것도 어찌 보면 타당하다. 그러나 넓게 보면 오늘날 기술 시대의 특징을 반영한다고 볼 수 있다. 즉 기술이 인간의 인지와 해석을 초월한 시대 말이다.

1 1979년 설립된 아르스 일렉트로니카(Ars Electronica)는 오스트리아 린츠(Linz)의 아르스 일렉트로니카 센터 내에 위치한 문화, 교육, 과학 기관으로 뉴미디어 아트에 특화되어 있다. 2009년에 리모델링한 이곳은 크게 전시 공간과 퓨처랩(Future Lab) 두 구역으로 나뉘어 있다. 아르스 일렉트로니카 기관의 설립과 함께 시작된 아르스 일렉트로니카 페스티벌은 "실험, 재고, 재발명의 장"을 표방하며 작가, 과학자, 기술자들을 초청해 다양한 공공장소에서 대규모 야외 프로젝트와 강연, 워크숍 등을 진행한다.

2 탈식민주의(Postcolonialism) 담론은 에드워드 사이드(Edward Said, 1935–2003)의 『오리엔탈리즘(Orientalism)』(1978)에서 출발한 것으로 여겨진다. 사이드는 푸코(Michel Foucault, 1926–1984)의 담론 분석 방법론을 중동 지역('오리엔트')에 대한 지식 생산 양상에 적용함으로써 식민주의의 정치 · 경제적 논리뿐 아니라 문화 · 인식론적인 작용을 역설했다. 가야트리 스피박(Gayatri Spivak, 1942–)의 논문 「하위주체는 말할 수 있는가?(Can The Subaltern Speak?)」(1988)는 사이드가 말한 권력과 지식 간 상관관계를 한 단계 더 확장해, 모든 언어와 경험이 이미 표상을 통해 형성되므로 하위주체(subaltern)에게 자기 표현의 기회를 주는 것만으로 탈식민을 이룰 수 없다고 주장한다.

3 NTT 인터커뮤니케이션 센터(ICC)는 일본 도쿄의 신주쿠에 위치한 미디어 아트센터이다. NTT가 통신 서비스 개통 100주년을 맞이해 설립한 것으로, 아티스트와 과학자 간 소통을 활성화하는 목표 아래 상설전, 특별전 이외에 워크숍, 퍼포먼스, 심포지엄, 출판 등을 진행하고 있다.

4 Audrey Yu, "Cultural governance and creative industries in Signapore," *International Journal of Cultural Policy*, 2006. http://nknu.pbworks.com/f/THE+REGIONAL+CULTURE+OF+NEW+ASIA+cultural+governance+and+creative+industries+in+Singapore.pdf

5 제주도에 위치한 '빛의 벙커'는 몰입형 미디어 아트 전시관으로 모네, 르누아르, 샤갈, 파울 클레 등 주로 유럽 작가들의 작품을 프로젝션과 음악 형태로 소개한다. 2018년 파리의 낡은 철제 주조 공장에 오픈한 '빛의 아틀리에(L'Atelier des Lumières)'에서 영감을 얻었다.

6 디스트릭트(d'strict)는 2004년 고(故). 최은석, 김준한, 이동훈이 설립한 디지털 미디어 콘텐츠 제작사이다. 2012년 세계 최초로 디지털 미디어 기술을 활용한 일산 킨텍스 내 전시관 '라이브파크'로 주목을 받았고, 2020년 뉴욕 타임스퀘어와 밀란 두오모 성당의 초대형 전광판에 송출한 '폭포(Waterfall)'와 '고래(Whale)', 코엑스 케이팝스퀘어에 송출한 '파도(Wave)'가 인기를 모았다. 2020년 제주도 애월에 스피커 공장으로 사용되던 건물을 리뉴얼

해 미디어 아트 전시관 아르떼 뮤지엄(Arte museum)을 설립하고 2021년에는 강릉, 여수로 확장했다.

7 아트텍하우스(Artechouse)는 몰입형 인터랙티브 전시를 제공하는 공간으로 주로 뉴미디어 또는 신진 기술 기반의 작품을 다룬다. 2015년 창립 이후 첫 갤러리는 2017년 워싱턴에 개장했고, 이후 2018년 마이애미, 뉴욕으로 확장되었다.

8 피터 바이벨(Peter Weibel, 1944-)은 후기 개념주의 예술가이자 큐레이터, 뉴미디어 학자로, 1999년부터 독일 남서부 카를스루에 예술미디어센터(ZKM)의 디렉터로 재직 중이다. 브뤼노 라투르(Bruno Latour, 1947-)는 프랑스의 인류학자, 사회학자, 철학자이자 기술학 연구자로 2018년부터 카를스루에 조형예술대학(HfG)과 예술미디어센터에 함께 소속되어 있다.

9 질베르 시몽동(Gilbert Simondon, 1924-1989)은 프랑스의 철학자로, '개체화(individuation)' 개념을 창시해 기계에 대한 보편적 현상학을 설립하고자 했다. 베르나르 스티글레르(Bernard Stiegler, 1952-2020) 또한 프랑스 철학자로, 디지털 테크놀로지의 여파를 이론화한 가장 영향력 있는 이론가 중 한 명으로 꼽힌다. 대표 저서로『Technics and Time, 1: The Fault of Epimetheus』(1994)가 있다. 스티글레르는 IRI(Institut de recherche et d'innovation) 연구소와 정치/문화협회 아르스 앵뒤스트리알리스(Ars Industrialis)의 설립자이기도 하다.

10 도메니코 콰란타(Domenico Quaranta, 1978-)는 예술 비평가이자 큐레이터이다. 그는 오늘날의 기술 사회적 발전이 예술에 미친 영향에 주목한다. 대표 저서로『GamesScenes. Art in the Age of Videogames』(2006, M. Bittanti 공저),『Media, New Media, Postmedia』(2010)가 있다.

11 『영적인 기계의 시대(The Age of Spiritual Machines)』(1999)는 레이 커즈와일(Ray Kurzweil, 1948-)의 대표적 저서로, 컴퓨터의 기억과 연산 능력이 사람의 것을 능가하고 나면 우리는 인공지능과 결합하는 단계에 이를 것으로 예측한다.

12 현재주의(Presentism)는 이탈리아의 크로체(Benedetto Croce, 1866-1952), 미국의 듀이(John Dewey, 1859-1952), 영국의 콜링우드(C. Collingwood, 1889-1943) 등으로 대표되는 철학으로, 역사는 객관적으로 존재하지 않으며 역사가의 정신의 창조물이라 주장한다. 즉, 모든 역사는 현재의 관점에 의해 쓰인다는 입장이다.

WITH

MEDIA

ARTS

20YEARS

WITH

09

기술과 인간, 그리고

미래를 논하다

MEIDA
ARTS
20YEARS
WITH

알고리즘을 넘어서

이렇게 나는 미디어 아트의 미학에 관한 숙제를 풀지 못하고, 차라리 인간과 기술과의 관계를 넓게 보는 기술 비평의 세계로 눈을 돌렸다. 디지털 혁명 초기의 이상주의가 'FANGFacebook, Apple, Netflix, Google' 등의 플랫폼화로 무력화되면서, 정보의 집중과 함께 감시와 통제가 실질적인 이슈로 다가왔다. 소위 4차 산업의 기반이 되는 데이터이즘Dataism이 개인과 사회에 어떤 위험을 초래할 수 있는지는 네오토피아 섹션에서 정리한 바 있다. 그리고 정부나 거대 기업의 감시와 통제에 대항해 개인의 데이터 주권을 되찾자는 의도로 분산원장인 블록체인 기술에 집중하는 커뮤니티와 2018년을 함께했다. 블록체인 기술의 장점과 한계에 관해서는 7장 마지막의 발제문에 기술한 바 있다.

2019년에는 AI 알고리즘으로 재편되어가는 세상을 목격하면서 '탈알고리즘'의 방편으로 '오류항error'에 주목하며 미디어 아트 미학으로의 가능성을 탐색해보았다. 알고리즘의 본질을 들여다보니 튜링이 꿈꾼 "보편 기계Universal Machine"[1]가 실패할 수밖에 없음을 조금은 이해하게 되었다. 모든 것을 설명할 수 있는 논리를 발견한다고 하더라도 (처음엔 인간이 이

론이나 과학적 방법론을 통해, 지금은 기계가 스스로 기계학습을 통해) 보편기계는 실패할 수밖에 없다는 것을 튜링이 수학으로 증명한 논문이다. 튜링의 보편기계의 근본적인 한계는 자기지시성Self-referentiality의 문제 외에도,[2] 세상은 무한한데 알고리즘은 유한한 연산을 전제로 한다는 데에 있는 것이 아닌가 싶다. 즉, 유한한 연산에서는 오류의 합이 제로가 되지 않는 것이다.

무한성과 유한성에 관한 논의는 어려운 철학적 논제이기도 하다. 한편, 현대 물리학의 발견에서도 우리는 물질세계의 4퍼센트 남짓만 알 수 있다는 사실이 인정되고 있다. 96퍼센트에 이르는 물질은 이른바 암흑물질Dark Matter 또는 암흑에너지Dark Energy라 불리며 우리가 아는 물질세계의 법칙을 전혀 따르지 않는다. 즉 에러error인 것이다. "96퍼센트不可知 대 4퍼센트可知"[3]라 한다면 오히려 우리가 안다고 하는 부분이 통계학적 오차범위에 속하는 것, 즉 오류로 볼 수 있지 않을까? 우리가 오류를 쉽게 버릴 수 없는 이유이다.

그리고 에러(오류)는 실체다. 이 에러에는 물질세계의 모든 것들과 함께 너와 나 인간들이 포함되어 있다. 우리가 에러에 주목해야 하는 또 하나의 이유이다. 그런데 알고리즘은 '에러를 죽이는 것'이 그 존재 목적이다. 불확실성을 없애고 세상을 제어하기 위해 고안된 것이 알고리즘이기 때문이다. 알고리즘으로 우리는 편리한 세상을 만들 수 있고 또 행복을 추구할 수 있다. 그래서 문명이 발달할수록 우리는 더욱 정교한 알고리즘을 만들어 사용하고 있다. 중요한 것은, 알고리즘으로 포섭되지 않는 세계가 거의 무한대로 펼쳐져 있다는 사실을 놓치면 안 된다는 것이다. 이 사실을 놓치는 순간 우리는 알고리즘 안에 갇혀버리고 만다.

오류가 궁극적으로 어떻게 아름다움으로 승화할 수 있는지는 미학

을 넘어서는 어떤 초월의 경지일지 모른다. 에러(오류)를 통해 포스트알고리즘 미학을 정립하려는 시도는 마치 유한한 인간이 무한에 다가가려는 것같이 무모하게 느껴지는 것도 사실이다. 논리적으로나 실제적으로나 불가능한 일일지 모른다. 우주와 인생이 철학(인간의 사고)으로 정리될 수 없음은 현대인에게 피할 수 없는 숙명인 것 같다. 한편으로는 우리를 더욱 미궁으로 빠지게 하는 현대 철학이 있고, 다른 한편으로는 과학과 기술이 인간 인지의 한계를 오히려 더 뚜렷하게 드러내고 있기 때문이다. 그럼에도 인간은 한계를 벗어나려는 노력을 쉬지 않으며, 많은 경우 그 노력은 어떤 '영감'으로부터 시작한다. 그 영감의 한 창구가 예술이고, 특히 과학기술에 맞닿아 있는 미디어 아트는 '새로운 영감'의 원천이 될 수 있다. 이 새로운 영감은 기술적 상상력과 함께하는 영감인데, 분명 탈알고리즘의 한 돌파구가 될 수 있다고 믿는다.

다음 글은 알고리즘이라는 렌즈로 본 오류항에 관한 소견을 정리한 것이다. 2019년 12월 싱가포르 정부가 주최한 문화 기술 콘퍼런스에서 발표한 원고다. 미학까지는 어림도 없지만, 적어도 기술 시대의 인간 창의성에 관한 하나의 관점을 제시했다고 생각한다. 창의성의 출구가 에러에 있다는 주장이다. 그런데 기계학습의 시대로 접어들면서 그 오류들이 데이터에 이미 포함되어 오류의 개념조차 달라졌다는 것에 주의를 환기시킨다. 오류와 그렇지 않은 것의 구분이 없어지는 세상, 그리고 학습과 이론은 기계에게 맡겨진 기계학습 시대의 위험을 지적한 것이다. 생각과 판단은 기계에 맡긴 채, 감각과 지각만으로 살아가는 인간은 어쩌면 좀비와도 같은 존재가 되는 것이 아닌가 하는 문제의식이다.

포스트알고리즘: AI 시대의 예술과 삶

알고리즘은 인간 사회를 규제한다

알고리즘은 널리 퍼져 있으며, 우리의 기관, 관료제도, 혹은 컴퓨터 안에서 우리의 삶을 통제한다. 알고리즘은 새로운 것이 아니다. 아마도 우리 문명만큼이나 오래된 것으로, 고대의 의식 장소에서 유물들이 암시하는 것처럼 종교 의식과 의식을 지시한다. 인간이 함께 살기 시작한 이래로 알고리즘은 우리의 관습, 윤리적 규범, 법에 내재한 인간 사회의 중요 요소로 존재해왔다.

알고리즘은 무엇인가? 나는 단지 컴퓨터 프로그램이 아닌, 개념으로서 알고리즘의 의미를 말하고자 한다. 알고리즘은 문제 해결을 위한 절차 또는 규칙 집합이다. 수학과 컴퓨터 과학의 알고리즘은 정의되고 컴퓨터로 구현할 수 있는 명령어의 유한한 순서(시퀀스)다. 알고리즘에는 우선 일련의 구성 요소들과 이들을 제어하는 특정 규칙이 있다. 이러한 구성 요소들이 합쳐져 모듈화라고 불리는 프레임워크를 이룬다.

알고리즘은 입력 정보를 받아들이면 절차에 따라 분쟁이나 논쟁 없이 자동으로 결과물을 도출한다. 이러한 방식으로 세계의 새로운 정보들을 대량으로 생성할 수 있다. 또한 알고리즘은 일회성 사용을 넘어설 수 있다. 모듈화 덕분에 알고리즘을 쉽게 표준화할 수 있다. 마치 레고 블록처럼 반복해서 사용하고, 결합하고, 서로를 기반으

로 새로운 알고리즘을 생성할 수 있다. 나는 이러한 표준화로 이뤄진 세계를 '알고리즘 세계'로 부르고자 한다.

알고리즘 세계에서는 좋은 일들이 많이 일어난다. 알고리즘은 혼돈에 질서를 가져오고 사회의 다양한 자원을 적절한 방식으로 배치해 문명을 건설한다. 공공 영역에서 알고리즘은, 우리가 시민으로서 따라야 하는 다양한 알고리즘에 의해 공적 삶이 규정된다는 점에서, 지배적이다. 학교교육은 시간을 엄수하고, 질문에 답하고, 과제를 수행하는 것과 같은 알고리즘 세계에 시민을 대비시킨다. 알고리즘 세계는 인류가 효율성을 추구함에 따라 발전하고 번영했다. 공리주의적 행복을 추구하고자 알고리즘이 발전했다고도 말할 수 있다. 알고리즘 덕분에 우리는 굶주림으로 받는 고통을 멈추고 기대 수명을 연장할 수 있다. 우리가 일상생활에서 필요로 하는 대부분의 서비스는 점점 더 저렴해지며 서비스의 수도 늘어나고 있다. 경제는 빠르게 성장하고 알고리즘은 더욱 빠르게 성장한다.

알고리즘 세계의 문제

그러나 알고리즘 세계에는 어두운 면도 있다. 가장 큰 문제는 그것이 어떻게 작동하는지 우리가 모른다는 것이다. 알고리즘의 불투명성은 단순한 사회에서 지식과 전문지식이 세밀하게 전문화된 현대 사회로 이동함에 따라 증가 일로에 있다. 의사결정 과정에 참여하는 방법은 고사하고, 우리가 어떤 알고리즘을 사용하는지, 어떻게 작동하는지 알기가 어렵다. 이를 '블랙박스' 문제라고 한다.

숨겨진 알고리즘 세계에서 우리의 삶은 투명하지 않다. 시스템에 대한 정보를 얻는 것은, 비록 불가능하지는 않더라도 매우 어렵다. 불투명성 자체도 심각한 문제지만, 그것이 우리를 수동적으로 만든다는 점에서 더욱 문제가 된다. 우리는 시스템이 내

린 결정을 이해하지 못하며 반성할 수도 없다. 따라서 결과에 대해서는 책임을 지지 않는다. 한나 아렌트Hannah Arendt는 이러한 수동성 또는 "생각 없음"이 "악의 평이성(진부함)Banality of Evil"으로 이어질 수 있다고 경고했다. 즉, 우리가 익숙한 규칙을 따르는 동안 자신도 모르게 다른 사람의 삶이나 자신에게 끔찍한 일을 가할 수 있다는 것이다.

정치 지도자와 전문가들이 우리를 위해 알고리즘을 만드는 동안, 우리는 그들이 만드는 것이 우리가 원하는 것인지 알 방법이 없다. 그들의 목적과 나의 목적이 일치하는지 어떻게 보장할 수 있는가? 이것은 대의민주주의와 관료주의의 지속적인 문제였다. '블랙박스' 문제 외에도, 스튜어트 러셀Stuart Russell과 같은 컴퓨터 과학자들이 말하는 "가치 정렬Value Alignment" 문제는 알고리즘 세계의 매력을 감소시킨다.

알고리즘 세계의 세 번째 문제는 특이치(이상값)outlier를 처리하는 방식이다. 학창 시절에 학교 당국이 특이한 청소년을 어떻게 대했는지 기억해보라. 그들이 얼마나 재미있는 사람이든 특이점은 무시됐다. 그러한 부적응자들 중 많은 수가 나중에 예술가나 연예인이 되고, 어떤 경우에는 게임의 규칙을 바꾸는 위대한 과학자와 기업가가 됐다. 그들은 일반적인 알고리즘을 거부하고, 그 대가로 알고리즘은 그들을 거부한다. 일부는 감옥에 갈 수도 있지만, 다른 이들은 우리의 삶을 풍요롭게 하는 슈퍼스타가 된다. 미셸 푸코Michel Foucault는 현대의 알고리즘 세계를 "판옵티콘을 지닌 감옥"이라고 부르며 비판했다. 감옥에 갇혀있는 동안, 강압적이지 않은 상황에서도 자발적으로 규칙을 따르면서 알고리즘을 내면화한다는 것이다.

AI가 알고리즘 세계의 문제를 심화하는 방법

인공지능AI(정확히 말하면 기계학습)의 출현은 알고리즘 세계의 문제를 심화한다. AI의 의사결정 구조가 점점 더 복잡해지면서 불투명성이 크게 증가한다. 어떤 결과가 알

고리즘 절차를 통해 어떻게 만들어지는지 알아내는 것도, 반추하는 것도, 반성하는 것도 사실상 불가능하다. 수십억 개의 매개변수로 이루어진 무차별적인 대입 계산은 인간의 인지 범위를 벗어난다.

데이터에서 자주 언급되는 '편향(편견)'도 우리는 이해할 수 없다. 그것이 존재한다는 것을 알면서도 얼마나 크고 왜곡돼 있는지, 어떻게 수정해야 하는지 전혀 알지 못한다. 또한 알고리즘 자체에 내재된 편견은 AI 전문가가 아니면 사실상 감지할 수 없다. 기계학습 알고리즘의 '블랙박스'는 인간을 작고 무력하게 느끼게 할 정도로 거대해졌다. 아이러니하게도 인간은 이러한 무력감 때문에 기계에 더욱 의존한다.

하지만 여기서 의문이 생긴다. 알고리즘의 목표가 우리의 목표와 일치하는지 어떻게 확신할 수 있을까? 스튜어트 러셀은 이 '가치 정렬'의 문제를 "마이더스 왕 문제King Midas Problem"라고 불렀다. "당신이 AI 로봇에게 빨리 커피 한 잔을 가져오라고 부탁한다고 가정해보라"라고 말한다. "당신의 로봇은 바로 옆 스타벅스로 달려가 당신에게 커피를 가져다주기 위해 줄 서있는 모든 사람을 쓰러뜨릴 것이다." 커피 한 잔을 가져올 때 현실 세계에서 일어날 수 있는 모든 시나리오를 어떻게 구체화할 수 있을까? 로봇에는 딥러닝 알고리즘이 설치돼 있지만, 제대로 학습이 될 때까지 로봇이 저지르는 실수에는 많은 비용을 치러야 할 것이다. 이러한 가치 정렬 문제의 해결책으로 러셀은 각 의사결정 단계에서 인간에게 물어보고 자문을 얻는 "증명 가능하게 유익한 AIProvably Beneficial AI"를 제안한다. 연구원들 사이에서 새롭게 떠오르고 있는 AI 알고리즘 개념이다.

종종 인간은 스스로 무엇을 원하는지 모른다. 때문에 문제를 더욱 복잡하게 만든다. 한쪽 끝에는 자신이 원하는 것을 항상 잘 알지는 못하는 다소 둔감한 인간들이 있고, 다른 쪽 끝에는 인간이 어떤 명령을 내리든 바로 실행할 준비가 되어 있는 초효율적 컴퓨터가 있다. 이 둘의 조합은 걱정스럽다. 알고리즘은 빛의 속도와 지구적 규모로 잘못된 일을 할 수 있기 때문이다. 또한 현실 세계의 많은 문제에는 올바른 '정답'이 없

다. "트롤리Trolley 문제"는 우리가 실생활에서 모든 상황을 조작하려고 할 때 직면하는 윤리적 딜레마의 전형적인 예다.

현대 알고리즘의 철학적 근거는 공리주의에서 비롯된 효용 극대화다. 공리주의는 비용–편익 분석처럼 찬반 양론을 저울질하는 모든 결정 뒤에 자리 잡고 있다. 그것은 모든 사람에게 최대의 행복과 편안한 삶을 가져다주는 길을 선택한다고 한다. 그러나 기계학습 알고리즘에서는 효용 극대화는 비용 최소화, 즉 오류 최소화로 축소된다. 비용 최소화는 효용 극대화를 위한 필요조건이지만 충분조건은 아니기 때문에 목적의 절반만을 달성하게 된다. 공리주의 이론에 근거하더라도, 비용 최소화 인간을 최대의 행복으로 이끌지 않는다. 단지 효율성만 향상시킬 뿐이다.

알고리즘 의사결정에서 효용 극대화의 기본 원칙은 더 근본적인 질문으로 이어진다. 효용이 어떻게 정의되고 표시되는지, 그리고 누구의 효용을 극대화하는지 명확하지 않다. 대부분 효용 극대화는 목표 자체에 대한 자세한 설명을 제공하지 않는다. 더구나 AI 알고리즘에 와서는 비용의 측면만을 고려한다. 즉 '비용 최소화'라는 당면한 목표만 제시할 뿐, 아무도 그 목표 자체의 타당성을 묻지 않는다. 실제 효용의 극대화를 위해서는 비용을 최소화하지 않아야 할 경우도 있을 수 있다. 소수자나 약자를 배려하는 정책들이 그렇다. 게다가 대부분의 혁명이나 혁신에서는 현재의 비용보다는 미래의 불확실한 편익에 무게 중심이 가 있다. 그런 점에서 비용 최소화 위주의 효용 극대화는 기존의 질서Status Quo를 유지하는 데 동원되는 도구주의(수단주의)라는 비판을 받을 만하다.

오류 문제

기계학습 알고리즘의 초효율성은 우리를 점점 더 표준화된 세계로 내몰고 있다.

전통 제도와 평균적 사회 규범이 새로운 통계 및 계산 규범을 통해 더욱 확장되고 있다. 마테오 파스퀴넬리Matteo Pasquinelli가 지적했듯이, "AI 모델의 궁극적인 한계는 자연 언어의 은유와 같은 고유한 변칙을 감지하고 예측할 수 없다는 데 있다. 기계학습이 사회 전반에 미치는 주된 영향력은 문화적·사회적 정상화Normalization[4]이다."

문화는 다양성과 함께 번성하기 때문에 문화 영역에서 다양성을 감소시키는 것은 심각한 문제가 될 수 있다. 최근 연구에 따르면 스포티파이Spotify 같은 추천 서비스는 개인 사용자의 소비에 대한 다양성을 감소시키는 동시에 개인 간의 차이를 증가시킨다. 이러한 경향을 취향의 "발칸화Balcanization[5]"라고 한다. 추천이 소비를 유도하도록 최적화돼 있으므로 발칸화가 확대된다. 즉, 상업적 이익의 관점에서 볼 때 효율성은 사용자의 과거 데이터와 또한 유사한 소비 프로필을 가진 사용자들의 평균값에 갇히게 한다.

알고리즘 세계에서는 우연한 발견, 파생되는 일, 놀라움의 기쁨이 우리 앞에 잘 닥치지 않는다. 한편 컴퓨터 엔지니어는 무작위 구성 요소나 인공 오류를 알고리즘에 삽입해 우연과 놀라움을 모방하려고 한다. 하지만 이것이 실제 오류와 같은 느낌일까? 기계 알고리즘과 함께 진화하면서 우리의 취향과 미학도 변하고 있으므로, 이는 미지의 문제다. 요즘 어린이는 알렉사Alexa와 시리Siri 및 기타 디지털 개체를 사용해 대화하는 데 거리낌이 없다. 그들은 디지털 존재가 물리적 존재만큼 현실적이라고 느끼는 것 같다.

인공지능은 오류를 제거한다. 모델의 효율성을 보장하고자 데이터를 '정리'하고 이상 징후, 특이치(이상값), 오류를 제거한다. 하지만 결국 오류란 무엇일까? 그것들은 당신과 나, 세상에 대한 제한된 지식에서 비롯된다. 그것들은 세계와 인간의 복잡성을 상징한다. 또한 수학적 의사결정 모델의 "제한된 합리성Bounded Rationality"을 너무 멀리 밀어붙일 때 일어나는 합리성의 한계를 보여준다. 결국 오류는 알고리즘으로 모든 것을 합리화하려는 우리의 어리석음을 암시한다. '심볼릭 AISymbolic AI'라고 불리는 이

패러다임의 AI는 수십 년 전에 이미 'AI 겨울'을 일으켰다.

신경망과 기계학습 알고리즘을 갖춘 인공지능이 근래에 활기차게 부활했다. 머뭇거림 없이 기계학습 알고리즘은 지능을 패턴 인식으로 대체한다. 심볼릭 AI와는 달리, 새로운 AI 알고리즘은 합리화 이론, 즉 전통적 의미의 과학을 필요로 하지 않는다. 정보가 곧바로 '논리'가 되는, 통계적 추론에 근거한 새로운 유형의 '합리성'의 등장이다. 여기서는 오류의 특성, 규모 및 함축적 의미는 거의 논의되지 않는다. 연구는 다만 오류를 최소화하는 '테크닉'에만 초점을 맞춘다. 파스퀴넬리가 기계학습 알고리즘 비판에서 지적했듯이, "오류 방법론을 제공하는 데 실패한 합리성의 패러다임은 AGI(인공 일반 지능)의 과시적인 발상과 마찬가지로, 결국 인형극처럼 희화화될 수밖에 없다."[6] 물론 미래는 아직 열려 있다.

알고리즘의 해독제로서의 예술

대체로 예술가들은 반알고리즘을 뼛속 깊이 지닌 반골들이다. 예술은 본질적으로 사회적이든 기술적이든 프로그래밍에 저항한다. 예술가는 주어진 것을 다시 생각하고, 재구성하고, 용도를 바꾸고, 재현함으로써, 끊임없이 틀 밖에 놓여 있는 것을 추구한다. 그들은 사실상 우리 사회의 변칙적 존재다. 틀에서 벗어나면 벗어날수록 더욱 독창적이고 창의적이라고 칭찬을 받는다. 우리는 예술가가 인간을 프로그램과 알고리즘에서 해방시키기 때문에 그들을 소중히 여긴다.

안티 프로그래밍으로 유명한 한 예술가가 있다. 존 케이지John Cage는 그의 작품 4′33″로 관객을 놀라게 했다. 퍼포머이자 피아니스트는 무대에 등장해 흠잡을 데 없는 연주복을 입고 관객을 향해 인사를 한 후, 연주하기 위해 자리에 앉는다. 그리고 정확히 4분 33초 동안 꼼짝하지 않는다. 객석에서는 기침과 몸의 움직임, 불안하고 당황

해하는 소리가 들렸다. 존 케이지는 의상과 무대 매너 같은 콘서트의 의례를 따랐지만, 소음과 오류를 감상해야 할 예술적 대상으로 제시해 프로그램을 뒤집었다. 4분 33초 동안, 존 케이지는 반알고리즘으로서의 예술의 본질을 보여주었다.

예술가는 알고리즘을 극복하는 방법을 보여주면서 우리에게 영감을 준다. 효율성이 우리 사회의 최고 목표인 반면, 예술은 자율성, 주체성, 미학 등 고려해야 할 다른 가치가 있음을 상기시킨다. 사실 우리 모두가 갈망하는 가장 소중한 가치인 마음의 선함, 진실함, 아름다움은 알고리즘으로 얻을 수 없다. 인간의 마음과 정신과 몸을 필요로 한다. 21세기의 삶은 폭포처럼 쏟아져내리는 알고리즘에 직면해 인간의 부활을 요구한다. 예술은 그것을 시작하기에 좋은 장소다.

Bibliography

Arendt, Hannah. *Eichmann in Jerusalem: A report on the Banality of Evil*. New York: The Viking Press, 1963.

Foucault, Michel. *Surveiller et punir: Naissance de la prison*. Paris, trans. Alan Sheridan, *Discipline and punish: The birth of the prison*, New York: Pantheon Books, 1977.

Russell, Stuart. *Human compatible: Artificial intelligence and the problem of control*. New York: The Viking Press, 2019.

Pasquinelli, Matteo. "How a machine learns and fails: A grammar of error for artificial intelligence," *Spheres Journal*, 5: 1–17, 2019.

Simon, Herbert A. "Models of Bounded Rationality." Vol. 1: *Economic analysis and public policy*, MIT Press Books, Massachusetts: The MIT Press, 1984.

"John Cage's 4′33″." YouTube video, 7:44, posted by "Joel Hochberg", December 15, 2010, https://www.youtube.com/watch?v=JTEFKFiXSx4.

그러나 이러한 내용은 어디까지나 내가 직접 보고 겪은 경험에 근거한 주관적 의견이었다. 2019년 후반기부터 2020년 말까지 작심하고 서울대학교 언론정보학과의 이재현 교수와 몇몇 동문을 모아 미디어 기술 비평에 관한 중요한 논문과 서적을 읽었다. 플라톤Plato에서 프리드리히 키틀러Friedrich Kittler, 레브 마노비치Lev Manovich, 베르나르 스티글레르Bernard Stiegler, 현재 AI 비평을 활발히 개진하고 있는 파스퀴넬리 등이 쓴 총 40편의 논문과 책을 함께 읽고 공부했다. 마침 코로나19 팬데믹 시대에 돌입해, 아이러니하게도 공부하기에는 좋은 여건을 갖춘 시기였다. 다음 세 편의 글은 이 스터디의 결과이다.

기억memory에 관해

현대 문명은 기억력 감퇴의 문명이다. 인류 전체로 보면 매 순간 어마어마한 정보가 쌓여가지만, 개개인의 기억력은 퇴화 일로에 있다. 우리 모두 너 나 할 것 없이 '외장 메모리'에 의존한다. 클라우드가 기억은 알아서 처리해줄 것이니 우리는 '행위'에만 몰두하면 그만인 것이다. 종종 기억을 떠올릴 필요가 있을 때는 검색어로 찾으면 된다. 그리고 AI 시대로 오면서 검색어조차 입력할 필요가 없어졌다. 우리를 둘러싼 기술 장치는 우리의 욕구를 미리 파악하고 알아서 대령한다. 우리는 이렇게 '기억'이라는 개개인 또는 집단의 지적 능력을 접고 살아도 될까? 기억은 왜 중요한가?

이런 걱정은 어제오늘의 일이 아니었나 보다. 이 질문을 정통으로 마주한 이가 플라톤이었다. 서구 문명의 시작점에서 기억의 문제를 문명의 기반으로 보고 놓치지 않았던 점이 놀랍다. 소크라테스는 플라톤의 대화록 『파이드로스Phaedrus』에서 기억을 두 가지로 구분하며, 참된 지식은 구어로 발화되고 전달되는 "Anamnesis(체화된 기억 또는 내재기억)"[7]에 기반해야 하며, 글로 남겨진 기억, 즉 "Hypomnesis(외재기억)"[8]은 이미 죽은 기

억이며 참된 지식이 아니라고 설파한다. 기원전 4세기의 현자는 글에 기억을 의존하는 것은 참된 지식에 도달하는 데 방해가 된다고 경고한 것이다. 소크라테스는 실제 아무런 저작을 남기지 않았다.

그 소크라테스가 오늘날 인류의 기억상실증을 보고 뭐라고 할까? 글에서 인쇄매체로, 또 근래에는 영상매체, 인터넷으로 미디어가 진화하면서 외재기억은 기술적으로 구조화되고 체계화되어 현재 우리의 기억은 테크놀로지가 장악했다 해도 과언이 아니다. 구글링이 배움을 대체하고, 기술이 기억을 편집하고 재편한다. 일기와 소셜 네트워크를 통합한 페이스북을 보아도 누가 나의 가까운 친구인지 기술이 알려준다. 기술은 이제 더 한층 고도화되어 내재기억과 외재기억의 분간조차 어렵다. 안과 밖의 구분이 없는 시몽동Simondon이 말하는 "결합된 환경associated milieu"[9]이 확장되고 있다. 이런 세상에서는 모든 게 흐리멍덩하다. 불안과 불만이 인터넷 회선 위에 팽배해 있으나, 무엇이 어디서부터 잘못되었는지 알 길이 없다.

"기술은 기억이다"[10]라고 말한 스티글레르의 통찰대로 인류는 기억을 외재화하면서 문명을 발달시켜왔다. 기술적 기억을 스티글레르는 "제3의 기억"이라고 했다. 제1의 기억은 DNA를 통해 전수되는 것이고, 제2의 기억은 개체 발생적인 것으로 보았다. 그런데 스티글레르는 제3의 기억, 즉 기술적 기억이 오늘날 두 가지 중대한 위협에 마주했다고 경고했다. 우선, 너무 "짧다." 그리고 인터넷 이후 우리의 기억은 마치 전기 회로의 합선short-circuit처럼 시공이 엉겨 붙어 타버린다. 세대 간 전승은 사라지고 역사는 드라마 소재로 전락했다. 우리는 10년 전 사건을 기억하지 않는다. 기억은 다만 그것을 조작해서 새로운 현실을 만들어가는 사람

들만의 전유물이다. 즉 '콘텐츠'화 되어간다. 상업적 이익에 봉사하거나 정치적 목적에 동원된다. 포스트-텍스트[11] 시대의 전형적인 모습이다.

두 번째 위협은 기억기술, 즉 "기술 자체의 불투명성"이다. 기억장치 mnemotechnics[12]가 기억기술mnemotechnology[13]로 변환되면서 우리는 기계가 질서를 지우는 기억의 시대에 살고 있다. 그런데 기계가 어떻게 질서를 지우고 있는지 알 길이 없다. 현재 지배적인 기억기술인 인공지능 기술의 불투명성이다. 불투명성은 기술이 발달할수록 심화된다. 일반인에게 기술의 리터러시를 기대한다는 것은 비현실적인 바람일 뿐이다. 인공지능 시대는 마르크스의 예언을 성취하고 있는지 모른다. 전 인류를 기술에서 소외된 프롤레타리아로 만들어가는 데 성공하고 있으니 말이다. 이른바 포스트미디어[14]의 시대상이다. [미디어가 스스로 기억을 만들어내는 세상을 펠릭스 과타리Felix Guattari는 이렇게 표현했다.]

이래저래 우리는 알 수 없다. 구어로 전승되는 소크라테스식의 참지식은 아득하고, 근대적 텍스트와 인식론을 기반으로 한 칸트식의 판단마저 구닥다리로 폄훼되는 시대에 이르렀다. 요즈음 젊은이들은 책을 읽지 않는다. 누가 구글이 인간을 바보로 만든다고 했던가? 디지털 시대 인간의 지능이 퇴보하느냐 진보하느냐의 질문은 지능을 어떻게 규정하는지에 따라 다른 답을 내놓는다. 그러나 인공지능이 인간을 기억상실증 환자로 만드는 것만은 확실하다. 기억을 잃어버린 사람에게는 역사도 의식도 없다. '기억의 전쟁'에서 건강한 사회와 개인을 지키는 것은 과연 불가능할까? 아니면 스스로 만든 프랑켄슈타인에게 종국 잡아먹히고 말 것인가? 포스트휴먼[15]이여, 기억을 기억하자.

맹시Blindsight: 우리에게 의식이 필요한가?

2082년 외계로부터 온 신호를 추적해 지구에서 탐사대를 보낸다. 테세우스Theseus라는 이름의 우주선에는 여러 종류의 트랜스휴먼[16]들이 타고 있다. 주인공 시리는 뇌의 절반을 잘라내어 본인의 감정을 느낄 수 없지만 컴퓨터 장치를 통해 타인의 마음을 읽어내는 데 탁월하다. 그 밖에 4명의 인격을 한 몸에 갖고 있는 갱The Gang이라는 여자도 있고, 로봇 군단을 이끄는 여군 소령도 있다. 팀 리더는 유전자 복원으로 환생한 초능력 뱀파이어다. 우주선의 캡틴은 인공지능이다. 이만하면 화려한 크루라할 수 있다.

이들은 우주의 한편에서 로샤크Rorschach라고 스스로를 일컫는 고도의 지능체계를 만난다. 로샤크는 발달한 외계 문명과 함께 스크램블러Scrambler라는 생명체들을 갖고 있다. 다리가 9개 달린 외계 생명체들은 외부의 침입으로부터 로샤크를 보호하는 기능을 한다. 지능과 지능 간의 싸움에서 지구의 트랜스휴먼들이 밀린다. 로샤크의 지능이 더 우월하기 때문이다. 그런데 로샤크는 스크램블러들을 포함해서 의식이 없는 존재이다. 즉, 자신이 무엇을 하고 있는지 스스로 인지하지 못하는 가운데 고

도의 지능으로 최적의 생존 선택을 할 뿐이다.

　반면, 테세우스의 크루들 가운데는 과학자이자 의사인 아이작과 같이 의식을 가진 인간들이 있다. 아이작은 갱의 4인격 중 하나인 미셸과 사랑하는 사이이다. 감정이 있고 의식이 있는 테세우스의 크루들과 초지능만 있는 로샤크 간의 전쟁을 통해 작가는 우리에게 이런 질문을 던지고 있다. "지능에 의식이 필요한가?" 어쩌면 의식이란 지능에 있어서 '소음noise'이 아닐까 하는 질문을 초지능 사회로 접어드는 인류에게 던지고 있는 것이다. SF 소설 중에서도 수작으로 꼽히는 피터 와츠Peter Watts의 『맹시Blindsight』이다.

　의식에 관해서 우리는 잘 모른다. 의식이 무엇인지, 그리고 어떻게 생성되고 유지되는지, 과학은 아직 밝혀내지 못했다. 그렇다고 해서 우리는 의식을 전혀 모른다 할 수 없다. '내가 나'임을 아는 것처럼 우리는 스스로 의식을 갖고 있음을 안다. 이 자의식 내지 주체 의식이 고도의 지능을 실현하는 데 방해가 되며 생존에 불리하다는 것이 와츠가 우리 앞에 던진 문제의식이다. 자의식 없는 로샤크와 같은 초지능이 진화의 종착역인가 했는데, 역시 재미있는 소설답게 반전이 있다. 지상의 인공지능으로 만들어진 테세우스 호가 자폭하며 로샤크 전체를 폭파시켜버리는 것이다. 인간의 지능에는 '자기희생'이라는 필살기가 있었던 것이다.

　지능에 의식이 필요한가에 관한 논의는 이미 인공지능 분야에서 잘 알려진 논쟁이다. 1956년 다트머스 대학Dartmouth College에서 최초로 인공지능 콘퍼런스[17]를 개최한 관련 학자들 간에 대체로 두 캠프로 나뉘어왔다. '인간과 같이 생각하는 기계'를 만드는 것이 인공지능의 목적인 대다수의 학자와 엔지니어들에게는 의식이 있고 없고가 중요하지 않다. 튜링

테스트가 그 요체이다. 어떤 프로그램이 사람처럼 말하고 반응하면 그것으로 인공지능의 요건을 갖춘다. 반면 존 설John Searle로 대표되는 일단의 철학자들은 이에 반대한다. 의식이 없는 기계적 반응을 단지 사람과 비슷하다고 해서 지능으로 여길 수 없다는 것이다. 지능에는 의식과 의도가 필요하다는 입장이다. 설의 '중국어 방Chinese Room'[18]에서와 같이 아무 의미도 모른 채 답을 자동적으로 가져다주는 프로그램을 지능으로 볼 수 없다는 입장이다.

의식을 우회하는 지능, 그것도 인간의 지능을 훨씬 능가하는 초지능의 등장은 인류가 직면한 새로운 도전이다. 지능이 목적을 달성하는 데에 의식은 걸림돌이 될 수 있다는 결론을 가능케 하는 '튜링의 사과'는 한편으로는 멋지고 탐스럽게 보여도 다른 한편에는 독극물이 발려 있을 수 있다. 인간으로 하여금 생각을 포기하게 하는 것이다. 마치 좀비와 같이 의식이 없는 상태에서 주어진 과업을 엄청난 효율로 해치우는 새로운 인류의 모습이 그려진다. 이러한 신인류를 포스트휴먼이라는 모호한 언어 속에 감추는 것은 아닌지 생각해볼 일이다. 현대의 지성들에게 고하는 말이다.

현대 철학에 오면 인간과 동물 간은 물론이고 인간과 기계 사이에도 존재론적 차이점이 사라진다. 인간과 또 그를 둘러싼 환경을 통칭해 '횡단하는 추상기계Transversal Abstract Machine'[19]라 명명한 펠릭스 가타리를 비롯, 행위자 이론ANT, Actor Network Theory[20]으로 유명한 브루노 라투어, 그리고 이제는 담론의 주류로 들어선 사물철학Object-oriented Ontology[21]의 젊은 기수들인 이안 보고스트Ian Bogost나 그레이엄 하먼Graham Harman에게 인간이 다른 사물들과 다르다고 한다면, '본질주의자Essentailist'[22]라는 딱

지를 붙일 것이다. 그것은 좋게 보면 '아직도 플라톤을 신봉하는 철 지난 멍청이'라는 뜻이고, 나쁘게 보면 '나치즘과 같이 인종 우월주의에 빠질 수 있는 무식하고 위험한 인물'이라는 뜻이다.

　이렇게 우리는 알 수 없는 거대한 추상기계의 한 부분으로 존재하든, 사물과의 간접적인 상호작용 속에 감각적으로 존재하든, 인간의 의식과 주체성은 현대에 와서 점점 더 아뜩해진 것만은 확실하다. 크리스 하먼Chris Harman이라는 한 부활한 마르크스주의자가 좀비자본주의Zombie Capitalism[23]라는 신조어를 만들어낼 정도이다. 오직 피 냄새, 즉 돈만 미친 듯이 좇는 좀비들로 가득한 세상, 이것이 우리가 원하는 2082년이 아닌 것만은 확실하다.

인간, 기계 그리고 아름다움:
포스트휴먼을 위한 미학

플라톤의 약국

'플라톤의 약국Plato's Pharmacy'[24]에 가보았는가? 2500년 전 문자가 이전의 구어 문명을 능가하기 시작했을 때 플라톤의 『파이드로스Phaedrus』편에 나오는 소크라테스와 그에게 지혜를 구하는 파이드로스 간의 대화이다. 글쓰기의 위험성에 대해 경고하는 내용인데, 소크라테스는 문자가 있음으로 사람과 사람 간의 진정한 소통(대면소통)이 감소하고, 기억을 게을리하며, 또 기록해놓은 것과 지식을 동일시하는 교만에 빠질 수 있다고 경고했다. 지식의 모양만 있지 현존이 없다고 했다. 그러나 1960년대의 데리다J. Derrida에게 문자는 이미 인간의 일부였다. 인간은 쓰면서 생각하고 소통하고 또 세상을 만들어갔다. 그래서 데리다는 그의 에세이 「플라톤의 약국」에서 파르마콘Pharmakon을 "독이자 약poison and remedy"으로 정의한다. 이 개념은 글쓰기 이외에 다른 모든 미디어나 기술 분야의 이론에도 폭넓게 적용된다.

나는 할머니로부터 옛날이야기를 들으며 자랐던 어린 시절에서, 책

을 보며 지식을 쌓았던 학창 시절, 그리고 영상매체를 통해 세상을 배우고 이어서 디지털 시대까지 모든 미디어 시대를 한 생애에 섭렵한, 어찌 보면 축복받은 세대에 속한 사람이다. 구어에서 디지털 매체에 이르기까지 모든 매체를 몸소 거친 덕분에 특정 매체에 함몰되지 않고 일정한 거리를 두고 바라볼 수 있다. 우리가 잘 알다시피 디지털 미디어로 시공을 (우리 마음대로) 확장하고, (IP 주소만 있다면) 세상의 어느 곳 또는 누구와도 연결을 맺을 수 있으며, (컴퓨터 기술로써) 우리 머릿속에 그리는 대로 새로운 세상을 만들 수 있다. 이것은 큰 혜택이다. 그러나 사람들은 종종 혜택에 따라오는 비용을 간과하곤 한다. 그 비용을 드러내고 어두운 면들을 극복할 수 있는 방안을 모색하는 것이 지식인들의 할 바이다. 예술은 창조적인 방식으로 비판하고 또 대안을 제시하기도 한다.

기술을 비평하는 지식인들은 작금의 디지털 기술이 모든 텍스트를 '분절화discretize'한다고 본다. 우리 삶조차도 연속적 경험이 아닌 분절화된 사건들로 변형된다는 것이다. 정보라는 것은 본래 역사적 산물이며 따라서 모든 정보에는 시간의 궤적과 함께 여러 관계와 맥락들이 포함되어 있는 것인데, 정보가 분절화되면서 이러한 관계들이 용해되고 만다. 그리고 분절된 텍스트들은 제멋대로 꿰맞춰진다. 이렇게 우리는 정보와 함께 관계들이 분리되고 옮겨지고 잘못 위치하게 되는 삶을 맞이하게 되었다. 이른바 '포스트-텍스트'의 시대이다.

포스트-텍스트 시대에는 알고리즘이 텍스트성textuality을 결정짓는다. 오늘날의 정보 공간에서 새로운 정보를 끊임없이 생성하고 또 변형하는 것은 알고리즘이다. 딥러닝이 대표하는 알고리즘 세계에서는, 마테오 파스퀴넬리Mateo Pasquinelli[25]가 지적하듯이 "정보가 논리가 되는바", 여

기에서 논리란 "가중치weight와 역치threshold[26]의 분포로 표현되는 것"이다. 이론이나 결정론 대신에 우리는 창발emergence[27]과 우발contingency[28]에 주목한다. 좀 오래되었지만 나름 믿음직했던 뉴턴의 세계관은 자기생성 Autopoesis[29]이니 재귀성Recursivity[30]이니 하면서 컴퓨팅과 생명 현상이 수렴되는 낯선 사이버네틱cybernetic 용어에 의해 대체되고 있다.

그렇다면 지식knowledge이란 무엇인가? '진리'란 단어가 케케묵은 고대어처럼 들리는 가운데, 우리는 이제 지식이란 데이터에 담겨있는 것으로 간주한다. 그리고 이 새로운 지식은 기계가 정당화한다. 그런데 이 기계적 정당화는 증가하는 불투명성과 함께 우리에게 낯설기만 하다. 신경망 방식의 연산에서는 "되는 것이 되는 것이다What works works". 어째서 한 방식이 다른 방식에 비해서 우월한지 설명하는 이론도 논리도 없다. 신경망 기반의 연계주의connectionist AI란 결국 테크닉에 관한 것이지 그 어떤 지식 체계라 볼 수 없다. 이것은 AI 엔지니어들이면 다 아는 공공연한 비밀이다.

강력하지만 결국은 근사치에 접근하는 데 불과한 테크닉을 손에 넣은 우리는 어떤 갈등 국면에 처했을 때 인간의 상식을 따라야 할까, 아니면 흔들림 없이 기계를 믿고 따라야 할까? 기계가 어떤 이유로, 어떤 경로를 통해 결론에 도달했는지 전혀 알 길이 없음에도 말이다. 데이터주의 Dataism에서 이러한 인식론의 완벽한 부재가 거슬리지 않는가?

이론의 부재, 인식론의 부재가 거슬리지 않는다면 포스트미디어 시대에 우리는 잘 적응하고 있다고 볼 수 있다. 포스트미디어란 의미작용 signification에 있어 기계가 담당하는 부분이 인간의 부분을 초월하는 미디어 환경을 일컫는 말이다. 즉 검색 엔진이나 추천 알고리즘, 또는 협업 필

터링과 같은 알고리즘의 조합에 의해 운영되는 환경으로, 미디어 오브제들은 우리가 알 수 없는 연산에 의해 시시각각으로 데이터베이스로 사라지고 편입된다.

들뢰즈와 과타리[31]는 이러한 포스트미디어 시대의 풍경을 "추상기계Abstract Machine"[32]라는 개념을 통해 표현했다. "추상기계"는 물질과 에너지, 의미체계와 알고리즘들, 생물, 인간, 개인과 대중의 정신성, 정보, 욕망들 등등, 말하자면 다양한 요소들의 기계적 집합Machinic Assemblage을 가능케 하는 힘을 뜻한다. 서로 관련이 있는 삼라만상의 집합을 기계적으로 보는 관점이 흥미롭다. 들뢰즈와 과타리에 따르면 이 추상기계는 이질적인 환경들을 횡단transverse하며 스스로 영토화territorialize한다. 한편, 추상기계 안에 내재하는 타자the other를 향한 욕망은 끊임없이 탈영토화deterritorialize를 일으킨다. 이 때문에 세계는 확대되고 새로운 연결성이 만들어지며 복잡성과 이질성이 날로 증대된다. "횡단하는 존재"라는 존재론이다.

위와 같은 기계적 집합의 작은 부분이든, 아니면 브뤼노 라투르가 말하는 '기술/과학＋인간＋사회제도'가 서로 얽히고설킨 '블랙박스'의 작은 일부로서 존재하든, 인간의 여지는 이제 상당히 축소된 것으로 보인다. 인간의 인지를 넘어 기계에 의해 의미작용signification이 이루어지는 미디어 환경에 놓인 현대인은 근대인에 비해 얼마나 많이 위축되었는지 모른다. 원인과 결과, 그리고 시시비비가 분명했던 근대인에 비해 현대인은 무엇 하나 분명치 않다. 과학과 기술이 발달할수록 역설적으로 세상은 인간에게 더 불투명해지고 이해하기 어렵게 되어가고 있다.

What about us?

그렇다면, 인간은 어떻게 되는 건가? 이제 우리는 거대한 기계 속에서 잘 보이지도 않고, 하찮고, 심지어 상관없는 존재로 전락하고 만 것인가? 이 질문을 나는 지난 20년간 미디어 아트를 통해 해왔다. 예술은 궁극적으로 우리 존재에 관한 질문인 것이다.

여기에서 잠깐 『맹시Blindsight』[33]라는 공상과학 소설로 다시 돌아가보자. 이 소설에서 저자 피터 와츠는 '비인지자Discognist'가 되는 미래 인간의 가능성에 대해 질문하고 있다. 소설에서의 '비인지자'들은 초지능을 갖고 있지만 의식이 없다. 저자의 질문의 요지는 의식이 지능의 필요조건인가 하는 것이다. 와츠에 의하면 의식이란 전체 시스템의 효율을 저해하는 '노이즈'와 같은 것이라 했다. 아마도 의식이 없는 편이 생존에 더 유리하지 않겠는가 하고 작가는 도발하고 있다. 물론 지능의 존재 목적은 오로지 생존이라는 전제하에 말이다.

존재의 목적과 이유를 알 수 없는 현대인은 여하간에 '생존'을 존재의 목적으로 설정해놓고 '지성'을 그 아래 도구적 위치로 슬며시 내려놓았다. 개체이건 전체이건 생존에 도움이 되지 않는 지성은 지성이 아닌 것이다. 그러나 우리는 "아침에 도를 깨우치면 저녁에 죽어도 좋다"는 공자님의 말씀을 들어보았다. 여기서 '도'는 지성의 총칭이며, 생존의 수단 이상의 더 높은 경지의 지성을 가리킨다. 당연히 정량화하거나 논리적으로 설명이 불가하며, 따라서 서구 중심의 철학적 담론에서는 제외되었다. (단지 다양성 존중의 기치 아래 '동양 전통사상'이라는 레이블을 달고 명맥을 유지할 뿐이다.)

칸트 이후의 합목적적 서양의 지성으로 돌아가보자. 그런데 이 지성

으로는 '의식'이 무엇인지, 어떻게 생성되고 유지되는지 파악이 되지 않는다. 단지 의식의 현상만을 관찰할 뿐, 그 자체에는 다가가지 못하고 있는 것이다. 주체도 마찬가지이다. 의식이나 주체는 서양의 방법론, 즉 객관화로는 파악되지 않는 존재라면 어쩔 것인가? 근래는 주체는 허구라고 보는 설들이 철학의 주류가 되었다. 의식은 노이즈이고, 주체는 허구라 한다면 과연 무엇이 남는가? 세상을 오직 3인칭으로 객관화한 끝에 인간은 개미나 돌멩이, 로봇 등과 동류가 되었고, 이것이 사물철학[34]의 관점이다. '나'라는 1인칭을 학문적인 논의에서 철저히 배제한 결과이다.

새로운 미학의 가능성

개미나 돌멩이, 또는 로봇과 같은 처지가 된 것을 불편하게 느끼는 것 자체가 의식의 존재를 증명한다고 생각한다. 내가 '지금 여기' 존재하고 또 나에 관해 생각하고 있음에는 틀림이 없다. 이 지점에서 다시 시작해보자. 1인칭이다. 1인칭으로 경험하는 '나'는 존재한다. 그리고 이제 세상을 바라보자. 우리는 3인칭으로 세상을 재단하는 것에 익숙하다. 원래부터 그런 것은 아니었고 학교 교육과 공적인 삶을 통해 그렇게 훈련되었다. 세상을 객관화하는 3인칭 시점이 필요한 바는 자명하지만, 지성을 오직 3인칭으로만 파악하려 할 때, 나도 물건이 되고 마는 '웃픈' 결론에 다다른다. 이 관점을 전적으로 오류라 여길 순 없지만, 이러한 관점만을 지성적으로 여기는 것은 오류라고 생각한다.

그렇다면 어떻게 세상을 달리 볼 수 있는가? 첫 번째로 할 수 있는

일은 1인칭의 연마이다. 마치 자아가 갓 생겨난 2살짜리 어린아이처럼 나, 나, 나Me, Me, Me만을 외칠 것이 아니라, 옛 성현들의 말씀을 좇아 자신을 수련하고 연마할 필요가 있다. 1인칭을 잘 연마한 사람일수록 자신(1인칭)의 범위가 넓고 커진다. 예컨대, 성리학의 목적은 1인칭의 연마를 통해 2인칭 그리고 3인칭까지 잘 다스리자는 것이다(수신제가치국평천하)[35]. 말하자면 세상 끝까지 뻗치는 1인칭의 확장이다. 좀 더 고양된 1인칭들이 필요한 세상임이 틀림없다. 도덕과 윤리는 결국 보편화한 1인칭과 다르지 않다.

그런데, 지금 세상에서 상대적으로 부족한 것은 2인칭이라 생각한다. 2인칭은 경어체의 '그대', '당신' 또는 '님'이다. ('너'라고 부르며 함부로 대하는 것은 3인칭으로 대하는 것이다.) 2인칭은 인격적이다. 상대방을 존중하며 존중의 표시로 거리를 둔다. '미지'의 여지를 두는 것도 존중이다. 2인칭 화자는 내가 결코 '당신'이 될 수 없다는 것을 안다. 따라서 상대를 '나'의 영역으로 포섭하거나 섣불리 감정 이입하려 들지 않는다. 상대를 있는 그대로 그 자리에 둔 채 물끄러미 바라보는 것에서 2인칭 관점은 시작된다. 존재에 대한 경외심이 느껴지는 그 시선에는 어떤 미적인 경지가 있다. 나와 다른 '당신'을 거리를 둔 채 욕심 없이 바라보는 것, 그것은 미적 체험과 다름없다. 분석 대신 암시로, 논리 대신 비유로, 그리고 시적인 상상과 메타포로 풍요로운 2인칭 소통의 언어이다.

내게 2인칭 세상에 관한 영감을 준 사람은 정신분석학자인 라캉 J. Lacan[36]이었다. 라캉의 삼각형Lacan's Triad은 인간 정신세계에 관한 일관성 있는 네러티브를 제공한다. 삼각형의 첫 번째 꼭짓점은 '상상계The Imaginary'이며, 자아의 시작점이다. 매일 아침 일어나면 나는 내 주위에

세상이 있음을 의식하고, 그 세상 안에 내가 있다는 것을 인지한다. 이것은 감각과 의식이 있는 존재로서의 현상적이고 주관적인 경험이다. 이것이 '나'라는 상상이다.

그 '나'가 절대 타자The Other(즉 상징계)를 만난다. '상징계'는 상상계가 일관성 있는 공적인 정보의 줄기들로 변환된 것으로, 여기에는 '객관성'과 '지식'으로 구축된 마스터 구조가 있다. 3인칭의 세계다. 욕망이 개인을 상상계(주관)에서 상징계(객관)로 이동하게 한다. 그러나 여러 가지 한계로 우리는 타자와 합치하지merge 못한다. 욕망의 대상이 상상한 것과 다를 때 우리는 '실제계The Real'에 있게 된다. 자의식이 심화된다.

이런 '실제계'에서 우리는 세 가지 선택을 할 수 있다. 먼저, 나의 욕망과 완벽하게 합치하는 대상을 찾아 영원히 상징계를 헤매는 것이다. 영원한 사랑을 갈구하는 사람들의 몫이다. 두 번째는 실망하고 다시 '나'의 감옥으로 돌아가서 무엇이 잘못되었는지 반성하는 것이다. 김이 새긴 하지만, 좀 더 개선된 자아를 상상하게 될 확률이 있다. 둘 다 별로인 사람에게 세 번째 옵션이 있다. 그것은 초월적이고 미학적인 태도를 취하는 것이다. 즉 실제계의 대상을 2인칭으로 바라보는 것이다.

유사 종교처럼 어떤 몰아의 경지를 이야기하려는 것이 아니다. 오히려 그 반대로, 미학적 경험에는 자아와 의식이 요구된다. 또한 거기에는 어떤 겸허함도 요구된다. 많은 토속 문화에서처럼, 2인칭의 님(예컨대 '달님'), 당신, 또는 그대에는 자연스러운 경외심이 있다. 그들은 대상에 대해서, "당신이 내게 말을 걸 때까지till 'thou speaks to me'"라며 거리를 지키며 기다린다. 이곳은 메타포와 비유, 마법과 신비, 그리고 위대한 시와 예술의 세계다. 우리가 세계를 '당신Thou'이라는 경어체로 부를 때 비로소 세

계는 기적처럼 낯섦과 동시에 친밀함을 드러낸다고 한 마르틴 부버Martin Buber[37]의 말을 상기한다.

이렇게 2인칭 시점을 갖고 우리는 좀비 같은 상태를 벗어나 의식과 자아를 가진 주체로서 세상에 관해, 기술에 관해, 그리고 아름다움에 관해 태도를 취할 수 있지 않을까 하는 것이, 내가 조심스럽게 그리고 수줍게 제기하는 포스트휴먼의 미학이다. 미디어 아트를 통해 그 가능성을 보았다. 산업현장과 시장이 제시하는 방향으로 무조건 따르는 것을 거부하고, 미디어 아티스트들은 멈추고 기술을 바라본다. 그리고 질문한다. 각자의 방식으로 기술에 말을 거는 것이다. 기술을 폄훼하지 않는다. 오히려 경이와 존중의 태도를 유지한다. 가끔은 장난기도 발동한다.

어린아이처럼 천진무구하게 기술에 말을 걸면 기술은 놀랍게 응답한다. 시장에서는 내보이지 않았던 자신의 속살을 드러낸다. 어둡고 위험한 면들, 그리고 밝고 해맑은 면들, 숨김없이 내보인다. 겸손함과 호기심을 가진 사람들에게 세상은 언제나 공평하다. 왜냐하면 그들은 — 미디어 아티스트들은 — 기술이, 그 어둡고 밝은 모든 면이, 결국 자신의 확장이라는 것을 알게 된다. 기술을 통해 나의 또 다른 모습을 보는 순간, 1인칭과 3인칭이 합해져 포스트휴먼 미학이라는 '아름다운 2인칭'이 탄생하지 않을까 싶다. '아름다운 2인칭'은 궁극적으로는 나와 작품, 나와 기술, 나와 세계가 완벽한 연결성을 이루며 하나가 되었을 때 느껴지는 고양된 상태를 향해 갈 것이다. 그것은 어떤 충만함과 관련이 있을 것 같다. 몇몇 훌륭한 미디어 아트 작품을 대했을 때 느꼈던 황홀감과 무관하지 않다.

지난 20년간 미디어 아트센터를 운영하면서 이 '아름다운 2인칭'을 종종 목격할 수 있었다는 것은 내 인생의 축복이었다.

1 앨런 튜링(Alan Turing, 1912-1954)의 1936년 논문 「계산 가능한 수에 대하여, 그리고 결정문제에의 응용(On computable numbers, with an application to the Entscheidung-sproblem)」은 '보편 기계(Universal Machine)'를 제안해 현대적 컴퓨터의 이론적 출발점이 되었다. 논문의 핵심인 튜링 기계(Turing Machine)는 테이프와 테이프에 기록되는 기호들, 그 기호를 읽고 해석하는 장치로 이루어져 있다. 기계는 행동표에 따라 앞뒤로 움직이며 현재 상태에 상응하는 기호를 써나가는데, 따라서 어떠한 기계 X의 행동표와 실제로 수행한 내용을 기록한다면 이를 보편 튜링 머신(Universal Turing Machine)에 입력해 X 또는 그 어떤 특정 기계도 모방할 수 있게 된다. 이러한 점에서 보편 튜링 머신은 다양한 기능을 수행할 수 있는 프로그램 내장형 컴퓨터의 원리가 되었다.

2 연산 불가능한 문제가 존재함은 집합 이론을 통해 간접적으로 알 수 있지만, 알고리즘의 자기지시성을 통해 연산 불가능한 문제를 직접 만들 수 있다. 그러한 문제들 중 하나는 "어떠한 프로그램이 주어졌을 때 그것의 정지 여부를 판단할 수 있는 프로그램이 있는가?"를 묻는 '정지 문제(Halting Problem)'이다. 튜링은 1936년 논문 「계산 가능한 수에 대하여, 그리고 결정문제에의 응용」에서 정지 문제는 증명도 반증도 할 수 없는 명제라고 답한다. 세상의 모든 함수의 개수가 자연수보다 많다는 사실을 이용해, 세상의 모든 프로그램을 나열할 수 있지만 그것의 정지 여부는 기계로 계산할 수 없다는 점을 증명한 것이다. 정지 문제는 수학 문제의 참 또는 거짓 판단 여부를 묻는 '결정 문제'와 같은 논리이므로, 이를 통해 수학자에게도 프로그램에도 연산 불가능한 문제가 존재함이 확인되었다.

3 불가지(不可知)는 '알 수 없음'을 뜻한다. 예를 들어 '불가지론'이란 신의 존재나 사물의 본질 등을 인간이 인식할 수 없다는 철학적 관점이다. 반대로 가지(可知)는 '알 수 있음'을 뜻한다.

4 정상화(Normalization)는 기계학습과 사회과학 양쪽에서 범용되는 용어이다. 기계학습에서 한국어로 '정규화'로 많이 쓰이며 데이터가 가진 특성의 크기에 심한 차이가 있는 경우 모든 데이터 포인트를 일정한 크기로 맞춰주는 과정이다. 사회과학적 문맥에서는 특정 사상이나 행동이 '정상적', '자연적'인 것으로 받아들여지게 되는 과정을 뜻한다. 푸코(Michel Foucault, 1926-1984)의 『감시와 처벌(Surveiller et punir)』(1975)에서 정상화는 19세기에 등장한 규율 권력(Disciplinary Power)의 전략 중 하나로, 이상적인 행동 양식을 자세하게 규정한 이후 보상과 처벌을 통해, 그리고 이에 벗어나는 이들을 '비정상'으로 분류함으로써, 최소한의 폭력으로 최대의 사회적 통제를 이루게 된다.

5 발칸화(Balkanization)는 20세기 발칸 반도에서 일어난 여러 분쟁에서 비롯된 말로, 사람들 또는 지역이 여러 부분으로 쪼개지는 현상을 일컫는다. 온라인상에서의 분열을 일컬을 때

'사이버 발칸화'라고 쓰기도 한다. 스포티파이(Spotify) 알고리즘이 소비 양식을 분열시키는 현상에 대해서는 다음 보고서를 참조하기 바란다. Ashton Anderson, Lucas Maystre, Rishabh Mehrotra, Ian Anderson and Mounia Lalmas, "Algorithmic Effects on the Diversity of Consumption on Spotify." Spotify R&D The Web Conference 2020. http://www.cs.toronto.edu/~ashton/slides/anderson-algo-diversity-www2020-slides.pdf

6 「기계는 어떻게 학습하고 실패하는가: 인공지능을 위한 오류의 문법(How a machine learns and fails: A grammar of error for artificial intelligence)」, *Spheres Journal*, 5, 2019. 본 논문에서 파스퀴넬리는 "인공지능이 실수를 하거나 규칙을 어긴다는 것은 무슨 뜻인가?"라는 질문에서 출발해, AI 특히 기업에서 활용되는 AI는 스스로의 한계와 편향성, 오류 인식이 크게 부족하다고 진단한다. 이를 극복하기 위해 AI를 독립적 지능이 아닌 사회적 체계로서 분석하는 것이 요구된다고 말한다. 그는 기계학습을 'Nooscope'라는 공간적 모델로 상정해 훈련 데이터, 러닝 알고리즘, 모델 적용의 세 가지 단계를 마치 렌즈가 빛을 분산시키듯 정보를 재정렬하는 데에 사용한다고 설명한다. 이렇게 산출되는 결과는 AI가 자체적으로 생산한 새로운 정보가 아닌 기존의 데이터에 대한 하나의 관점이다.

7 내재기억(Anamnesis)은 안으로부터의(ana-) 기억(mnesis)으로 풀이된다. 플라톤(Plato, B.C. 424-348 추정)의 『파이드로스(Phaedrus)』(B.C. 370 추정)에서 소크라테스는 이를 철학자의 특징으로 본다.

8 외재기억(Hypomnesis)은 기억(mnesis)을 넘어서거나 연장된(hypo-) 것, 즉 기억을 기술적으로 외재화함을 말한다. 『파이드로스』에서 소크라테스는 이를 소피스트의 특징으로 보며 내재기억(Anamnesis)과 대조한다. 소크라테스가 외재기억을 비판하는 것은 살아 있는, 적극적 의미의 기억이 수동적인, 부분적인 것으로 대체, 전복되기 때문이다.

9 연합환경 또는 결합된 환경(associated milieu)은 다른 유기체와 맺는 관계를 뜻하며, 들뢰즈(Gilles Deleuze, 1925-1995)와 가타리(Pierre-Félix Guattari, 1930-1992), 시몽동(Gilbert Simondon, 1924-1989)에 의해 미묘하게 다른 방식으로 논의된다. 시몽동은 생명을 완성된 본질이 아닌 개체화의 과정 속에서 보기 때문에, 동물 같은 고등동물이 식물이나 광물보다 연합된 환경에 의존적이라는 점에서 덜 안정적이라고 할 수 있다고 말한다. 들뢰즈와 가타리는 이어 결합된 환경 속 개체들의 행동을 에너지의 포착, 재료의 지각, 그리고 획득된 에너지와 재료를 재구성하기 위해 생명체가 반응하는 방식으로 특징짓는다.

10 베르나르 스티글레르(Bernard Stiegler, 1952-2020)는 인간이라는 종의 출현이 기술적

인공물로 가능해진 기억의 전달에서 비롯되었다고 말한다. 그의 관점에서 기술과 주체는 항상 함께 되어감(becoming)의 과정에 임하므로 기술적 장치(technics)와 문화는 상반된 것이 아니라 상호의존적으로 발전한 것이다. 외재기억과 내재기억 두 단어의 유래인 플라톤의 『파이드로스』에서 소크라테스가 내재기억을 우월한 것으로 꼽는다면, 스티글레르의 「For a New Critique of Political Economy」(2013)에 따르면 내재기억은 사실 글쓰기와 같은 외재기억에 의해 형성된 추상적 사고를 통해서만 가능한 것이다. 따라서 기억을 전승하는 행위인 문법화는 기억의 흐름을 분절화하는 기억기술(mnemotechnology)에서 기인한다는 결론에 이른다.

11 이재현 교수(서울대학교 언론정보학과)가 제안한 개념으로, 그의 「포스트-텍스트: 알고리즘 시대의 텍스트 양식」(언론정보연구, 2018)에 따르면 "이른바 '알고리즘으로의 전환(Algorithmic Turn)'이 '텍스트 조건(Textual Condition)'을 변화[시킴에 따라 등장한] 새로운 텍스트 양식으로… 고도의 알고리즘을 근간으로 하는 컴퓨터 연산에 의해 생산되는 텍스트를 말한다." 포스트-텍스트는 단위 텍스트가 분절화된다는 면에서 정체성의 해체를 보여주고 인간-텍스트뿐 아니라 텍스트 사이의 상호작용을 보여주며 선제성과 같이 인간 인식의 범위를 벗어나는 기술의 논리를 따른다는 점에서 사변적이다.

12 스티글레르에 따르면 기억은 석기시대 이래로 기억장치(mnemotechnics)에 의해 지지되어왔다. 동굴 벽화나 알파벳이 예시로, 기억장치는 기억이 (인간) 외부에 저장될 수 있게끔 하는 도구이다. 현상학자 후설(Edmund Husserl, 1859-1938)이 음악 청취를 예로 들며 기억을 1차적 기억인 지각과 2차적 기억인 반복으로 구분했다면, 스티글레르는 반복을 애초에 가능케 하는 인공물인 3차적 기억을 추가한다. 3차적 기억인 인공물은 1, 2차적 기억의 부산물이 아니라 지각 자체의 조건이 되는 것이다.

13 스티글레르에 따르면 기억장치의 양상은 20세기 '기억의 산업화(Industrialization of Memory)'에 의해 1차, 2차, 3차적 기억 간의 관계가 바뀌면서 본질적으로 변화하게 된다. 산업화에 의해 대중화된 음반, 영화, 라디오, 텔레비전 프로그램 등의 3차적 기억들이 기계에 의해 조직적으로 정리되는 이 양상을 스티글레르는 기억기술(mnemotechnology)이라 부른다. 예를 들어 컴퓨터에 여행 기념품이나 사진을 정리하다 보면 컴퓨터는 기억을 저장할 뿐 아니라 분류하며 새로운 정보를 생산한다는 것을 깨닫게 된다.

14 처음으로 '포스트미디어(Post-media)'를 거론한 것은 가타리로, 『카오스모제(Chaosmose)』(1992)에서 '포스트미디어(postmédia) 시대'를 예견하며, "새로운 영역들에서의 사회적 실험과 결합된 기술 진화로 아마도 우리는 현재의 억압 시기에서 탈출해 매체 이용

방식의 재전유 및 재특이화"할 수 있을 것이라 말한다. 이후 로잘린드 크라우스(Rosalind E. Krauss, 1941-)는 '포스트미디엄(post medium)'을 논의하면서 '매체(medium)'와 '미디어(media)'를 구분해, 예술의 각 장르를 정의해주던 미적 매체가 의사소통으로서의 기술 매체에 영향을 받으면서 더 이상 매체의 속성을 바탕으로 예술을 정의할 수 없게 된 '포스트미디엄 조건'에 이르게 된다고 주장했다. 레브 마노비치(Lev Manovich, 1960-)는 포스트미디어의 미학을 예술 영역에서뿐 아니라 정보화 시대의 일반 미학으로 확장하고자 했다. 또, 피터 바이벨(Peter Weibel, 1944-)은 「포스트미디어의 조건(The Post-Media Condition)」에서 각기 다른 매체가 서로 영향을 미치며 서로를 결정하는 형상을 '포스트미디어'로 보며 미디어와 미디어 간의 동등성, 미디어의 혼합 두 단계로 정의한다.

15 포스트휴먼(posthuman)은 인간 너머의 상태로 존재하는 실체를 말한다. 바이오 기술을 통해 인간의 특질을 향상시키는 트랜스휴먼(transhuman)보다는 더 넓은 범주이다. 포스트휴머니즘(Posthumanism)은 휴머니즘 '이후' 또는 '탈(post)'휴머니즘으로 해석될 수 있으며, 인간중심주의와 결별하고 인간의 지위를 자연 속 수많은 종 중 하나로 재정의하고자 하는 움직임이다. 통일된 이론이라기보다 철학, 예술, 문학, 문화 등 다양한 분야에서 다른 관점으로 표현되는데, 대표적 이론가인 캐서린 헤일스(N. Katharine Hayles, 1943-)는 포스트휴머니즘의 대표적 특징으로 육체적 경계를 바탕으로 한 주체성의 상실을 꼽는다. 인간과 기계, 인간과 동물 사이의 경계를 해체하는 도나 해러웨이(Donna Haraway, 1944-)의 사이보그(cyborg) 개념과도 유사성이 있다.

16 트랜스휴머니즘(Transhumanism)은 과학기술을 이용해 사람의 정신적·육체적 능력을 증강하고 수명을 연장하려는 움직임이다. 이때 트랜스휴먼은 인간(human) 다음(transitory, trans-)의 진화 단계를 예견하는 새로운 지적 생명체이다. 로버트 에틴거(Robert Ettinger, 1918-2011)의 『사람에서 슈퍼맨으로(Man into Superman)』(1972), FM-2030(Fereidoun M. Esfandiary, 1930-2000)의 '제3의 길' 강연, 나타샤 비타모어(Natasha Vita-More, 1950-)의 영화 〈탈주(Breaking Away)〉(1980) 등을 예로 들 수 있다.

17 '다트머스 회의'라고 불리는 1956년의 워크숍은 AI 분야를 확립했으며, 당시 다트머스 대학에 있던 존 매카시(John McCarthy, 1927-2011)가 개최, 마빈 민스키(Marvin Minsky, 1927-2016), 나다니엘 로체스터(Nathaniel Rochester, 1919-2010), 클로드 섀넌(Claude E. Shannon, 1916-2001) 등이 공동 제안했다. 오토마타 연구의 좁은 범위와 아날로그 피드백 중심의 사이버네틱스 연구와 구분 짓기 위해 인공지능(Artificial Intelligence)라는 용어도 제안서에서 처음으로 사용되었다.

18 존 설(John R. Searle, 1932–)의 '중국어 방(Chinese Room)'(1980)은 컴퓨터 프로그램이 의식을 가질 수 없다는 주장을 뒷받침하는 대표적 사고 실험이다. 인간 의식은 기호를 바탕으로 한 정보 처리 시스템이며, 이를 모방하는 입력과 출력을 보여주는 프로그램은 인간의 것과 같은 차원의 의식을 가진다는 입장을 '강한 AI(Strong AI)'라고 한다. 이에 반해, 설의 입장은 지침에 따라 중국어로 된 질문을 받고, 이에 맞는 중국어 대답을 하는 AI는 튜링 테스트를 통과해 바깥의 관찰자들에게 자신이 중국어를 구사하는 사람이라고 설득할 수 있겠지만, AI에게는 인간의 지향성(intentionality)이 없으므로 중국어를 이해한다고 할 수 없다는 것이다. 컴퓨터는 형식과 문법(syntax)만 가질 뿐, 내용과 의미(semantics)를 가지지 않기 때문이다. 따라서 설은 컴퓨터가 인간 의식을 모방할 뿐, 인간 의식을 가질 수는 없다는 결론에 이른다.

19 들뢰즈와 과타리에게 '기계'는 자동으로 움직이는 물체를 말하는 것이 아니라, 구조적으로 수립된 사물들의 질서를 이질적으로 절단함으로써 힘을 채취, 생산하는 존재를 말한다. 그중 '추상기계'는 다른 기계를 생산할 수 있는 잠재력도 가지고 있다. 예컨대 수분(受粉)을 위해 말벌과 비슷한 수술 형태를 만들어내는 서양란, 영구적인 기술 혁신을 위한 지성을 생산하는 정보지식 자본주의 등이다. '횡단(transversal)' 개념은 고전적 정신분석학의 '전유(transference)' 개념을 비판하며, 의사가 환자를 분석하고 치유하는 일방적 과정 또는 사회 구성원들 간의 수직적·수평적 구분을 넘어 행위자들 간의 관계를 상호교환적으로 재정립할 것을 제안한다. 따라서 추상기계들 간의 횡단으로 이루어진 아상블라주(assemblage)는 자연과 인간, 생물과 무생물을 불문하고 이질적인 요소들이 관계하는 장으로, 각 요소의 특성으로부터 예측할 수 없는 생명력과 기능을 가지게 된다.

20 1980년대 초 프랑스의 CSI(Centre de Sociologie de l'Innovation)에서 고안된 행위자 이론(ANT, Actor Network Theory)은 '행위자 연결망 이론'으로도 불리며, 모든 사회적·자연적 체계는 다양한 관계들 간의 변화하는 연결망으로 구성된다는 이론적·방법론적 입장이다. 이러한 체계 안에서 사물, 생각, 프로세스 등은 인간만큼이나 중요한 행위자이다. 행위자 연결망은 선험적인 위계질서를 가지고 있지 않다는 점에서 들뢰즈와 가타리의 '리좀(rhizome)'과 비슷하다. 예를 들어 파스퇴르의 실험은 소독되지 않은 우유를 분해, 소독한 미생물의 협조 없이는 가능치 않았을 것이다.

21 사물철학(Object-oriented Philosophy)은 그레이엄 하먼(Graham Harman, 1968–)의 1990년 논문 「Tool-Being: Elements in a Theory of Objects」에서 시작되었다. 이는 컴퓨터 공학의 '객체 지향 프로그래밍(Object-oriented Programming)'으로부터 빌려온 용어였다. 뒤에 리바이 브라이언트(Levi Bryant)가 하먼과 뜻을 함께하면서 'Object-ori-

9. 기술과 인간, 그리고 미래 커뮤니케이션

347

ented Ontology(OOO)'라고 불리게 되었다. 사물철학자들은 인간 지각으로부터 독립적으로 사물이 존재하며, 사물들은 인간이나 다른 사물들과의 관계에 존재론적으로 종속되지 않는다고 주장한다. 즉, 존재론의 탐구 대상은 인간과 세계 사이의 관계가 아닌 사물과 사물 사이의 (간접적) 관계이다. 한국에서는 이재현 교수가 『사물 인터넷과 사물 철학』(2020)에서 '사물 철학'으로 번역하며 사물 인터넷의 문맥 속에서 라투르(Bruno Latour, 1947-), 화이트헤드(Alfred North Whitehead, 1861-1947) 등의 이론과 연계해 설명한다.

22 본질주의(Essentialism)란 모든 사물이 고유의 정체성과 그것을 충족하는 성질을 가지고 있다는 입장이다. 물질적 세상 이면의 추상적 본질인 '이데아(idea)'를 상정한 플라톤의 이상주의나, 여성과 남성에 보편적이고 본질적인 차이가 있음을 주장하는 전통적 젠더 개념이 본질주의의 대표적 예시이다.

23 크리스 하먼(Chris Harman, 1942-2009)의 『좀비자본주의(Zombie Capitalism)』는 2008년 세계 금융위기를 통해 드러난 투기투자형 은행 시스템을 다룬다. 실질적 기능이나 자발적 가치 생산을 하지 못한 채 정부 지원으로만 유지되는 금융기관들을 소위 '좀비 은행'이라고 하는데, 하먼의 주장은 21세기 자본주의 전체가 '좀비 시스템'으로서 인간 중심의 목적을 달성하는 데에 실패하고 있다는 것이다.

24 「플라톤의 약국(Plato's Pharmacy)」(1981)은 데리다(Jacques Derrida, 1930-2004)의 글로, 플라톤의 『파이드로스(Phaedrus)』에 등장하는 파르마콘(Pharmakon, φάρμακον) 개념에 주목한다. 파르마콘은 독이자 약이며 희생양(pharmakos)이다. 데리다는 이러한 이중성을 바탕으로 플라톤주의는 글을, 소피스트들은 말을 독으로 보았으나 말과 글은 관계적 차이로만 구분되는 현전의 파생물일 뿐이라고 말한다.

25 마테오 파스퀴넬리(Matteo Pasquinelli)는 카를스루에 예술디자인대학교(University of Arts and Design, Karlsruhe)에서 미디어 철학 교수로 재직, 기계지능비평 연구 그룹인 KIM을 운영하고 있다. 인지과학, 디지털 경제, 기계지능의 교차점에 주목하는 그는 문집 『Alleys of your mind: Augmented intelligence and its traumas』(Meson Press)의 편집자이자 비주얼 에세이 「The nooscope manifested: AI as instrument of knowledge extractivism」(nooscope.ai)의 공동 저자이다. 「Machines that morph logic: Neural networks and the distorted automation of intelligence as statistical inference」(Glass Bead, 2019)에서 파스퀴넬리는 로젠블랫(Frank Rosenblatt)의 퍼셉트론(perceptron)을 예로 들어, 인공 신경망이 이전의 인공지능 이론을 보완해 외부의 정보를 내부의 논리로 변환하는 원리를 구현했음을 설명한다.

26 워런 매컬러(Warren S. McCulloch, 1898-1969)와 월터 피츠(Walter H. Pitts, Jr., 1923-1969)는 1943년 뉴런 사이의 네트워크를 바탕으로 한 논리 연산을 제안하는데, 이때 한 뉴런으로 입력된 정보가 다음 뉴런으로 출력될 것인지는 입력된 정보의 값이 그 뉴런의 역치를 넘어서는가에 의해서 결정된다는 점을 이용한다. 역치에 미달하면 전달되지 않고, 초과하면 전달되는 전부 또는 전무, 즉 이진(binary)의 특성이 바로 논리 연산을 가능하게 한다.

27 창발(emergence)은 "개개의 구성원이 가지고 있지 않으므로 그것들이 상호작용했을 때에 나타날 것으로 결코 예상하지도 못한 동작이 그야말로 창조적으로 발현되는 것"(L. Casti, 1997)이다. 예를 들어 개미 각자(하위 수준)는 집을 지을 수 없지만 개미의 집합체(상위 수준)에서는 돌연히 상호작용을 통해 보금자리를 만들 수 있는 '떼 지능(swarm intelligence)'을 보여준다. 실제 개미 군집이 먹이를 찾는 과정에서 착안한 데이비드 제퍼슨과 척 테일러의 '트래커'와 같은 소프트웨어부터 유저들의 참여에 의해 예상할 수 없는 방식으로 변화하는 도시를 볼 수 있는 '심시티' 게임, 그리고 인터넷 상의 정보뿐 아니라 인간 사회의 복잡성 또한 네트워크로 보는 '네트워크 과학'까지 다양한 분야에 적용되고 있다.

28 우발(contingency)은 우연 발생, 또는 우연히 일어나는 것으로 필연(necessity)의 반대이다. 20세기 초, 뉴턴물리학을 대체한 새로운 물리학은 엔트로피의 지속적 증가를 바탕으로 한 불확정적인 세계관을 제시하며, 물질과 에너지의 흐름이 인과법칙을 따르지만 그 구체적 작용은 우발성을 가질 수밖에 없다고 이야기했다. 이러한 우주 속 유기체의 역할은 우발성에 대비하며 일시적으로 엔트로피의 작용을 저지하는 것이다. '사이버네틱스(cybernetics)' 용어를 고안한 노버트 위너(Norbert Wiener, 1894-1964)는 인간과 기계의 정보 교환 또한 마찬가지의 역할을 한다고 말했다. "정보를 받고 또 사용하는 과정은 외부환경의 우발성에 대비해 우리가 적응하고, 또 그 환경 속에서 효과적으로 우리의 생을 영위하는 과정인 것이다(Wiener, 1978)."

29 자기생성(Autopoiesis)은 1972년 칠레의 세포생물학자 바렐라(Varela)와 마투라나(Maturana)에 의해 생물과 무생물을 구별짓는 기준으로서 창시되었다. 이후 독일의 사회학자이자 철학자인 니클라스 루만(Niklas Luhman, 1927-1998)에 의해, 내부적 요소들 간의 소통과 행동의 반복에 의해 스스로 변화하는 인간 사회의 양상을 일컫는 용어로 확장되었다. 따라서 루만에 따르면, 자기생성적인 사회의 구성 요소는 개인이 아닌 개인 간의 상호작용이며, 이를 통해 외부 환경에 의존하지 않고 스스로를 유지, 발전하게 된다.

30 재귀(Recursion)는 어떠한 것을 정의할 때 자기 자신을 참조하는 것을 뜻한다. 예를 들어

컴퓨터 과학에서 함수가 자신의 정의에 의해 정의될 때 재귀적이라 할 수 있다. 사이버네틱스 이론에서 우발성과 재귀성은 함께 정보의 특성으로 작용하는데, 이는 재귀성이 우발성을 효과적으로 통합하면서 내부적으로부터 새로운 현상(창발)을 만들어내기 때문이다. 사회과학자 그레고리 베이트슨(Gregory Bateson, 1904-1980)은 재귀적 커뮤니케이션을 인간과 자연계의 공통된 기반으로 보며, 따라서 정보란 "차이를 만드는 차이"라고 설명한다.

31 프랑스 철학자 질 들뢰즈와 정신분석학자이자 정치운동가 펠릭스 가타리는 『안티 오이디푸스(Anti-Oedipus)』(1972), 『천 개의 고원(A thousand plateus)』(1980)으로 이루어진 『자본주의와 정신분열증(Capitalism and schizophrenia)』(1972)의 2권, 『카프카: 소수적인 문학을 위하여(Kafka: Toward a minor literature)』(1975), 『철학이란 무엇인가(What is philosophy?)』(1991)를 함께 작업했다. 『자본주의와 정신분열증』은 인간과 동물의 연속성에 대한 분석에서 볼 수 있듯 지식과 정체성의 연동적 구조를 강조하며 탈구조주의, 포스트모더니즘의 중요 저서로 평가되고 있다.

32 들뢰즈와 과타리의 기계론에서 기계는 기술적 기계뿐 아니라 이론적 · 사회적 · 예술적 기계들을 포함하며 이 모든 기계를 통칭해 '추상기계(Abstract Machine)'라고 명명된다. 추상기계는 특정한 지층 위에서 반복되는 사건들이 갖는 특이성을 극도로 추상화한 것을 말한다(Deleuze, 1986/1996). 추상기계들의 공통점인 '절단들의 체계', 즉 연속된 물질적 흐름을 절단하며 결과를 산출한다는 점에서 인간은 욕망기계이다.

33 『맹시(Blindsight)』(2006)는 피터 와츠(Peter Watts, 1958-)의 공상과학 소설로, 카이퍼벨트의 혜성을 탐사하러 떠난 우주선 테세우스의 이야기를 다룬다. 탐사팀은 뱀파이어 유전자를 이식받은 사령관 등 다섯 명의 초인간적인 능력을 가진 대원들로 이루어져 있다. 목적지에서 발견한 '스크램블러'라는 외계 생명체가 인간보다 수백 배 증대된 지능을 가지고 있음에도 대부분을 장기와 사지를 움직이는 데에 쓰며 인간이 정의하는 의식을 가지고 있지 않다는 것을 확인한 대원들은 인간 의식이란 진화 측면에서는 부산물일 뿐 아니라 자원 낭비일 수 있다는 결론에 이르게 된다.

34 앞의 주석 21번 참조.

35 수신제가치국평천하(修身齊家治國平天下)는 중국 고전 사서(四書) 중 하나인 『대학(大學)』에서 유래하며, 자신의 몸을 먼저 바르게 한 후(修身) 가정을 돌보고(齊家) 그 후 나라를 다스리며(治國), 마지막으로 천하를 경영해야 한다(平天下)는 의미이다. 즉 다스림의 대상인 개인, 가족, 국민, 세상을 공평무사하게 대하는 것은 실천에 있어 서로 뗄 수 없는 관계라는 뜻이다.

36 　자크 라캉(Jacques Lacan, 1902-1981)은 프랑스의 정신분석학자로, 구조주의, 언어학, 인류학의 개념들을 이용해 프로이트의 이론을 재해석하고자 했다. 라캉이 사람의 정신을 상상계, 상징계, 실제계로 분류한 것은 1936년 거울 단계 이론(Mirror Stage Theory)으로 시작된다. 유아는 자신의 몸이 어머니, 그리고 세계와 분리되어 존재한다는 것을 깨닫고 채울 수 없는 결핍(lack)을 경험하는데, 이를 보충하는 것은 거울이 제공하는 완전한 자아(ego)의 이미지이다. 그러나 자신이 완전한 자아를 가지고 있다는 인식은 오인이다. 유아는 상상계(The Imaginary)에서 상징계(The Symbolic)로 들어가 사회의 일원이 되지만, 곧 상징계를 통해 결핍을 해소할 수 없다는 것을 알게 된다.

37 　오스트리아 출신의 종교철학자 마르틴 부버(Martin Buber, 1878-1965)는 『나와 너(Ich und Du)』(1923)에서 인간관계를 이성적 또는 감성적, 아폴로적 또는 디오니소스적 이분법으로 환원시키는 대신 인간과 생물, 신 사이의 관계는 '나', '너', '그것'이라는 세 가지 기표의 다양한 상대적 재조합으로 구성된다고 주장한다. 인간 사이의 상호주체성(Intersubjectivity)은 사물의 고정된 형태를 전제로 하는 '나-그것'의 관계와는 달리 열린 결말과 유기적 움직임을 가진 '나-너' 사이의 조우이다.

뮤지엄 3.0, 미래 사회 소프트파워로의 역할을 기대한다

뮤지엄을 연구하는 한 지인이 불평을 늘어놓았다. 요새는 사람들이 작품을 보러 오지 않고 셀피selfie를 찍으러 온다고, 셀피에 최적화된 전시를 하는 미술관이 늘고 있으며 이는 유독 한국에서 두드러진 현상이라고 말이다. 작품이나 큐레이팅의 깊은 뜻은 아랑곳하지 않고 오직 '나 여기 왔소'에 열광하는 세대를 보며 디지털 문화의 천박함을 한탄했다.

전통적 큐레이터나 예술인은 자신의 이야기를 그대로 소비하지 않으려는 대중을 미심쩍은 눈으로 바라볼 수 있다. 그러나 대중의 입장에서 보면 문화예술 콘텐츠를 이전과는 다른 방식으로 소비하는 것을 선호한다 할 수 있다. 경건하지만 다소 주눅 든 일방통행식 관람 방식에서 벗어나 이제는 나만의 방식으로 뮤지엄 콘텐츠를 재매개remediation할 수 있게 된 것이다. 밀레니얼은 인스타그램, 틱톡, 또는 페이스북 등의 소셜 네트워크로 자신만의 방식으로 재가공한 콘텐츠를 자유롭게 유통하고 소비한다.

문화예술의 민주화일까, 아니면 몇몇 식자가 우려하는 하향 평준화

일까? 물음에 대답하기 위해서는 뮤지엄의 기원부터 짚어갈 필요가 있다. 뮤즈muse들이 사는 집um이라는 영감 어린 그리스 어원을 가졌지만 근대 뮤지엄은 프랑스 대혁명의 피의 역사와 함께 탄생했다. 단두대에서 사라진 루이 16세가 살던 곳에 시민이 왕족과 성직자에게서 탈취한 유물과 예술품을 채워넣은 곳이 루브르 박물관이다. 시민이 중심이 된 새로운 '국가 만들기'의 정신적 지주로서 루브르 박물관은 시민교육의 장으로 출범했다.

이후 19세기 산업혁명을 거치며 뮤지엄은 산업 자본과 결합했다. 뉴욕의 메트로폴리탄 뮤지엄처럼, 석유나 금융 등으로 돈을 번 신흥 부호의 막대한 컬렉션을 바탕으로 '고상한 취향'의 신전으로서 뮤지엄이 자리 잡았다. 20세기에 이르면, 피에르 부르디외Pierre Bourdieu의 지적처럼, 고급과 저급의 차이를 만들어내는 '구별짓기'로서의 문화가 새로운 자본으로 등극하며 그 중심에 상징 권력으로 뮤지엄이 자리 잡았다. 이러한 문화 자본이 여타 다른 자본과 얼마나 밀접한 관계를 맺고 있는지는 유명 미술관과 박물관의 이사회 구성을 보면 한눈에 알 수 있다.

한편 유럽에서 시작된 부르주아 혁명이 신세계로 건너오면서 문화예술의 대중화를 가속화했다. 솔로몬 R. 구겐하임 뮤지엄Solomon R. Guggenheim Museum, 뉴욕 현대미술관MoMA 같은 블록버스터 뮤지엄이 등장하면서 적극적으로 대중을 엘리트의 미적 가치의 세계로 흡입했다. 대중도 뜨겁게 호응했다. 블록버스터 전시의 유행은 국경을 넘어 미적 가치의 표준화를 가져왔다. 1980년대 이후 글로벌 미술 시장의 도래와 함께 취향의 세계적인 자본화와 상품화가 완성됐다.

그러나 뮤지엄의 역사는 여기서 멈추지 않는다. 사회적 맥락과 함께

진화한 뮤지엄은 디지털 사회가 도래하면서 또다시 변모하고 있다. 대표적 예가 '벽 없는 뮤지엄'이다. 영국의 저명한 예술상인 터너상Turner Prize이 2015년 리버풀의 도시 재생 프로젝트에 참여한 건축가 집단인 어셈블Assemble을 수상자로 선정한 사건은 상징적이다. 다수의 젊은 건축가로 구성된 그룹의 작업은 "낡은 집들의 배관공사가 주를 이루었다"고 한다. 예술은 이제 화이트 월을 넘어 도시로, 지역으로, 모바일폰을 비롯한 디지털 기기를 통해 빠르게 확산하고 있다.

창작자와 관객의 경계가 허물어지는 것도 새로운 뮤지엄의 특징이다. 디지털 작품은 관객의 참여로 완성된다. 떠들거나 작품에 손대면 안 되던 뮤지엄이 적극적인 상호작용을 촉진하는 놀이터가 된다. 숭고미와 관조의 미학에서 유희와 참여의 미학으로 옮겨간다. 디지털 기술은 세상을 내 손안으로 끌어들였으며 모든 시공간이 나를 중심으로 재편된다. 더구나 이제 누구나 스마트폰을 통해 즉각적으로 콘텐츠를 생산하고 확산할 수 있다. 재생산된 콘텐츠는 촘촘한 소셜 네트워크 망을 통해 순환되며 집단적 무의식, 나아가 새로운 가치를 형성한다.

이러한 흐름을 대표하는 사례가 2011년부터 2014년에 걸쳐 BMW와 솔로몬 R. 구겐하임 뮤지엄이 진행한 《도시 랩City Lab》 프로젝트다. 뉴욕과 베를린, 뭄바이를 돌며 '도시성Urbanism'이라는 주제로 예술, 사회학, 기술, 건축, 영화 등 다양한 분야에서 담화, 워크숍, 영화감상, 메이킹 등을 진행했다. 시민의 반응이 열광적이었다. "월가를 점령하라"며 떠들썩했던 2011년 같은 시기 뉴욕에서는 5만 명 이상의 시민이 대안적인 삶을 모색하는 도시 랩에 참여했다.

지속 가능성이나 양극화 같은 구조적 모순이 눈덩이처럼 불어나고

기득권에서는 해결의 실마리조차 내놓지 못하는 지금, 새로운 사회적 가치의 생산자로서 미래 뮤지엄의 역할을 기대해본다. 이미 낡아버린 정치경제적 논리가 아닌 삶을 총체적으로 바라보는 문화적 접근이 필요한 때다. 물건이 아닌 사람이 일생을 통해 만들어가야 하는 가장 중요한 작품이며, 사람들이 모여 만드는 사회야말로 예술적 영감과 문화적 상상력이 필요하다는 인식의 전환이 절실하다. 마치 도시국가 그리스에서 극장이 도시의 정신적 지주가 되었듯 말이다.

미래 뮤지엄은 더욱 적극적으로 사회적 가치를 실험하고 소통할 필요가 있다. 콘텐츠 창조가로서 개인의 역량을 증대함을 물론, 예술과 기술의 융합을 통한 혁신의 허브로서, 사회적 약자를 포용하는 복지의 핫스팟으로, 평생교육의 장으로, 지속 가능성의 촉진자로서, 나아가 지역의 정체성과 사회적 단합을 위한 큰 사랑방 구실을 하는 소프트파워의 역할을 기대한다.

20년을
지나며:

5인의 인사들이
던지는 질문들

첫 번째 질문

이중식 서울대학교 융복합 대학원 교수

정보기술로 보철된 포스트휴먼, 인공지능 등 초월기술Transductive Technology이 가져온 사변주의적 실재Speculative Reality가 우리 삶의 조건이 되었습니다. 새로운 시대에 인간의 정체성과 세계의 변화를 포착하는 예술(미적 경험)은 어디에서 발견되고 나열될까 궁금합니다.

새 시대의 예술의 필드는 어디일까요? 우리 삶의 현장일까요(기계나 기술을 접하는 순간)?, 텍스트와 담론에서일까요? 소셜 미디어나 매스 미디어 상일까요? 가상공간에서 펼쳐질까요? 아니면 아주 전통적인 갤러리에 다시 길들여져 발견될까요? 그리고 이러한 예술 논의가 대중과 소통되기 위해 무엇이 필요할까요? 과거의 갤러리 방식은 전달하기에 한계가 있는 것 같습니다. 예술 논의도 콘텐츠가 되어야 할까요?

예술을 규정하거나 정의하려는 어리석음을 범하려는 것은 아닙니다만, 각자 예술을 보는 관점은 있을 수 있다고 생각합니다. 장님이 코끼리를 더듬는 것과 비슷한 상황이지만, 제 관점에서 예술은 유한과 무한의 만남, 또는 그 치열한 전투 현장으로 봅니다. 라스코 동굴 벽화에서 그리

스의 조각상들, 그리고 난해한 현대미술에 이르기까지 예술은 유한한 시공을 사는 인간이 초월성과 무한성을 추구하는 현장입니다. 무한에 대한 열망을 가지고 인간의 실존인 유한과 싸우는 현장이기도 합니다.

컴퓨터 알고리즘을 기반으로 한 디지털 혁명의 결과 날로 확장되고 있는 사이버 공간의 최신 버전을 "초월기술Transductive Technology에 의한 사변주의적 실재Speculative Reality"라는 화려한 용어로 부르는 것 같습니다. 제가 이해한 것이 맞다면, 새로운 기술의 등장과 그에 따라 새로운 '실재'들이 마구 탄생한다고 해도 유한과 무한의 전장battlefield으로서의 예술의 본질은 바뀌지 않을 것이라 생각합니다. 예술은 의식과 주체를 가진 인간의 활동이며, (기계는 인간의 예술 활동을 결과적으로 흉내만 낼 뿐, 스스로 무엇을 하는지 알지 못합니다.) 기술과 새로운 '실재'들은 인간에게 주어진 새로운 물감과 붓, 그리고 캔버스라 생각합니다.

여기서 흥미로운 사실은 일반적으로 디지털이 만드는 사이버 공간(또는 사변주의적 실재들)은 무한하고, 물리적인 환경으로 이루어진 아날로그 세상은 유한하다고 여기는 경향이 있습니다. 저도 처음에는 그런 줄 알았습니다. 인간이 상상하는 대로 무한히, 그리고 지금은 인간이 상상하는 이상으로 기계가 '초월적'으로 상상(계산)하는 대로 무한히 뻗어나가는 것이 디지털 세상이라고 흔히들 여깁니다.

그런데 이 '무한해 보이는 것'이 '실제로 무한한가?'에 관해서는 알고리즘을 다루어본 사람이면 차이가 있음을 알고 있습니다. 먼저 알고리즘은 유한한 연산입니다. 무한한 연산은 알고리즘화되지 않습니다. 두 번째로, 빛이든 소리이든 파동을 0과 1의 디지털로 변환하는 과정에서 정보의 손실이 일어납니다. 컴퓨터 연산 능력이 늘면서 그 손실을 최대한

줄여가며 평균적인 인간의 눈과 귀로는 판별이 잘 가지 않도록 하고 있습니다만, 어디까지나 '평균치'입니다. 우리가 디지털 오브제를 볼 때 일견 화려한 듯하지만, 무엇인가 근본적으로 단조롭다는 느낌이 드는 이유이죠. 말하자면 양을 위해서 질을 떨어뜨리는 듯한 느낌이 디지털 문화 전반에 퍼져 있습니다.

그렇다면 예술의 새로운 현장은 어디일까요? 이 시대의 아방가르드 예술 현장이 어디에 있는가라는 질문으로 이해합니다. 기술이 추동하는 시대이니, 기술과 인간이 만나는 곳이면 어디든 예술의 현장이 될 수 있다고 생각합니다. 그런데, 지난 30년의 미디어 아트의 역사가 말해주듯 예술의 형태가 달라지고 있습니다. 미디어 파사드와 같이 도시 환경에서 존재하기도 하고 또는 게임 안의 예술적 요소로 표현되기도 하는 등 다양한 문화 영역에서 융복합의 형태로 드러납니다. 문화의 범위를 넘어가는 경우도 있습니다. 블록체인이나 NFT를 이용하면 경제 활동의 한 형태를 띠기도 합니다. 그 밖에 다양한 사회 운동이나 STEAM 교육에서 활용되는 경우 등 사실 새로운 예술의 현장은 전방위적입니다. 사회의 제 분야와 창의적으로 결합된 형태로 나타납니다.

다만, 소통의 측면에서 한마디만 덧붙이고자 합니다. 우리가 예술을 만드는 것은 혼자만의 즐거움을 위한 것이 아닙니다. 예술은 마치 사랑과 같이 상대방을 필요로 합니다. 여기서 상대방이란 수용자입니다. 예술의 전시 장소와 맥락을 선택함에 있어 관객(수용자)에 대한 고려가 필요합니다. 예컨대, 나의 작품이 자기 방을 떠나지 않는 게임 덕후들을 위한 게임 아트라 한다면 인터넷을 통해 소통하는 방식이 타당합니다. 환경운동을 통해 사회를 바꾸고자 하는 작업이라면 다양한 방식의 미디어를 운용할

필요가 있습니다. 이제 창작자에게 다양한 소통의 채널이 열려 있습니다.

소통의 목적은 궁극적으로 예술과 창작의 가치를 대중에게 알려주는 것입니다. 우리가 왜 예술을 존중하고 사회적으로 확산해야 하는지, 그 이유를 잘 설명할 필요가 있습니다. 궁극적으로 인간이 인간답게 살기 위해서죠. 이렇게 쉬운 이야기를 기존의 예술계는 너무 어렵게 이야기합니다. 신비주의 전략 같기도 하고 또는 현학적으로 보임으로써 가치를 높인다는 생각을 하는 것 같기도 합니다. 저는 "인간을 인간답게, 인간성을 고양하기 위해 우리는 예술이 꼭 필요합니다."라고 큰 소리로 떠들고 싶습니다.

두 번째 질문

민세희 경기콘텐츠진흥원장

1. 커뮤니티: 나비를 생각하면 커뮤니티를 빼놓을 수 없습니다. 창작자로서는 나비 커뮤니티를 통해 기존의 교육기관에서 얻기 힘들었던 정보와 네트워크를 얻을 수 있었고, 그 커뮤니티 사람들이 지금도 미디어 아트 신scene 곳곳에서 활동 중에 있습니다. 미디어 아트 신에서 커뮤니티의 역할은 국내뿐만 아니라 국외에서도 여전히 중요합니다. 분야 특성상 타인과 함께할 수밖에 없는 것인지 아니면 오픈 소스 문화에서 시작된 고유 성질인지는 모르겠지만, 커뮤니티 활동, 미디어 아트 에서는 어떤 의미일까요? 우리는 왜 커뮤니티를 필요로 할까요?

 나비의 커뮤니티는 2004년 INP 워크숍에서 프로세싱Processing이라 는 소프트웨어를 함께 배우면서 시작되었습니다. 케이시 리아스Casey Reas 가 개발한 프로세싱은 C++와 같은 프로그래밍 언어를 배우지 않아도 웬 만한 그래픽 작업이나 인터랙션을 가능케 하기에 미디어 아티스트 지망 생들에게 인기가 높았습니다. 당시에는 미디어 아트 학과도 제대로 없었 고 배울 데가 없었습니다. 그런 창작자들이 나비에 모이게 되었죠. 민세 희 님도 그중 한 분이었고요.

미디어 아트는 왜 커뮤니티를 필요로 하는가? 위와 같이 새로운 기술을 함께 배우고 익힐 필요가 있었습니다. 요새는 유튜브에서 웬만한 것을 다 배울 수 있지만, 초기에는 그 필요성이 강했지요. 하지만 커뮤니티가 단지 기술만을 배우기 위해 형성되는 것은 아닙니다. 비슷한 사고를 하고 느낌이 통하는 사람들 간의 유대가 중요했던 것이지요. 디지털 미디어 아트는 해커 커뮤니티에서 시작했었습니다. 90년대 초 중반의 이야기입니다. 새로이 펼쳐지는 디지털 공간을 독과점 기업들과 기득권에 넘겨주지 않겠다는 결기가 있었습니다. 2000년대 이후 미디어 아트 커뮤니티는 창작 중심의 협업 커뮤니티로 바뀌었습니다. 나비의 커뮤니티는 창작 커뮤니티입니다.

2. 기술의 품격: 기술은 빠르고, 진보적이며, 발전을 추구합니다. '퇴행'이 없는 기술은 늘 다음 단계와 확장을 기대하기 때문에 매번 놀라움을 주지만 클래식한 고전의 품격은 잘 모르겠습니다. 만약 미디어 아트에서 품위를 가지고 싶다면, 기술의 품격은 어떻게 정의될 수 있을까요? 기존의 방식 — 역사와 시간, 노력 — 으로 기술의 품격을 가늠하기는 어려워 보이는데, 기술 기반 창작 작업에서 우리는 기술의 클래식한 어떤 가치를 발견할 수 있을까요?

재미있는 개념입니다. 아날로그 작품에 있는 '아우라'를 대신할 수 있는 그런 것, 민세희 님이 말씀하신, '기술의 품격' 같은 것이 있다면 어떤 것일까요? 머릿속에서 어떤 작가나 작업이 이 범주에 드는지 재빨리 목록을 훑어보니, 존 마에다John Maeda라는 작가가 첫 번째로 떠오릅니다. 1990년대 말 '디렉터'라는 소프트웨어로 웹 작업을 할 때부터 자바스크

립트까지 이분의 프로그램은 심플하고 우아한 것으로 유명했습니다. 그런데 그 품격을 알아보려면 해당 기술에 관한 상당한 조예를 요한다는 어려움이 있습니다.

기술 자체를 멋지고 우아하게 다루는 실력 말고도 기술의 품격은 그 적용에서도 찾을 수 있을 것 같습니다. "이 기술을 이렇게도 쓸 수 있단 말인가!"라는 감탄이 저절로 나오는 경우인데, 좋은 미디어 아트 작업들은 대체로 이 범주에 속합니다. 즉 기술에 예술이 접목되어 또 다른 차원의 창의성을 보여주는 경우입니다. 너무 많은 예가 있어서 일일이 다 열거하기 어렵습니다만, 대표적으로 요새 큰 반향을 일으키고 있는 레픽 아나돌Refik Anadol의 데이터 작업을 들 수 있습니다. 기계학습을 이용한 데이터 비주얼라이제이션인데, 여기에 작가가 상상력을 부여해 마치 기계가 기억하고 꿈을 꾸는 듯한 몽환적인 분위기를 연출하는 데 성공했지요. 우리나라 DDP에서도 보여준 적이 있습니다. 민세희 님이 총연출을 하셨지요.

3. (나비의) 예술: 2006년, 처음 나비에 입사했을 때 관장님께서 "나비는 섬 같은 곳이다"라는 말씀을 하신 게 기억납니다. 나비뿐만 아니라 대부분의 미디어 아트센터와 기관은 국내외 모두 '섬' 같은 존재이긴 합니다. 문화 기관이라는 큰 맥락에서는 다른 예술 기관들과 같은 방향이지만 그 어디에도 속하지 않는 나비는 어떤 예술을 추구할까요? 지금까지의 전시·교육 프로젝트를 보면 제 기준에서 가장 두드러진 나비만의 고유성은 '지속적인 실험'으로 보이는데, 실험이 나비의 예술인가요? 앞으로 나비의 예술은 어떻게 성장할까요?

사실, '섬'이어서는 안 되죠…. (웃음)

처음 10년은 융복합 예술이 생소했던 때였기에 할 수 없이 혼자 놀았던 시기였고요, 그다음 10년은 연구하면서 시간을 많이 보냈지요. 나비랩 등을 통해 제작하면서 기술을 깊숙이 들여다보고, 또 기술 비평을 통해 기술과 인문학의 접점에서 연구하고 공부했습니다. 그러는 가운데 소위 융복합 시대를 맞이해 여타 미술관이나 문화 기관에서 미디어 아트를 오히려 활발하게 전시하고 전파하는 상황이 되었습니다. 마치 저희는 '원조 미디어 아트 기관'이었으나 지금은 활동이 움츠러든 노쇠한 기관처럼 보일 수도 있겠습니다.

그러나 꼭 그런 것만은 아니고요. 팬데믹 바로 직전 ISEA2019라는 미디어 아트계에서 큰 국제 행사를 유치했습니다. 한국에 처음으로 개최된 대규모 행사를 성공적으로 마쳤으며 아직도 자랑스럽게 생각합니다. 다만, 지금은 팬데믹도 있고 또 세계가 변화의 소용돌이 속에 앞길이 잘 보이지 않는 상황이라 사태를 관망하면서 무엇이 의미 있는 일일까 생각하고 있습니다.

미디어 아트 분야에서 앞으로 필요한 일은 창작과 전시도 좋지만 '해석'이 필요하다는 결론에 닿았습니다. 앞으로 더 많은 미디어 작품들이 우리 곁에 다가올 것인데 그 작품들을 해석할 수 없다면 대체로 스펙터클이나 기술 데모로 스쳐 지나갈 것입니다. 그렇게 된다면 결국 예술이 기술에 종속되고 마는 것이지요. 기술 비평을 더욱 활성화할 필요가 있다는 것입니다. 인문학적 기반이 필요한 기술 비평 영역을 확대하려면 철학적 배경과 세계관이 필요합니다. 서양철학은 물론이고 동양의 전통사상과 철학도 끌고 와서 오늘날의 상황을 해석하고 미래를 전망할 수 있는

지적 활동이 특히 요구되는 시점이라고 생각합니다.

　나비에서 지향하는 예술의 방향도 같습니다. 해석과 함께 가는 창작 활동입니다. 이를 위해 기술-예술-인문학의 생태계 형성에 더욱 박차를 가할 예정입니다. 간헐적으로 진행했던 동양 사상에 대한 강좌 시리즈를 확대하고, 아직은 미약한 기술 비평 커뮤니티를 키우는 데 힘을 보태겠습니다.

세 번째 질문

이승규 더핑크퐁컴퍼니 공동창업자

1. 메타버스와 웹 3.0이 새로운 미디어로 부상하는 시대, 미디어 아트는 어떤 역할
 을 할 수 있을까요?

메타버스와 웹 3.0이 새로운 연결성을 만들어내고 있지요. 메타버스
에서는 아티스트가 디지털 오브제 제작에 직접 참여할 수 있고, 또 블록
체인으로 만들어가는 웹 3.0을 통해 창작자들의 지식 재산권을 보장받을
수 있으니, 드디어 창작자의 세상이 열린 것 같기도 합니다. 적어도 이론
상으로 그렇습니다. 그런데, 웹 3.0 시대의 창작자들, 특별히 NFT 작가들
은 기존의 미디어 아티스트들과는 사뭇 결이 다른 것 같습니다.

기존의 미디어 아티스트(웹 1.0과 웹 2.0의 작가들이라 할까요?)들은 웹이나
연결성을 대상으로 보고 미디어의 본질과 그것이 가져오는 인간상과 사
회상의 변화에 초점을 맞춥니다. 미디어 콘텐츠들이 소비되는 것이라면
미디어 아트의 역할은 질문을 던지는 것으로 보는 거죠. 새로운 기술로
우리는 어떠한 욕구를 충족하고 있으며 또 어떠한 새로운 결핍을 만들어
내고 있는가? 진화하는 웹의 연결성은 어떤 연결성인가? 이런 질문들을

머릿속에 두고 기술 비판적 입장을 취하거나 아니면 새로운 연결성 — 예컨대 물리적 환경과 웹을 새로운 방식으로 연결하기 — 을 모색하기도 합니다.

그런데 웹 3.0의 작가들은 성격이 좀 다릅니다. 탈중앙화가 기본정신이라 기존의 예술계와 별 상관이 없습니다. 미학도 완전히 달라 보입니다. 소위 잘 팔리는 NFT 아트들을 보면 기존의 잣대로는 잘 이해가 가지 않습니다. 일부러 못나게 만들어놓은 것들도 있습니다. 미학적 가치보다는 금융적 가치나 커뮤니티적인 가치가 작동하는 것 같습니다. 밈이 중요한바, MZ세대의 집단 감성의 표현으로 볼 여지도 있습니다. 웹 3.0 시대의 예술성은 기존의 감성과는 사뭇 다르게 전개될 것으로 예상합니다. 이제는 예술과 금융과 커뮤니티가 한 덩어리로 가지 않겠나 싶습니다. 발전하는 디지털 기술이 그것을 가능케 하고 있습니다. 한층 더 진화한 융복합이라 할 수 있겠습니다.

2. 팬데믹으로 인한 부의 유동성 증가로, 미술품 특히 회화가 대체 자산의 하나로 관심을 모으고 있습니다. 콜렉팅과 2차 거래의 가능성이 미디어 아트의 저변을 확대할 수 있는 기회가 될까요? 미디어 아트의 한시성이 NFT와 결합될 수 있는 여지가 있을까요?

MZ세대의 미디어아티스트 중에는 NFT를 시도하는 분들도 있다고 들었습니다. 성공 사례는 잘 듣지 못했습니다만. 기존의 작업을 보존하는 의미의 NFT는 그리 잘될 수 없다고 생각해요. 저희의 실패 사례를 들 수 있겠습니다. 문화재를 보호하고 간송 미술관의 재정을 돕고자 2021년

NFT를 발행했습니다. 간송의 고미술 콜렉션을 바탕으로 '길상' 카드들을 만들어 NFT화한 것이죠. 이 프로젝트를 진행하면서 NFT 아트를 성공적으로 론칭하기 위해서는 마케팅 등의 경영 마인드가 필수라는 것을 알게 되었습니다. 비영리단체인 미술관의 능력으로는 역부족이었습니다.

NFT 아트 시장은 성장 중이라 아직 향방을 가늠하기는 어렵습니다. 그렇지만 가상공간의 확장과 함께 미래의 예술 영역에서 그 영향력은 커질 전망입니다. 그런데 NFT 아트 시장은 기존의 예술 시장과는 별 상관없이 발전할 것으로 예상됩니다. 생산-소비-유통의 방식이 기존의 예술 시장과는 상이하고, 미학도 완전히 다릅니다. 어쩌면 근본적인 의미에서 디지털 예술의 미학은 NFT 아트가 만들어가고 있는지도 모릅니다. 인간-기술-사물의 관계성을 블록체인 기술이 새롭게 만들어가고 있으니까요. 그래서인지 기존의 예술 비평에서는 해석에 손을 놓고 있습니다. 기껏해야 어느 작품이 어떤 가격으로 팔렸다는 뉴스만 들려올 뿐입니다. 이에 아트센터 나비에서는 올 하반기(2022년 12월)에 현재 전개되고 있는 NFT 예술을 놓고 새로이 일어나는 디지털 문화의 관점에서 연구하고 해석하는 전시와 이벤트를 해볼까 합니다.

3. 관장님께 예술이란 무엇인가요?

"신을 모방하는 것". 아리스토텔레스의 고전적인 미학에서 시(예술)는 세상을 모방하는 것이라 했습니다. 그런데 시나 조각 등 소위 예술 작품들을 가만히 들여다보면 세상의 아무것이나 모방하지는 않습니다. 작가가 생각하는 바, 진실되고 선하고 아름다운 가치가 있는 것들을 대상으

로 삼습니다. 그 진실하고 선하고 아름다운 어떤 영원무궁한 가치를 지닌 것, 그것을 '신'이라 부른다면 예술은 신을 모방하는 행위라고 정의해도 될 듯합니다.

그런데 한 가지 재미있는 점이 있습니다. 예술가가 자기 안에 이미 진실되고 선하고 아름다운 어떤 영원무궁한 것을 갖고 있지 않다면 어떻게 외부에서 그것을 알아보고 느끼고 또 표현하려고 할 수 있을까요? 이렇게 본다면 예술을 하는 사람은 모두 자신의 내부에 어떤 신성을 갖고 있다는 것이지요. 내부의 신성이 외부의 신성과 만나 공명을 일으키고 감동을 자아내 모방(창작의 형태로 드러난)을 하게 하는 것이라 생각합니다. 각자의 삶이 저마다 다르듯, 그 감동을 표현하는 방식도 저마다 다른바, 그것을 다양성이라고 하고 또 창의성이라고도 표현합니다.

네 번째 질문

김성은 백남준아트센터 관장

1. 미래 미술관의 공공성: 아트센터 나비는 국내 미디어 아트와 관련 미술 기관의 역사에서 매우 고유한 지위를 성취했습니다. 우선 20년이라는 시간의 지속이 갖는 의미가 무엇보다 큽니다. 시간은 저절로 가는 것이 아닙니다. 유행을 좇기 쉬운 미디어 아트의 성격상 환경과 여건은 부침이 몹시 심했을 것입니다. 그럼에도 여러 실험과 도모가 가능할 수 있도록 아트센터 나비가 지속되었다는 것은 구성원들의 헌신 없이는 불가능합니다. 또한 미술관으로서 사회적 역할에 대한 강한 믿음이 있었을 것입니다. 사립이든 공립이든 국립이든, 모든 미술관은 공공 미술관이라고 저는 생각합니다. 태생적으로 가치 지향적인 기관이 미술관이며, 특히 그곳이 예술과 기술의 관계에 천착하는 미술관이라면, 빠르게 변화하는 기술 환경에 지배당하고 있는 이 시대에 가장 우선해야 할 과업은 예술로써 그 기술 사회에 비판적이고 창의적인 질문을 계속 던지는 일이고 그 안에 바로 공공성이 있다고 저는 믿습니다. 이러한 관점에서 묻고자 합니다. 앞으로 미술관의 사회적 역할은 어떠해야 한다고 생각하시는지요? 물리적인 공간이든 온라인의 공간이든 (혹은 '미술관'이라 부를 수 없는 형체이든) 미술관이 예술과 기술의 관계를 끊임없이 새롭게 맺고 또 새롭게 풀어나가고자 한다면 그 안에서 '공공', '공동', '공유'라는 개념

들은 어떻게 정립되어야 할까요?

미디어 아트를 90년대 초반 이후 디지털 기술과 함께해온 여정이라고 볼 때, 초기 미디어 아트에 결핍되었던 것은 공유보다는 오히려 사유의 개념이 아니었을까 합니다. 인터넷 혁명의 초반 유럽의 미디어 아트 커뮤니티가 해커들을 중심으로 시작되었다는 사실을 비롯해, 디지털 미디어 아트는 시작부터 '공공성'과 '공유'의 개념이 강했습니다. 소스 코드를 공개하는 오픈소스 운동에 거의 모든 미디어 아티스트들이 참여했고 이를 당연시 여기는 문화가 있었습니다.

이렇게 공유정신으로 발전된 미디어 아트는 시장과는 거리가 있었지요. 기술 기반의 비물질 형태 작품이라 사고팔기 어려웠습니다. 미디어 아티스트는 작품으로 생활이 되지 않았어요. 이것은 이 분야의 발전을 저해하는 데 한몫했습니다. 미디어 아티스트들은 대체로 정부의 지원에 기대거나 하늘의 별 따기와도 같은 대학 교수직을 바라보며 작업을 이어갔습니다. 돈 리터Don Ritter라고 90년대 말에서 2000년대 초에 훌륭한 인터랙티브 작업을 한 작가가 있습니다. 수년 전 그를 만나 몇 작품이나 팔았는지 물었을 때, "제로Zero"라는 답이 돌아왔습니다.

이제 세상이 바뀌었습니다. 미디어 아트가 약방의 감초처럼 필요해진, 이른바 융복합 시대가 도래한 것이죠. 영화, 게임, 애니메이션 등 크리에이티브 산업에 미디어 아트가 접목되면 창의적인 콘텐츠를 만들어낼 수 있습니다. 뿐만 아니라 로보틱스나 인공지능 등 '심각한' 기술 분야와도 미디어 아트가 결합해 인간친화적인 기술과 콘텐츠를 만들어가고 있습니다. 게다가 최근 미디어 아트는 대중적인 흥행에도 성공을 거두고 있

습니다. 아르떼 뮤지엄이 대표적인 사례이고, 도시 곳곳에 있는 미디어 파사드에서 흘러가는 미디어 아트뿐만 아니라 개개인의 손안에서 돌고 있는 콘텐츠에서 우리는 종종 미디어 아트를 목격하는 시대를 맞게 되었습니다.

　이런 상황에서 '공유'와 '공공성'의 질문을 다시 마주합니다. 거대 플랫폼 기업들에 의해 점유되어 공유공간이 아니게 되어버린 웹 2.0의 시대에 엄밀한 의미에서 미디어 아트의 공공성은 어디에서 찾아야 할지 잘 모르겠습니다. 펀딩 구조에서 찾아야 할까요? 정부의 지원으로 만들어진 작품은 공공성이 더 있다고 해야 할까요? 꼭 그런 것 같지는 않습니다. 왜냐하면 요사이 정부 지원은 미디어 콜렉티브들의 창업에도 많이 갑니다. 그렇다면 작품의 메시지에서 찾아야 할까요? 공적인 메시지란 어떤 것일까요? 그보다 '공적인 것', 또는 '공공'은 무엇을 뜻하는 것일까요?

　'공공'이라는 영역이 우리가 생각하는 것만큼 확연하거나 확정적이지 않다고 말씀드리는 것입니다. 거리의 미디어 파사드를 예로 봅시다. '공공예술'로서 미디어 아트를 내보냅니다. 그러나 그 미디어 파사드를 소유하고 관리하는 회사는 사기업인 경우가 대부분입니다. 수익 창출의 목적에서 파사드를 운영하는 것이지요. 이 경우 미디어 아트는 공공예술입니까? 정치권에서 '국민'을 위한다는 명분으로 당리당략적인 활동을 하듯, 문화예술계에서도 '공공'이라는 이름이 남용될 수 있다는 점을 상기하고자 합니다. 공공재가 그 '공공'을 내세우는 사람들의 전유물이 되는 경우가 많습니다.

　그럼에도 미디어 아티스트는 작가 본연의 자세 ― 즉, 세계와 사물에 대해서 질문을 하고 그 본질을 추구하는 것 ― 를 견지하는 것이 중요

하다고 생각합니다. 질문을 하지 않는 순간부터 예술은 사라지고, 기술적인 데모나 상업적 이익에 봉사하는 콘텐츠만 남는다고 생각해요. 작가가 본질적인 질문을 추구하는 것이 저는 근본적인 의미에서 '공공성'이라 생각합니다. 그것이 어디에서 보이든, 또는 누구의 돈으로 제작되었든 간에 말입니다.

2. **포스트-융복합:** "예술의 혁명은 변두리로부터 온다." 1990년대 걸기 어린 이 말이 무척 인상 깊습니다. 그리고 여러 제도와 지원금이 융복합 창작을 독려하던 시절, 여기저기서 무작정 예술과 기술을 결합시키려 들던 때를 떠올리게 합니다. 두 가지 이상의 다른 종류가 합쳐져 서로 구별 없이 하나로 만들어지는 일, 그 사전적 의미를 벗어나지 못한 채 제도에 의해, 기금에 의해 비슷한 예술을 양산했고, 여전히 '융복합'은 상당히 남용되고 있다고 저는 느낍니다. 그 말의 너머와 이후를 들여다볼 필요가 있습니다. 아트센터 나비가 초기부터 이 융복합의 의미를 기술, 인간, 자연이 유기적으로 관계를 맺도록 하는 예술로 접근했던 시도는 오히려 지금 더욱 강력하게 다가옵니다. 서로 다른 관점의 행위자들 간에는 언제나 어떤 충돌이 발생할 수밖에 없으며, 이를 생산적으로 드러냄으로써 흥미로운 논의가 일어나는 가운데 미학적 경험이 생겨나도록 하는 것, 그 어느 때보다 현재 우리에게 필요한 미디어 아트입니다. 관계와 연결의 촉매로서 그 '미디어' 아트가 중앙의 설계에 따라 획일화된 미학을 벗어날 수 있으려면 지원제도, 창작제도에 어떤 변화를 모색해야 할까요? 중앙에서 지원하되 변방이 주도할 수 있는 길이 과연 있을까요? 이를 위해 기관, 작가, 기획자, 연구자, 개발자 등이 함께한다면 그 회합은 어떤 모습일까요?

획일화된 미학보다는 획일화된 미학의 부재라는 표현이 더 어울릴지 모릅니다. 물론 미디어 작가들이 다 그렇다는 것은 아닙니다. 예컨대 김윤철 작가처럼 물질과 존재론에 대한 근본적인 질문을 던지는 분도 계시니까요. 하지만 많은 작가들은 치열한 반성 없이 과학기술과 예술을 그냥 섞습니다. 미디어 아트에 이르면 그 구분마저 모호해진 상태로 새로운 '표현'을 만들어내는 데에 몰두합니다. 기술이 예술을 앞서는 것이지요. 한마디로 작품들을 뒷받침해줄 철학과 세계관이 빈곤합니다.

넓게 보면 이것은 미디어 아트만의 문제는 아닐 것입니다. 식민지 과정을 겪은 모든 나라의 문화에서 드러나는 역사의 단절과 함께 정체성의 상실이라는 뼈아픈 현상입니다. 이제 우리도 기술 강국, 그리고 경제 대국의 자리로 발돋움하고 있으니 정신적인 면에서도 풍부한 자산을 만들어갈 때입니다. 없는 것이 아닙니다. 5천 년의 역사에서 충분히 가치 있고 또 오늘날에도 유용한 철학과 정서가 있는데, 여태까지는 제대로 계승 발전하지 못했던 것이지요. 이제부터 시작하면 됩니다. 전통과 현대를 잇는 노력이 필요하고 미디어 아트가 어쩌면 그 첨단에 있을 수 있습니다.

구체적으로는 미디어 아트 비평의 장이 열려야 하겠습니다. 해석과 비평이 따르지 않은 창작 활동은 예술로 승화하는 데 한계가 있습니다. 해석과 비평도 동서양의 사상적 전통을 함께 짚어보는 것이 필요합니다. 서양의 장점인 분석력과 논리성에 동양의 장점인 직관력과 윤리성이 함께 갈 때 좀 더 온전한 사고의 틀을 제시할 수 있지 않을까 싶습니다.

이를 위해서는 자유롭게 의견이 오갈 수 있는 장이 필요합니다. 그런 역할을 하는 매체도 필요하고, 또 기관, 작가, 기획자, 연구자, 개발자가 자유로이 오가며 이야기를 나눌 수 있는 생태계 형성이 필요합니다.

저는 세계적인 미디어 아트 페스티벌을 중심으로 그런 일이 일어나기를 기대하고 있습니다. 서구의 아르스 일렉트로니카Ars Electronica가 미디어 아트의 생태계를 만들어왔듯이, 이제 한국에서 개최되는 미디어 아트 페스티벌을 통해 국내외 생태계를 만들어갈 수 있다고 봅니다. 우리에게 그럴 역량이 생겼다고 봅니다.

다섯 번째 질문

이대형 큐레이터

1. 거대 공룡기업의 진부한 광고를 보거나, 거대 협회의 무색무취 전시를 보며 "사이즈가 창의성을 죽인다"는 말에 실감합니다. 지난 20년 아트센터 나비는 미디어 아트 및 디지털 아트에 집중하는 강소미술관으로서 한국의 예술과 테크놀로지의 경계선 위를 고집스럽게 걸어왔습니다. 한쪽으로는 미디어 아트의 이론을 위한 철학적 화두를 연구했고, 다른 한쪽으로는 미디어 아트의 지속 가능한 생태계를 위한 현실적 고민도 잊지 않으셨습니다. 그 결과 메타버스가 일상의 화두가 된 2022년 오늘, 대한민국의 디지털 미디어 아트 신은 20년의 역사와 경험 위에서 시작할 수 있게 되었습니다. 지난 20년을 돌이켜보며, 동시에 앞으로 펼쳐질 20년을 내다보면서, 아트센터 나비의 새로운 미션은 무엇입니까? 그리고 그 미션을 위해 나비에서는 내부적으로 어떤 준비를 하고 계십니까?

아트센터 나비의 지난 20년은 기술, 예술, 그리고 인문학을 두루 탐색하고 배웠던 시기였다고 할 수 있습니다. 미디어 아트는 매우 적절한 통로가 되었습니다. 만약 내게 앞으로 20년의 시간이 더 주어진다면 어떤 '사조'를 만들고 싶습니다. 기술에 의해, 물질에 의해 끌려가는 세태에

어떤 정신적인 기준을 제시하고 싶습니다. '사조'라 말하니 한편 거창한 것 같기도 하지만, 어떤 가치에 근거한 사상과 사유의 체계를 확립하고 그것을 문화예술 행위로 풀어내는 프락시스praxis와 함께하는 것이라 생각하면, 좀 오래된 문화 예술 기관이라면 마땅히 만들어가야 하는 것이기도 합니다. 이제 우리는 할 수 있고 또 해야 하는 위치에 와 있습니다.

이를 위해 동서양의 철학과 사상을 연구하는 다양한 학자들과 작가, 그리고 기관들과의 협업을 모색하고 있습니다. 특히 여태까지 제대로 조명을 받지 못했던 동아시아의 전통사상과 철학을 어떻게 오늘날의 현실에 접목할 수 있을지 연구하고 있습니다. 또 관심 있는 작가들과 연구자들을 모아 공동으로 출판이나 전시 등을 통해 세계에 알리려 계획하고 있습니다. 그러나 이런 노력들이 하나의 사조를 이루기 위해서는 지속 가능한 형태의 새로운 교육기관이 필요하다고 생각합니다. 새로운 교육기관은 기술과 정신을 아우르고, 또한 동양과 서양의 장점을 아울러 이 시대의 문제를 해결하는 데 필요한 가치관과 방법론을 배울 수 있는 곳이어야 할 것입니다. 이것이 저의 장기 목표입니다.

2. 아트센터 나비는 테크놀로지를 단순히 예술의 특정 형태 구현을 위한 수단으로 생각하는 관점을 예술의 존재 이유, 사회적 의미 등 그 자체를 철학적 담론으로 생각하는 단계로 관점을 격상시켰다는 점에서 많은 예술가들의 존중을 받고 있습니다. 그 결과 예술가들이 테크놀로지를 형식적인 수단이 아닌 문화 그 자체로 받아들이기 시작했습니다. 그리고 이는 테크놀로지를 중심으로 작가, 공학자, 프로그래머, 철학가, 큐레이터 등이 모여서 협업할 수 있는 이유와 목적을 만들어주었습니다. 그리고 나비에서는 협업의 과정과 결과물을 담아내는 워크숍, 강연, 파

티, 페스티벌, 전시를 기획하며 다양한 네트워크와 커뮤니티 형성에 기여해왔습니다. 그리고 그 과정에서 수많은 연구가와 예술가를 배출했는데, 그들은 현재 문화예술계 현장을 지휘하는 인재가 되어 대한민국을 대표하고 있습니다. 저는 그들이야말로 아트센터 나비가 지난 20년 동안 이룬 가장 큰 성과라고 생각합니다. 현재 다양한 실험적인 연구로 바쁘시겠으나, 아트센터 나비 졸업생Alumni 프로그램을 기획하고 이를 통해 더 큰 뜻을 이루기 위한 집단지성을 발휘할 때가 아닐까 싶습니다.

20년을 정리하면서 아트센터 나비를 거쳐간 기획자들의 수를 세어 보니 200명이 넘더군요. 평균으로 말하면 1년에 10명의 기획자를 양성했던 셈이네요. 처음 10년간은 미디어 아트를 전시하는 유일한 기관이었기에 미디어 아트 큐레이터 지망생들에게는 별로 선택지가 없었던 듯합니다. 두 번째 10년은 소위 4차 산업혁명과 관련된 기술들 — AI, AR/VR, 로보틱스, 블록체인 — 을 제대로 배울 수 있는 곳이라 해서 기획자들이 왔던 것 같습니다. 대부분 기술 전공이 아니었기에 힘든 시간을 보냈습니다. 게다가 신기술은 계속 나오고, 저희도 매년 초점을 바꾸어갔기 때문에 따라가기 쉽지 않았습니다. 대체로 아트센터 나비에서 2~3년 정도 '빡센' 트레이닝 과정을 거쳤다고 하면 다른 미술관이나 기관에서 환영하면서 받아줍니다. 그러니까, 저희는 일종의 대학원 과정이자 미디어 아트 큐레이터 사관학교와 같은 역할을 한 것 같습니다.

나비를 거쳐간 친구들이 우리나라 문화예술계 곳곳에서 활약하고 있는 것을 보면 한편 뿌듯하기도 합니다. 그러나 다른 한편, 아쉬운 마음도 있습니다. 이제부터 진짜 잘 가르쳐줄 수 있을 것 같은데, 이전 기획자

들은 기술만 열심히 배우다가 나간 것 같거든요. 아마도 저희가 애써 부르지 않아도 그 공허함을 느끼는 친구들은 다시 찾지 않을까 싶습니다. 기획자들을 위한 좋은 재교육 프로그램을 마련해보겠습니다.

3. AI, 로봇, NFT, 메타버스 등 최첨단기술 트렌드부터 서양철학과 동양철학, 심지어 고대 신화까지 연구하고 계십니다. 매년 새롭게 쏟아지는 새로운 테크놀로지를 좇아가는 것도 버거울 텐데, 크게 상관없을 것 같은 철학과 고대 신화까지 진지하게 연구하는 모습이 인상적입니다. 이같이 관심 분야의 진폭이 상당히 큰 이유가 혹시 지난 20년 동안 연구하면서 얻지 못한 어떤 결핍된 부분을 찾기 위한 것인지요? 최첨단 미래의 풍경에 대한 실마리를 고대 신화, 고전철학, 역사 속에서 발견할 수 있는 것인지요? 그리고 이 같은 방대한 인문학적 연구가 향후 아트센터 나비의 프로그램에도 영향을 미치게 되는지요?

서양철학 위주의 미디어 아트 사조에 동양 전통사상을 접목하는 것은 아트센터 나비의 초창기부터 염두에 둔 것이었습니다. 지난 20년간 동양 사상과 예술적 전통에 관한 강좌를 간간이 열기도 했었습니다. 그러나 여태까지의 관심이 "이런 점도 생각해볼 필요가 있지 않나"였다면, 이제는 "서양의 철학적 전통만으로 오늘날의 문제들을 직면하는 데 부족하다"는 확신이 있습니다. 시대적 과제들은 관계적이고 총체적인 세계관과 가치관을 요구하고 있기 때문입니다. 논리적으로 객관적 시각뿐만 아니라 윤리적이고 미학적인 판단을 요구하고 있습니다. 유교나 노장사상과 같은 동아시아의 전통사상과 함께 문화예술적인 실천이 이전보다 훨씬 더 중요해진 시대를 맞았다고 생각합니다.

이미 이 방면에 많은 연구를 쌓은 기관이나 연구자들과 협업해서 이제는 가시적인 성과를 낼 시간이 도래했다고 봅니다. 일차적으로 "동양이 동양을 만나다East meets East"라는 제안을 하고 있습니다. 동양의 전통을 모르고 자란 우리가 동양을 새롭게 만나면서 현대의 기술 문명을 조망하고 바람직한 미래를 모색한다는 취지입니다. 아시아계의 철학자, 기획자, 그리고 작가들이 모여 테마를 정하고 그에 맞는 전시 및 이벤트를 만들어가고자 합니다. 어떠한 가치와 철학의 구심점이 생기게 되면 그것을 가지고 서양의 주류 학자들과 문화 생산자들과 활발히 교류할 생각입니다.

4. 지난 20년 아트센터 나비는 대한민국 미디어 아트 생태계를 이끄는 첨병 역할을 해왔습니다. 그리고 앞으로 다가올 20년 아트센터 나비는 전 세계 미디어 아트 생태계를 이끄는 지휘자 역할을 해야 합니다. 이를 위해 내부적으로는 현재처럼 작지만 강력한 강소미술관 형태를 유지하더라도, 외부적으로는 다양한 형태의 파트너십과 얼라이언스를 통해 거대한 네트워크를 지휘할 수 있는 리더십이 필요합니다. 이제 어떤 문제든 혼자는 해결할 수 없는 시대이기에, 아트센터 나비 역시 다양한 형태의 파트너십 전략이 필요하다고 생각합니다. 향후 5년, 10년의 중장기적 전략은 어떻게 되나요?

아트센터 나비의 향후 중장기 전략은 주로 두 가지 면에서 생각하고 있습니다. 첫 번째는 전술한 바와 같이 동양적 전통사상을 녹여낸 새로운 사조를 만들어가는 것입니다. 이미 작가들은 작품에서 우리의 전통을 녹여내고 있는데 그것이 철학과 미학적 담론으로 승화되지는 못했습니다. 이는 단순한 지역주의나 국가주의가 아닙니다. 우리가 잘 알지 못했던 전

통에서 오늘날을 헤쳐나가는 데 필요한 지식과 지혜를 발굴해내고 그것을 세상에 내놓으며 기여하는 것이지요.

내 것이 확실히 있을 때 남들과 생산적인 파트너십도 얼라이언스도 가능하다고 생각합니다. 우리 것이 확실히 가시화되고 설득력을 갖게 되면, 우리가 애쓰지 않아도 세상이 우리에게 손을 잡자고 달려올 것 같습니다. 케이팝을 대표하는 BTS를 보십시오. 세상은 목말라 있습니다. 포용과 커뮤니티 가치에 기반한 콘텐츠를 표방하니, 세계가 바로 넘어가지 않습니까?

앞으로의 문화기획자는 서구의 담론을 좇아가기만 하면 안 될 것 같습니다. 그들과 협력은 하되 우리의 것을 제시할 수 있어야 합니다. 오히려 그들이 갖지 못했거나 간과한 새로운 가치와 대안을 제시하고 그것을 문화 예술적으로 실천할 필요가 있습니다. 미디어 아트는 그것을 하기에 유리한 장르라고 생각합니다. 날로 발전하는 신기술은 기존의 캐논적 해석들을 초월하기 때문입니다. 그리고 새로운 기술에 우호적인 아시아의 토양도 한몫합니다. 나는 아시아 시대의 도래는 기술과 함께하는 새로운 정신세계의 구축에서 시작하지 않을까 상상해봅니다. 진취적이면서도 포용적인 아시아의 젊은 세대에서 나는 그 희망을 봅니다.

아트센터
나비 약사:

2000-2021

2000

아트센터 나비 개관

[전시]
- 《SK 사옥 멀티미디어 아트 프로젝트(SK Multimedia Art Project)》
- 개관 프로젝트《스펙트럼@TTL(Spectrum@TTL)》,《스펙트럼@나비(Spectrum@nabi)》, 《그리즈(GRIDS)》,《텔레마틱 이벤트(Telematic Event)》

[포럼]
- 제1회 디지털 문화 포럼

[강연]
- 개관 기념 국제 학술 강연회〈새로운 예술의 태동과 미학적 과제〉: 로이 애스콧(Roy Ascott), 장파(張法), 피에르 레비(Pierre Levy) 참여

2001

[전시]
- 《이머징 아티스트(Emerging Artist)》
- 《사운드 디자인 플러스(Sound Design Plus)》
- 《DMZ 온 더 웹 – 조인트 프로젝트(DMZ on the WEB – joint project)》
- 《트라이얼로그(Trialogue)》: 최초의 융복합 프로덕션. 이준, 장재호 등 참여
- 《엠피리언(Empyrean)》

[강연]
- Public Lecture: 동양철학의 현대적 의의
- Frontier Lecture: 뉴미디어 시대의 건축 패러다임

[교육/전시]
- 《꿈나비 2001》: 어린이날 특별전시

2002

[전시]
- 《가이아 2042 그리고 2084(안녕... 가이아)(Gaia 2042 & 2084(Goodbye... Gaia))》
- 《타임메이커(TimeMaker)》: 온라인 아트 프로덕션
- 《한국 일본 네트워크 아트 2002(Korea Japan Network Art 2002)》
- 《워치 아웃!(Watch Out! Wireless Art Project)》: 모리스 베나윤(Maurice Benayoun) 참여

[강연]
- 전기 발명 이전과 이후(From Unwired to Wireless): 데릭 드 커코브(Derrick de Kerckhove) 참여
- 국제학술강연회〈확장: 이동통신 문화와 예술(Extension: Wireless art and culture symposium)〉

- (1999) WAP(Wireless ApplicationProtocol) 서비스 시작(네덜란드)
- 플래시 애니메이션(Flash Animation) 등장
- 소프트뱅크(SoftBank), 카메라폰 출시
- 혼다(Honda), 로봇 아시모(ASIMO) 제작
- 심즈(The Sims) 게임 출시

- Y2K 밀레니엄 버그 문제
- PC 이용자 2,000만 명 돌파
- 창업과 벤처 투자가 활발해져 IT 벤처 산업 붐
- 무선 데이터 송신용 all-IP 3G 이동통신 표준인 CDMA 2000 1X Ev-DO 상용화
- 한글.com 형식의 한글도메인 등록 개시
- 한국전자통신연구원(ETRI), 세계 최초로 광증폭기용(Optical Fiber Amplifier) 광섬유 신소재 개발

- 9.11 테러
- 닷컴 버블(Dot-com Bubble) 붕괴
- 웹 2.0(Web 2.0)의 도래: 위키피디아(Wikipedia) 오픈
- 윈도우 XP, Mac OS X 운영체제 출시
- 애플 아이팟(iPod) 출시
- 마이크로소프트, 엑스박스(Xbox) 출시
- 프로세싱(Processing) 프로그래밍 언어 출시
- IBM, 7큐빗(Quantumbit, qubit) 핵자기공명 양자컴퓨터(NMR, Nuclear Magnetic Resonance quantum computer) 시연
- 로봇 최초로 노마드 로봇(Nomad Robot) 남극 탐사
- 인간 게놈지도(genome map) 초안 완성

- 인천공항 개항
- 싸이월드(Cyworld) 창립
- 닷컴 버블(Dot-com Bubble) 붕괴에 따른 IT 벤처 산업 조정기
- 과학기술 R&D 인프라의 체계적인 구축을 통한 국가경쟁력 확보를 목적으로 한국과학기술정보연구원(KISTI) 출범
- 경제협력개발기구(OECD) 통계 기준, OECD 초고속 인터넷 보급률 17.2%로 세계 1위
- 세계 최초로 CDMA 2000 1X Ev-DO 시범 서비스 선보임으로써, 기존 MP3 동영상 파일 다운로드 시 4~5분 걸리던 것을 10여초 내로 다운로드 가능하게 함 (SKT)

- 인공위성 라디오 등장
- 아이로봇 청소기 '룸바(Roomba)' 출시
- 탐사선 '2001 마스 오디세이(Mars Odyssey)' 화성 지표면 분석, 물의 흔적 발견
- 미국 국방 고등연구계획국(DARPA, Defense Advanced Research Projects Agency)의 군집 로봇 형태의 센티봇(Centibots) 프로젝트 진행

- 한일 월드컵 개최
- 초고속 인터넷 가입자 1,000만 명 돌파
- 한국형 무선 인터넷 플랫폼 위피(WIPI, Wireless Internet Platform for Interoperability) 개발로 휴대폰끼리 무선인터넷 기본 플랫폼이 달라서 생기는 콘텐츠 호환성의 문제 해결
- 국민, 산업, 공공부문 등 국가사회 전반의 정보화를 지속적으로 추진하는 제3차 정보화 촉진기본계획 수립(e-KOREA VISION 2006)
- 대한민국 전자정부 공식 출범

2003

[전시]
- 《모이스트 윈도우(MOIST WINDOW)》:
 - ① 《김준(Kim Joon)》
 - ② 《국제 모바일 아트 영상전》
 - ③ 《카메라 테스트》
 - ④ 《시즌스 그리팅(Season's Greetings)》
- 《레스페스트(resfest) 모바일 아트 공모전》
- 《리퀴드 스페이스(Liquid Space)》: 랩오(LAB[au]) 등 참여
- 《페이크 & 판타지(Fake & Fantasy): 속임과 환상으로 보는 미술》

[세미나]
- 2003 디지털 미디어 세미나
- 국제 디자인 워크숍 오프닝 세미나 〈xD_5〉

[워크숍]
- 국제 디자인 워크숍 〈xD_5〉

[이벤트]
- 〈나비 시어터 시리즈(Nabi Theater Series)〉:
 - ① 〈크로싱 리얼리티(Crossing Realities)〉
 - ② 〈소닉 스페이스(Sonic Space)〉
 - ③ 〈전화예술에서 이동통신 예술까지(From Phone Art to Wireless Art)〉

2004

[전시]
- 《ⓜ갤러리(ⓜGallery)》: 로리 해밀턴(Rory Hamilton) 등 참여
- 《아트 앤 사이언스 스테이션(Art & Science Station)》
- 《러브 바이러스(LOVE VIRUS)》
- 《언집핑 코드(Unzipping Codes)》

[콘퍼런스]
- ICOM 2004 주제별 공동회의 '디지털 유산과 미래박물관(Digital Heritage and Future Museum)'

[강연/세미나]
- 〈디지털 문화: 전기의 두 번째 단계(The Digital Culture: The second phase of electricity)〉: 데릭 드 커코브(Derrick de Kerckhove) 참여
- 2004 봄학기 디지털 미디어 세미나
- 2004 가을학기 디지털 미디어 세미나

[커뮤니티 러닝]
- 〈INP 워크숍 시리즈〉:
 - ① 'Art + Computation'

- 블루레이(Blu-ray Disc) 시판
- 아이팟(iPod) MP3 디지털화
- 언리얼 엔진(Unreal Engine) 및 대규모 다중 사용자 온라인 롤플레잉 게임(MMORPG, Massively Multiplayer Online Role Playing Game)의 활성화
- 인터넷 기반 가상세계, 세컨드라이프(Second Life) 출시
- 소셜 네트워크 서비스, 마이스페이스(MySpace) 설립

- 네이버 블로그(Naver Blog) 오픈
- 한국전자통신연구원(ETRI), 세계 최초 지상파 디지털 영상 및 오디오 방송을 전송하는 방송 기술인 디지털 멀티미디어 방송(DMB, Digital multimedia broadcasting) 서비스 개발
- 한국과학기술원(KAIST)의 인공위성연구센터 (SATREC)에서 저궤도 소형위성인 과학기술위성 1호(Kaistast 4, STSAT-1) 발사 성공
- 광대역코드 분할 다중 접속(WCDMA, Wideband Code Division Multiple Access) 상용서비스 개시로 2G에 비해 영상통화와 데이터 통신이 가능해짐 (SKT, KT)
- 한국, 러시아와 우주기술협력 협정체결 합의
- NC소프트, 언리얼 엔진2를 사용하여 3차원의 그래픽을 구사한 리니지 2(Lineage 2) 출시
- 넥슨(Nexon), 세계 최초 2D 횡스크롤 방식 온라인 게임인 메이플스토리(Maple Story, MMORPG) 출시

- 소셜 네트워크 서비스, 페이스북(Facebook) 창업
- 온라인 게임 플랫폼 및 게임 제작 시스템, 로블록스 (Roblox Corporation) 설립
- 해커 활동가 그룹 어나니머스(Anonymous) 창시
- 웹 2.0(Web 2.0) 용어 첫 사용
- 3D 및 2D 비디오 게임의 개발 환경을 제공하는 게임 엔진, 유니티(Unity) 출시
- 미국 국방 고등연구계획국(DARPA, Defense Advanced Research Projects Agency), 세계 최초 무인 자동차 장거리 대회인 그랜드 챌린지 (Grand Challenge) 개최
- 위성 라디오 서비스 시작
- 페르미온(Fermion) 응축 초전도체 발견
- 미 항공우주국(NASA), 화성에서 물 흔적 발견

- 개성공단 가동
- 정보통신부의 IT839 전략 발표: 기기-네트워크- 서비스 가치사슬 연계 신장
- 고속철도 KTX 개통
- 한국과학기술원(KAIST) 한국형 휴먼로봇 휴보 (HUBO) 탄생
- 세계 최초 70나노 D램 공정기술 개발로 기존 80나노 공정대비 약 30% 칩 생산성 향상 (삼성전자)
- 한국전자통신연구원(ETRI)과 삼성전자, 세계 최초 무선 인터넷 접속에 이동성을 더한 와이브로 (WiBro, Wireless Broadband Internet) 기술 개발
- 드라마 〈대장금〉, 〈겨울연가〉 등을 통해 일본, 중국, 대만 등 동아시아 지역에 한류 열풍 시작
- 넥슨, 온라인 레이싱 게임인 크레이지레이싱 카트라이더(Crazyracing Kartrider) 출시

② 'Processing' 외 2회

[워크숍]
- 한스 D. 크리스트(Hans D. Christ)의 〈뉴미디어 아트 워크숍〉
- 〈인터랙티브 퍼포먼스〉 워크숍
- 〈청소년 디지털 스토리텔링〉 워크숍
- 〈빅토리아 베스나(Victoria Vesna) & 랜덜 패커(Randall Packer)〉 워크숍

[이벤트]
- 〈나비 시어터 시리즈(Nabi Theater Series)〉:
 ① 〈아트 앤 사이언스 스테이션(Art & Science Station)〉
 ② 〈3D 게임 디코드(3D Game Decoded)〉 외 2회

[교육/전시]
- 《프로젝트 I[아이] 1.0》: 차상위계층 어린이 · 청소년 대상
- 《꿈나비 2004: 디지털 놀이터》

2005

[전시]
- 《테쿠라(tecura) – 잇 힐즈 유(It heals you)》
- 아트센터 나비-유네스코 디지털아트 공모전 2005 《시티 앤 크리에이티브 미디어(City and Creative Media)》
- 《고고 바이러스!(GOGO virus!)》
- 《도시의 바이브(Urban Vibe)》

[코모(COMO)]
- 《윈터_플라이(winter_fly)》

[세미나]
- 2005 봄학기 디지털 미디어 세미나

[커뮤니티 러닝]
- 〈INP 워크숍 시리즈〉:
 - '시뮬레이티드 시티(Simulated City)'

[워크숍]
- 《HCI 2005 센소리얼 인터페이스 워크숍(HCI 2005 Sensorial Interfaces Workshop)》
- 〈국제 워크숍: 도시적 유희와 위치기반 미디어(Urban Play and Locative Media)〉
- 중국 중앙미술학원(CAFA) 협력 워크숍: 〈Life of New Beijing, New China – Connection of Personal Life Story〉

[이벤트]
- 〈업그레이드! 서울(The Upgrade! Seoul)〉

- 동영상 공유 플랫폼, 유튜브(Youtube) 창업
- C++를 기반으로 한 오픈 소스 라이브러리, 오픈프레임웍스(openFrameworks) 개발
- 마이크로컨트롤러(Microcontroller)보드를 기반으로 한 오픈 소스 컴퓨팅 플랫폼, 아두이노 (Arduino) 개발
- 티보(TiVo), AI 추천 시스템 상업화 시작
- 팀 오 라일리(Tim O'Reilly), 'What is Web 2.0?' 에서 '빅데이터(Big data)' 개념 사용
- 대용량 데이터 분산 처리 플랫폼 하둡(Hadoop, High-Availability Distributed Object-Oriented Platform) 공개
- 두뇌를 디지털화하는 블루 블레인(Blue Brain) 프로젝트 시작
- 와이브로(WiBro, Wireless Broadband Internet) 국제표준 제정 (IEEE)

- 청계천 복원
- 네이버 포털 점유율 1위 달성
- 세계 최초, 휴대폰을 통한 위성 DMB 서비스 개시
- 세계 최초, 지상파 DMB 서비스 개시(KBS, MBC, SBS 등 6개 사업자)
- 대용량 첨단과학기술정보의 국내외 유통성을 획기적으로 제고하기 위해 한국, 미국, 중국, 러시아, 캐나다, 네덜란드 6개국이 참여하는 글로벌 과학기술협업연구망(GLORIAD, Global Ring Network for Advanced Applications Development) 구축
- 한국과학기술정보연구원(KISTI), 사이버위기상황 발생 방지 및 상황 발생 시 신속 대응을 위한 과학기술사이버안전센터(S&T-SEC, Science and Technology Security Center) 구축
- 세계 최초 50나노 16기가 낸드플래시(NAND Flash) 메모리 개발을 통해 나노 공정의 한계인 50나노 장벽을 허물고, 차세대 나노공정 상용화 가능성 제시 (삼성전자)
- 넥슨, 온라인 1인칭 슈팅 게임(FPS, First-person shooter) 서든어택(Sudden Attack) 출시. 빠르고 강렬한 타격감과 쉬운 조작으로 FPS게임 대중화

389

- 〈업그레이드! 사운드*비전(The Upgrade! Sound*Vision)〉
- 〈얼트_사운드(alt_sound)〉 시리즈:
 ① 유코 넥서스6(Yuko Nexus6), 서울 프리퀀시 그룹(Seoul Frequency Group),
 최수환 사운드 퍼포먼스
 ② 씨네-믹스(Cine-Mix) & 권태의 사운드 퍼포먼스 외 1회

[교육/전시]
- 《프로젝트 I[아이] 1.0》: 차상위계층 어린이 · 청소년 대상
- 《꿈나비 2005: 걸리버 시간 여행》

2006

[페스티벌]
- ISEA2006/ZeroOne: 《컨테이너 컬쳐(Container Culture)》
- 원닷제로(onedotzero) 영상제
- 라디오 페스티벌 《앱실로니아(Epsolonia)》

[전시]
- 《커넥티드(Connected)》
- 《모바일 아시아(Mobile Asia) 2006 공모전》

[코모(COMO)]
- 《N+N》
- 《사람들의 초상》 외 1건

[레지던시]
- 나비 아티스트 레지던시 2006(Nabi Artist Residency 2006)

[세미나]
- 〈404 오브젝트 낫 파운드(404 Object Not Found)〉

[교육/전시]
- 《프로젝트 I[아이] 2.0》
- 《꿈나비 2006: 디지털 그림자극 놀이》

2007

[페스티벌]
- 《P.Art.y 2007》
- 《원닷제로_서울(onedotzero_seoul)》

[전시]
- 《인터미디아애 민박(Intermediae Minbak)》

[코모(COMO)]
- 《亭(The Garden)》
- 〈스토크 쇼(Stalk Show)〉

- 다트머스 인공지능 회의(Dartmouth Conference) 50주년
- 제프리 힌턴(Geoffrey Hinton), 「A Fast Learning Algorithm for Deep Belief Nets」 논문 발표로 본격적으로 딥러닝(Deep Learning) 개념 확장
- 메이커 운동(Maker Movement) 시작: 미국 캘리포니아 산 마테오(San Mateo)에서 메이커 페어(Maker Faire) 개최
- 아마존 웹서비스(AWS, Amazon Web Services), 클라우드 컴퓨팅 서비스(Cloud computing) 개시
- 오브제(Objet)社의 3D 프린터 상용화
- 소셜 네트워크 서비스, 트위터(Twitter) 창업
- 닌텐도(Nintendo), 가정용 비디오 게임 콘솔 위 (Wii) 출시
- 익명 제보자의 제공 정보나, 자체적으로 수집한 비공개 정보를 공개하는 위키리크스(WikiLeaks) 창시
- '구글링하다(googling)' 용어 사전에 등장

- 반기문 UN 사무총장 선출
- 세계 최초, 와이브로(WiBro) 상용 서비스(3G) 개시
- 인터넷과 휴대폰을 연결하는 모바일웹 표준화 추진
- 국내 최초 인터넷쇼핑몰 인터파크(Interpark) 등장
- 세계 최초 3.5G 이동통신 시작 (SKT)
- 민군 겸용 위성 무궁화 5호 발사 성공으로 군 최초 통신 위성 확보
- 한국생산기술연구원(KITECH), 외모와 행동, 희로애락의 감정 표현을 사람과 비슷하게 할 수 있는 국내 최초 인조인간로봇 에버원(EveR-1) 개발
- 인터넷상 주민등록번호 대체수단, 공공 아이핀 (I-PIN) 시스템 개발

- 3G(The third-generation wireless) 도입
- 애플, 아이폰(iPhone) 출시(GPS, WiFi가 도입된 최초의 스마트폰)
- 구글의 유튜브 인수
- IBM의 인공지능(Artificial Intelligence) 시스템 왓슨(Watson) 개발

- 국제전기통신연합(ITU) 전파총회에서 한국의 와이브로가 IMT-2000(International Mobile Telecommunication-2000, 3세대 이동통신의 국제표준)의 6번째 표준기술로 채택
- 초전도자석의 개발 및 제작기술 확보를 위해, 한국핵융합에너지연구원(NFRI)에 차세대 초전도 핵융합연구장치(KSTAR) 완공

[창작/워크숍/전시]
- 〈아트센터 나비_Showcase 2007: Open Source, Open Creativity〉

[포럼]
- 서울 디지털 포럼 2007(SEOUL digital FORUM 2007)

[강연/세미나]
- 나비 아카데미 2007
- 2007 상반기 디지털 미디어 세미나(Digital Media Seminar)

[교육/전시]
- 《앨리스 뮤지엄(A.L.I.C.E.(Alive Liquid Interactive Creative Expressive) Museum)》

2008

[콘퍼런스/전시]
- 리프트 아시아 08(LIFT Asia 08): 《본딩 컴퍼니(Bonding Company)》

[전시]
- 《액트 와이즐리, 에코 프렌들리: 쉘 위(Act wisely, Eco friendly: Shall We)》
- 《디지털+한글: 이상 한글(Digital+Hangul: Yi Sang Han Gul)》

[코모(COMO)]
- 《액트 온 얼스(ACT on the Earth): CO_2를 줄이는 당신의 첫걸음》
- 《미디어아트 과거, 현재와 만나다》 외 6건

[포럼]
- 〈나비 포럼 2008: 뉴미디어와 예술의 확장〉

[교육/전시]
- 《프로젝트 I[아이] 3.0》

[교육]
- 나비 아카데미 2008 여름 워크숍
- 나비 아카데미 2008 가을 워크숍

2009

[콘퍼런스/전시]
- 리프트 아시아 09(LIFT Asia 09): 《리프트 익스피리언스(Lift Experience)》

[전시]
- 《김치 일렉트로니크(Kimchi Electronique)》
- 《트랜스-콘티넨탈 저니(A trans-continental journey) - 크로스 코리아(CROSS KOREA)》
- 《우리 함께 즐겨요, 오웰씨!(Come Join Us, Mr. Orwell!)》

- MIT 미디어 랩, 어린이용 무료 교육용 프로그래밍 언어 스크래치(Scratch) 개발
- 넷플릭스(Netflix) 스트리밍 서비스 미국 첫 개시

- 세계 최초로 26만 컬러, 감압식 3인치 터치스크린을 탑재한 프라다폰 출시 (LG전자)
- 한국과학기술연구원(KIST) 무인주행 재난감시 · 경비용 로봇 '시큐로' 개발
- 「인터넷 멀티미디어 방송(IPTV, 방송통신융합서비스)사업법」 국회 통과

- 글로벌 금융위기
- 애플, 아이폰 및 아이팟용 응용프로그램 판매 가능한 앱스토어(App Store) 개시
- GPS(Global Positioning System) 서비스 본격 상용화
- 자유 소프트웨어 플랫폼 깃허브(Github) 등장
- 비디오 스트리밍 서비스 훌루(Hulu.com) 오픈
- 터치 바이오닉스사(Touch Bionics)의 바이오닉 핸드 (The Bionic Hand), 아이림(iLimb) 개발
- 유럽물리학연구소(CERN), 빅뱅 재현 실험 실시

- 한국 최초 우주인 이소연 선정
- 한국표준과학연구원(KRISS), 대한민국 표준시계 KRISS-1 개발로 기존 세슘원자시계보다 10배 이상 정확도 향상
- 초절전 성능을 구현한 친환경, 저전력 50나노급 1기가 DDR2(Double Data Rate 2) SD램 세계 최초 개발 (삼성전자)
- 휴대전화 전용 메신저 '모바일메신저'와 인터넷 메신저 '네이트온(NateOn)' 간의 연동서비스 제공으로 실시간 커뮤니케이션 환경 확장 (SKT)
- 국가 R&D 지식포털, 국가과학기술지식정보서비스 (NTIS) 개통

- 구글(Google) 자율주행차 첫 테스트
- 미국 아날로그 방송 종료
- 닐 암스트롱(Neil Armstrong), 달 착륙 40주년
- 모바일 앱 시장 확장
- 페이페이 리(Fei-Fei Li), 이미지 데이터베이스 이미지넷(ImageNet) 론칭

- 한국 아이폰(iPhone) 상륙
- IPTV 미디어법(신문법, 방송법, 인터넷멀티미디어 방송사업법) 개정안 통과
- 삼성 갤럭시S(Galaxy-S) 출시
- 세계 최초, 터치 기능을 패널에 내장한 11.5인치 흑백 터치형 플렉서블 전자종이 개발 (LG디스플레이)

- 《일본 미디어 아트 페스티벌 2009(Japan Media Arts Festival 2009)》
- 《원닷제로(onedotzero) 2009: 수공예(craftwork)》

[코모(COMO)]
- 《아티스트 앤 이노베이터스 포 디 인바이런먼트(Artists and Innovators for the Environment)》
- 《과학과 감성, 그 불확실한 경계》 외 3건

[강연]
- 〈삶의 예술, 예술의 삶: 문광훈의 예술론〉
- 〈소통의 미래 형식: 김영민의 동무론〉
- 〈소리의 공간(Sonic Space)〉

[창작/워크숍]
- 2009 나비 스튜디오 시리즈:
 ① '리본 / 리본 프로젝트 1(Reborn / Ribbon Project 1)'
 ② '리본 / 리본 프로젝트 2(Reborn / Ribbon Project 2)' 외 3회
- [히어(here)][나우(now)] 워크숍
- 스튜디오3 미디어 퍼포먼스

[이벤트]
- 〈뉴 씨어터 시리즈(New Theater Series)〉:
 ① 〈미디어 퍼포먼스 아트 디렉터와의 대화〉
 ② 〈뉴 뮤직_아티피셜 리니어리티(New Music_Artificial Linearity)〉 외 2회
- 《저먼 인스퍼레이션(German Inspiration)》

[교육/전시]
- 《프로젝트 I[아이] 4.0》
- 《앨리스 뮤지엄 2009: 퓨처 스쿨(A.L.I.C.E. Museum: Future School)》

2010

[페스티벌]
- 인천국제디지털아트페스티벌(INDAF) 2010:
 – [이벤트] INDAF 2010 오프닝 퍼포먼스
 – [전시] 《모바일 아트(Mobile Art)》, 《웨이브(WAVE)》, 《블러(BLUR)》, 《송도 9경(Nine Scenery)》, 《센스 센시스(Sense Senses)》, 《투모로우 스쿨(Tomorrow School)》
 – [콘퍼런스] INDAF 콘퍼런스(Conference) 2010 '모바일 비전: 무한미학'
 – [워크숍] 숨쉬는 도시 워크숍(Breathing City Workshop)
 뱅 뉘메리크(Bains Numérique): 《향기로운 봄(Printemps Perfume)》

- 사토시 나카모토(Satoshi Nakamoto)의 논문 「Bitcoin: A Peer-to-Peer Electronic Cash System」 발표로 블록체인 시대의 도입

- 서울대 의과대학 유전체의학연구소, 한국인 게놈지도(genome map) 완성을 통해 세계 주요 4개 인종에 대한 게놈 정보 완성 및 '맞춤 의학' 시대를 가능하게 함
- 국내 최초의 위성발사체 나로호(KSLV-I) 1호기 발사

- 소셜 네트워크 서비스, 인스타그램(Instagram) 출시
- 4G(The fourth-generation wireless) 도입
- 터치 스크린을 주입력장치로 하는 타블렛(Tablet) PC 시장 확장
- 이미지넷 인식대회(ILSVRC, ImageNet Large Sacle Visual Recognition Challenge) 개최로 본격적인 인공지능 이미지 인식 기술 등장
- 인공지능 기반으로 한 인간 이미지 합성 기술, 딥페이크(Deepfakes) 등장

- 카카오톡(Kakao Talk) 출시
- G20 정상회담 한국 유치
- 한국 첫 쇄빙연구선 '아라온' 남극 출항 평탄빙 쇄빙시험 첫 성공
- 세계 최초 40나노급 2기가 LPDDR2(Low Power Double Data Rate 2) 제품 개발 (㈜하이닉스반도체)
- 세계 최초, 반도체 회로선폭의 굵기를 줄임으로써 제품 생산 비용을 낮추어 원가경쟁력을 2배 이상 높일 수 있는 30나노급 반도체 메모리 개발 (삼성전자)

[전시]
- 《보더리스 리얼리티(Borderless Reality)》
- 《이것이 미디어 아트다!: 아트센터 나비 10주년(10 Years of Art Center Nabi)》

[코모(COMO)]
- 《미래가 미래를 찾다(Future finds future)》
- 《스트리밍 뮤지엄: 우리가 함께 사는 세상》 외 5건

[강연]
- 〈징후를 이야기하다: 플로팅 코드(Floating Code)〉

[워크숍]
- 2010 나비 스튜디오: 〈학교연계 스튜디오〉
- 〈모바일 미디어 프로그래밍 워크숍(Mobile Media Programming Workshop)〉

[이벤트]
- 〈뉴 씨어터 시리즈(New Theater Series)〉:
 ③ 〈행복한 왕자(The happy prince)〉
- 〈인터랙티브 만찬(Banquet Interactif)〉

2011

[전시]
- 국제 뉴미디어 아트 트리엔날레 《TransLife: Media Art China 2011》: 이준의 〈웨더 퐁 (Weather Pong) v. 1.0〉 참여
- 《명화가 살아있다!: Les Peintures Vivantes》: 이이남 개인전
- 《대한민국 미디어 아트 육감 마사지(The Sixth Sense Massage)》

[코모(COMO)]
- 《인 투 아웃, 아웃 투 인(1n to 0ut, 0ut to 1n)》
- 《데이터 커런시(data Currency): C》 외 10건

[강연]
- 2011 나비 아카데미 〈창의 리더십 아카데미〉: '인간의 미래, 예술의 미래'

[창작/워크숍]
- 〈2011 나비 워크숍 시리즈〉:
 ① '데이터 비쥬얼라이제이션(Data Visualization) 워크숍'
 ② '사운드 스컬쳐(Sound Sculpture) 101 워크숍' 외 1회

[이벤트]
- 한국–호주 텔레마틱 이벤트 〈헬로우 프로젝트(Hello Project)〉
- 창 · 제작 공연 〈더 라스트 월(The Last Wall)〉

- 기네스북에 가장 빨리, 많이 팔린 가전기기 1위로 오른 마이크로소프트社의 엑스박스(Xbox)용 주변기기, 키넥트(Kinect) 출시

- 세계 최초, 기존의 LCD(Liquid Crystal Display)에 비해 공간활용도가 높고 전력소모를 크게 줄여 유지비를 낮출 수 있는 새로운 형태의 퍼블릭 디스플레이, 19인치 구부릴 수 있는 전자종이 개발(LG디스플레이)
- 국내 최초 기상위성인 천리안위성 1호 발사 성공
- 국내 최초의 위성발사체 나로호(KSLV-I) 2호기 발사

- 아랍의 봄
- 스마트폰 사용자 1,000만 명 돌파
- 애플 시리(Siri) 등, 자연어 처리(NLP, Natural language processing) AI 비서 등장
- 제퍼디 퀴즈쇼(Jeopardy!)에서 IBM 왓슨(Watson)과 퀴즈쇼 챔피언 켄 제닝스(Ken Jennings)와 퀴즈 대결에서 IBM 왓슨 승리
- 애플, 아이클라우드(iCloud) 출시
- NFC(Near Field Communication, 근거리 무선통신) 기능의 휴대폰 상용화 시작
- 아르헨티나 블록체인 게임 개발사, 더샌드박스(The Sandbox) 설립

- 북한 김정일 국방위원장 사망, 김정은 승계
- 종합편성채널(TV조선, JTBC, MBN, 채널A) 설립
- 세계 수준의 기초과학 연구를 수행하고 이를 통해 창조적 지식 확보와 우수 연구인력 양성에 기여하기 위한 기초과학연구원(IBS, Institute for Basic Science) 출범
- 세계 최초, 4세대 이동통신 상용화
- 국내 독자기술로 틸트로터형(Tiltrotor) 신개념 스마트 무인항공기 개발
- 한국과학기술원(KAIST), 플렉시블(Flexible) 전자제품 개발의 핵심부품으로 활용하여 세계 최초 상용화가 가능한, 휘어지는 비휘발성 메모리 개발
- 네오위즈인터넷과 ㈜펜타비전(Pentavision), 국내 최초로 스마트폰/태블릿용 리듬 게임 탭소닉(TAPSONIC) 출시

2012

[전시]
- 2012 여수세계박람회 SK텔레콤 파빌리온 《위_클라우드(we_cloud)》
- 《만인 예술가(Lay Artist)》
- 〈소리왕(Sound King)〉 사운드 프로젝트
- 《디지털 퍼니처(Digital Furniture)》

[코모(COMO)]
- 《서울견문록: Description of the City》
- 《동굴(CAVE) 속의 현실》 외 10건

[콘퍼런스]
- 〈제9공화국: 시민의 품격〉

[강연]
- 나비 렉쳐 2012:
 ① 〈인테르페렌체(Interferenze) 디렉터 레안드로 피사노(Leandro Pisano) 공개강연〉
 ② 〈미디어아티스트 가넷 허르츠(Garnet Hertz) 공개강연〉

[창작/워크숍]
- 나비 크리에이티브 컬렉티브(Nabi CC(Creative Collective))
- 크리에이터 프로젝트(The Creators Project) 〈밋업(Meetup)〉
- 2012 나비 워크숍: '나만의 전자악기 만들기'

[이벤트]
- 〈런치비트 서울(Lunch Beat Seoul)〉
- 〈더 라스트 월 비긴즈(The Last Wall Begins)〉

2013

[페스티벌]
- 《디지털 피스 2013(Digital Peace 2013)》

[전시]
- 《오픈 크리에이티비티, 오픈 월드(Open Creativity, Open World)》
- 《빔 더 나이트: 스마트[빔] 미디어 아트 파티(BEAM the Night : Smart[Beam] media art party)》

[코모(COMO)]
- 《임민욱_미열이 전하는 바람(Longing for Slight Fever)》
- 《월인천강(月印千江, The Moon reflected on Thousand River)》 외 7건

[해카톤]
- 나비 크리에이티브 글램핑(Nabi Creative Glamping)
- 나비 넥스트 사운드(Nabi N.EX.T(New, EXperimentation, Technology) SOUND)

세계 정보통신 기술사

- 메이커 운동(Maker Movement) 확산
- 세계 경제 포럼(The World Economic Forum), 빅데이터(Big Data)를 '떠오르는 10대 기술'로 선정
- 이미지넷(ImageNet) 대회에서 합성곱 신경망 (CNN, Convolutional Neural Network) 이용한 딥 러닝 알렉스넷(AlexNet) 등장
- 교육용 싱글보드 컴퓨터 '라즈베리 파이(Rasberry Pi)' 출시
- 가상현실(VR) 전문기업 오큘러스(Oculus) 창업
- 페이스북, 인스타그램 매입
- 제니퍼 다우나 교수(Jennifer Doudna)가 크리스퍼 유전자가위(CRISPR-Cas9) 기술 발표

한국 정보통신 기술사

- 아날로그 방송 종료
- 팟빵(Podbbang) 등 팟캐스트(Podcast) 열풍
- 삼성전자-애플 스마트폰과 태블릿 PC 특허 충돌
- 세계 최초, 실내와 지하 공간에서도 롱텀에볼루션 (LTE, Long-Term Evolution) 서비스를 제공하는 초소형 기지국 LTE 펨토셀(Femtocell) 상용화 (SKT)
- 이동통신 3사, LTE 네트워크로 음성 및 영상통화가 가능하여 통화 품질 보장에 최적화된 VoLTE(HD 보이스, Voice over LTE) 서비스 개시
- IPTV 가입자 600만 명, 스마트폰 가입자 3,000만 명, 4G(LTE) 가입자 1,500만 명
- 사물인터넷기반(IoT) 문화유산 관광 안내 서비스 시범 구축(덕수궁)
- 스타트업 액셀러레이터 스파크랩스(SparkLabs) 설립
- 위메이드플레이(Wemade Play), 카카오톡과 연동되는 i소셜 퍼즐 모바일 게임 애니팡(Anipang) 출시. 대한민국 모바일 게임 중 가장 크게 성공한 게임 중 하나

- 구글, 구글글래스(Google Glass) 프로토타입 출시
- 페블社의 스마트워치(Pebble Smartwatch)로 스마트워치 상용화
- 토마스 미코로브(Tomáš Mikolov) 자연어 처리 기술 '워드 투 벡터(Word2Vec)' 발표
- 세계 최초 인공육(소고기) 햄버거 탄생 (영국)
- 제프 베이조스(Jeff Bezos), 드론 배달 시스템 공개
- 무선 뇌-컴퓨터 인터페이스(BCI, Brain Computer Interface) 발명 (미국 브라운 대학교)
- 샤프(Sharp)社의 이그조(IGZO, Indium Gallium Zinc Oxide) 기술을 이용한 4K 디스플레이 공개

- 창조경제 정책 추진
- 삼성 스마트워치 발명
- 세계 최초, 한국과학기술원(KASIT)이 개발한 자기공진형상화기술(SMFIR, Shaped Magnetic Field In Resonance) 원천기술을 이용해 주행 및 정차 중에 무선으로 전력을 공급받아 달릴 수 있도록 개발된 신개념의 전기자동차인 무선충전 전기버스(OLEV, On-Line Electric Vehicle) 개시
- 세계 최초 고형암(대장암, 유방암, 간암, 췌장암 등 고형장기에 발생하는 암) 치료용 박테리아 나노로봇 개발
- 국내 최초의 위성발사체 나로호(KSLV-I) 3호기 발사 성공

[포럼]
• 창작포럼 〈향연 2013: 21세기 예술 창의 모색〉

[강연]
• 나비 렉쳐 2013: 〈미디어아티스트 엑소네모(exonemo) 공개강연〉

[워크숍]
• Webjaying(WJ) 워크숍: 안 로키니(Anne Roquigny) 참여

2014

[전시]
• 《버터플라이즈 2014(Butterflies 2014)》
• 《나와 세상을 바꾸는 따뜻한 기술(Warm IT Up)》
• 《쿨 미디어(Cool Media)》
• 《백남준 특별전: 오마주 투 굿모닝 미스터 오웰 (HOMAGE TO GOOD MORNING MR. ORWELL)》
• 2014 대한민국과학기술창작대전: 《넥.스.트 패션(N.EX.T Fashion)》

[코모(COMO)]
• 《희망&빛(HOPE & LIGHT)》
• 《우리 가족의 하루》 외 6건

[해카톤]
• 〈웨어러블 해카톤: 드레스 아이티 업(Nabi Wearable Hackathon: dress IT up)〉
• 나비 해카톤: 팬 이노베이션 포 굿(PAN Innovation for Good) 《오픈 세일링(Open Sailing)》
• 패션 웨어러블 창작 마라톤 〈메이크, 웨어, 러브(Make, Wear, Love)〉

[포럼]
• 〈휴먼 3.0 포럼(Human 3.0 Forum)〉:
 ① '인간 향상, 인간 존엄'
 ② '상상이 아닌, 현실 속의 로봇' 외 7회

[창작/공방]
• 아트센터 나비 로봇 공방 워크숍 (1기/2기)

[이벤트]
• 〈조우(Creators' Night-Encounter)〉:
 ① '비쥬얼아티스트 빠키(Vakki): 비디오 댄스 프로젝트'
 ② '구자범: 언어와 음악' 외 5건

- 미래창조과학부(MSIP) 신설
- 미래창조과학부(MSIP), 사람과 의사소통하는 대형 인공지능 컴퓨터개발 착수

- 생성적 적대 신경망(GAN, Generative Adversarial Networks) 등장
- 비탈릭 부테린(Vitalik Buterin)이 창안한 퍼블릭 블록체인 플랫폼이자, 플랫폼 자체 통화(通貨), 이더리움(Ethereum) 등장
- 최초의 NFT(Non-fungible Token) 작품, 케빈 맥코이(Kevin McCoy)의 〈퀀텀(Quantum)〉 공개
- 클라우드 컴퓨팅과 소셜 네트워크(Social Network)의 발전으로 공유정보를 활용한 클라우드 네트워크(Cloud Network) 본격화
- 세계경제포럼(WEF)이 발표한 미래사회를 바꿀 '10대 뜨는 기술'에 신체적응형 웨어러블기기(Body-adapted Wearable Electronics) 선정
- 디지털 패브리케이션(Digital Fabrication) 기술의 발전으로 디지털 소재 혁명(Digital-drived Materials Revolution) 본격화
- 유진 구스트만(Eugene Goostman) 프로그램, 튜링 테스트 최초 통과

- 네이버(Naver) 클라우드 서비스 시작
- 다음(Daum), 카카오톡(KakaoTalk) 흡수 합병
- 수서고속철도(SRT) 출범
- 남극 장보고과학기지 준공으로 2아라온호(2010)를 이용한 독자적 남극 연구 가능
- 이동통신 3사(KT, SKB, LGU+), 기가 인터넷 전국 상용서비스 개시
- 사물인터넷기반(IoT) 문화유산 관광 안내 서비스 사업 추진
- 스마트 디바이스 스타기업 육성을 위한 K-ICT 디바이스 랩 개소(판교)
- 산업통상자원부(MOTIE)와 미래창조과학부(MSIT), 3D 프린팅 기반 창업 아이디어 사업화 플랫폼 사업 추진

2015

[전시]
- 《버터플라이 2015: 웨어러블 테크놀로지 아트(Butterfly 2015: Wearable Technology Art)》
- 《메이커블 시티(Makeable City)》
- 《로봇파티(ROBOT PARTY)》

[코모(COMO)]
- 2015 COMO 가정의 달 어린이 그림 공모전 《코모와 함께하는 우리 가족》
- 기획 시리즈 '격려': 《내가 나에게 내가 너에게》 외 5건

[해카톤]
- 〈2015 나비 해카톤: 하트봇(H.E.ART BOT, Handcraft Electronic Art Bot)〉
- 〈나비 해카톤: 로봇파티(N.H:E.I.R(Nabi Hackathon: Emotional Intelligence Robot)〉

[나비 E.I. Lab]
- 〈19 테드 봇(Ted Bot)〉, 〈걸어 다니는 의자(Chair Walker)〉, 〈라이트 캘리그라피 봇(Light Calligraphy Bot)〉, 〈와트 제어(Watt Control)〉, 〈동행이(Dong-hang-e)〉, 〈비트봇 밴드(Beats Bot Band)〉, 〈로보판다(Robo-Panda)〉, 〈당당이(Dang-Dang-E)〉, 〈당당이 주니어(Dang-Dang-E Jr.)〉

[워크숍]
- Nabi DIWO(Do It With Others) Lab 〈'캡스톤 디자인(Capstone Design)' 캠프〉
- 〈DIY 탐구생활 2(Physical Computing Class for PRO)〉

[교육]
- 〈상상제작실〉: 청소년 대상 디지털 창작 교육
- 2015 꿈다락 토요문화학교 〈꼬마천재 다빈치 스쿨〉
- 〈2015 콘텐츠 창의인재 동반사업〉: 디지털 아트 및 디지털 제조 분야 창작 기반 융합 콘텐츠 인재 양성 프로그램
- 〈고양 미디어아트 꿈의학교〉

2016

[전시]
- 《로봇 시어터(Robot Theatre): B급 로봇전시회》
- 《아직도 인간이 필요한 이유: AI와 휴머니티(Why Future Still Needs Us)》

[코모(COMO)]
- 《우리가 서 있는 곳(Where We Stand)》
- 《해체된 사유와 나열된 언어(The Listed Words and the Fragmented Meanings)》 외 3건

[레지던시]
- 나비 아티스트 레지던시 2016(Nabi Artist Residency 2016)

- 클라우스 슈바프(Klaus Schwab)가 제4차 산업혁명(Fourth Industrial revolution) 주장
- 유엔 기후 변화 회의(United Nations Climate Change Conference)에서 파리 협정(Paris Agreement) 채택
- 사물인터넷(IoT, Internet of Things) 국제표준 도입
- 스티븐 호킹(Stephen Hawking), 일론 머스크(Elon Musk) 등 인공지능 로봇 무기 반대 서명
- 애플워치(Apple Watch) 출시
- 구글(Google), 오픈소스 기계학습 라이브러리 텐서플로우(TensorFlow) 공개
- 마이크로소프트 홀로그래픽 컴퓨터 홀로렌즈(Microsoft HoloLens) 출시
- 뉴호라이즌스호(New Horizons) 명왕성 최근접

- 초고속 인터넷 2,000만 명
- 정보기술(IT) · 융합 지원방안으로 핀테크(Fintech) 육성
- 스마트폰에 꽂아서 사용할 수 있는 가상현실(VR) 헤드셋 기어(Gear) 출시 (삼성전자)
- 한국과학기술원(KAIST) 휴보(HUBO) 미국 국방고등연구계획국(DARPA) 로보틱스 챌린지(Robotics Challenge) 1위
- 전자상거래 중 모바일 비중 연내 50% 돌파
- 유니티 엔진이 언리얼 엔진과 함께 국내 대부분의 모바일 게임 개발자들이 사용하는 대세 엔진으로 자리 잡음
- GDP(국내총생산) 대비 연구개발투자 비중 세계 1위

- 브렉시트(Brexit): 영국 유럽연합 탈퇴
- 일반 소비자용 VR 장비 출시: 오큘러스 리프트(Oculus Rift), HTC VIVE, 플레이스테이션(PlayStation) VR 등
- 포켓몬 고(Pokémon GO) 등 IP 기반 모바일 게임 활성화
- 구글, 한국어 포함 8개 언어 인공신경망 기계번역(NMT, Neural Machine Traslation) 시작
- 탄소 나노튜브 트랜지스터(Carbon Nanotube (CNT) Transistor), 실리콘 반도체 성능 능가

- 인공지능 알파고(AlphaGo)와 이세돌의 바둑 대국에서 알파고 승리
- 챗봇(ChatBot), 로보어드바이저(Robo-advisor) 등 인공지능 서비스 출시
- 국제전기통신연합(ITU), 한국 정보통신기술 발전지수 분야 1위
- 세계 최초, 사물인터넷(IoT)전용망인 로라(LoRa) 네트워크를 저전력 장거리 통신기술인 LPWA (Low Power Wide Area) 방식으로 전국 구축 (SKT)

[해카톤]

- 나비 시빅해킹 해카톤(Nabi Civic Hacking Hackathong) 〈블랙아웃 시티 – 도시 대정전 (Blackout city)〉
- 친환경 공유도시를 위한 국제 해카톤 〈포스트 해카톤 2016(P.O.S.T Hackathon 2016)〉
- 2016 창조경제박람회 〈글로벌 AI 해카톤(Global AI Hackathon)〉

[나비 E.I. Lab]

- 〈인포 블라인드(Info Blind)〉, 〈브레멘 음악대(Bremen Music Bot)〉, 〈인공지능 에어하키 (AI Air Hockey)〉, 〈뷰티풀 월드(Beautiful World)〉

[콘퍼런스]

- 〈2016 넥스트 콘텐트 콘퍼런스(NEXT Content Conference)〉: 켄릭 맥도웰 (Kenric McDowell), 골란 레빈(Golan Levin) 등 참여

[워크숍]

- 감정 프로젝트 리포트: [감정세미나 Frames of emotion + 감정워크숍 BodyTalk]
- 〈메이커도시 도.미.솔 (도시, 미래, 솔루션) 워크숍〉

[교육]

- Nabi DIWO(Do It With Others) Lab 〈도전! 오토마타 스타 (Automata Star)〉
- 2016 튜링 아카데미 생존 코딩: 〈파이썬〉 머신러닝, 〈오픈프레임웍스〉, 〈파이썬〉 데이터 분석
- 2016 꿈다락 토요문화학교 〈리틀 다빈치 스쿨〉
- 2016 〈미디어아트 꿈의학교〉
- 2016 콘텐츠 창의인재 동반사업

2017

[전시]

- 《비스타 워커힐 미디어 아트워크(VISTA WALKERHILL Media Artwork)》
- 〈2017 홀란드 페스티벌(Holland Festival)〉 / 〈일렉트라(ELEKTRA)〉 초청 전시
- 〈로보트로니카(Robotronica) 2017〉 초청 전시
- 서울도시건축비엔날레 협력전시 《쉐어러블 시티(Sharable city)》
- 《네오토피아: 데이터와 휴머니티(Neotopia: Data and Humanity)》

[코모(COMO)]

- 《하이퍼 리얼리티(Hyper-Reality)》
- 《클라우드 페이스(Cloud Face)》 외 4건

[레지던시]

- 나비 아티스트 레지던시 2017(Nabi Artist Residency 2017): 《2_게더(2_gather)》

- 신체에 삽입 가능한 나노센서(Nano Sensor) 등장
- 페로브스카이트(Perovskite) 태양열 전지, 실리콘 전지 대체 시작
- IBM, 클라우드 통해 양자 컴퓨터 대중에 공개
- 국제전자제품박람회(CES)에 로봇, 드론 등 지능정보를 갖춘 제품 본격 등장

- 미래창조과학부(MSIP), 한국형 인공지능 개발을 위해 300억 원 투자계획 발표
- 미래창조과학부(MSIP), 빅데이터(Big Data)와 머신러닝(Machine Learning) 기반의 학생 맞춤형 인공지능 STEM 교육 플랫폼 개발 추진

- 가상화폐(Virtual Currency), 블록체인(BlockChain) 붐
- 이더리움 블록체인을 기반으로 하는 가상현실 플랫폼, 디센트럴랜드(Decentraland) 설립
- 페이스북 가짜 뉴스(fake news) 논란
- 마이크로소프트 윈도우를 사용하는 컴퓨터들을 대상으로 파일을 암호화한 후 비트코인을 요구하는 랜섬웨어(Ransomware) 워너크라이(WannaCry) 사건 발생
- 최초의 NFT(Non-Fungible Token) 기반 P2E 온라인 게임, 크립토 키티(CryptoKitties) 디앱(DApp) 출시
- 테슬라(Tesla), 자율주행자동차 출시

- 통신위성 무궁화 위성 5A호 발사 성공으로 일본과 동남아를 포함해 중동 일부 지역까지 통신방송 서비스 제공 가능
- 국내 가상화폐 투기 열풍
- 암호화폐 거래소 업비트(UPbit) 출범
- 신고리 원전 5, 6호기 건설 중단 및 재개
- 대통령 직속, 4차산업혁명위원회 출범
- 과학기술정보통신부(MSIT), 4차 산업혁명 대비 초연결 지능형 네트워크 구축 전략 발표
- 해양수산부(MOF)와 한국해양과학기술원(KIOST), 수중 건설 로봇(경작업용 로봇, 중작업용 로봇, 트랙기반 중작업용 로봇) 3종 제작 완료
- 삼성전자, LG전자 인공지능 연구팀 신설

[해카톤]
• 〈네오토피아 글로벌 해카톤(Neotopia Global Hackathon)〉

[나비 E.I. Lab]
• 〈화가의 시각으로 본 인공지능(AI on Painter's Eyes)〉, 〈상상의 나라(Land of Imagination)〉, 〈브레이킹 뉴스(BREAKING NEWS)〉, 〈예술 만들기 − 증시에 대하여 (Making Art − For Stock Market)〉(팀보이드 협업), 〈데이터 펌프 잭(Data Pump Jack)〉

[콘퍼런스/포럼]
• 2017 NEXT Content Conference 특별세션: 〈인공지능 시대, 인간과 기계의 공존을 위한 데이터를 상상하라(The Age of AI:Imagining Data for the Coexistence of Humans and Machines)〉
• nforum 2017: 〈더 인간적인 경제를 위하여〉, 〈쉐어러블 시티〉, 〈더 젊고 평등한 민주주의를 위하여〉

[이벤트]
• 2017 세계문화예술교육주간 행사 〈나비 오픈 에듀 데이 2017(NABI OPEN EDU DAY 2017)〉

[교육]
• 〈텐서플로를 활용한 딥러닝 교육: 아티스트를 위한 머신러닝 & 딥러닝〉
• 2017 꿈다락 토요문화학교 〈리틀 다빈치 스쿨〉
• 2017 콘텐츠 창의인재 동반사업
• 2017 과학문화활동지원사업 과학−예술 창제작 교실 〈찾아가는 다빈치 랩〉

2018

[전시]
• 2018 ICT 융복합 프로젝트 협력전 《에이.아이.매진(A.I.MAGINE)》

[코모(COMO)]
• 《뎁스 오브 서클(Depth of Circle)》
• 《하이퍼리얼 판타지아(Hyper−Real Fantasia)》 외 5건

[레지던시]
• 아카데믹 레지던시 2018(Academic Residency 2018)
• 나비 아티스트 레지던시 2018(Nabi Artist Residency 2018)

[해카톤]
• 《크립토 온 더 비치(Crypto on the Beach)》: 소셜 디자인 해카톤

[나비 E.I. Lab]
• 〈시그널(Signal)〉, 〈온&오프(On&Off)〉, 〈인디고 블루(Indigo Blue)〉, 〈하프 오브 썸머 나이트(Harp of Summer Night)〉

- 인공지능 스마트 스피커 출시
- 얼굴인식 기술 상용화: Face++, FaceTec, Face ID(애플) 등
- 최초의 탄소 포집(CCS, Carbon Capture & Storage) 공장 설립 (스위스)
- 매직리프(Magic Leap) AR 증강현실 고글 헤드셋 매직리프 1(Magic Leap One) 출시
- 아마존 알렉사(Alexa) 디지털 비서 기반의 에코쇼 (Echo Show) 스마트 디스플레이 출시

- 구글(Google) 듀플렉스(Duplex) 발명(구글 AI 앱의 확장 프로그램, 구글 어시스턴트) 시범 운영
- 마이크로소프트(Microsoft) 해저 데이터 센터 프로젝트 나틱(Natik) 실험 실시
- 5G(the fifth-generation wireless) 서비스 도입
- 포트나이트(Fortnite), 배틀로얄(Battle Royal) 등 E스포츠(Esports) 열풍
- 구글 스마트 디스플레이 홈 허브(Home Hub) 출시
- AI 분야를 다양한 분야에 적용: MIT, 노바티스 (Novartis), 화이자(Pfizer)와 협업해 의약품 개발
- NASA 화성 탐사선 인사이트(InSight) 발사
- EU, 회원국 간에 기업의 개인정보 보호 책임을 강화한 규제인 일반개인정보보호법(GDPR, General Data Protection Regulation) 시행

- 평창동계올림픽 개최
- 세계 첫 5G 이동통신 시범서비스(평창동계올림픽)
- 음성인식 기술이 적용된 'AI 콜센터' 운영 (평창동계올림픽)
- 한국형발사체(KSLV-II) 누리호 시험발사체(TLV) 발사 성공
- 스마트폰 가입자 5,000만
- 방탄소년단(BTS), K팝 열풍
- 네이버, 얼굴 인식과 AR, 3D 기술을 활용해 자신만의 개성 있는 3D 아바타로 소셜 활동을 즐길 수 있는 메타버스 플랫폼 제페토(ZEPETO) 출시
- 세계 최초 수소연료전지를 산업용 드론에 적용 (두산모빌리티)

[세미나/강연]
- ICT 문화융합 세미나 〈Now, Next and Beyond: 혁신에 상상을 더하라〉: 카일 맥도날드 (Kyle McDonald), 한은주 참여
- 〈블록체인과 커뮤니티, 더 나은 사회와 인간적인 도시〉
- 〈소셜임팩트 프로젝트를 위한 블록체인 기술 교육〉
- 《네오토피아: 데이터와 휴머니티》 연계 '네오토피아: AI에서 비트코인까지-기술과 시의 대화'

[워크숍]
- 《네오토피아: 데이터와 휴머니티》 연계 〈비트코인 비주얼리제이션 워크숍(Bitcoin Visualization Workshop)〉

[이벤트]
- 《네오토피아: 데이터와 휴머니티》 연계 아티스트 토크: 카일 맥도날드(Kyle McDonald)
- 미디어 아트 키친(Media Art Kitchen): 세드릭 키퍼(Cedric Kiefer)
- 나비 X 조이 인스트튜트 오브 테크놀로지(Joy Institute of Technology) 블록체인 교육 연극: 〈빌리지 코인 기술 상황극: 베짜기 새집의 비밀〉

[교육]
- 2018 청년혁신가 인큐베이팅 사업
- 첨단기술을 이용한 미디어아트 STEAM 프로그램 개발: 초 · 중등학생 대상
- 2018 나비스쿨(Nabi School): 지역아동센터와 함께하는 사회공헌 프로그램

2019

[페스티벌]
- 제25회 국제전자예술심포지엄 ISEA2019(25th International Symposium on Electronic Art)
 - [이벤트] ISEA2019 개막 공연 〈드렁큰 드론(Drunken Drone)〉
 - [이벤트] ISEA2019 키노트 세션
 - [전시] ISEA2019 계기 기획특별전 《룩스 아테나(Lux Aeterna): 영원한 빛》
 - [이벤트] ISEA2019 아티스틱 프로그램 – 상영회(Artistic Program – Screening)
 - [이벤트] ISEA2019 아티스틱 프로그램 – 퍼포먼스(Artistic Program – Performance)
 - [특별 워크숍] ISEA2019 지역 연계 워크숍 및 전시
 - [이벤트] ISEA2019 폐막 공연 〈피아트 룩스(Fiat Lux) – 빛이 있으라〉

[전시]
- 《로멜라 로봇 특별전(RoMeLa Robot Exhibition): UCLA RoMeLa 연구소에서 지난 5년간 개발한 로봇들》
- 《크리에이티브 코드(Creative Code)》

[코모(COMO)]
- 《컨플루언스 포인트 (Confluence Point)》

- 기상위성 천리안 위성 2A호 발사 성공으로, 기존 5개 채널에서 16개 채널로 다양한 관측이 가능하며, 10분 간격으로 전구 관측이 가능해 신속하게 기상재해 감시와 대비 가능

- 스트리밍 서비스 활성화(넷플릭스(Netflix), 훌루 (Hulu), 아마존 프라임 비디오(Amazon Prime Video), 디즈니+(Disney+) 등)
- 스마트 글래스(Smart Glasses) 등 셀프 트래킹 (Self-tracking) 기술이 상용화되면서 '행동 인터넷(IoB:Internet of Behaviors)' 개념 등장
- 구글(Google)의 양자컴퓨터(Quantum computer), '시커모어(Sycamore)' 양자우위 (Quantum Supremacy) 달성
- 인공지능 뉴스 리포터 상용화

- 5G 서비스 세계 최초로 상용화
- 세계 최초, 플렉서블 디스플레이 기술을 사용하여 접을 수 있는 디스플레이를 인폴딩(in-folding) 폴더블(Foldable) 스마트폰 출시: 삼성 갤럭시 Z Fold
- 기가인터넷 가입자 1,000만 가구 돌파
- 국내 첫 AI 대학원으로 KAIST, 고려대, 성균관대학교 선정
- 다채널 빔을 이용하여 3차원 공간정보 획득 및 물체를 탐지하는 기술로 향후 50% 이상의 수입대체 효과를 기대하는 자율주행자동차용 저가형 LiDAR 센서 개발 (카네비컴)
- 정보통신산업진흥원(NIPA), VR/AR 기반 실생활 체감, 체험형 교육 콘텐츠 개발

- 《인스턴트 모먼트: 가역적 관찰(Instant Moment: Reversible observation)》 외 2건

[레지던시/전시]
- 나비 아티스트 레지던시 2019 《Re,generation》

[해카톤]
- 〈하트봇(H.E.ART BOT) 2019〉

[교육]
- 데이터과학과 인공지능을 활용한 STEAM 프로그램

2020

[전시]
- 《위=링크: 텐 이지 피시스(We=Link: Ten Easy Pieces)》: 크로노스 아트센터(Chronus Art Center) 협력 온라인 특별전
- 《플레이 온 AI(Play on AI)》
- 시그라프 아시아(SIGGRAPH Asia) 2020 – 아트 갤러리

[코모(COMO)]
- 《더 오리진(The Origin)》
- 《마음의 정원(The Garden of Your Mind)》 외 2건

[해카톤]
- 2020 AI X Love Hackathon

[연구/창작]
- 〈나비 오픈랩 2020(Nabi Open Lab 2020)〉

[포럼]
- 월례 기획포럼 〈AI+Art & Creativity〉
 ① '창의성의 변주'
 ② 'AI+미래인간' 외 4회

[세미나]
- 웨비나 〈예술, 인공지능, 그리고 그 외 모든 것(ART, AI and Everything Else)〉

[이벤트]
- 온라인 패널 토크 'Shift-ing the Future Community': 인공지능과 창의성
- 베토벤 탄생 250주년 기념 〈뉴로-니팅 베토벤(NEURO-KNITTING Beethoven)〉

[교육]
- 2020 콘텐츠 창의인재 동반사업: CREATIVE+
- 2020 꿈다락 토요문화학교 드림 아트랩 4.0 〈닥터 퓨처 스튜디오 (DR. FUTURE STUDIO)〉

- 코로나바이러스(COVID-19) 대유행
- 줌(Zoom) 등 화상회의 서비스 활성화
- OpenAI에서 만든 인공지능 GPT-3(Generative Pre-trained Transformer 3, 생성적 사전학습 변환기) 등장
- 메타버스(Metaverse) 붐으로 게더타운 (gather.town) 설립 및 기존의 디센트럴랜드 (Decentraland), 더샌드박스(The Sandbox) 급성장
- 메타버스와 NFT의 결합, P2E(Play to Earn) 게임 확산
- 페이스북(Facebook) 오큘러스 퀘스트 2(Oculus Quest 2) 출시, XR 시장 성장 기대
- 환경과 관련된 EU 택소노미(EU Taxonomy) 발표
- 미국 법무부와 연방거래위원회, 구글(Google)과 페이스북(Facebook) 대상 반독점 소송
- 엣지 컴퓨팅(Edge Computing) 확산

- 온라인 강의, 인터넷 쇼핑, 배달 등 비대면 서비스 주가 상승
- 5G 가입자 1,000만 명 돌파
- 전자서명법 시행령 개정안 통과로 민간인증서 기반 금융거래 가능
- 행정안전부(MOIS), 세계 최초 LTE 기반 재난안전통신망 구축
- 세계 최초로 최고 속도 및 최대 용량을 구현한 16기가 LPDDR5(Low Power Double Data Rate 5) 모바일 D램 기술 개발 (삼성전자)
- 세계 최초, FHD(1920x1080)보다 16배, UHD(3840x2160)보다 4배(7680x4320) 더 선명한 3,300만 화소의 88인치 8K OLED 디스플레이 개발로 섬세한 화질 구현 가능 (LG 디스플레이)

2021

[전시]
- 아트센터 나비 in 메타버스: 《나비의 꿈(Butterfly's Dream)》
- 헤리티지 NFT 아트: 《미덕(me.Duck)》 프로젝트
- 2021 한-영 기후변화 크리에이티브 프로젝트 《개더링 모스(Gathering Moss)》
- 《파티 인 어 박스(Party in a Box)》

[콘퍼런스]
- 〈메이킹 레모네이드: 예술의 디지털 미래를 향해(Making Lemonade: Towards a Digital Future for the Arts)〉

[해카톤]
- 〈헬로, 월드!: 뉴 플레이그라운드(Hello, World!: new playground)〉

[창작/전시]
- 플레이메이커(PlayMakers)

[강연]
- 2021 나비 렉쳐 시리즈 〈What is a good Society?〉:
 (1) 유토피아(Utopia), (2) 전쟁(War)

[교육]
- 2021 콘텐츠 창의인재 동반사업: CREATIVE+
- 2021 학교 밖 융합교육 〈무한한 공간 저 너머로(To Infinity and beyond)〉

세계 정보통신 기술사

- FDA, 첫 코로나바이러스 mRNA 백신 승인
- NFT 붐
- 로블록스, 뉴욕 증시 상장으로 기업가치 371억 달러 육박
- 글로벌 최대 NFT 거래 플랫폼 오픈씨(Opensea) 연간 거래액 30조 원 육박
- 美 주요 사회기반시설(송유관 운영사, 정보기술 보안 관리업체, 인력관리 소프트웨어 업체 등)에 랜섬웨어 공격
- 페이스북, '메타(Meta)'로 회사명 변경하며 가상현실(VR) 분야로 영역 확장
- 일론 머스크(Elon Musk)와 제프 베이조스(Jeff Bezos) 등, 민간 우주 여행
- 일론 머스크(Elon Musk), 잭 도시(Jack Dorsey), 마크 앤드리슨(Mark Andreessen) 등 웹 3.0 비전에 관한 실리콘밸리 논쟁
- 틱톡(TikTok) 추천 알고리즘으로 콘텐츠 산업 지형 변화
- 비탈릭 부테린, 이더리움 2.0과 지분증명(PoS) 방식 전환을 위한 로드맵 제시

한국 정보통신 기술사

- 한국형발사체(KSLV-II) 누리호 1호기 발사 성공
- 코로나바이러스 유행 지속으로 디지털 추적 기술 상용화
- 세계 최대 음원 스트리밍 서비스 스포티파이 (Spotify) 국내 서비스 출시
- 비트코인(Bitcoin) 가격(약 8,000만 원) 역대 최고치 돌파
- 삼성전자, 마이크로소프트와의 협력을 통해 AR 홀로렌즈(Hololens) 프로젝트 착수
- NFT 국내 플랫폼 클립드롭스(Klipdrops), 업비트 (UPbit) NFT 출범, MZ세대 투자 열풍
- 빅테크 기업 ESG(Environment, Social, Governance) 경영 전환 가속화

nabi archive

찾아보기